Adobe Audition 2022 音频编辑入门与应用
（微课版）

文杰书院 编著

清华大学出版社
北京

内 容 简 介

本书以通俗易懂的语言、精挑细选的实用技巧、翔实生动的操作案例、图文并茂的方式，全面介绍了Adobe Audition 2022音频编辑入门与应用的相关知识，主要内容包括Adobe Audition 2022音频编辑快速入门，界面布局与调整编辑模式，录制单轨与多轨混音，剪辑、编辑与修正音频，多轨音频编辑与变调处理，制作音频素材的声音特效，混合音效与翻唱人声处理，输出音频与分享音乐文件，以及电商短视频平台音频应用案例等方面的知识与技巧。

本书适合广大音频处理爱好者自学使用，包括音频录制人员、音频处理与精修人员、音频后期或特效制作人员，以及音乐制作爱好者、DJ工作者和电影配乐工作者等，同时也可以作为高等院校和社会培训班的教材和辅导用书。

本书封面贴有清华大学出版社防伪标签，无标签者不得销售。

版权所有，侵权必究。举报：010-62782989，beiqinquan@tup.tsinghua.edu.cn。

图书在版编目(CIP)数据

Adobe Audition 2022音频编辑入门与应用：微课版 / 文杰书院编著. —北京：清华大学出版社，2022.12(2024.7 重印)

(微课堂学电脑)

ISBN 978-7-302-62049-5

Ⅰ.①A… Ⅱ.①文… Ⅲ.①音乐软件 Ⅳ.①J618.9

中国版本图书馆CIP数据核字(2022)第193769号

责任编辑：魏　莹
封面设计：李　坤
责任校对：李玉茹
责任印制：杨　艳

出版发行：清华大学出版社
网　　址：https://www.tup.com.cn，https://www.wqxuetang.com
地　　址：北京清华大学学研大厦A座
邮　　编：100084
社 总 机：010-83470000
邮　　购：010-62786544
投稿与读者服务：010-62776969，c-service@tup.tsinghua.edu.cn
质量反馈：010-62772015，zhiliang@tup.tsinghua.edu.cn

印 装 者：北京嘉实印刷有限公司
经　　销：全国新华书店
开　　本：187mm×250mm
印　　张：14
字　　数：305千字
版　　次：2022年11月第1版
印　　次：2024年7月第3次印刷
定　　价：79.00元

产品编号：096726-01

前 言

Adobe Audition 是 Adobe 公司推出的一款优秀的音频编辑软件，其广泛应用于播音录音、影视和后期制作等音频和视频专业领域，可提供先进的音频混合、编辑、控制和效果处理功能，完全能够满足专业音频编辑和视频编辑人士的需求。为了帮助正在学习 Audition 的初学者快速地了解和应用该软件，以便在日常的学习和工作中学以致用，我们编写了本书。

一、购买本书能学到什么

本书根据初学者的学习习惯，采用由浅入深、由易到难的方式进行讲解，为读者快速学习 Audition 提供了一个全新的学习和实践操作平台，无论是基础知识的安排，还是实践应用能力的训练，都充分地考虑了读者的需求，以便让读者快速达到理论知识与应用能力的同步提高。本书结构清晰，内容丰富，主要包括以下 4 方面的内容。

1. Adobe Audition 2022 软件快速入门

本书第 1~2 章，初步介绍 Adobe Audition 软件的基础知识及相关操作，包括音频编辑基础知识、Adobe Audition 基础操作、编辑音频文件、编辑音乐文件区域、音乐编辑模式、查看与调整音频文件、设置软件快捷键等方面的知识及相关操作方法。

2. 录音以及音频处理

本书第 3~5 章，介绍录制音频以及音频编辑处理方面的相关知识，包括录制单轨与多轨混音、剪辑与修正音频、多轨音频编辑与变调处理等方面的相关操作方法及应用案例。

3. 特效应用及输出音频

本书第 6~8 章，介绍音频特效的应用以及输出、分享音频文件的相关方法，包括制作音频素材的声音特效、混合音效与翻唱人声处理、输出音频与分享音乐文件等方面的相关操作方法及应用案例。

4. 案例应用

本书第 9 章为实战案例，主要介绍录制专业的个人音乐单曲、为电商广告短视频配音等操作方法，巩固电商短视频平台音频应用方面的知识。读者通过本章的学习，可以提升 Adobe Audition 2022 音频编辑与制作的综合实战技能水平。

二、如何获取本书更多的学习资源

为帮助读者高效、快捷地学习本书知识点，我们不但为读者准备了与本书知识点有关的

配套素材文件，而且还设计并制作了精品短视频教学课程，同时还为教师准备了PPT课件资源。

读者在学习本书的过程中，可以使用微信的"扫一扫"功能，扫描本书"课堂范例"标题左下角的二维码，在打开的视频播放页面中在线观看视频课程；也可以扫描下方二维码，下载文件"读者服务.docx"，获得本书的配套学习素材、作者官方网站链接、微信公众号和读者QQ群服务等。

读者服务

本书由文杰书院组织编写，参与本书编写工作的有李军、袁帅、文雪、李强、高桂华等。

我们真切希望读者在阅读本书之后，可以开阔视野，增长实践操作技能，并从中学习和总结操作的经验与规律，提高灵活运用的水平。鉴于编者水平有限，书中纰漏和考虑不周之处在所难免，热忱欢迎读者予以批评、指正，以便我们日后能为您编写更好的图书。

编　者

目 录

第 1 章 Adobe Audition 2022 音频编辑快速入门1

1.1 音频编辑基础知识2
- 1.1.1 音频文件概述2
- 1.1.2 常见的音频文件格式3
- 1.1.3 编辑音频的硬件设备4

1.2 Adobe Audition 的基础操作6
- 1.2.1 Adobe Audition 2022 工作界面7
- 1.2.2 新建音频文件12
- 1.2.3 导入与导出媒体文件15
- 1.2.4 课堂范例——批处理转换音频格式18
- 1.2.5 课堂范例——设置输入/输出设备21

1.3 实战课堂——编辑音频文件22
- 1.3.1 批处理保存全部音频文件22
- 1.3.2 提取合成音轨中的单个音频文件23
- 1.3.3 自动保存文件24

1.4 思考与练习25

第 2 章 界面布局与调整编辑模式27

2.1 编辑音乐文件区域28
- 2.1.1 新建工作区28
- 2.1.2 删除与重置工作区29

2.2 音乐编辑模式30
- 2.2.1 单轨模式30
- 2.2.2 多轨模式30
- 2.2.3 频谱模式31
- 2.2.4 音高模式32

2.3 查看与调整音频文件32
- 2.3.1 使用鼠标定位时间线33
- 2.3.2 精准定位时间线33
- 2.3.3 通过放大和缩小查看音频波形显示34
- 2.3.4 查看全部音频波形文件37
- 2.3.5 放大与缩小音频时间码37
- 2.3.6 将音频时间码还原至初始状态39
- 2.3.7 课堂范例——调节音乐左右声道效果39

2.4 设置软件快捷键41
- 2.4.1 搜索软件中的键盘快捷键41
- 2.4.2 复制快捷键到剪贴板42
- 2.4.3 为常用命令设置快捷键44
- 2.4.4 清除快捷键45

2.5 实战课堂——制作个性手机铃声45

2.6 思考与练习48

第 3 章 录制单轨与多轨混音49

3.1 录音的硬件50
- 3.1.1 麦克风50
- 3.1.2 外接设备50
- 3.1.3 录音环境51
- 3.1.4 外录和内录51

3.2 在单轨编辑器中录音51
- 3.2.1 设置录音麦克风52
- 3.2.2 使用麦克风录制单轨音频53
- 3.2.3 课堂范例——重新录制录错的音频54
- 3.2.4 课堂范例——混合录制麦克风声音与背景音乐55

 3.2.5 课堂范例——录制聊天对象播放的
 音乐 .. 56
 3.3 在多轨编辑器中录音 57
 3.3.1 多轨录制音频 .. 57
 3.3.2 课堂范例——播放伴奏录制独唱
 歌声 .. 58
 3.3.3 课堂范例——播放伴奏录制
 男女对唱歌声 .. 60
 3.3.4 课堂范例——用穿插录音修复
 唱错的多轨音乐 .. 61
 3.3.5 课堂范例——录制视频中的背景
 音乐与声音 .. 63
 3.4 创建环绕音效 ... 66
 3.4.1 创建声道环绕声 ... 66
 3.4.2 设置声道环绕声 ... 67
 3.5 实战课堂——播放视频录制歌声 68
 3.6 思考与练习 ... 71

第 4 章 剪辑、编辑与修正音频 73

 4.1 选择与编辑音频 ... 74
 4.1.1 使用移动工具移动背景音乐 74
 4.1.2 使用切断所选剪辑工具切割音频
 文件 .. 74
 4.1.3 使用滑动工具移动音频文件 75
 4.1.4 使用时间选择工具选择音频
 区域 .. 76
 4.1.5 使用框选工具选择部分音频
 时间 .. 77
 4.1.6 使用套索选择工具选择部分
 音频 .. 78
 4.1.7 使用画笔选择工具选择并删除
 杂音 .. 79
 4.2 剪辑与复制音乐素材 80
 4.2.1 剪切音频 ... 81
 4.2.2 复制和粘贴音频 ... 82

 4.2.3 混合式粘贴音频 ... 83
 4.2.4 裁剪和删除音频 ... 84
 4.3 标记音频 ... 85
 4.3.1 标记音乐中需要重录的片段 85
 4.3.2 添加子剪辑标记 ... 86
 4.3.3 添加 CD 音轨标记 86
 4.3.4 重命名标记信息 ... 87
 4.3.5 删除标记 ... 88
 4.3.6 课堂范例——巧用标记快速实现
 声音处理 .. 90
 4.4 转换音频采样率和声道 92
 4.4.1 转换音频采样率 ... 92
 4.4.2 转换音频声道 .. 93
 4.4.3 课堂范例——如何更改采样率
 变换质量 .. 94
 4.5 零交叉与对齐 ... 95
 4.5.1 零交叉点 ... 95
 4.5.2 对齐到标记 .. 96
 4.5.3 对齐到零交叉 .. 97
 4.5.4 对齐到帧 ... 98
 4.6 实战课堂——去除电视节目中插入的
 广告 ... 98
 4.7 思考与练习 ... 100

第 5 章 多轨音频编辑与变调处理 101

 5.1 编辑多轨音频 ... 102
 5.1.1 设置轨道静音或单独播放 102
 5.1.2 拆分并删除一段音频素材 103
 5.1.3 将音频素材进行响度匹配 104
 5.1.4 将多轨音乐进行备份 105
 5.1.5 自动进行语音对齐 106
 5.1.6 设置剪辑增益 .. 107
 5.1.7 设置轨道素材颜色 108
 5.1.8 锁定音频时间 .. 109
 5.2 使用效果器处理声音 109

5.2.1　对音调进行自动更正 109
　　5.2.2　将女声变调为男声音质 110
　　5.2.3　课堂范例——将独唱声音制作成
　　　　　合唱 .. 111
　　5.2.4　课堂范例——移除人声制作
　　　　　伴奏带 .. 113
5.3　编组多轨素材 .. 115
　　5.3.1　将多段音频进行编组 115
　　5.3.2　重新调整编组音频位置 116
　　5.3.3　移除编组中的音频片段 118
　　5.3.4　将音频片段编组解散 119
5.4　伸缩变调处理多轨混音素材 120
　　5.4.1　启用全局剪辑伸缩 120
　　5.4.2　将剪辑时间调长一点 121
　　5.4.3　渲染全部伸缩素材 121
　　5.4.4　设置素材伸缩模式 122
　　5.4.5　课堂范例——制作快速讲话伸缩
　　　　　变调效果 123
5.5　实战课堂——自制怪兽音效辅助
　　　直播 .. 124
5.6　思考与练习 .. 126

第6章　制作音频素材的声音特效 127

6.1　常用音效基本处理 128
　　6.1.1　反转声音文件 128
　　6.1.2　将声音倒过来播放 129
　　6.1.3　将录错的部分声音调为静音 129
　　6.1.4　为声音进行降噪处理 131
　　6.1.5　课堂范例——自动修复音乐中的
　　　　　失真部分 132
6.2　设置淡入与淡出效果 134
　　6.2.1　将音频以淡入的方式开始播放 134
　　6.2.2　将音频以淡出的方式结束播放 135
　　6.2.3　课堂范例——为两段音乐添加交叉
　　　　　淡化音效 136

6.3　声音降噪效果 .. 137
　　6.3.1　自动移除咔嗒声 137
　　6.3.2　消除嗡嗡声 137
　　6.3.3　降低嘶声 138
　　6.3.4　自动相位校正 139
　　6.3.5　课堂范例——消除口水声 140
6.4　使用【效果组】面板管理音效 141
　　6.4.1　显示效果组 141
　　6.4.2　一次性为素材添加多个声音
　　　　　特效 .. 142
　　6.4.3　在音频中移除与添加多个声效 142
　　6.4.4　启用与关闭效果器 143
　　6.4.5　收藏当前效果组 144
　　6.4.6　保存效果组为预设 145
6.5　实战课堂——增大演讲者的声音 146
6.6　思考与练习 .. 149

第7章　混合音效与翻唱人声处理 151

7.1　添加与编辑混音轨道 152
　　7.1.1　在音乐中添加一条单声道音轨 152
　　7.1.2　创建立体音轨的混音项目 152
　　7.1.3　添加5.1音乐轨道 153
　　7.1.4　课堂范例——通过视频轨导入
　　　　　视频媒体文件 154
7.2　合成、保存多轨混音 155
　　7.2.1　保存多轨音乐的混音项目 155
　　7.2.2　合并多段音频为新文件 156
　　7.2.3　课堂范例——合并多段音乐作为
　　　　　铃声 .. 157
7.3　启用与设置音乐节拍器 159
　　7.3.1　启用节拍器 159
　　7.3.2　设置节拍器 159
7.4　让音质更加悦耳 .. 160
　　7.4.1　使用增幅效果制造广播级声效 160
　　7.4.2　改变声音左右声道的音质 161

7.4.3 消除齿音 162
7.4.4 应用强制限幅防止翻唱的声音
 失真 .. 164
7.4.5 应用多频段压缩器独立压缩不同
 频段的声音 165
7.4.6 平均标准化全部声道的声音 ... 166
7.5 制作声音延迟与回声效果 167
 7.5.1 使用模拟延迟制作出峡谷回声
 音效 .. 167
 7.5.2 使用延迟效果制作磁带回响
 声效 .. 168
 7.5.3 制作回声效果 169
7.6 制作空间混响合成音效 170
 7.6.1 使用均衡器特效让播音更有
 磁性 .. 170
 7.6.2 使用和声模拟多种人声 171
 7.6.3 使用完全混响音效模拟环境制作
 混响音效 172
7.7 实战课堂——制作对讲机声音效果 ... 174
7.8 思考与练习 ... 176

第 8 章　输出音频与分享音乐文件 179

8.1 输出音频文件 180
 8.1.1 输出 MP3 格式的音频 180
 8.1.2 输出 WAV 格式的音频 181
 8.1.3 输出 AIFF 格式的音频 183
 8.1.4 重设音频输出采样类型 183
 8.1.5 重设音频输出的格式 184

8.2 设置输出区间与类型 186
 8.2.1 输出规定时间内的音频选区 ... 186
 8.2.2 合成输出整个项目的音频 187
8.3 分享音乐至新媒体平台 188
 8.3.1 将音乐分享至音乐网站 188
 8.3.2 将音乐上传至微信公众平台 ... 189
 8.3.3 课堂范例——在微信公众平台
 发布音频 190
8.4 思考与练习 ... 193

第 9 章　电商短视频平台音频应用
 案例 195

9.1 录制专业的个人音乐单曲 196
 9.1.1 播放伴奏开始录制歌曲 196
 9.1.2 对歌曲进行降噪处理 197
 9.1.3 调整歌曲的声音振幅 199
9.2 为电商广告短视频配音 200
 9.2.1 新建多轨旁白配音文件 200
 9.2.2 将短视频素材导入多轨项目
 文件 .. 201
 9.2.3 录制短视频画面的旁白声音 ... 202
 9.2.4 为视频画面添加背景音乐 204
 9.2.5 合成配音与短视频 205

附录　Adobe Audition 快捷键索引 209

思考与练习答案 212

第1章

Adobe Audition 2022 音频编辑快速入门

本章要点

- 音频编辑基础知识
- Adobe Audition的基础操作

本章主要内容

本章主要介绍音频编辑的基础知识以及Adobe Audition的基础操作,并讲解了编辑音频文件的方法。通过本章的学习,读者可以掌握Adobe Audition音频编辑基础方面的知识,为深入学习Adobe Audition 2022奠定基础。

1.1 音频编辑基础知识

音频文件是互联网多媒体中重要的一种文件。无论是说话声、歌声，还是乐器发出的声音，只要录制下来，都可以通过数字音频软件进行编辑处理。本节将详细介绍音频编辑的相关知识。

1.1.1 音频文件概述

音频文件是用于存储音频数据的文件。音频文件应用的领域几乎无处不在，音乐、视频、游戏、电影等都有它的影子。

音频文件通常分为声音文件和 MIDI 文件两类：声音文件是通过声音录入设备录制的原始声音，是直接记录真实声音的二进制采样数据；MIDI 文件是一种音乐演奏指令序列，可利用声音输出设备或与计算机相连的电子乐器进行演奏。

目前，音频文件播放格式分为有损压缩和无损压缩两种。不同格式的音频文件在音质的表现上有很大的差异。有损压缩就是降低音频采样率与比特率，输出的音频文件比原文件小。无损压缩能够在 100% 保存原文件所有数据的前提下，压缩音频文件的体积，而将压缩后的音频文件还原后，能够实现与原文件相同的大小、相同的码率。

1. 比特率

比特率是指每秒传送的比特（bit）数，分为 8bit、16bit、24bit、32bit 几种，单位为 b/s（bit per second）。比特率越高，每秒传送的数据就越多，画质就越清晰。声音中的比特率是指将模拟声音信号转换成数字声音信号后，单位时间内的二进制数据量，是间接衡量音频质量的指标。

2. 采样率

音频采样率（也称采样速度或采样频率）是指录音设备在 1 秒内对声音信号的采样次数，采样频率越高，声音的还原就越真实、自然。换句话说，采样率高、次数多，就等于保存的数据越精细。举个简单的例子：一定时间内，1Hz 就是 1 个音节，同样，100Hz 就是 100 个音节，音节越多，记录的节点越小，就越准确。在当今的主流采集卡上，采样频率一般分为 8000Hz、11025Hz、22050Hz、32000Hz、44100Hz、47250Hz、48000Hz、50000Hz、50400Hz、96000Hz、192000Hz 以及 320000Hz 等种类。

总的来说，比特率越高，每秒传送的数据就越多，画质就越清晰；采样频率越高，声音的还原就越真实、自然，保存的数据就越精细。

1.1.2 常见的音频文件格式

要掌握音频的编辑方法,首先需要了解音频的格式。不同的数字音频设备对应着不同的音频文件格式,应熟练掌握各种音频格式的特点和用途,以便于今后的音频操作。

1. MP3 格式

MP3 是一种音频压缩技术,其全称是动态影像专家压缩标准音频层面 3(moving picture experts group audio layer Ⅲ),简称为 MP3。它被设计用来大幅度地降低音频数据量。利用 MP3 技术,将音乐以 1∶10 甚至 1∶12 的压缩率,压缩成容量较小的文件,而对于大多数用户来说,重放的音质与最初的不压缩音频相比没有明显的下降。MP3 是在 1991 年由位于德国埃尔朗根的弗劳恩霍夫应用研究促进协会(Fraunhofer-Gesellschaft)的工程师发明和标准化的。用 MP3 形式存储的音乐就叫作 MP3 音乐,能播放 MP3 音乐的机器就叫作 MP3 播放器,如图 1-1 所示。

图 1-1

目前,MP3 成了最为流行的一种音乐文件格式,原因是 MP3 可以根据不同的需要采用不同的采样率进行编码。

2. MIDI 格式

MIDI(musical instrument digital interface)又称为乐器数字接口,是编曲界应用最广泛的音乐标准格式,可称为"计算机能理解的乐谱"。它用音符的数字控制信号来记录音乐。一首完整的 MIDI 音乐只有几十 KB 大,却能包含数十条音乐轨道。几乎所有的现代音乐都是用 MIDI 加上音色库制作合成的。MIDI 传输的不是声音信号,而是音符、控制参数等指令,它指示 MIDI 设备要做什么、怎么做,如演奏哪个音符、多大音量等。

3. WAV 格式

WAV 是微软公司开发的一种声音文件格式,也称为波形声音文件,是最早的数字音频格式,得到了 Windows 平台及其应用程序的广泛支持。WAV 格式支持许多压缩算法,支持多种音频位数、采样频率和声道,采用 44.1kHz 的采样频率、16 位量化位数,因此,WAV 格式的音质与 CD 相差无几,但 WAV 格式的文件对存储空间需求太大,不便于交流和传播。

4. WMA 格式

WMA 是微软公司在因特网音频、视频领域的力作。WMA 格式是以减少数据流量但保持音质的方法来达到更高的压缩率的，其压缩率一般可以达到 1∶18。此外，WMA 还可以通过 DRM（digital rights management，数字版权管理）方案加入防止拷贝，或者加入限制播放时间和播放次数，甚至是播放机器的限制，可有力地防止盗版。

5. CDA 格式

在大多数播放软件的"打开文件类型"中，都可以看到 *.cda 格式，这就是 CD 音轨。标准 CD 格式也就是 44.1kHz 的采样频率，速率为 88kb/s，16 位量化位数，因为 CD 音轨可以说是近似无损的，所以它的声音基本上是忠于原声的。用户如果是一个音响发烧友的话，CD 是首选，它会让用户感受到天籁。

CD 光盘可以在 CD 唱机中播放，也能用电脑里的各种播放软件来重放。CD 音频文件是 *.cda 格式的文件，这只是一个索引信息，并不是真正地包含声音信息，所以不论 CD 音乐的长短，在电脑上看到的 *.cda 文件都是 44KB。

> **专家解读**
>
> 用户不能直接复制 CD 格式的 *.cda 文件到硬盘上播放，需要使用 EAC 之类的抓音轨软件把 CD 格式的文件转换成 WAV 格式，如果光盘驱动质量过关，而且 EAC 的参数设置得当的话，这个转换过程可以说基本上是无损抓音频。

1.1.3 编辑音频的硬件设备

数字音频编辑硬件环境的核心就是一台多媒体计算机。这台计算机应具备声卡、耳机和音箱等设备，如果想要制作 MIDI 音乐，还需要 MIDI 键盘。另外，在前期录音时，需要准备麦克风、调音台、录音室等设备。下面分别介绍音频编辑的硬件。

1. 声卡

声卡也叫音频卡，是多媒体计算机中用来处理声音的接口卡，如图 1-2 所示。它可以把来自麦克风、收/录音机、激光唱片机等设备的语音、音乐等声音变成数字信号交给计算机处理，并以文件的形式存盘，还可以把数字信号还原为真实的声音输出。

声卡有三个基本功能：一是音乐合成发音功能；二是混音器（audio mixer）功能和数字信号处理器（digital signal processing，DSP）功能；三是模拟声音信号的输入和输出功能。声卡处理的声音信息在计算机中以文件的形式存储。声卡工作应有相应的软件支持，包括驱动程序、混频程序（mixer）和 CD 播放程序等。

声卡分为集成声卡和独立声卡。集成声卡与主板是焊接在一起的，这样可以大大降低装机的成本。集成声卡分为软声卡和硬声卡两种。这里的"软""硬"，指的是集成声卡是

否具有声卡主处理芯片。如果集成声卡没有主处理芯片，在处理音频数据时就会占用部分CPU 资源。如果是带有主处理芯片的独立声卡，则不会占用 CPU 资源。

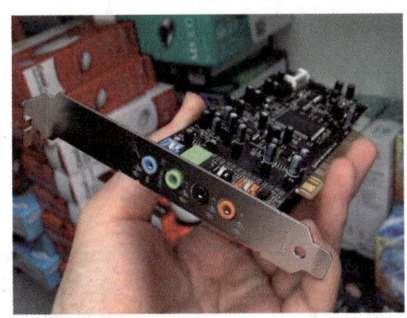

图 1-2

声卡接口一般包括线性输入接口、线性输出接口、麦克风输入端口、扬声器输出端口、MIDI 及游戏摇杆接口等。

2. 扬声器

扬声器又称喇叭，是一种十分常用的电声换能器件，在发声的电子电器设备中都能见到它，如图 1-3 所示。扬声器是一种把电信号转变为声信号的换能器件，其性能的优劣对音质的影响很大。扬声器在音响设备中是一个最薄弱的器件，但对音响效果而言，它又是一个最重要的部件。扬声器的种类繁多，而且价格相差很大。音频电能通过电磁、压电或静电效应，使其纸盆或膜片振动并与周围的空气产生共振（共鸣）而发出声音。

3. 麦克风

麦克风也称话筒、微音器，学名为传声器，是将声音信号转换为电信号的能量转换器件，由 microphone 这个英文单词音译而来。

20 世纪，麦克风由最初通过电阻转换声电发展为电感、电容式转换，大量新的麦克风技术逐渐发展起来，其中包括铝带式、动圈式等麦克风，以及当前广泛使用的电容麦克风和驻极体麦克风，如图 1-4 所示。

图 1-3

图 1-4

4. 调音台

调音台又称调音控制台，它可以将多路输入信号进行放大、混合、分配、音质修饰和音响效果加工，是现代电台广播、舞台扩音、音响节目制作等系统中进行播送和录制节目的重要设备。目前，各行各业所使用的调音台种类繁多。从基本的功能上可以分为录音调音台、扩声调音台、反送调音台等；从信号处理的方式上可以分为模拟调音台、数字调音台；从控制方式上可以分为非自动式调音台和自动式调音台。另外，调音台的输入通道数也各有不同，常见的有 8 轨、16 轨和 32 轨等。调音台如图 1-5 所示。

图 1-5

5. 录音室

录音室是用来录制音频素材的专用房间。录音室的门、墙、地板都采取了隔音、防震措施，因此它具有吸音、减少声音反射及混响的功能。录音室里一般有高级麦克风、调音台、数字录音机、效果器和计算机等专业录音设备，是专业录音的理想场所。现在市面上有很多对外营业的录音室，一般是针对唱歌发烧友的，收费以小时计算。录音室如图 1-6 所示。

图 1-6

1.2 Adobe Audition 的基础操作

用户在使用 Adobe Audition 编辑音频之前，首先需要了解其工作界面，然后掌握新建音频文件、保存与打开音频文件、导入与导出媒体文件等基础操作。本节最后还会通过两个课

堂范例帮助读者更熟练地掌握该软件。

1.2.1 Adobe Audition 2022 工作界面

Adobe Audition 工作界面提供了完善的音频与视频编辑功能，用户利用它可以全面控制音频的制作过程，还可以为采集的音频添加各种滤镜效果等。Adobe Audition 工作界面主要包括标题栏、菜单栏、工具栏、浮动面板及编辑器等部分，如图 1-7 所示。

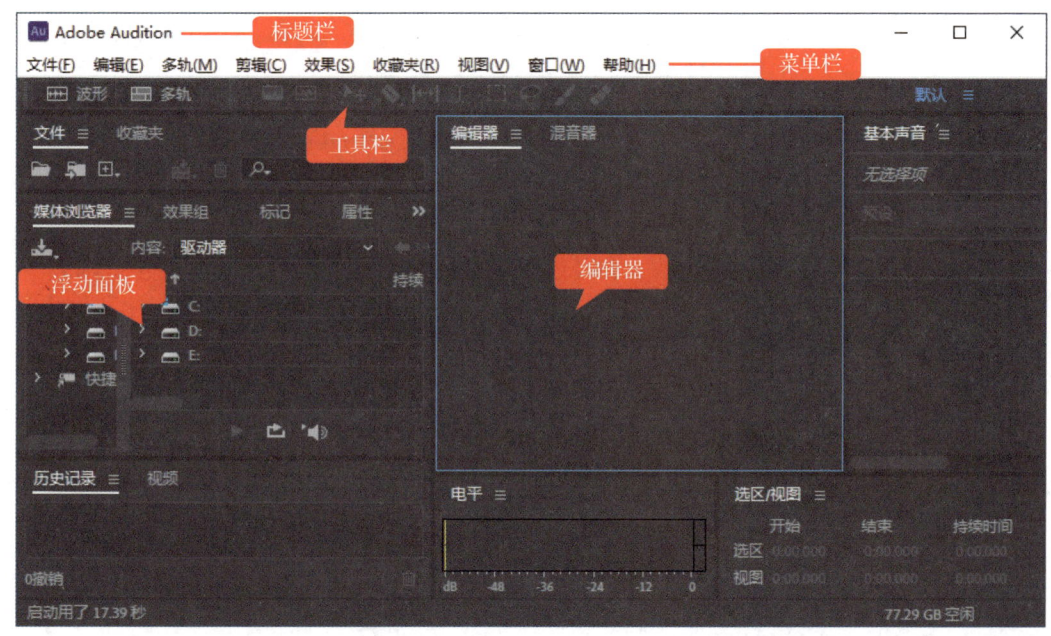

图 1-7

1. 标题栏

标题栏位于整个窗口的顶端，显示了当前应用程序的名称，以及用于控制文件窗口显示大小的【最小化】按钮 —、【最大化】按钮 口、【向下还原】按钮 ☐ 和【关闭】按钮 ×，如图 1-8 所示。

图 1-8

2. 菜单栏

菜单栏位于标题栏的下方，由【文件】、【编辑】、【多轨】、【剪辑】、【效果】、【收藏夹】、【视图】、【窗口】和【帮助】9 个菜单组成，如图 1-9 所示。

文件(F)　编辑(E)　多轨(M)　剪辑(C)　效果(S)　收藏夹(R)　视图(V)　窗口(W)　帮助(H)

图 1-9

下面详细介绍各菜单的主要使用方法。

- 【文件】菜单：在该菜单中可以进行新建、打开和关闭文件等操作，如图 1-10 所示。
- 【编辑】菜单：该菜单中包含【撤销】、【重做】、【剪切】和【复制】等编辑命令，如图 1-11 所示。

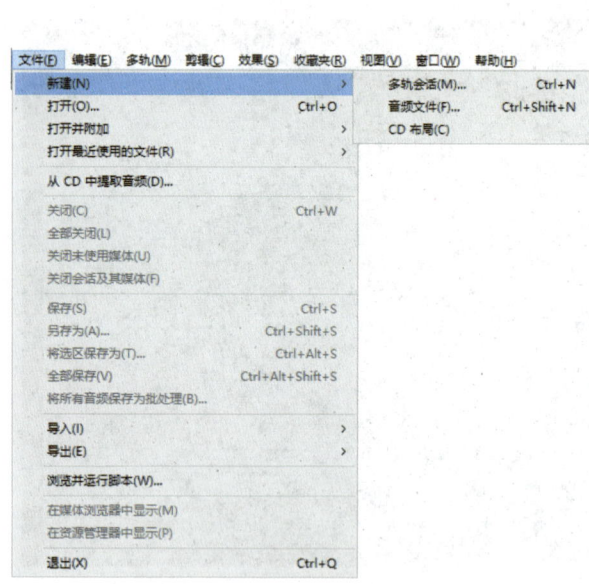

图 1-10

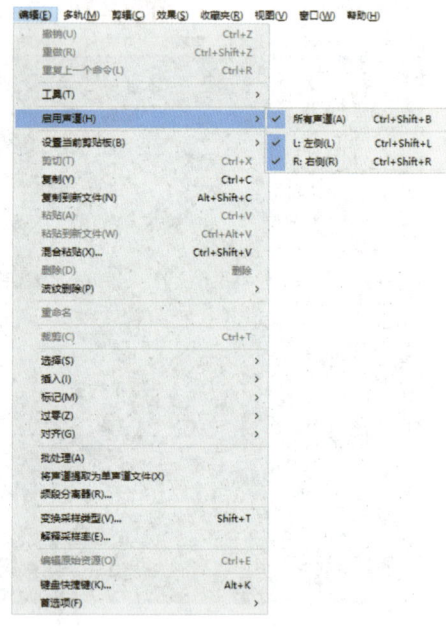

图 1-11

- 【多轨】菜单：在该菜单中可以进行添加轨道、插入文件、设置节拍器等操作，如图 1-12 所示。

图 1-12

知识拓展

在 Adobe Audition 工作界面的各菜单列表中，有些命令右侧会显示快捷键，用户按相应的快捷键，也可以快速执行相应的命令。

- 【剪辑】菜单：在该菜单中可以进行拆分、剪辑增益、静音、分组、伸缩、淡入以及淡出等操作，如图 1-13 所示。
- 【效果】菜单：在该菜单中可以进行振幅与压限、延迟与回声、修复、滤波与均衡、调制以及混响等操作，如图 1-14 所示。

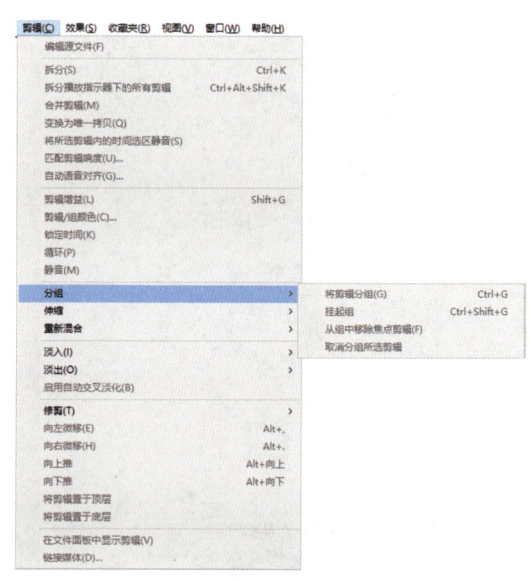

图 1-13

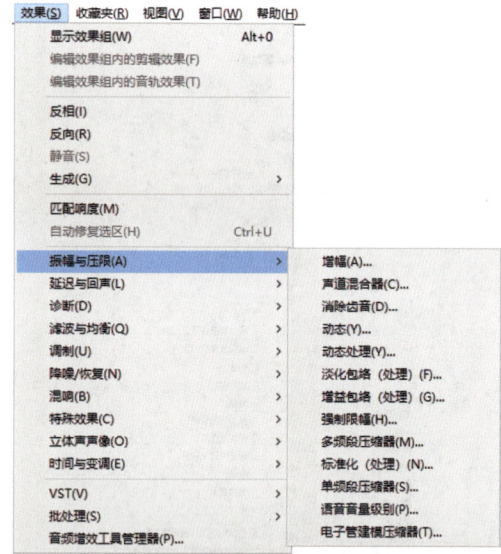

图 1-14

- 【收藏夹】菜单：在该菜单中可以进行删除收藏效果、开始记录 / 停止录制收藏效果等操作，如图 1-15 所示。
- 【视图】菜单：在该菜单中可以进行放大、缩小、重置缩放、全部缩小、时间显示、视频显示等操作，如图 1-16 所示。
- 【窗口】菜单：在该菜单中可以进行工作区的新建与删除操作，以及显示与隐藏【编辑器】、【文件】、【历史记录】等面板的操作，如图 1-17 所示。
- 【帮助】菜单：在该菜单中可以使用 Adobe Audition 的帮助信息、支持中心、默认键盘快捷键以及下载声音效果等功能，如图 1-18 所示。

知识拓展

在 Adobe Audition 工作界面中，按下键盘上的 F1 键，也可以快速打开 Adobe Audition 的【帮助】窗口，在其中可以查阅相应的帮助信息。

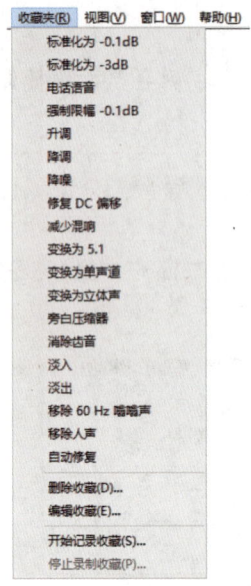

图 1-15

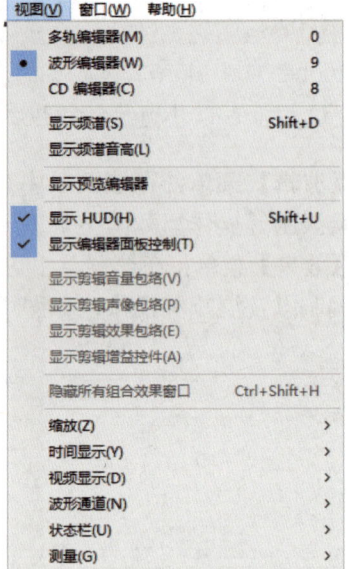

图 1-16

图 1-17

图 1-18

3. 工具栏

工具栏位于菜单栏的下方，主要用于对音频文件进行简单的编辑操作，它提供了控制音频文件的相关工具，如图 1-19 所示。

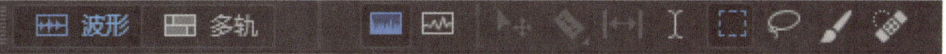

图 1-19

下面详细介绍工具栏中各个工具和按钮的主要作用。

- 【波形】按钮 ：单击该按钮，可以在"波形编辑"状态下，编辑单轨中的音频波形。
- 【多轨】按钮 ：单击该按钮，可以在"多轨混音"状态下，编辑多轨中的音频对象。
- 【显示频谱频率显示器】按钮 ：单击该按钮，可以显示音频素材的频谱频率。
- 【显示频谱音调显示器】按钮 ：单击该按钮，可以显示音频素材的频谱音调。
- 【移动工具】 ：单击该按钮，可以对音频素材进行移动操作。
- 【切断所选剪辑工具】 ：单击该按钮，可以对音频素材进行分割操作。
- 【滑动工具】 ：单击该按钮，可以对音频素材进行滑动操作。
- 【时间选择工具】 ：单击该按钮，可以对音频素材进行部分选择操作。
- 【框选工具】 ：单击该按钮，可以对音频素材进行框选操作。
- 【套索选择工具】 ：单击该按钮，可以使用套索的方式对音频素材进行选择操作。
- 【画笔选择工具】 ：单击该按钮，可以使用画笔的方式对音频素材进行选择操作。
- 【污点修复画笔工具】 ：单击该按钮，可以对素材进行污点修复操作。

4. 浮动面板

浮动面板位于工作界面的左下方，主要用于对当前的音频文件进行相应的设置。单击菜单栏中的【窗口】菜单，在弹出的菜单列表中选择相应的命令，即可显示相应的浮动面板，图 1-20 所示为【文件】面板，图 1-21 所示为【媒体浏览器】面板。

图 1-20

图 1-21

5. 编辑器

Adobe Audition 中的所有功能都可以在【编辑器】面板中实现。打开或导入音频文件后，音频文件的音波即可显示在【编辑器】面板中，此时所有操作将只针对该【编辑器】面板，若想对其他音频文件进行编辑，则需要切换至其他音频的【编辑器】面板。

在 Adobe Audition 中，编辑器分为两种类型：第一种为"波形编辑"状态下的【编辑器】面板，第二种为"多轨编辑"状态下的【编辑器】面板，两种【编辑器】面板的显示和功能是不一样的。

在 Adobe Audition 工作界面的工具栏中单击【波形】按钮后，即可查看"波形编辑"状态下的【编辑器】面板，如图 1-22 所示。

图 1-22

在 Adobe Audition 工作界面的工具栏中单击【多轨】按钮后，即可查看"多轨编辑"状态下的【编辑器】面板，如图 1-23 所示。

图 1-23

1.2.2　新建音频文件

Adobe Audition 中的项目文件是 .sesx 格式的，用来存放制作音频所需的必要信息。在

Adobe Audition 中有 3 种新建项目文件的操作，下面将分别予以详细介绍。

1. 新建空白音频文件

在 Adobe Audition 中，如果用户想制作单轨音频文件，就需要新建一个空白的单轨音频文件。下面详细介绍新建空白音频文件的操作方法。

操作步骤 Step by Step

第1步 进入 Adobe Audition 工作界面后，在菜单栏中选择【文件】→【新建】→【音频文件】菜单项，如图 1-24 所示。

第2步 弹出【新建音频文件】对话框，❶在【文件名】文本框中输入音频文件的名称，❷单击【确定】按钮，如图 1-25 所示。

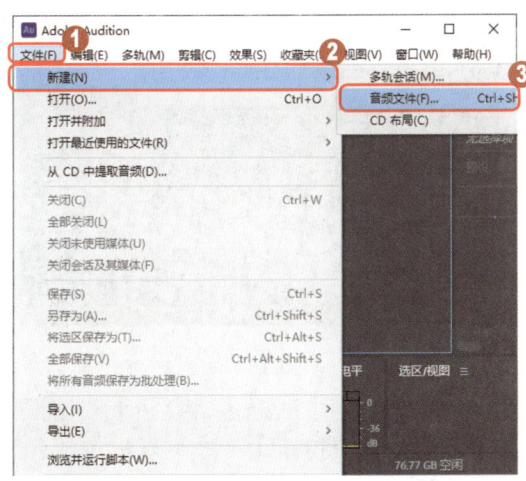

图 1-24

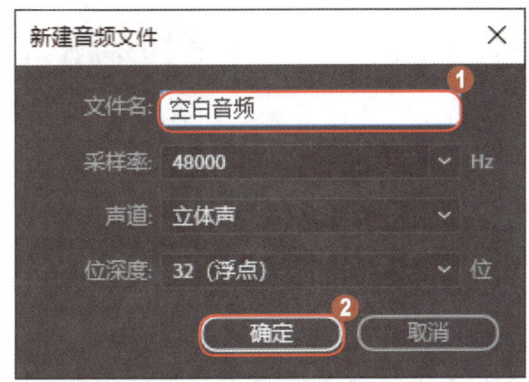

图 1-25

第3步 在【编辑器】面板中可以查看新建的单轨音频文件，这样即可完成新建空白音频文件的操作，如图 1-26 所示。

■ **指点迷津**

在【文件】面板中，单击面板上方的【新建文件】按钮 ，在弹出的下拉菜单中选择【新建音频文件】菜单项，也可以快速新建音频文件。

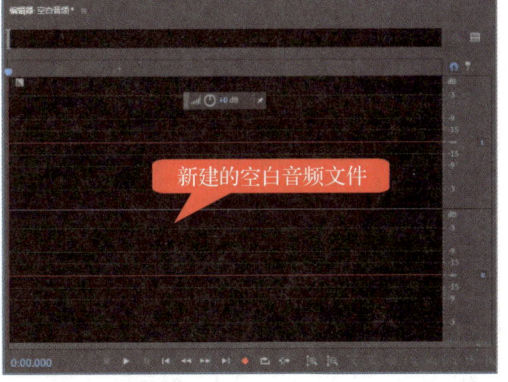

图 1-26

2. 新建多轨混音文件

多轨混音是指在多条音频轨道上，将不同的音频文件进行合成编辑操作。下面详细介绍新建多轨混音文件的操作方法。

操作步骤 Step by Step

第1步 进入 Adobe Audition 工作界面后，在菜单栏中选择【文件】→【新建】→【多轨会话】菜单项，如图 1-27 所示。

第2步 弹出【新建多轨会话】对话框，❶在【会话名称】文本框中输入多轨项目的文件名称，❷单击【文件夹位置】下拉列表框右侧的【浏览】按钮，如图 1-28 所示。

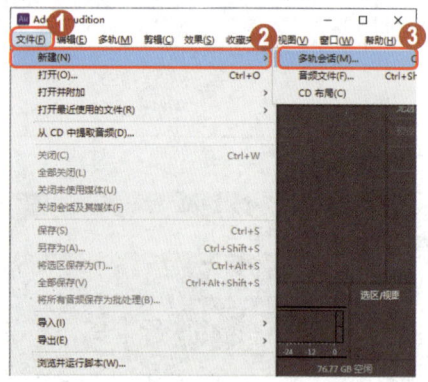

图 1-27

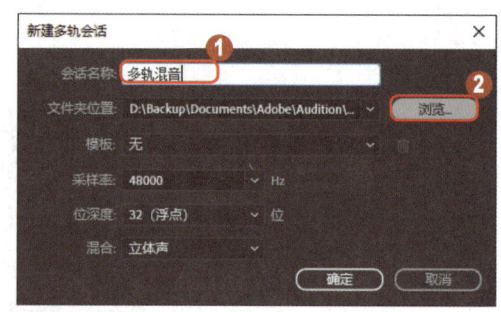

图 1-28

第3步 弹出【选择目标文件夹】对话框，❶设置多轨混音项目文件的保存位置，❷单击【选择文件夹】按钮，如图 1-29 所示。

第4步 返回到【新建多轨会话】对话框，此时在【文件夹位置】下拉列表框中显示了刚刚设置的文件保存位置，单击【确定】按钮，如图 1-30 所示。

图 1-29

图 1-30

第 1 章
Adobe Audition 2022 音频编辑快速入门

第 5 步 在【编辑器】面板中可以查看新建的项目文件，这样即可完成新建多轨混音文件的操作，如图 1-31 所示。

■ 指点迷津

　　用户还可以按下键盘上的 Ctrl+N 组合键，快捷地新建多轨合成项目文件。

图 1-31

3. 新建 CD 布局

　　在 Adobe Audition 中，如果用户需要制作 CD 音频，可以在工作界面中新建 CD 布局来编辑 CD 音乐。下面详细介绍新建 CD 布局的操作方法。

操作步骤　　　　　　　　　　　　　　　　　　　　　　　　　　　　Step by Step

第 1 步 进入 Adobe Audition 工作界面后，在菜单栏中选择【文件】→【新建】→【CD 布局】菜单项，如图 1-32 所示。

第 2 步 在【编辑器】面板中可以查看新建的 CD 布局效果，这样即可完成新建 CD 布局的操作，如图 1-33 所示。

图 1-32

图 1-33

1.2.3 导入与导出媒体文件

　　在 Adobe Audition 工作界面中，用户可以在【编辑器】面板中添加各种类型的素材文件，

15

并可以对单独的素材文件进行整合，制作成一个内容丰富的作品，最后可以将其导出为想要的文件。下面将详细介绍导入与导出媒体文件的操作方法。

1 导入媒体文件

在 Adobe Audition 工作界面中，用户可以将计算机中已存在的媒体文件导入 Adobe Audition 的【编辑器】面板中进行应用。下面详细介绍导入媒体文件的操作方法。

操作步骤 Step by Step

第 1 步 新建一个空白音频文件后，在菜单栏中选择【文件】→【导入】→【文件】菜单项，如图 1-34 所示。

第 2 步 弹出【导入文件】对话框，❶在其中选择准备导入的音频文件，❷单击【打开】按钮，如图 1-35 所示。

图 1-34

图 1-35

第 3 步 在【文件】面板中，即可看到导入的音频文件，如图 1-36 所示。

第 4 步 将导入的音频文件直接拖曳至【编辑器】面板中，即可查看音频文件的音波，如图 1-37 所示。

图 1-36

图 1-37

2 导出媒体文件

编辑制作完音频后，用户可以使用 Adobe Audition 软件轻松导出想要的音频文件。下面详细介绍导出媒体文件的操作方法。

操作步骤　　　　　　　　　　　　　　　　Step by Step

第1步　在菜单栏中选择【文件】→【导出】→【文件】菜单项，如图 1-38 所示。

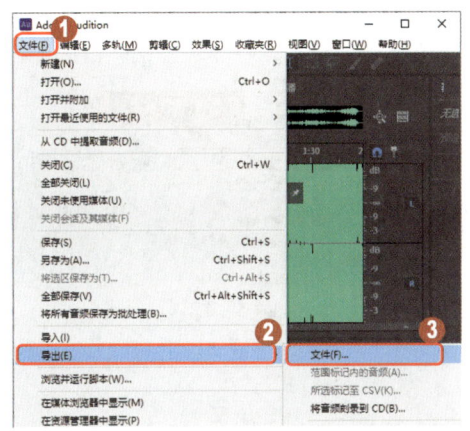

图 1-38

第2步　弹出【导出文件】对话框，单击【位置】下拉列表框右侧的【浏览】按钮，如图 1-39 所示。

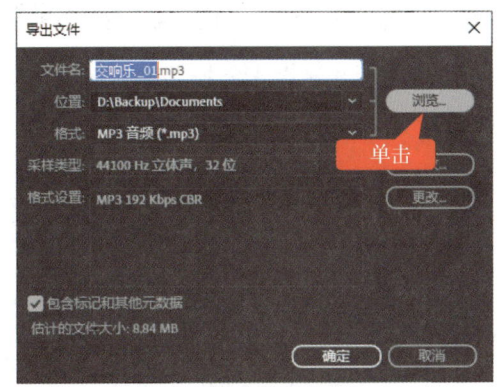

图 1-39

第3步　弹出【另存为】对话框，❶选择准备保存文件的位置，❷在【文件名】文本框中输入准备导出的文件名，❸单击【保存】按钮，如图 1-40 所示。

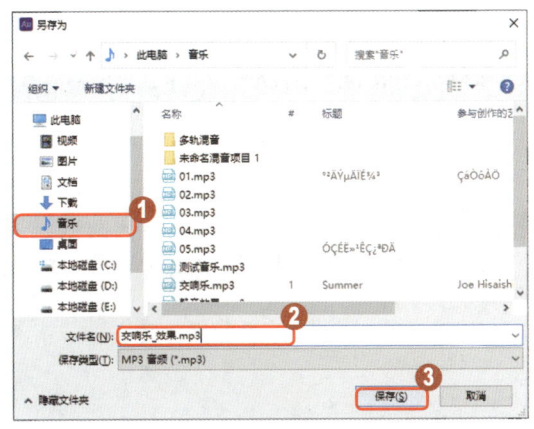

图 1-40

第4步　返回到【导出文件】对话框，❶在其中可以看到设置好的文件名和位置等，❷设置导出文件的格式，❸单击【确定】按钮，如图 1-41 所示。

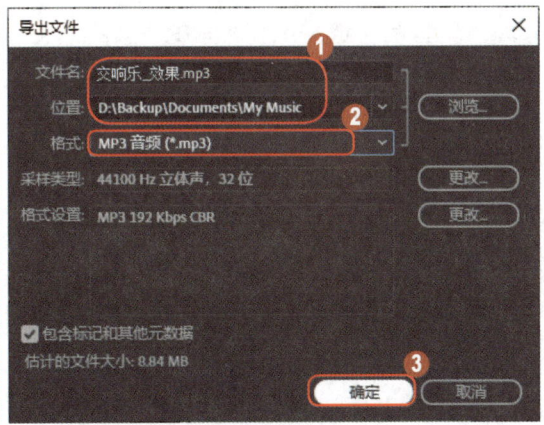

图 1-41

第5步 弹出 Audition 对话框，单击【是】按钮，如图 1-42 所示。

第6步 找到文件所保存的位置，可以看到已经导出的文件，这样即可完成导出文件的操作，如图 1-43 所示。

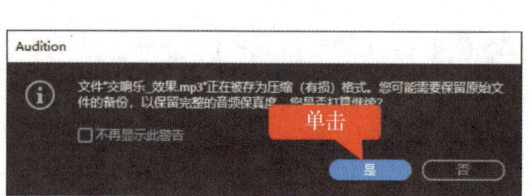

图 1-42

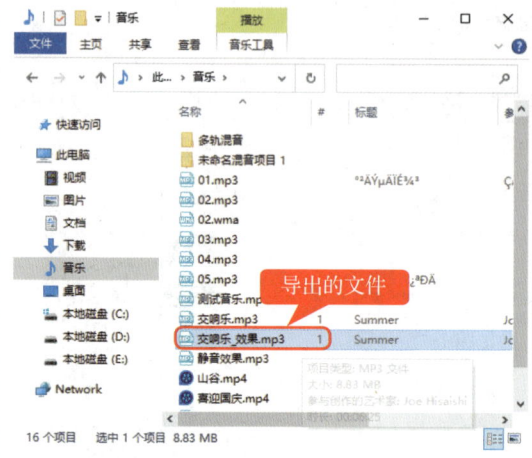

图 1-43

1.2.4 课堂范例——批处理转换音频格式

在 Adobe Audition 工作界面中，用户可以对音频文件进行批处理转换，使制作的音频格式更加符合用户的需求。本例将以批处理转换音频为 MP3 格式为例，详细介绍批处理转换音频格式的操作方法。

<< 扫码获取配套视频课程，本节视频课程播放时长约为 1 分 14 秒。

配套素材路径：配套素材\第1章
素材文件名称：激情跃动.wav、喜迎国庆.mp4、新春佳节.wav

操作步骤　　　　　　　　　　　　　　　　　　　　　　Step by Step

第1步 在菜单栏中选择【编辑】→【批处理】菜单项，如图 1-44 所示。

第2步 打开【批处理】面板，在面板左上方单击【添加文件】按钮，如图 1-45 所示。

18

第 1 章
Adobe Audition 2022 音频编辑快速入门

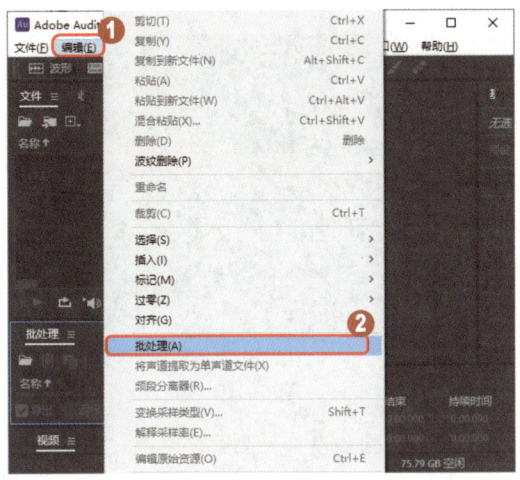

图 1-44

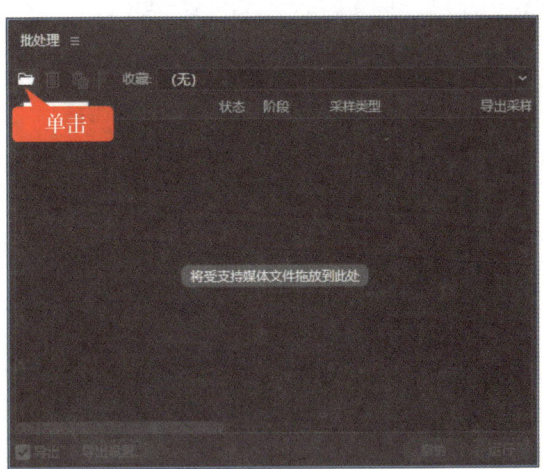

图 1-45

第 3 步 弹出【导入文件】对话框，❶选择本例需要进行批处理转换格式的音频素材文件，❷单击【打开】按钮，如图 1-46 所示。

第 4 步 返回到【批处理】面板，❶在其中可以看到已经添加了刚刚选择的音频文件，❷单击【导出设置】按钮，如图 1-47 所示。

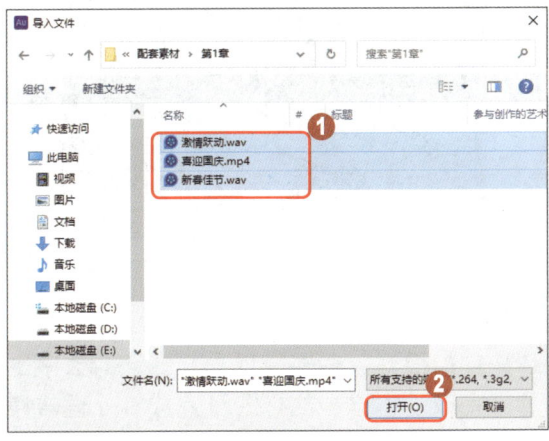

图 1-46

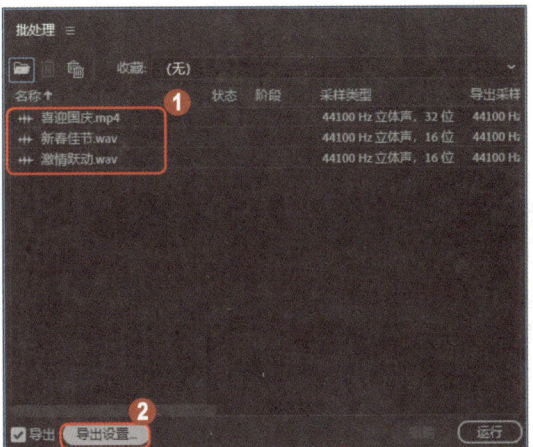

图 1-47

第 5 步 弹出【导出设置】对话框，单击【格式】下拉按钮，在弹出的下拉列表中选择【MP3 音频】选项，如图 1-48 所示。

第 6 步 在【位置】下拉列表框的右侧单击【浏览】按钮，如图 1-49 所示。

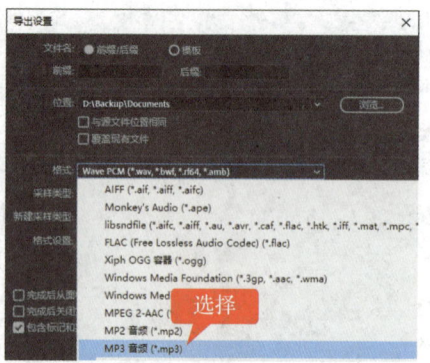

图 1-48

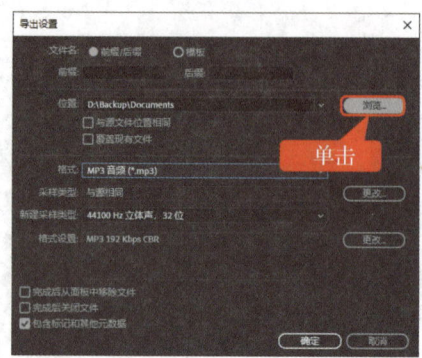

图 1-49

第 7 步 弹出【选取位置】对话框，❶在其中选择音频文件转换之后的存储位置，❷单击【选择文件夹】按钮，如图 1-50 所示。

第 8 步 返回到【导出设置】对话框，可以看到设置的转换格式以及存储路径，单击【确定】按钮，如图 1-51 所示。

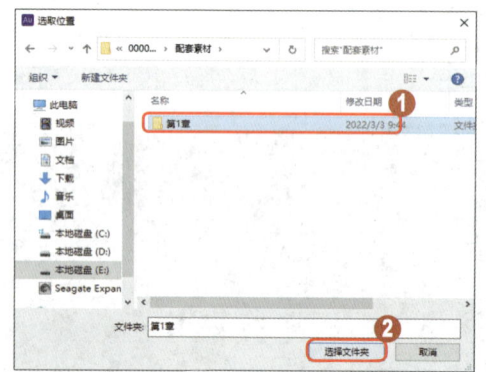

图 1-50

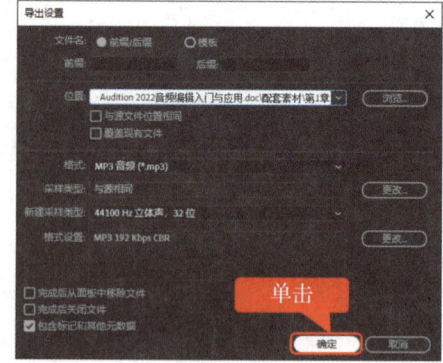

图 1-51

第 9 步 返回到【批处理】面板，单击右下方的【运行】按钮，如图 1-52 所示。

第 10 步 执行操作之后，开始批处理转换音频文件的格式。转换完成后，在该面板中显示"完成"字样，这样即可完成批处理转换音频格式的操作，如图 1-53 所示。

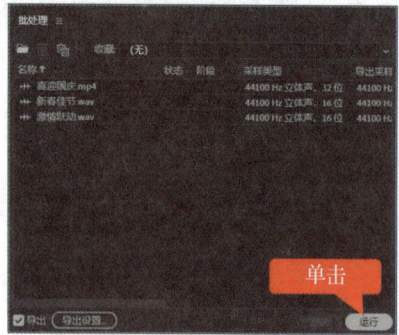

图 1-52

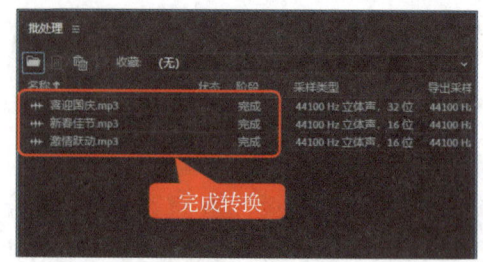

图 1-53

1.2.5 课堂范例——设置输入/输出设备

用户可以将一系列硬件输入和输出设备与 Adobe Audition 一起使用。声卡输入能让用户从像麦克风、录音机这样的声源中获取音频，声卡输出能让用户通过像扬声器和耳机这样的设备监控音频。本例详细介绍设置输入/输出设备的操作知识。

<< 扫码获取配套视频课程，本节视频课程播放时长约为 0 分 21 秒。

操作步骤 Step by Step

第1步 在菜单栏中选择【编辑】→【首选项】→【音频硬件】菜单项，如图 1-54 所示。

第2步 弹出【首选项】对话框，在右侧的【音频硬件】区域，可以根据个人需要详细设置输入/输出设备，如图 1-55 所示。

图 1-54

图 1-55

下面介绍【音频硬件】区域选项的设置。
- 【设备类型】：在该下拉列表框中，可以选择想要使用的声卡驱动程序。
- 【默认输入】：在该下拉列表框中，可以选择默认的输入设备。
- 【默认输出】：在该下拉列表框中，可以选择默认的输出设备。
- 【时钟】：在该下拉列表框中，可以设置音频默认的时钟设备。
- 【等待时间】：根据需要来调节等待时间。
- 【采样率】：选择音频硬件的采样率。
- 【设置】：如果要优化音频流输入输出接口的性能，可以单击【设置】按钮。

专家解读

在为录音和播放配置输入和输出时，Adobe Audition 可以使用声卡驱动程序：在 Windows 系统中，ASIO 驱动程序支持专业声卡，而 MME 驱动程序通常支持标准声卡。在 Mac OS 系统中，CoreAudio 驱动程序既支持专业声卡，又支持标准声卡。

1.3 实战课堂——编辑音频文件

在 Adobe Audition 软件中，提供了非常强大的音频编辑功能，对音频素材进行适当的编辑和处理操作，可以让用户得到想要的音频文件。本节将详细介绍编辑音频文件的相关知识及操作方法。

1.3.1 批处理保存全部音频文件

在 Adobe Audition 工作界面中，【将所有音频保存为批处理】命令是指将所有音频文件放到【批处理】面板中，在其中选择所有文件的保存类型、采样类型以及目标等属性，然后对所有音频文件进行统一批处理保存操作。

<< 扫码获取配套视频课程，本节视频课程播放时长约为 1 分 07 秒。

操作步骤　　　　　　　　　　　　　　　　　　　　　　　Step by Step

第1步 进入 Adobe Audition 工作界面后，在菜单栏中选择【文件】→【将所有音频保存为批处理】菜单项，如图 1-56 所示。

第2步 弹出 Audition 对话框，提示此命令的相关说明，单击【确定】按钮，如图 1-57 所示。

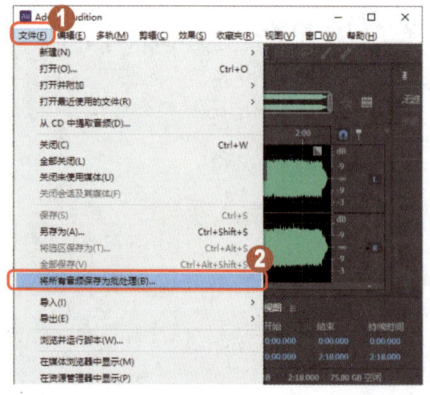

图 1-56

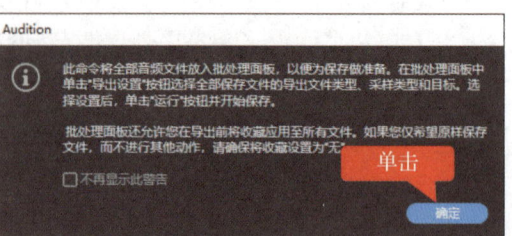

图 1-57

第1章 Adobe Audition 2022 音频编辑快速入门

第3步　打开【批处理】面板，在该面板中单击【导出设置】按钮，选择全部文件的导出文件类型、采样类型和目标，设置完成后单击【运行】按钮，即可开始保存，如图1-58所示。

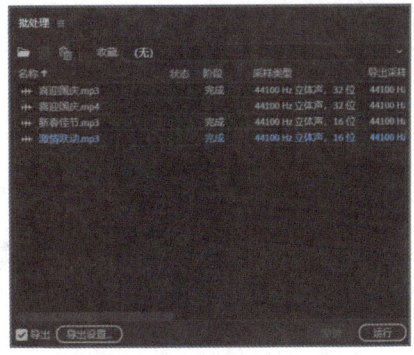

图 1-58

■ 指点迷津

在 Adobe Audition 中，用户还可以在【文件】菜单下，按下键盘上的 B 键，快速对音频文件进行批处理保存的操作。

1.3.2 提取合成音轨中的单个音频文件

在 Adobe Audition 工作界面中，处理完的项目文件格式为 .sesx。在项目文件中，用户可以将不同的音频素材放置在不同的音轨中。如果希望将项目中某一单独的音轨提取出来，可以通过以下操作来完成。

＜＜扫码获取配套视频课程，本节视频课程播放时长约为1分07秒。

配套素材路径：配套素材\第1章

素材文件名称：混合轨道.sesx

操作步骤　　　　　　　　　　　　　　　　　　　　　　　　Step by Step

第1步　启动 Adobe Audition 软件，打开素材文件"混合轨道.sesx"，如图 1-59 所示。

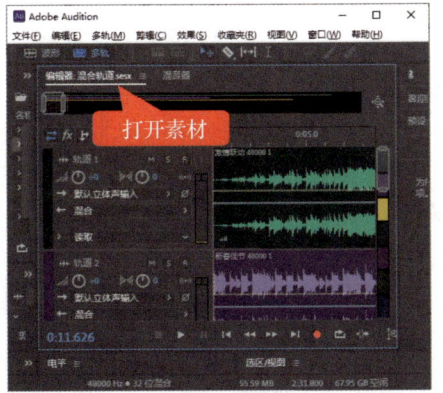

图 1-59

第2步　在想要提取音频的轨道1中，❶单击要选择的音频波形，❷单击鼠标右键，在弹出的快捷菜单中选择【变换为唯一副本】菜单项，如图 1-60 所示。

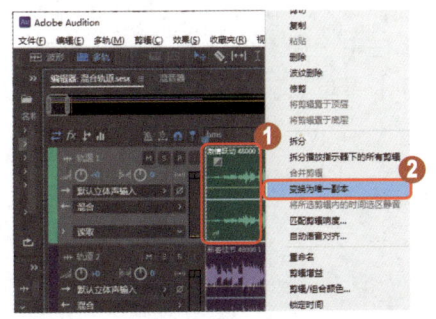

图 1-60

23

第3步　此时，在【文件】面板中自动添加了一个音频文件，如图1-61所示。

第4步　双击该音频文件，在菜单栏中选择【文件】→【另存为】菜单项，即可完成音频的提取，如图1-62所示。

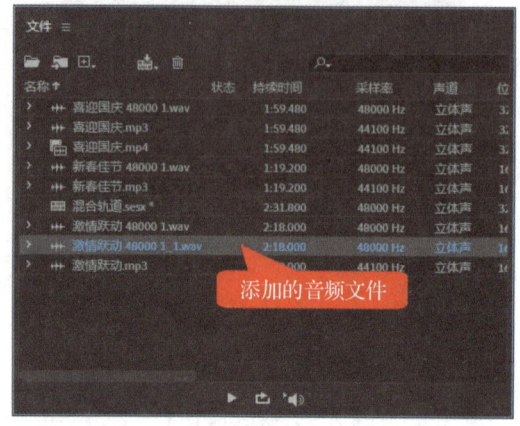

图 1-61

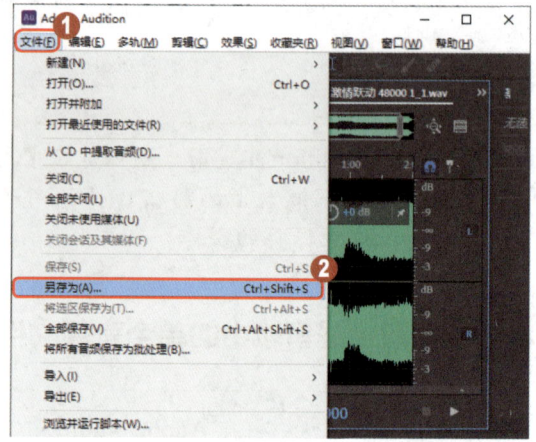

图 1-62

1.3.3 自动保存文件

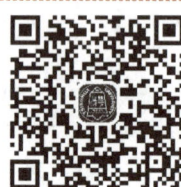

使用 Adobe Audition 软件处理音频文件时，可能会由于突然断电或电脑发生故障而没有及时保存文件，为了应对这样的情况可以设置自动保存的时间。

＜＜扫码获取配套视频课程，本节视频课程播放时长约为1分07秒。

操作步骤　　　　　　　　　　　　　　　　　　　　　　　　　Step by Step

第1步　进入 Adobe Audition 工作界面后，在菜单栏中选择【编辑】→【首选项】→【自动保存】菜单项，如图1-63所示。

第2步　弹出【首选项】对话框，在右侧的【自动保存和备份】区域，选中【自动保存恢复数据的频率】复选框，并设置自动保存的间隔时间即可，如图1-64所示。

第 1 章
Adobe Audition 2022 音频编辑快速入门

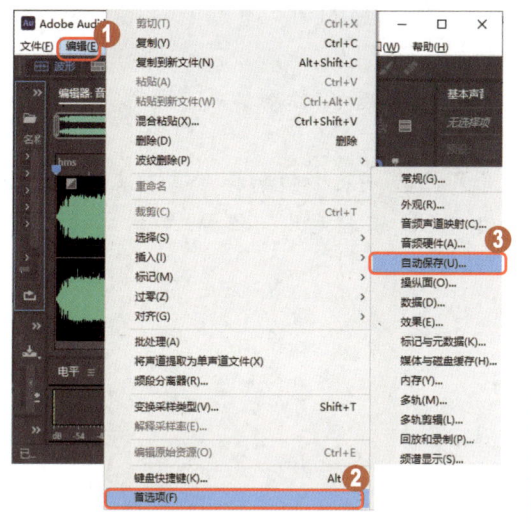

图 1-63

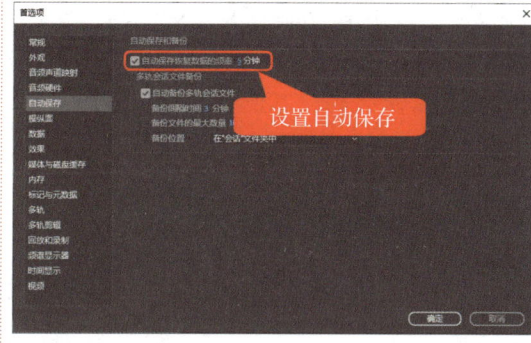

图 1-64

1.4 思考与练习

通过本章的学习，读者可以掌握 Adobe Audition 的基本知识以及一些常见的操作方法，本节将针对本章知识点进行相关知识测试，以达到巩固与提高的目的。

一、填空题

1. 声音中的比特率是指将模拟声音信号转换成数字声音信号后，单位时间内的二进制数据量，是间接衡量_____的一个指标。

2. _____是指录音设备在 1 秒内对声音信号的采样次数，采样频率越高，声音的还原就越真实、自然。

3. WAV 格式是微软公司开发的一种声音文件格式，也称为_____，是最早的数字音频格式，得到了 Windows 平台及其应用程序的广泛支持。

4. _____又称调音控制台，它将多路输入信号进行放大、混合、分配、音质修饰和音响效果加工，是现代电台广播、舞台扩音、音响节目制作等系统中进行播送和录制节目的重要设备。

二、判断题

1. 比特率是指每秒传送的比特（bit）数，分为 8bit、16bit、24bit、32bit 几种，单位为 b/s（bit per second），比特率越高，每秒传送的数据就越多，画质就越清晰。（ ）

25

2. 目前，MP3成了最为流行的一种音乐文件，原因是MP3可以根据不同的需要采用不同的采样率进行编码。（ ）

3. WAV又称为乐器数字接口，是编曲界应用最广泛的音乐标准格式，可称为"计算机能理解的乐谱"。（ ）

4. WAV格式支持许多压缩算法，支持多种音频位数、采样频率和声道，采用44.1kHz的采样频率、16位量化位数，因此，WAV的音质与CD相差无几，但WAV格式的文件对存储空间需求太大，不便于交流和传播。（ ）

三、简答题

1. 如何批处理转换音频格式？
2. 如何提取合成音轨中的单个音频？

第 2 章

界面布局与调整编辑模式

本章要点

- 编辑音乐文件区域
- 音乐编辑模式
- 查看与调整音频文件
- 设置软件快捷键

本章主要内容

本章主要介绍编辑音乐文件区域、音乐编辑模式、查看与调整音频文件，以及设置软件快捷键方面的知识与技巧。通过本章的学习，读者可以掌握界面布局与调整编辑模式方面的知识，为深入学习Adobe Audition 2022奠定基础。

2.1 编辑音乐文件区域

Adobe Audition 的工作区是用来编辑音乐的区域，只有在工作区中才能完成音乐的制作和编辑操作，默认的工作区包含面板组和独立面板等，用户可以将面板布置为最适合自己工作风格的布局。本节将详细介绍编辑音乐文件区域的相关知识及操作方法。

2.1.1 新建工作区

在 Adobe Audition 中，可以通过【另存为新工作区】命令自定义工作区，从而提高工作效率。下面详细介绍新建工作区的操作方法。

操作步骤 Step by Step

第 1 步 在 Adobe Audition 菜单栏中选择【窗口】→【工作区】→【另存为新工作区】菜单项，如图 2-1 所示。

第 2 步 弹出【新建工作区】对话框，❶在【名称】文本框中输入自定义工作区的名称，如"我的工作区"，❷单击【确定】按钮，如图 2-2 所示。

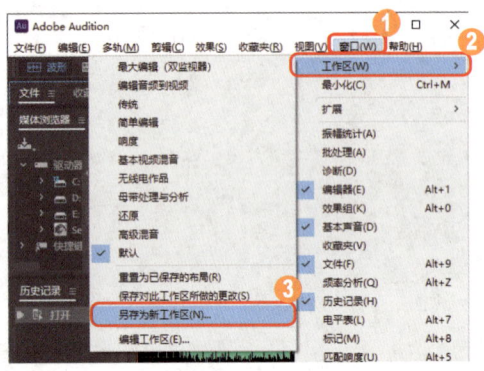

图 2-1

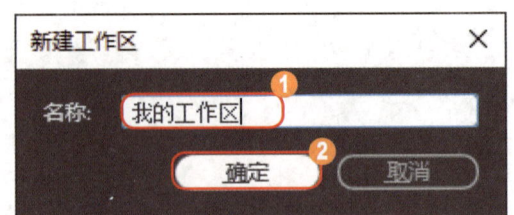

图 2-2

第 3 步 在菜单栏中选择【窗口】→【工作区】菜单项，在其子菜单中可以看到自定义添加的"我的工作区"，这样即可完成新建工作区的操作，如图 2-3 所示。

■ **指点迷津**

用户还可以在【窗口】菜单下，依次按下键盘上的 W、N 键，快速新建工作区。

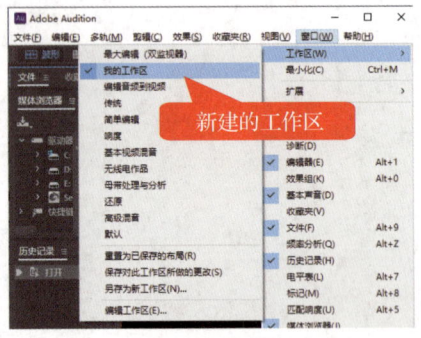

图 2-3

2.1.2 删除与重置工作区

在 Adobe Audition 中，如果新建的工作区过多，对于多余的工作区，用户可以将其删除。当用户对当前工作区进行了调整，改变了初始的工作区布局后，如果需要再回到初始的工作区布局状态，可以使用【重置为已保存的布局】命令，对工作区进行重置操作。下面详细介绍删除与重置工作区的操作方法。

操作步骤 Step by Step

第1步 在 Adobe Audition 菜单栏中选择【窗口】→【工作区】→【编辑工作区】菜单项，如图 2-4 所示。

第2步 弹出【编辑工作区】对话框，❶选中准备删除的工作区，❷单击【删除】按钮，❸单击【确定】按钮，如图 2-5 所示。

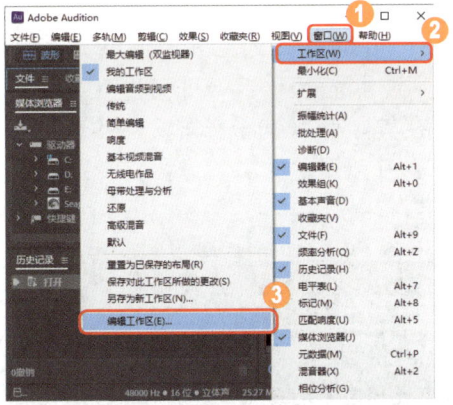

图 2-4

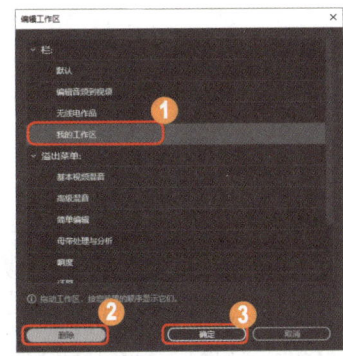

图 2-5

第3步 执行操作后，即可删除选择的工作区，在【工作区】子菜单中已经看不到删除的工作区，如图 2-6 所示。

第4步 重置工作区的方法很简单，只需在菜单栏中选择【窗口】→【工作区】→【重置为已保存的布局】菜单项，即可对工作区进行重置操作，还原至工作区初始状态，如图 2-7 所示。

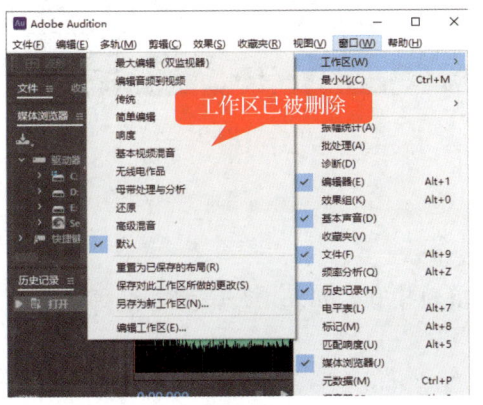

图 2-6

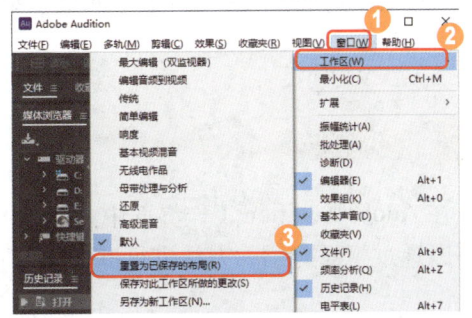

图 2-7

2.2 音乐编辑模式

在使用 Adobe Audition 编辑音频之前，用户还需要熟练掌握音乐编辑模式，这样才能更好地编辑音频文件。Adobe Audition 的音乐编辑模式主要包括单轨模式、多轨模式、频谱模式以及音高模式。本节将详细介绍音乐编辑模式的相关知识及操作方法。

2.2.1 单轨模式

在 Adobe Audition 工作界面中，波形编辑器主要是针对单轨音乐进行编辑的场所。下面详细介绍切换到单轨模式的操作方法。

操作步骤 Step by Step

第1步 在 Adobe Audition 中打开一个项目文件后，在工具栏中单击【波形】按钮，如图 2-8 所示。

第2步 执行操作后，即可进入单轨模式状态，在其中可以查看音乐文件的音波效果，如图 2-9 所示。

图 2-8

图 2-9

2.2.2 多轨模式

在 Adobe Audition 工作界面中，默认状态下为单轨模式，如果用户需要切换到多轨模式，则可以通过下面介绍的方法进行操作。

第 2 章
界面布局与调整编辑模式

▎操作步骤　　　　　　　　　　　　　　　Step by Step

第 1 步 在 Adobe Audition 中打开一个项目文件后，在工具栏中单击【多轨】按钮，如图 2-10 所示。

第 2 步 执行操作后，即可进入多轨模式状态，在其中可以查看多条音频轨道的效果，如图 2-11 所示。

图 2-10

图 2-11

2.2.3 频谱模式

在 Adobe Audition 工作界面中，通过【显示频谱频率显示器】按钮，可以切换到频谱模式。下面详细介绍切换到频谱模式的操作方法。

▎操作步骤　　　　　　　　　　　　　　　Step by Step

第 1 步 在 Adobe Audition 中打开一个项目文件后，在工具栏中单击【显示频谱频率显示器】按钮，如图 2-12 所示。

第 2 步 执行操作后，即可打开频谱频率显示状态，在其中可以查看音频文件的频谱频率信息，如图 2-13 所示。

图 2-12

图 2-13

31

2.2.4 音高模式

在 Adobe Audition 工作界面中，通过【显示频谱音调显示器】按钮，可以切换到音高模式。下面详细介绍切换到音高模式的操作方法。

操作步骤　　　　　　　　　　　　　　　　　　　　　　　　Step by Step

第1步 在 Adobe Audition 中打开一个项目文件后，在工具栏中单击【显示频谱音调显示器】按钮，如图 2-14 所示。

第2步 执行操作后，即可打开频谱音高显示状态，在其中可以查看音频文件的频谱音高信息，如图 2-15 所示。

图 2-14

图 2-15

知识拓展

用户还可以通过选择菜单栏中的【视图】→【显示频谱音高】菜单项，打开频谱音高显示状态。

2.3 查看与调整音频文件

在 Adobe Audition 中，编辑器是编辑音频的主要场所，用户可以在编辑器中进行定位时间线位置、放大和缩小查看音频波形显示、查看全部音频波形文件、放大与缩小音频时间码、调节音乐左右声道效果等操作。

2.3.1 使用鼠标定位时间线

如果用户需要编辑音频素材，就会用到时间线。在【编辑器】面板中，用户可以通过鼠标定位的方式来定位时间线。下面介绍使用鼠标定位时间线的操作方法。

操作步骤 Step by Step

第1步 在 Adobe Audition 中打开一个项目文件后，将鼠标指针移动至【编辑器】面板上方标尺中 1:00 的位置处，如图 2-16 所示。

第2步 在标尺中单击鼠标左键，即可定位时间线，如图 2-17 所示。

图 2-16

图 2-17

2.3.2 精准定位时间线

在【编辑器】面板中，通过在数值框中输入音频时间的数值，可以精确地定位时间线。下面详细介绍精准定位时间线的操作方法。

操作步骤 Step by Step

第1步 在 Adobe Audition 中打开一个项目文件后，在【编辑器】面板下方的数值框中单击鼠标左键，使数值框呈可编辑状态，然后在其中输入"0:10.000"，如图 2-18 所示。

第2步 按下键盘上的 Enter 键，即可通过数值框定位时间线的位置为"0:10.000"，如图 2-19 所示。

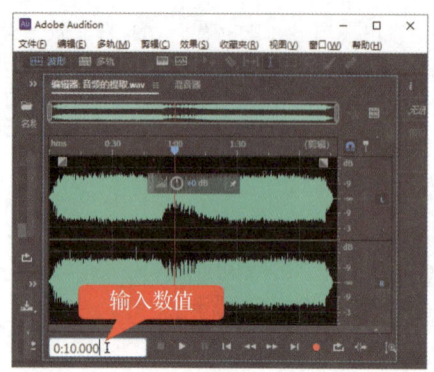
图 2-18

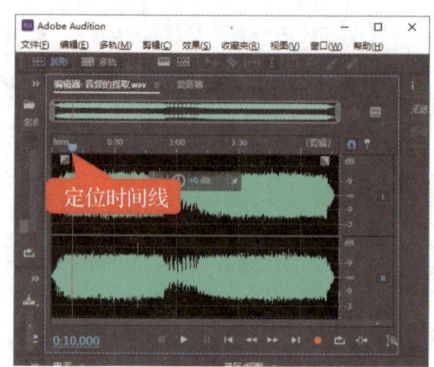
图 2-19

2.3.3 通过放大和缩小查看音频波形显示

在 Adobe Audition 的【编辑器】面板中，用户可以根据需要对音频文件的声音进行放大或缩小操作，使制作的音频文件更加符合用户的需求。下面介绍通过放大和缩小查看音频波形显示的相关操作方法。

1. 通过【放大（振幅）】按钮 放大音频波形

在【编辑器】面板中，用户可以通过【放大（振幅）】按钮 来放大音频的波形，下面详细介绍其操作方法。

操作步骤　　　　　　　　　　　　　　　　　　　　　　　Step by Step

第1步 在【编辑器】面板的右下方单击【放大（振幅）】按钮 ，如图 2-20 所示。

第2步 此时音频轨道中的音波已被放大，这样即可完成通过【放大（振幅）】按钮 放大音频波形的操作，如图 2-21 所示。

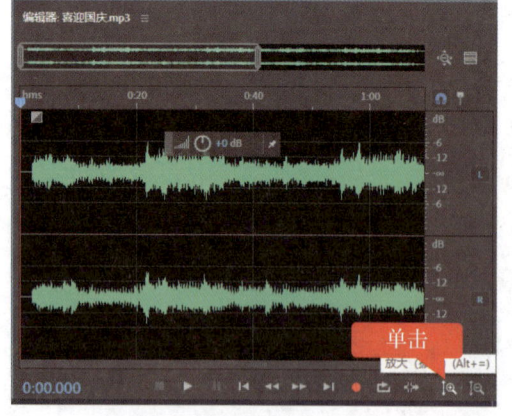
图 2-20

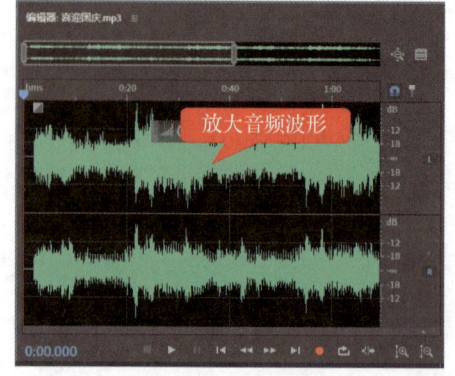
图 2-21

知识拓展

除了可以通过单击【放大（振幅）】按钮 放大音频振幅外，用户还可以按下键盘上的 Alt+= 组合键，快速放大音频的振幅。

2. 通过【调节振幅】数值框放大音频波形

在【编辑器】面板的【调节振幅】数值框中，用户可以手动输入相应的参数值，精确地放大音频的波形，下面详细介绍其操作方法。

操作步骤 Step by Step

第1步 在【编辑器】面板的【调节振幅】数值框中，输入参数值"10"，如图2-22所示。

第2步 按下键盘上的 Enter 键，即可放大音频波形，如图2-23所示。

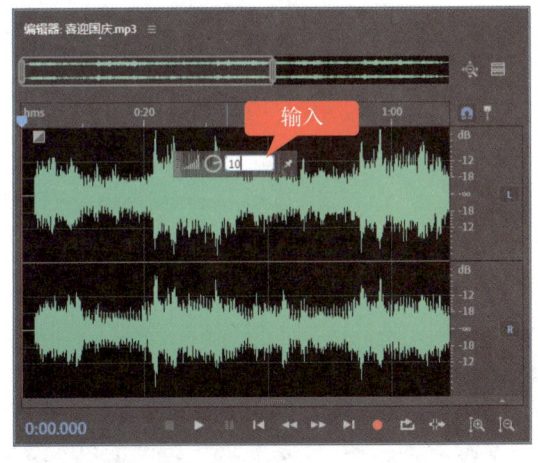

图 2-22

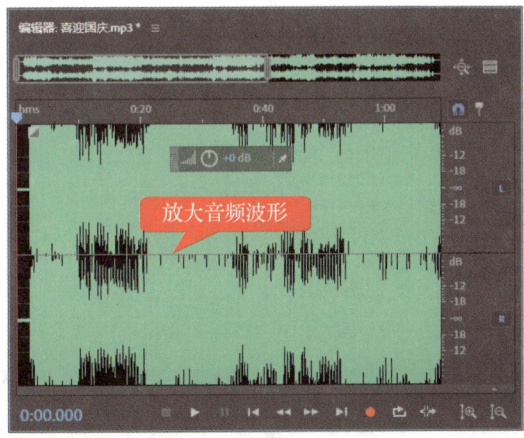

图 2-23

3. 通过【缩小（幅度）】按钮 缩小音频波形

在【编辑器】面板中，用户可以通过【缩小（幅度）】按钮 来缩小音频的波形，下面详细介绍其操作方法。

操作步骤 Step by Step

第1步 在【编辑器】面板的右下方单击【缩小（幅度）】按钮 ，如图2-24所示。

第2步 此时音频轨道中的音波已被缩小，这样即可完成通过【缩小（幅度）】按钮 缩小音频波形的操作，如图2-25所示。

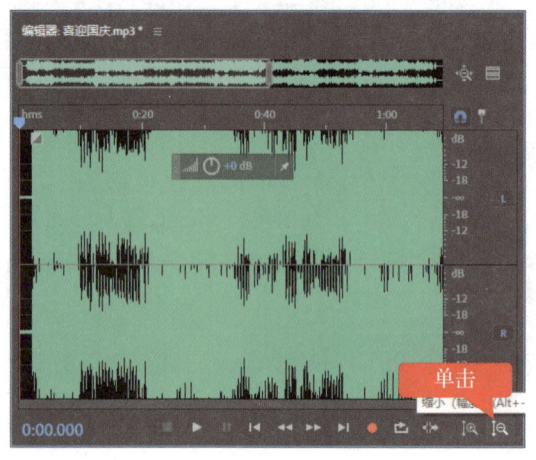

图 2-24

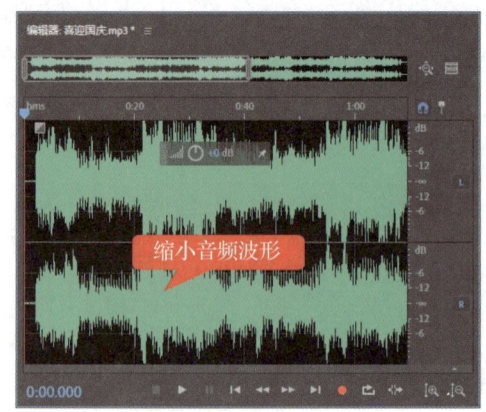

图 2-25

4. 通过【调节振幅】数值框缩小音频波形

在【编辑器】面板的【调节振幅】数值框中,用户可以手动输入相应的参数值,精确地缩小音频的波形,缩小音频波形时,输入的数值要为负数,下面详细介绍其操作方法。

操作步骤　　　　　　　　　　　　　　　　　　　　　　　　　　　　Step by Step

第 1 步 在【编辑器】面板的【调节振幅】数值框中,输入参数值"-5",如图 2-26 所示。

第 2 步 按下键盘上的 Enter 键,即可缩小音频波形,如图 2-27 所示。

图 2-26

图 2-27

知识拓展

在【调整振幅】按钮上单击鼠标左键并向右拖动，使【调节振幅】数值框中的数值为正数，即可放大音频波形；单击鼠标左键并向左拖动，使【调节振幅】数值框中的数值为负数，即可缩小音频波形。

2.3.4 查看全部音频波形文件

在 Adobe Audition 的【编辑器】面板中，用户可以通过【全部缩小（所有坐标）】按钮来查看全部音频波形文件，下面详细介绍其操作方法。

操作步骤　　　　　　　　　　　　　　　　　　　　　　　　　　　　Step by Step

第1步 在【编辑器】面板的右下方单击【全部缩小(所有坐标)】按钮，如图 2-28 所示。

第2步 此时，可以看到已经缩短音频显示的时间，并显示全部的音频波形，这样即可完成查看全部音频波形文件的操作，如图 2-29 所示。

图 2-28

图 2-29

2.3.5 放大与缩小音频时间码

在 Adobe Audition 工作界面中，用户可以根据需要对音频轨道中的音频时间码进行放大与缩小的操作。

1. 通过【放大（时间）】按钮放大音频时间码

在【编辑器】面板中，用户可以通过单击【放大（时间）】按钮来放大音频的时间码，下面详细介绍其操作方法。

操作步骤

第1步 在【编辑器】面板的右下方连续单击【放大(时间)】按钮，如图2-30所示。

第2步 此时，可以看到已经放大轨道中的音频素材时间，在其中用户可以查看更加细致的音频音波效果，如图2-31所示。

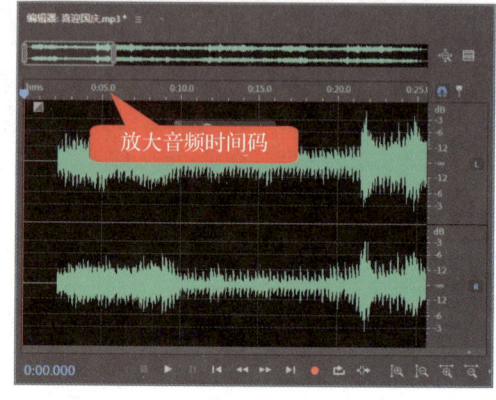

图2-30　　　　　　　　　图2-31

2. 通过【缩小(时间)】按钮缩小音频时间码

在【编辑器】面板中，用户可以通过单击【缩小(时间)】按钮来缩小音频的时间码，下面详细介绍其操作方法。

操作步骤

第1步 在【编辑器】面板的右下方连续单击【缩小(时间)】按钮，如图2-32所示。

第2步 此时，可以看到已经缩短轨道中的音频素材时间，在其中用户可以查看更多音频的音波效果，如图2-33所示。

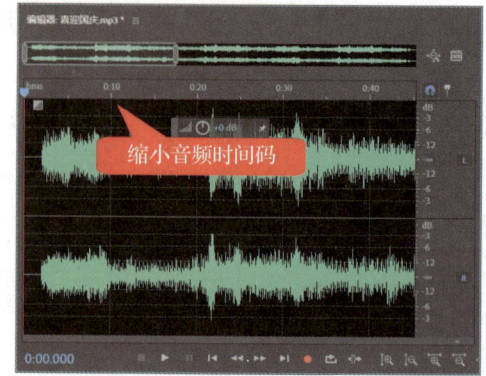

图2-32　　　　　　　　　图2-33

2.3.6 将音频时间码还原至初始状态

在 Adobe Audition 工作界面中，如果用户对放大的音频时间码位置不满意，可以将音频时间码还原至初始状态，下面详细介绍其操作方法。

操作步骤 Step by Step

第1步 在菜单栏中选择【视图】→【缩放】→【缩放重置（时间）】菜单项，如图 2-34 所示。

第2步 此时，可以看到已经返回至初始的时间状态，这样即可完成重置缩放时间的操作，如图 2-35 所示。

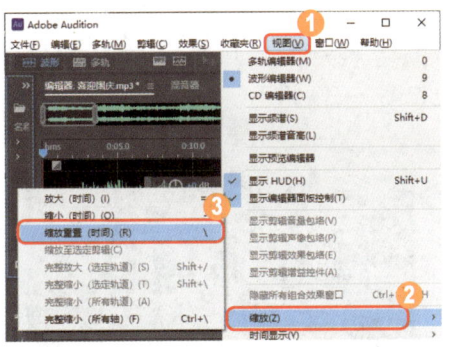

图 2-34

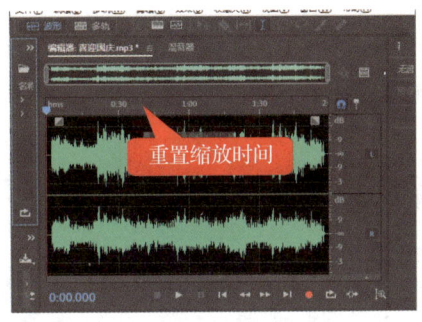

图 2-35

2.3.7 课堂范例——调节音乐左右声道效果

在我们的日常工作中，经常需要使用音频剪辑软件来处理音频文件。有时候我们在调节音量大小时，需要单独调节左右声道的音量，或者单独改变左右声道的静音效果。本例详细介绍调节音乐左右声道效果的相关操作方法。

<< 扫码获取配套视频课程，本节视频课程播放时长约为 0 分 54 秒。

配套素材路径：配套素材\第2章
素材文件名称：和你一样.mp3

操作步骤 Step by Step

第1步 使用 Adobe Audition 打开素材文件"和你一样.mp3"并将其拖曳到【编辑器】面板中，如图 2-36 所示。

第2步 在【编辑器】面板中波形的右侧，单击 L 按钮，即可关闭左声道，如图 2-37 所示。

图 2-36

图 2-37

第 3 步　在【编辑器】面板的【调节振幅】数值框中，输入参数值"20"，如图 2-38 所示。

第 4 步　这样即可调节音乐右声道的音量大小，如图 2-39 所示。

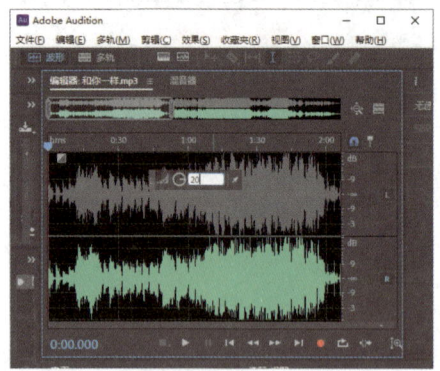

图 2-38

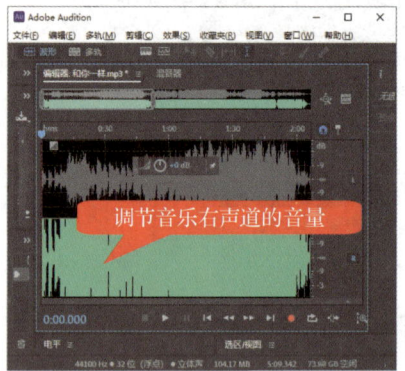

图 2-39

第 5 步　在【编辑器】面板中波形的右侧，分别单击 L 按钮和 R 按钮，开启左声道，关闭右声道，如图 2-40 所示。

第 6 步　在左声道的波形上选中准备进行区间静音的区域，然后在菜单栏中选择【效果】→【静音】菜单项，如图 2-41 所示。

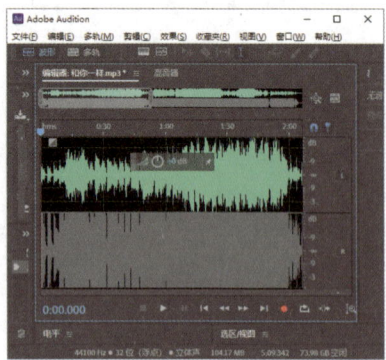

图 2-40

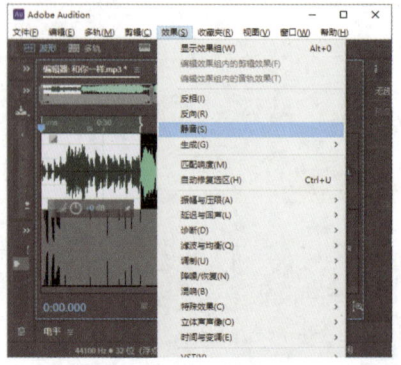

图 2-41

第 2 章
界面布局与调整编辑模式

第7步 此时可以看到在左声道上选中的波形不见了，如图 2-42 所示。

第8步 最后开启右声道，即可完成调节右声道的音量大小以及制作左声道的区间静音效果的操作，如图 2-43 所示。

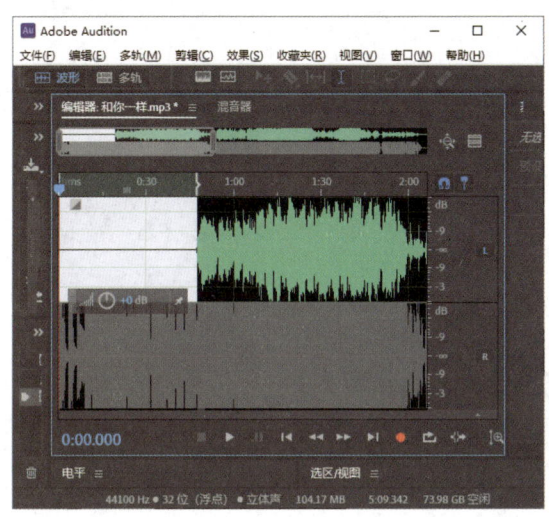

图 2-42

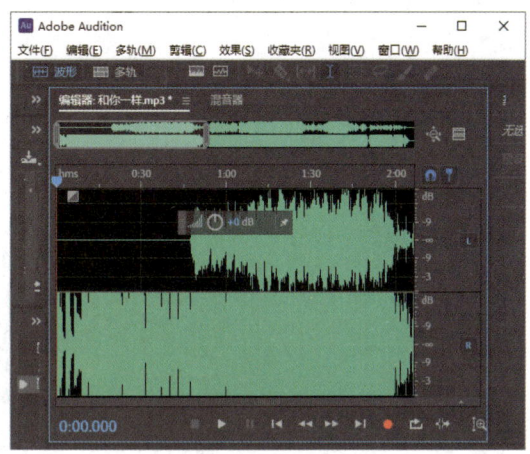

图 2-43

知识拓展

在声道的波形上选中准备进行区间静音的区域，然后单击鼠标右键，在弹出的快捷菜单中选择【静音】菜单项，也可以将选中的区域静音。

2.4 设置软件快捷键

在 Adobe Audition 软件中，用户几乎可以自定义所有默认的快捷键，也可以增加其他功能的快捷键，该操作可以提高工作效率，避免烦琐的鼠标操作。本节将详细介绍设置软件快捷键的相关知识及操作方法。

2.4.1 搜索软件中的键盘快捷键

在 Adobe Audition 软件的【键盘快捷键】对话框中，用户可以通过【搜索】文本框搜索出需要的键盘快捷键。下面详细介绍搜索键盘快捷键的操作方法。

在菜单栏中选择【编辑】→【键盘快捷键】菜单项，弹出【键盘快捷键】对话框，在【搜索】文本框中输入需要搜索的键盘命令名称，如输入"导入"。此时，在对话框下方的列表框中，将显示搜索到的键盘命令，选择需要的键盘命令，即可显示该命令的快捷键，如图 2-44 所示。

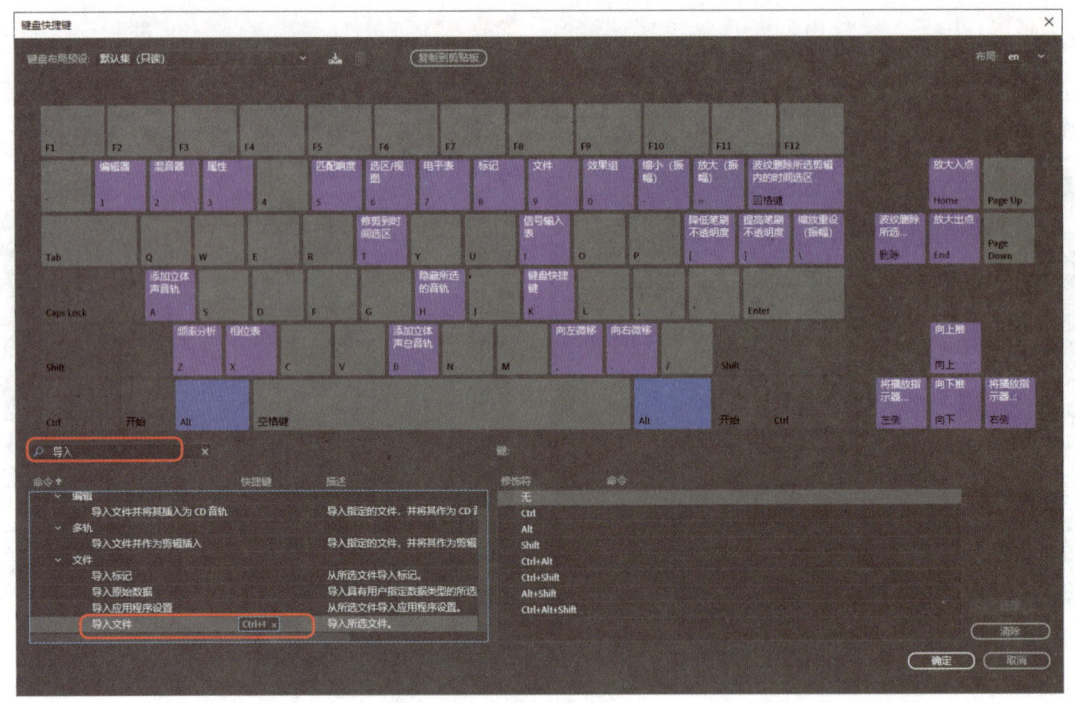

图 2-44

专家解读

除了使用菜单命令打开【键盘快捷键】对话框外，用户还可以按下键盘上的 Alt+K 组合键，快速打开【键盘快捷键】对话框。

2.4.2 复制快捷键到剪贴板

在 Adobe Audition 软件中，用户可以将软件中的快捷键复制到记事本中，方便以后查阅和学习。下面详细介绍复制快捷键到剪贴板的操作方法。

操作步骤　　　　　　　　　　　　　　　　　　　　　　　　　Step by Step

第1步　在【键盘快捷键】对话框中，单击【复制到剪贴板】按钮，即可复制键盘快捷键，如图 2-45 所示。

第2步　在 Windows 操作系统桌面上，❶单击鼠标右键，❷在弹出的快捷菜单中选择【新建】菜单项，❸选择【文本文档】子菜单项，如图 2-46 所示。

第 2 章
界面布局与调整编辑模式

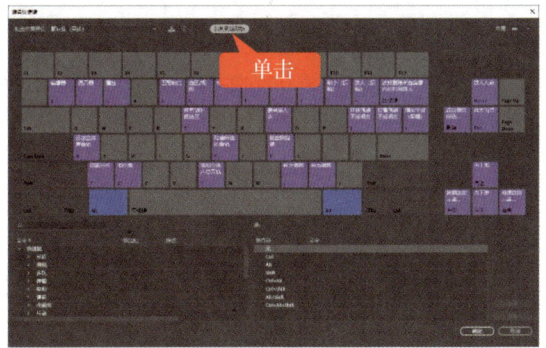

图 2-45

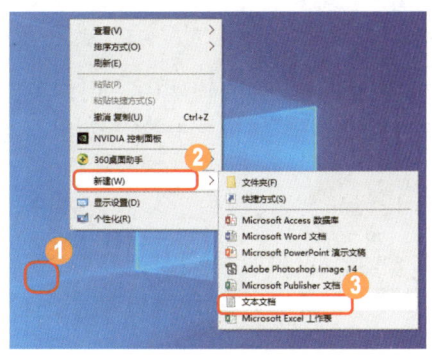

图 2-46

第3步 系统即可新建一个文本文档，将文本文档的名称更改为"键盘快捷键"，如图 2-47 所示。

第4步 打开新建的文本文档，在菜单栏中选择【编辑】→【粘贴】菜单项，如图 2-48 所示。

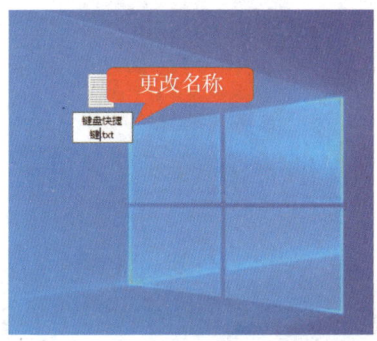

图 2-47

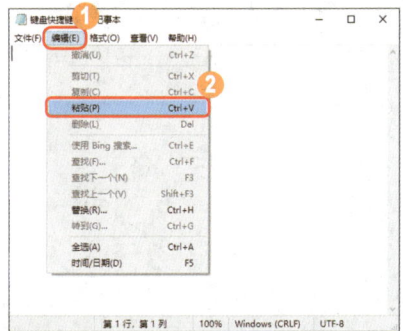

图 2-48

第5步 粘贴键盘快捷键后，在菜单栏中选择【文件】→【另存为】菜单项，如图 2-49 所示。

第6步 弹出【另存为】对话框，❶选择准备保存的位置，❷单击【保存】按钮即可，如图 2-50 所示。

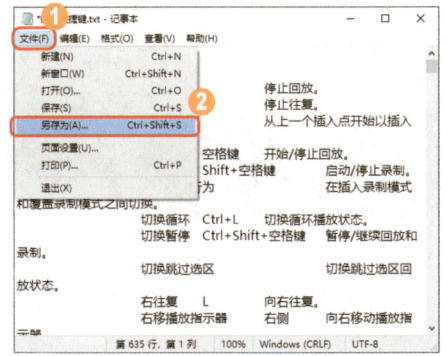

图 2-49

图 2-50

43

2.4.3 为常用命令设置快捷键

在 Adobe Audition 软件中，用户可以为没有设置快捷键的命令添加新的快捷键，作为自己常用的命令。下面详细介绍为常用命令设置快捷键的操作方法。

操作步骤 Step by Step

第1步 在【键盘快捷键】对话框中，选择【多轨】选项下的【最小化所选音轨】命令，如图 2-51 所示。

第2步 在【快捷键】区域下方对应处单击鼠标左键，右侧将显示一个方框，如图 2-52 所示。

图 2-51

图 2-52

第3步 按下键盘上的 U 键，即可将【最小化所选音轨】命令对应的快捷键设置为 U，单击【确定】按钮，即可完成添加新快捷键的操作，如图 2-53 所示。

■ 指点迷津

在【键盘快捷键】对话框中，如果用户设置的快捷键过多，想恢复至系统默认的设置，可以单击【还原】按钮，恢复至系统初始设置。

图 2-53

2.4.4 清除快捷键

在【键盘快捷键】对话框中，如果用户对某些快捷键不满意，则可以对快捷键进行移除操作。下面详细介绍清除快捷键的操作方法。

操作步骤 Step by Step

第1步 打开【键盘快捷键】对话框，❶选择准备清除快捷键的命令，❷单击对话框右侧的【清除】按钮，如图 2-54 所示。

第2步 可以看到选择的快捷键已被移除，这样即可完成清除快捷键的操作，如图 2-55 所示。

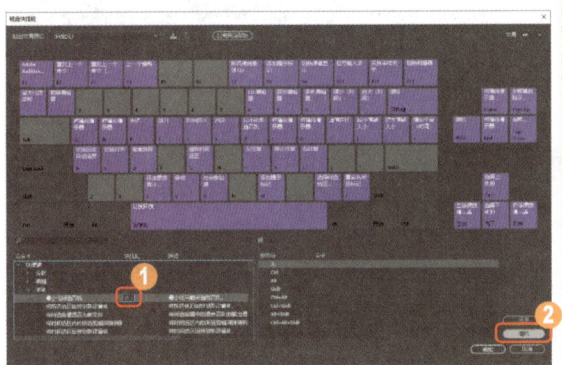

图 2-54

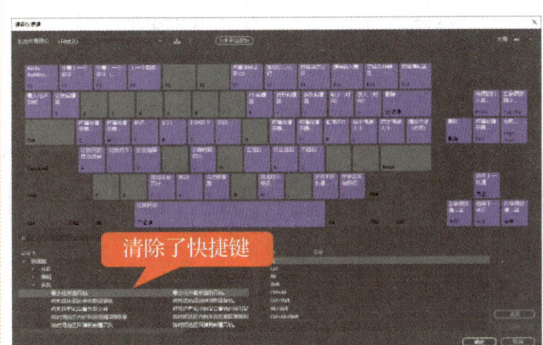

图 2-55

知识拓展

打开【键盘快捷键】对话框，设置完成常用的键盘快捷键布局后，单击【键盘布局预设】右侧的 按钮，弹出【键盘布局设置】对话框，输入键盘布局预设名称，然后单击【确定】按钮，即可完成新建自定义键组。

2.5 实战课堂——制作个性手机铃声

对于一段简单的、没有什么特色的声音，用户可以使用 Adobe Audition 软件通过简单的操作，制作出个性十足的手机铃声。下面详细介绍制作个性手机铃声的操作方法。

<< 扫码获取配套视频课程，本节视频课程播放时长约为 1 分 13 秒。

配套素材路径：配套素材\第2章
素材文件名称：么么.mp3

操作步骤　　　　　　　　　　　　　　　　　　　　　　Step by Step

第1步 打开素材文件"么么.mp3"，播放音频，选择音频波形最后面的部分，如图2-56所示。

第2步 单击【放大（时间）】按钮，将所选中的波形放大，从而更利于查看，如图2-57所示。

图2-56

图2-57

第3步 在菜单栏中选择【编辑】→【过零】→【向外调整选区】菜单项，将所选择的波形对齐零交叉点，如图2-58所示。

第4步 在菜单栏中选择【编辑】→【复制】菜单项，对音频的零交叉部分进行复制，如图2-59所示。

图2-58

图2-59

第5步 单击【缩小（时间）】按钮，将波形缩小，并在波形尾部单击确定要粘贴的位置，如图2-60所示。

第6步 在菜单栏中选择【编辑】→【粘贴】菜单项，如图2-61所示。

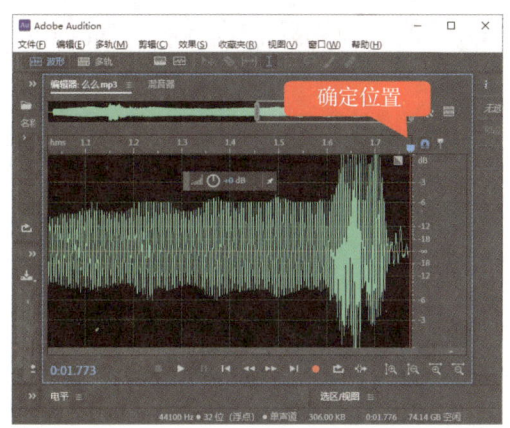

图 2-60

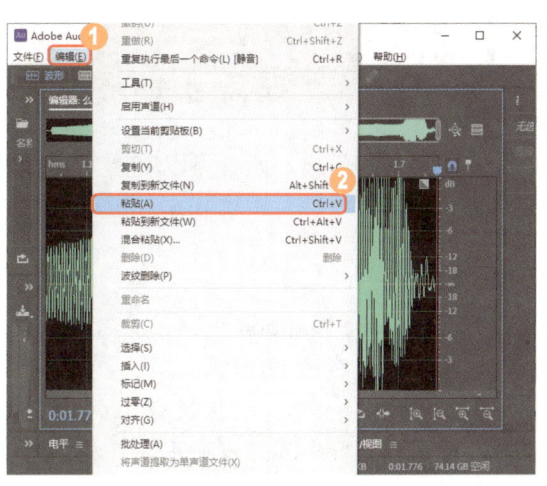

图 2-61

第 7 步 将复制的音频粘贴到音频尾部，如图 2-62 所示。

第 8 步 使用相同的方法，再次复制粘贴音频，得到想要的音频效果，如图 2-63 所示。

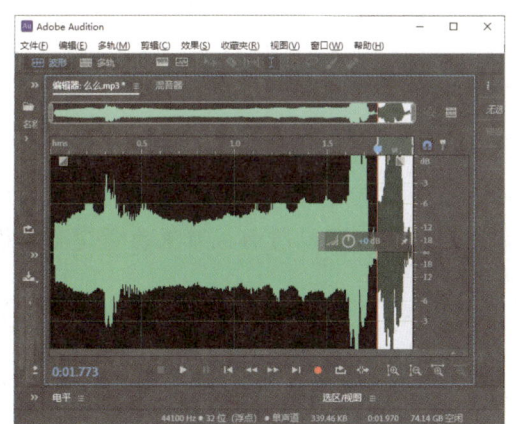

图 2-62

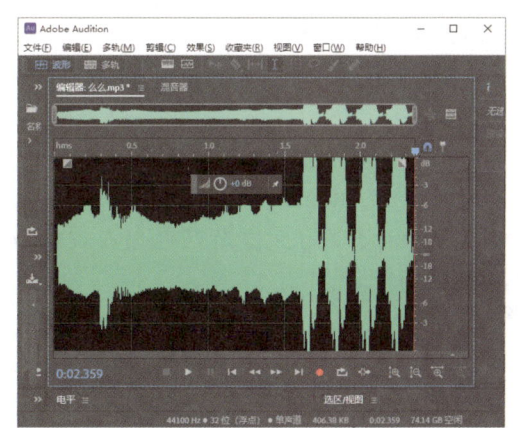

图 2-63

第 9 步 在菜单栏中选择【文件】→【另存为】菜单项，弹出【另存为】对话框，设置文件名、保存位置以及格式，单击【确定】按钮，即可完成制作个性手机铃声的操作，如图 2-64 所示。

■ 指点迷津

　　用户可以按下键盘上的 Ctrl+Shift+S 组合键，快速打开【另存为】对话框，从而进行另存操作。

图 2-64

2.6 思考与练习

通过本章的学习，读者可以掌握界面布局与调整编辑模式的相关知识，以及一些常见的操作方法，本节将针对本章知识点进行相关知识测试，以达到巩固与提高的目的。

一、填空题

1. 在 Adobe Audition 中，用户可以通过【_____】命令自定义适合自己的工作区，从而提高工作效率。
2. 当用户对当前工作区进行了调整，改变了初始的工作区布局后，如果需要再回到初始的工作区布局状态，可以使用软件提供的【_____】命令，对工作区进行重置操作。
3. 在 Adobe Audition 工作界面中，波形编辑器主要是针对_____音乐进行编辑的场所。
4. 在 Adobe Audition 工作界面中，通过_____按钮，可以切换到频谱模式。
5. 在 Adobe Audition 工作界面中，通过_____按钮，可以切换到音高模式。
6. 在【编辑器】面板中，用户还可以通过_____输入音频时间的数值，可以精确地定位时间线到相应的位置。
7. 在【编辑器】面板中，用户可以通过单击_____按钮来放大音频的波形。

二、判断题

1. Adobe Audition 的工作区是用来编辑音乐的区域，只有在工作区中才能完成音乐的制作和编辑操作，默认的工作区包含面板组和独立面板等，用户可以将面板布置为最适合自己工作风格的布局。（ ）
2. 在 Adobe Audition 中，如果新建的工作区过多，对于多余的工作区，用户可以将其删除。（ ）
3. 在 Adobe Audition 工作界面中，默认状态下为多轨模式。（ ）
4. 如果用户需要编辑音频素材，就少不了时间线的应用，在【编辑器】面板中，用户可以通过鼠标定位的方式，来定位时间线。（ ）
5. 在【编辑器】面板的【调节振幅】数值框中，用户可以手动输入参数值，精确地放大音频的波形。（ ）
6. 在 Adobe Audition 的【编辑器】面板中，用户可以通过【放大（振幅）】按钮，来查看全部音频波形文件。（ ）

三、简答题

1. 如何删除与重置工作区？
2. 如何查看全部音频波形文件？

第3章

录制单轨与多轨混音

本章要点

- 录音的硬件
- 在单轨编辑器中录音
- 在多轨编辑器中录音
- 创建环绕音效

本章主要内容

　　本章主要介绍录音的硬件、在单轨编辑器和多轨编辑器中录音的知识与技巧,以及创建环绕音效的方法。通过本章的学习,读者可以掌握录制单轨与多轨混音方面的知识,为深入学习Adobe Audition 2022奠定基础。

3.1 录音的硬件

要想制作出动听的音频,就要有足够的音频素材,获取音频素材的途径很多,其中最实用、快捷的方法就是自己录制音频,然后应用到电子媒体中。录音是电脑音频制作中最重要的环节,使用电脑软件进行录音具有成本低、音质好、噪声小、操作方便以及持续时间长等特点。本节将详细介绍录音硬件的相关知识。

3.1.1 麦克风

使用计算机录制声音比较简单,如果用户对声音的音质要求不高,例如录制手机铃声,只需要一台具有声卡、麦克风和扬声器的普通计算机就可以完成。

如果用户对声音音质要求较高,例如录制个人的演唱单曲,则需要购买一块价格比较昂贵的专业声卡、一个专业的电容话筒和话筒防喷罩、一个调音台、一对监听音箱或者监听耳机,并保证这些设备正确连接。而且还需要在一个比较安静、回声较小的录音环境中完成。

知识拓展

专业的麦克风大多并不是计算机可以插入的 3.5mm 插头,而是 6.3mm 或 XLR(农卡)连接插头,因此,用户如果想要将这类专业的麦克风应用到计算机上,就需要准备一个 6.3mm 转 3.5mm 的音频转换插头。

3.1.2 外接设备

如果要录制来自电视机、电子琴等媒体设备发出的音频,还需要准备一条声源输入线(又称为音频线),如图 3-1 所示。此音频线由电缆连接,一端是 3.5mm 插头的双声道线,该插头是用来与声卡的线性输入接口连接的,如图 3-2 所示。另一端的插头样式需要根据外部设备的输出插口决定。

图 3-1

图 3-2

3.1.3 录音环境

为了提高录音效率,保证录音质量,同时也为了能够录制出杂音较小、混响效果理想的声音素材,在录音前,要尽量考虑到所有可能产生噪声的因素。例如,最好关闭可能会产生噪声的空调或电扇等电器;尽量不使用带有风扇的笔记本电脑;如果使用台式计算机,为了防止风扇发出声音,用户可以将主机转移到隔壁的房间或者放置在隔音的空间中。

3.1.4 外录和内录

外录和内录在专业录音工作中很常见,在实际的工作中也有很多种。区分外录和内录的标准就是音频信号的传输途径。

1. 外录

外录是指从声源发出声音开始,到声音被录制的过程中,声音首先通过物理介质进行传播,然后被麦克风捕捉,再通过音频线传输到计算机中录制下来。例如,用麦克风录制琴声,声音从电子琴中发出,经过空气传播后,被话筒拾取,之后通过音频线路和模拟电路进入计算机,这就是外录。

2. 内录

内录是指声音从发出到进入录音设备的整个过程中,声音始终没有经过物理介质传播,而是单纯依靠电子线路或者光纤等传播的录音方式。例如,用音频线将电视机的音频输出接口与计算机的音频输入插口连接起来,在电视机播放节目的同时,在计算机中同步录音,整个录音过程中,声音始终是在音频线内传播的,这种录音方式就是所谓的内录。

内录在录音工作中非常重要,并且应用也相当广泛。例如,个人作品、网络作品等很多都是通过内录方式完成的。

> **知识拓展**
>
> 内录可以在录制过程中避免很多噪声,因为内录接收的音频信号并不是来自外部空间,所以在录音条件有限的情况下,可以采用这种录音方式提高录制音频的质量。

3.2 在单轨编辑器中录音

如果对声音要求不高,使用单轨录音是一个不错的选择,在 Adobe Audition 单轨编辑器中,用户可以对单个音频文件进行录音操作。本节将详细介绍在单轨编辑器中录音的相关知识及操作方法。

3.2.1 设置录音麦克风

在【编辑器】面板中,用户可以进行单轨录音。录制时,首先要做好录音前的各项准备工作,确认所有的录音设备都能正常工作后,即可进行音频的录制。下面详细介绍设置录音麦克风的操作方法。

操作步骤 *Step by Step*

第1步 启动 Adobe Audition 软件,选择【编辑】→【首选项】→【音频硬件】菜单项,打开【首选项】对话框,设置【默认输入】为"麦克风"设备,如图 3-3 所示。

第2步 在菜单栏中选择【窗口】→【电平表】菜单项,如图 3-4 所示,打开【电平】面板。

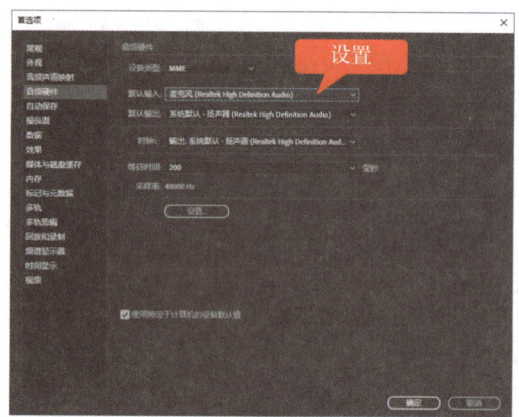

图 3-3

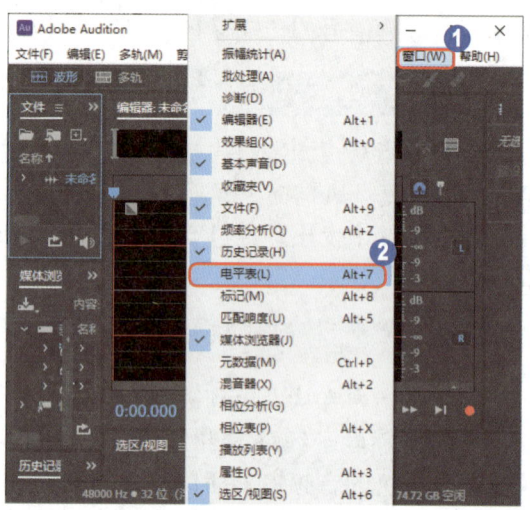

图 3-4

第3步 观察电平峰值的左右摆动情况,证明计算机已经接收到音频信号,如图 3-5 所示。

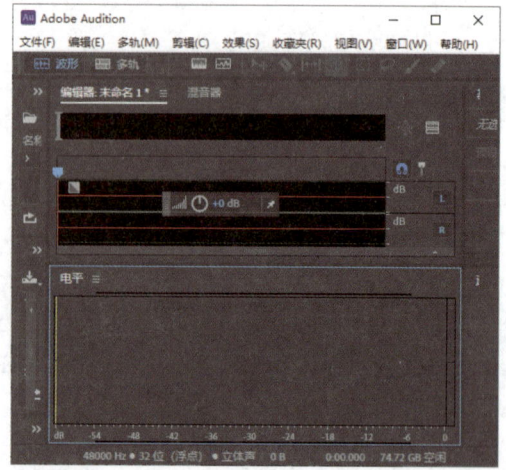

图 3-5

■ **指点迷津**

使用 Adobe Audition 录制音频的过程中,应随时观察下面的录音电平,以便能够及时控制当前输入设备录制声音音量的大小。

3.2.2 使用麦克风录制单轨音频

在【编辑器】面板中，用户可以使用麦克风录制高品质的清唱歌曲，这也是录制歌曲的一种初级、简单的方法。下面详细介绍使用麦克风录制单轨音频的操作方法。

操作步骤 Step by Step

第1步 在 Adobe Audition 中，按下键盘上的 Ctrl+Shift+N 组合键，弹出【新建音频文件】对话框，❶设置【采样率】为 48000Hz，❷单击【确定】按钮，如图 3-6 所示。

第2步 将麦克风连接至电脑主机的输入接口中，在【编辑器】面板的下方单击【录制】按钮●，如图 3-7 所示。

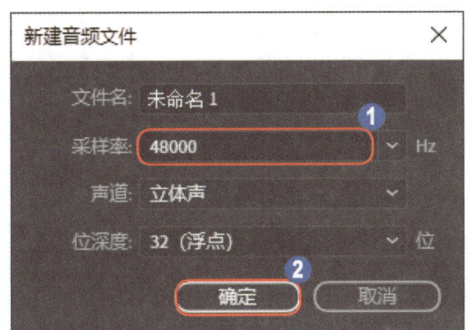

图 3-6

图 3-7

第3步 此时，用户就可以对着麦克风清唱歌曲了。在录制的过程中，【编辑器】面板中将会显示录制的音频音波，待歌曲清唱完成后，单击【停止】按钮■，即可停止音频的录制操作，如图 3-8 所示。

■ **指点迷津**

在 Adobe Audition 的【编辑器】面板中，用户还可以按下键盘上的"Shift+空格"组合键，快速对音频文件进行录制操作。

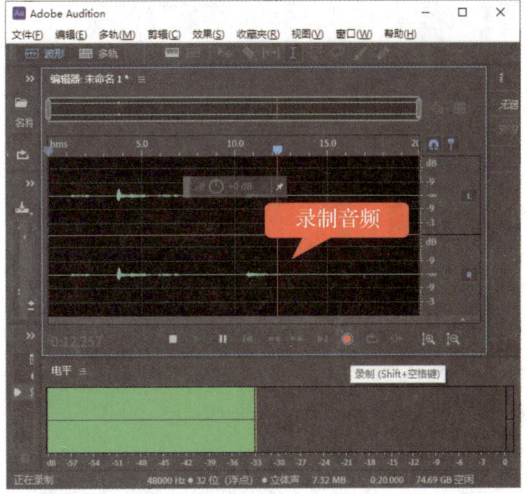

图 3-8

专家解读

在 Audition 工作界面中，当一首歌全部录制完成后，在听的过程中可能会发现歌曲的前半部分或者后半部分唱得不好，需要重录，如果从头开始录就比较麻烦，此时用户可以运用【时间选择工具】，将歌曲中录得不好的时间区域选中，再单击【录制】按钮重录即可。

3.2.3 课堂范例——重新录制录错的音频

将一个音频全部录制完成后，如果发现中间有音频片段录制出错了，则可以将出错部分重新录制。下面介绍重新录制录错的音频的方法。

<< 扫码获取配套视频课程，本节视频课程播放时长约为 0 分 41 秒。

配套素材路径：配套素材\第3章
素材文件名称：晚安（清唱版）.mp3

操作步骤　　　　　　　　　　　　　　　　　Step by Step

第1步 启动 Adobe Audition 软件，打开素材"晚安（清唱版）.mp3"，选择【时间选择工具】 ，在【编辑器】面板中选择需要重新录制的音频部分，如图 3-9 所示。

第2步 在【调整振幅】按钮上单击鼠标左键并向下拖动，使该部分成为静音，如图 3-10 所示。

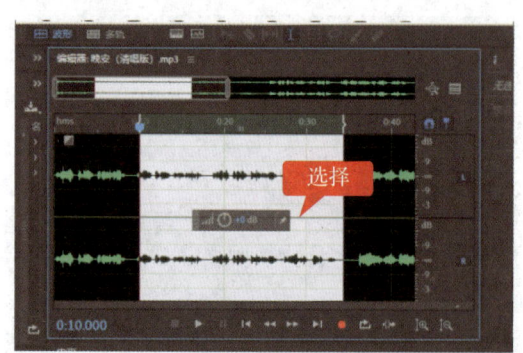

图 3-9

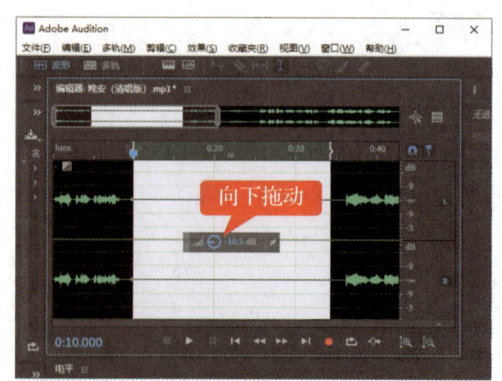

图 3-10

第3步 在【编辑器】面板的下方单击【录制】按钮，如图 3-11 所示，即可开始录音。

第4步 用户只需将出错的音频部分再重新录制，音频录制完成后，单击【停止】按钮，停止录制，在【编辑器】面板中显示了重新录制的音频音波，如图 3-12 所示。

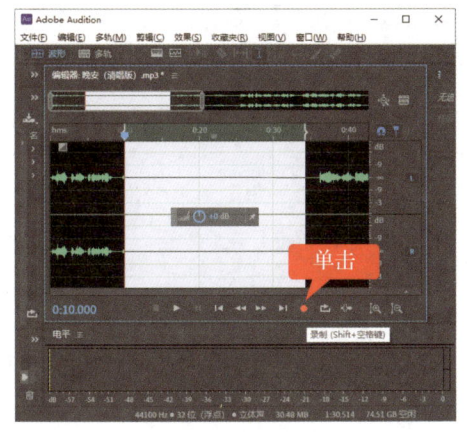

图 3-11

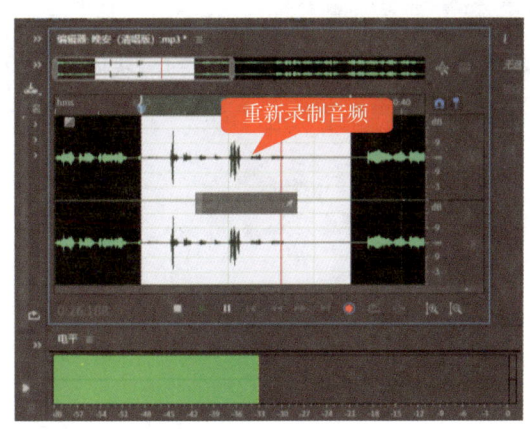

图 3-12

3.2.4 课堂范例——混合录制麦克风声音与背景音乐

用户可以一边播放背景音乐，一边用麦克风录制清唱的歌曲，即在清唱歌曲的同时，用音乐播放软件播放背景音乐，这样就可以同时进行录音的操作了。

<< 扫码获取配套视频课程，本节视频课程播放时长约为 0 分 45 秒。

麦克风音量还可以进一步增大，这样混合录制的声音就会更大。因为是混合录音，所以用户要注意各种声音的音量平衡。首先，在 Windows 系统的任务栏中，用鼠标右键单击【音量】图标，在弹出的快捷菜单中选择【声音】菜单项，如图 3-13 所示。弹出【声音】对话框，切换到【录制】选项卡，选择【麦克风】选项，单击右下角的【属性】按钮，如图 3-14 所示。

图 3-13

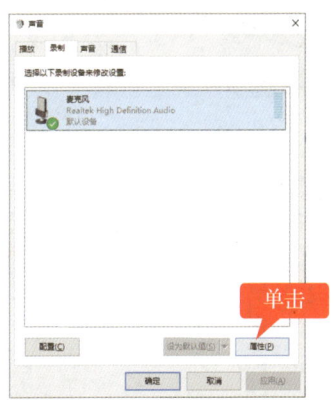

图 3-14

弹出【麦克风 属性】对话框，如图 3-15 所示。切换到【级别】选项卡，在这里将【麦克风】以及【麦克风加强】下方的滑块向右拖动，最后单击【确定】按钮即可，如图 3-16 所示。

图 3-15

图 3-16

3.2.5 课堂范例——录制聊天对象播放的音乐

在使用 QQ 聊天的过程中，有时会发现对方播放的音乐特别好听，此时用户就可以将对方播放的音乐录制下来。下面详细介绍录制聊天对象播放的音乐的操作方法。

<< 扫码获取配套视频课程，本节视频课程播放时长约为 0 分 44 秒。

操作步骤　　　　　　　　　　　　　　　　　　　　Step by Step

第 1 步　启动 Adobe Audition 软件，打开腾讯 QQ 聊天窗口，并播放好友分享的歌曲，如图 3-17 所示。

第 2 步　按下键盘上的 Ctrl+Shift+N 组合键，新建一个音频文件，将麦克风对准音响的输出位置，然后单击【录制】按钮，如图 3-18 所示。

图 3-17

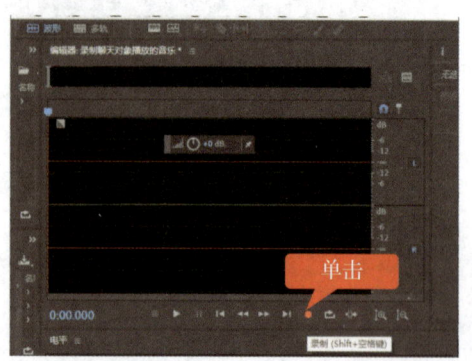

图 3-18

第3章
录制单轨与多轨混音

第3步 这样即可开始录制 QQ 音乐，并显示录制的音波进度，在【电平】面板中显示了音乐的电平信息，如图 3-19 所示。

第4步 待 QQ 音乐录制完成后，单击【停止】按钮，即可完成 QQ 音乐的录制操作。在【编辑器】面板中可以查看录制的音乐音波效果，如图 3-20 所示。

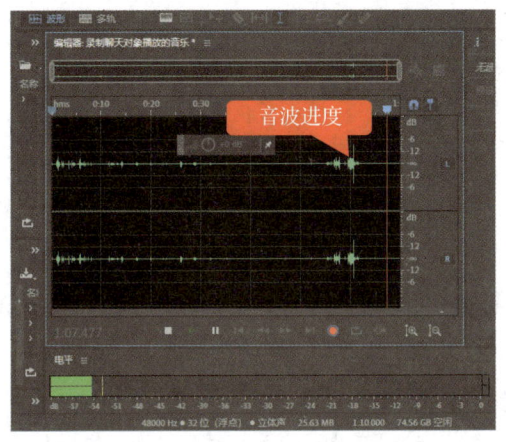

图 3-19

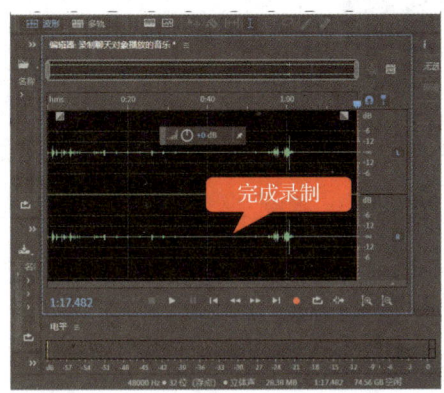

图 3-20

3.3 在多轨编辑器中录音

使用 Adobe Audition 软件，用户不仅可以在单轨编辑器中录音，还可以在多轨编辑器中录音。在多轨编辑器中，可以通过加录将音频录制到多条音轨上。本节将详细介绍在多轨编辑器中录音的相关知识及操作方法。

3.3.1 多轨录制音频

在多轨编辑器中，可以通过加录将音频录制到多条音轨上，加录音轨时，先听之前录制的音轨，然后参与其中以创建复杂、分层的合成音轨。每个录音都将成为音轨上的新音频剪辑。下面详细介绍多轨录制音频的操作方法。

操作步骤　　　　　　　　　　　　　　　　　　　　　　　　　　　　　　　Step by Step

第1步 启动 Adobe Audition 软件，新建一个多轨混音项目后，在【编辑器】面板的【输入/输出】区域中，从音轨的【输入】菜单中选择录制硬件，如图 3-21 所示。

第2步 单击轨道 1 中的【录制准备】按钮，音轨电平表将显示输入，帮助用户优化电平。如果要听到通过任何音轨效果和发送所传送的硬件输入，可以单击【监视输入】按钮，如图 3-22 所示。

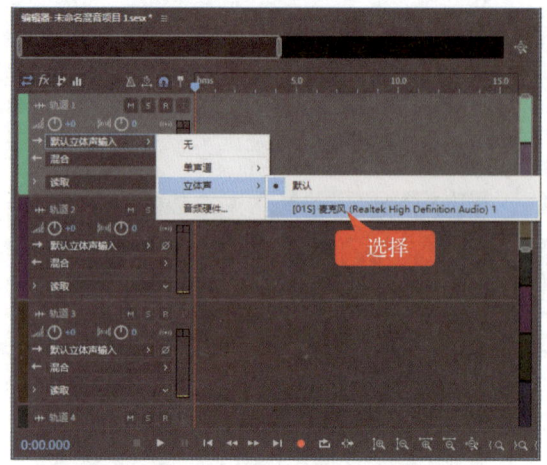

图 3-21

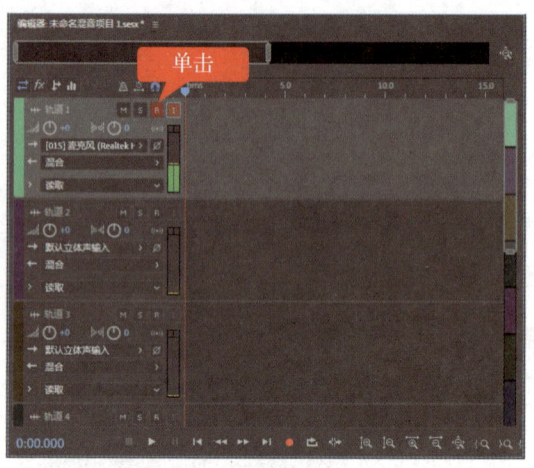

图 3-22

第 3 步 在【编辑器】面板中,将【时间指示器】置于所需的起始点,在面板的底部单击【录制】按钮 ●,即可开始录制,如图 3-23 所示。

第 4 步 如果我们还需要在多条轨道上同时录制,可以重复上面的步骤,从而完成多轨录制音频,如图 3-24 所示。

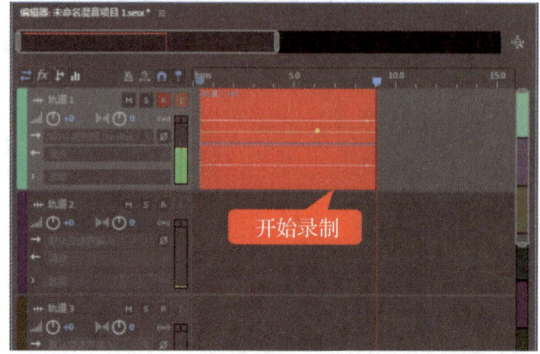

图 3-23

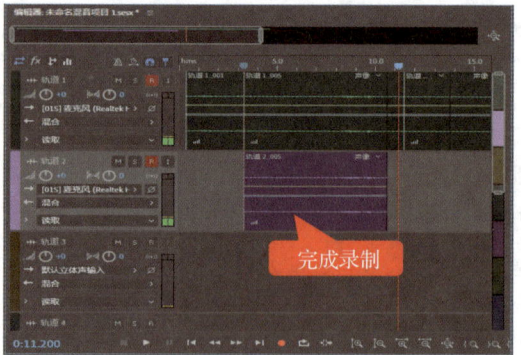

图 3-24

3.3.2 课堂范例——播放伴奏录制独唱歌声

用户可以在轨道 1 中插入伴奏,在轨道 2 中进行录音。单击【录制】按钮时,轨道 1 中的音频开始播放,与此同时,轨道 2 也会精确地同步开始录音。最后用户在合成的时候,将两个轨道中的音频混音成一个新的音频文件即可。下面详细介绍播放伴奏录制独唱歌声的操作方法。

<< 扫码获取配套视频课程,本节视频课程播放时长约为 0 分 37 秒。

配套素材路径：配套素材\第3章
素材文件名称：播放伴奏录制独唱歌声.sesx

操作步骤　　　　　　　　　　　　　　　　　　　　Step by Step

第1步 打开素材项目文件"播放伴奏录制独唱歌声.sesx"，在轨道1中的音频为音乐伴奏，单击轨道2中的【录制准备】按钮 ，如图3-25所示。

第2步 此时【录制准备】按钮 呈红色显示，然后单击【编辑器】面板下方的【录制】按钮，如图3-26所示。

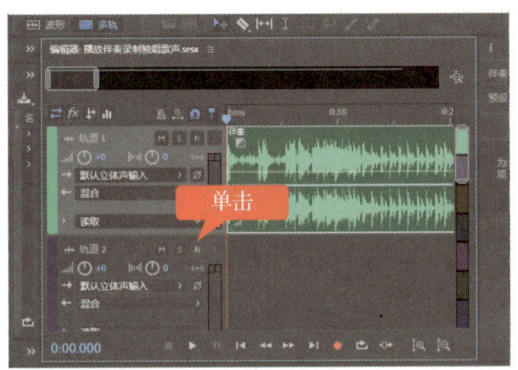

图3-25

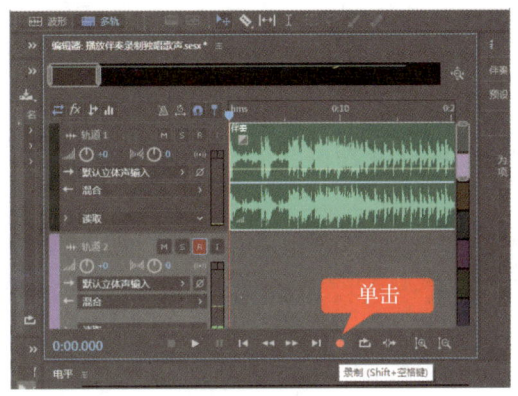

图3-26

第3步 此时轨道1中的音乐开始播放，与此同时，轨道2也会精确地同步开始录音，用户可以根据音乐伴奏清唱歌曲，如图3-27所示。

第4步 录制完成后单击【停止】按钮，即可在轨道2中显示录制的音乐音波，如图3-28所示。

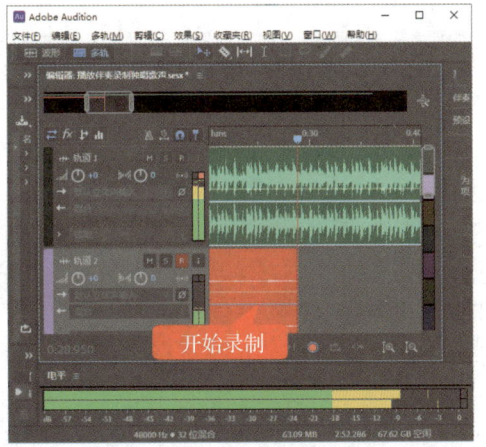

图3-27

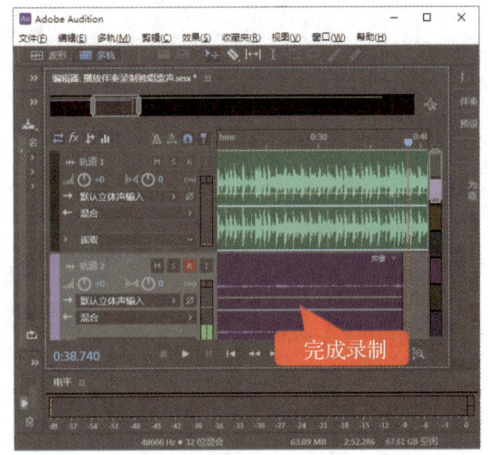

图3-28

专家解读

在高品质音乐中，DVD 的采样率和分辨率要比 CD 高。例如，CD 的采样率一般为 48000Hz，蓝光光盘的采样率一般为 96000Hz，这些都可以在【新建音频文件】对话框中进行设置。

3.3.3 课堂范例——播放伴奏录制男女对唱歌声

在 Adobe Audition 工作界面的多轨编辑器中，用户不仅可以录制独唱歌声，还可以录制男女对唱歌声。本例在讲解的过程中，轨道 1 为歌曲伴奏，轨道 2 为女歌声，轨道 3 为男歌声。下面详细介绍播放伴奏录制男女对唱歌声的操作方法。

<< 扫码获取配套视频课程，本节视频课程播放时长约为 0 分 59 秒。

配套素材路径：配套素材\第3章
素材文件名称：播放伴奏录制男女对唱歌声.sesx

操作步骤 Step by Step

第1步 打开素材项目文件"播放伴奏录制男女对唱歌声.sesx"，在轨道 2 中单击【录制准备】按钮 ，使其呈红色显示，如图 3-29 所示。

第2步 单击【编辑器】面板下方的【录制】按钮，轨道 1 开始播放伴奏音乐，在轨道 2 中开始同步录制女歌声，待女歌声录制完成后，单击【停止】按钮，即可显示录制的女歌声音波文件，如图 3-30 所示。

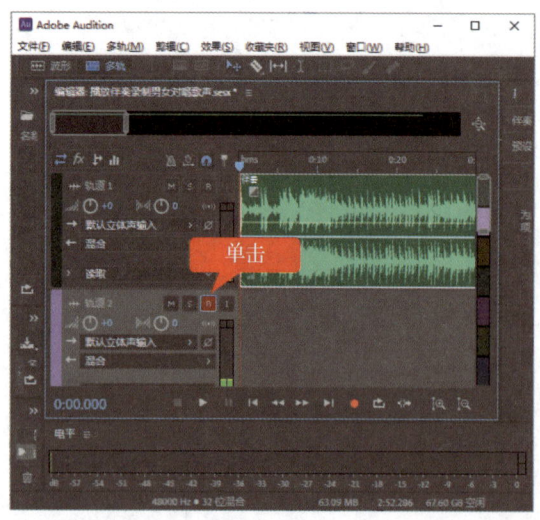

图 3-29

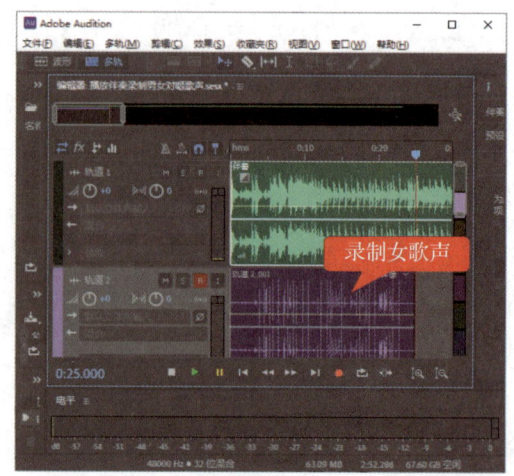

图 3-30

第3步 在轨道2中再次单击【录制准备】按钮 R，取消女歌声的录制状态，然后在轨道3中单击【录制准备】按钮 R，此时该按钮呈红色显示，如图3-31所示。

第4步 单击【编辑器】面板下方的【录制】按钮，在轨道3中开始录制男歌声，待男歌声录制完成后，单击【停止】按钮，即可查看录制的男歌声音波文件。这样即可完成播放伴奏音乐录制男女对唱歌声的操作，如图3-32所示。

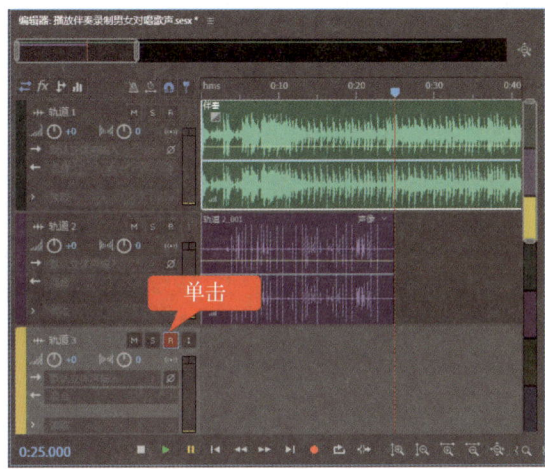

图 3-31

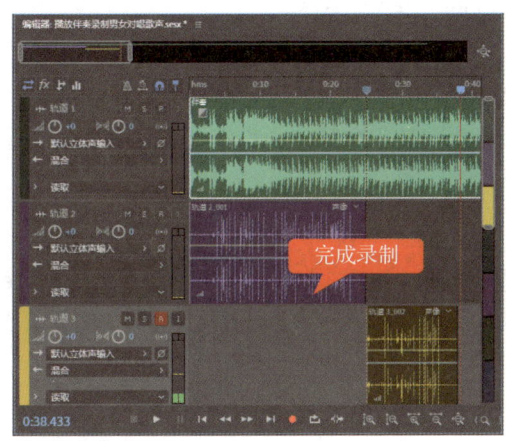

图 3-32

知识拓展

无论是单轨录制还是多轨录制，当出现输入设备和输出设备采样率不一致的提示时，就要到Windows系统的【声音】对话框中对输入和输出设备的采样率进行设置，并保证两者的采样率一致。

3.3.4 课堂范例——用穿插录音修复唱错的多轨音乐

穿插录音可以在已有的波形文件中插入一个新的录制片段。在实际工作中，如果对录制完成的声音中的某一部分不满意，可以将该部分选中，然后再进行补录。下面详细介绍用穿插录音修复唱错的多轨音乐的操作方法。

<< 扫码获取配套视频课程，本节视频课程播放时长约为0分37秒。

配套素材路径：配套素材\第3章
素材文件名称：用穿插录音修复唱错的多轨音乐.sesx

操作步骤

第1步 打开素材项目文件"用穿插录音修复唱错的多轨音乐.sesx",单击【时间选择工具】按钮 ,在轨道2中选择需要穿插录音的部分,如图3-33所示。

第2步 单击轨道2中的【录制准备】按钮 ,使其呈红色显示,然后单击【录制】按钮 ,开始重新录制音乐,修复唱错的部分,如图3-34所示。

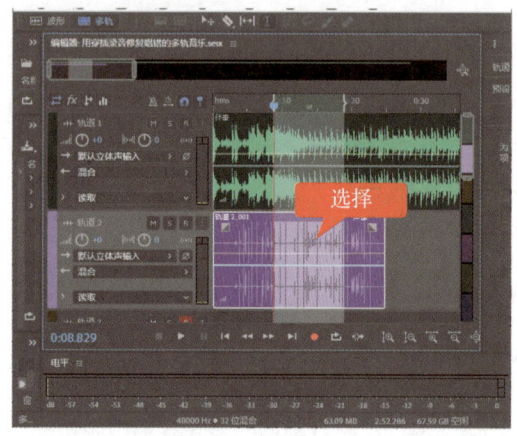

图 3-33

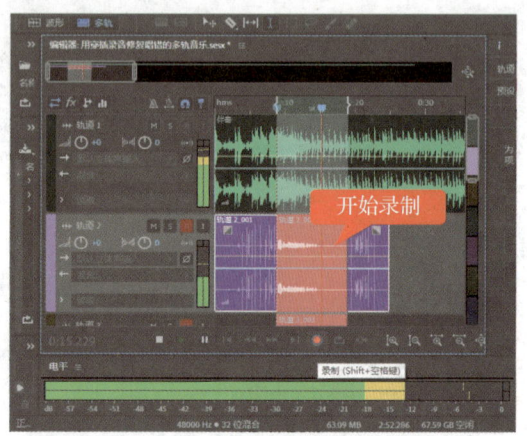

图 3-34

第3步 待歌曲录制完成后,单击【停止】按钮 ,停止录音。在轨道2的时间选区中,可以查看重录歌曲的音波效果,如图3-35所示。

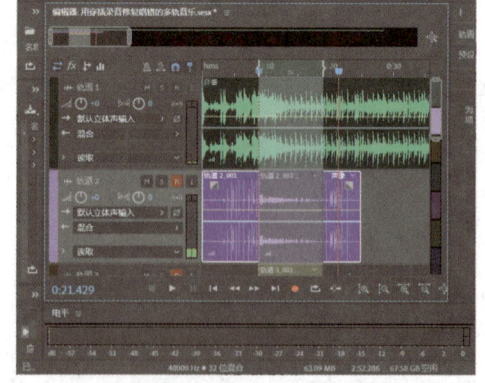

图 3-35

■ 指点迷津

在穿插录音的过程中,软件仅对选定的区域进行录音,区域以外的部分不受影响。用户也可以设置多个穿插录音的区域,同时进行穿插录音的操作。

专家解读

在穿插录音的时候,要抓住录音的节奏。有时需要补录的时间很短,这就需要快速、准确地录音,不然就不能准确录制想要的音频。补录时为了保证前后的音质相同,用户要尽可能地选择和原音频相似的环境。

第3章 录制单轨与多轨混音

3.3.5 课堂范例——录制视频中的背景音乐与声音

使用 Adobe Audition 软件，除了能录制外部设备输入的声音外，还可以录制系统中的声音，如当前播放歌曲的声音、视频中的声音等。录制系统中的声音没有噪声的干扰，录制的品质也比较高，在生活中，也经常采用这种方法录制电影中的插曲或者对白。下面详细介绍录制视频中的背景音乐与声音的方法。

<< 扫码获取配套视频课程，本节视频课程播放时长约为 1 分 51 秒。

配套素材路径：配套素材\第3章
素材文件名称：Dance.mp4

操作步骤 Step by Step

第1步 在 Windows 系统的任务栏中，用鼠标右键单击【音量】图标，在弹出的快捷菜单中选择【声音】菜单项，打开【声音】对话框，切换到【录制】选项卡，如图 3-36 所示。

第2步 在空白位置处，❶单击鼠标右键，❷在弹出的快捷菜单中选择【显示禁用的设备】菜单项，如图 3-37 所示。

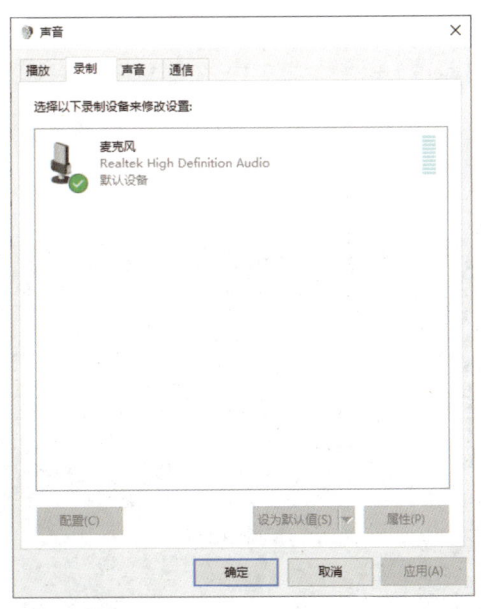

图 3-36

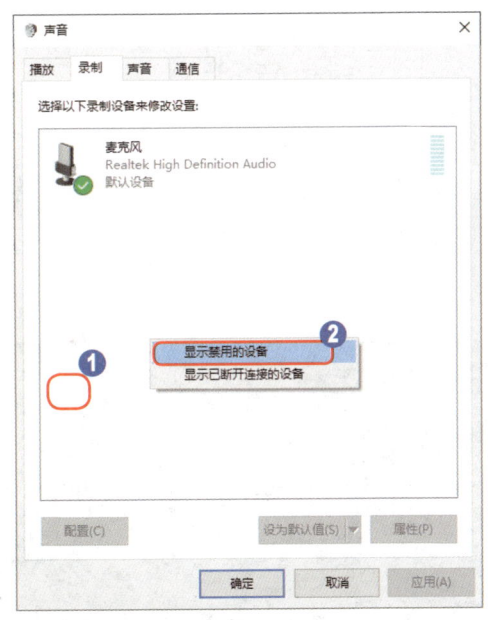

图 3-37

第3步 ❶在【立体声混音】设备上单击鼠标右键,❷在弹出的快捷菜单中选择【启用】菜单项,如图 3-38 所示。

第4步 可以看到【立体声混音】设备已经显示"准备就绪",单击【确定】按钮,如图 3-39 所示。

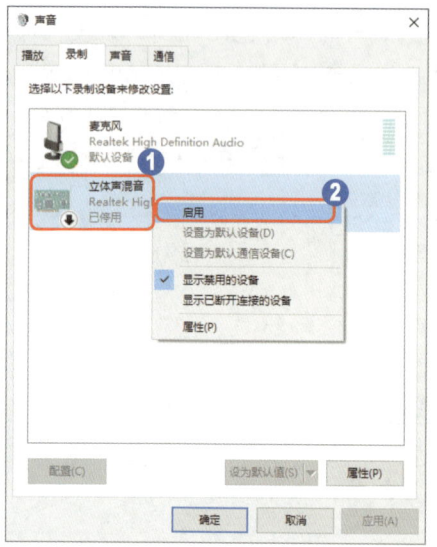

图 3-38

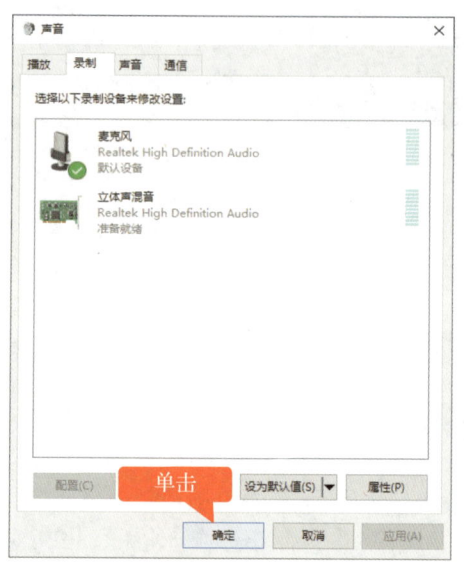

图 3-39

第5步 在菜单栏中选择【编辑】→【首选项】→【音频硬件】菜单项,打开【首选项】对话框,将【默认输入】更改为【立体声混音(Realtek High Definition Audio)】,如图 3-40 所示。

第6步 单击轨道 1 中的【录制准备】按钮 R,使其呈红色显示,如图 3-41 所示。

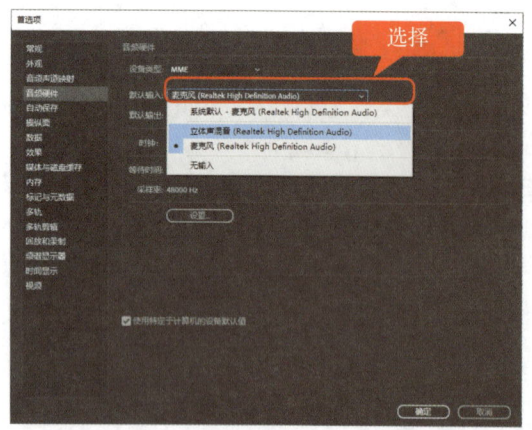

图 3-40

图 3-41

第3章 录制单轨与多轨混音

第7步 使用播放软件播放本例的素材文件"Dance.mp4",然后在 Adobe Audition 软件的【编辑器】面板中,单击【录制】按钮 ●,即可开始进行录制,如图 3-42 所示。

第8步 录制完成后,单击【编辑器】面板下方的【停止】按钮 ■,即可完成录制该视频中的音乐,如图 3-43 所示。

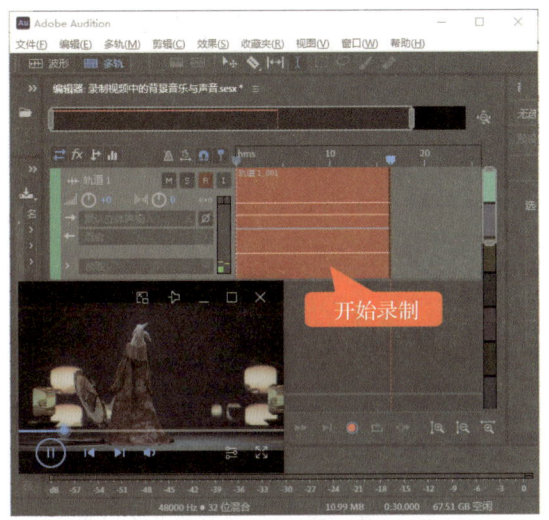

图 3-42

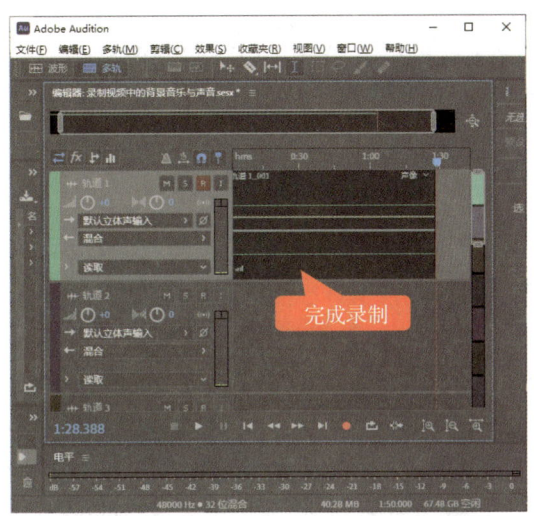

图 3-43

第9步 在菜单栏中选择【文件】→【导出】→【多轨混音】→【整个会话】菜单项,如图 3-44 所示。

第10步 弹出【导出多轨混音】对话框,设置文件名、保存位置以及格式,单击【确定】按钮,即可完成录制视频中背景音乐与声音的操作,如图 3-45 所示。

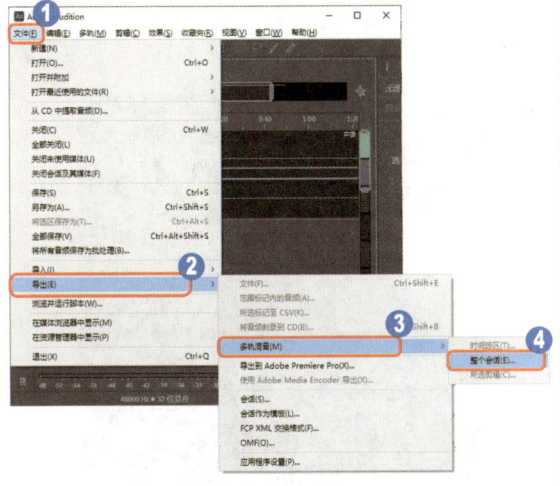

图 3-44

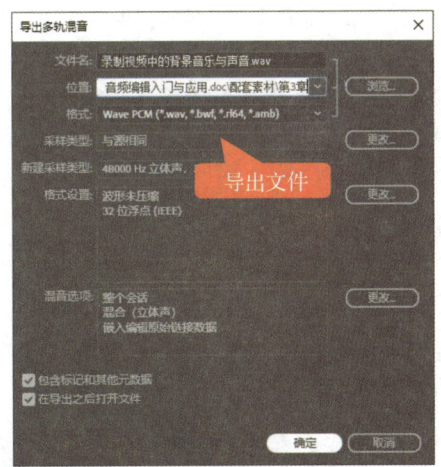

图 3-45

3.4 创建环绕音效

Adobe Audition 支持 5.1 环绕声场。5.1 环绕声场的音响由前左、前右、前中置、向左、向右和一个低音单元构成，要进行 5.1 环绕声场的设置，必须先拥有这 6 个发声单元。本节将详细介绍创建环绕音效的相关知识及操作方法。

3.4.1 创建声道环绕声

在 Adobe Audition 工作界面中，选择【窗口】→【音轨声像器】菜单项，如图 3-46 所示。系统会打开【音轨声像器】面板，如图 3-47 所示。

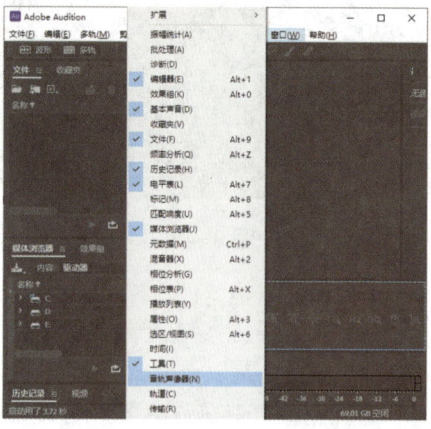

图 3-46

图 3-47

选择任意轨道上的音频，单击【输出】选项，选择 5.1 下的【默认】命令，如图 3-48 所示。可以观察【音轨声像器】面板的变化，如图 3-49 所示。

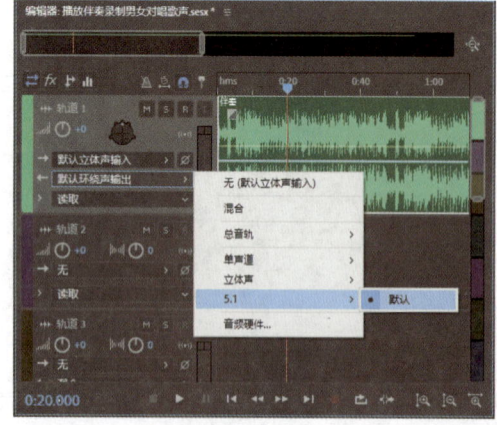

图 3-48

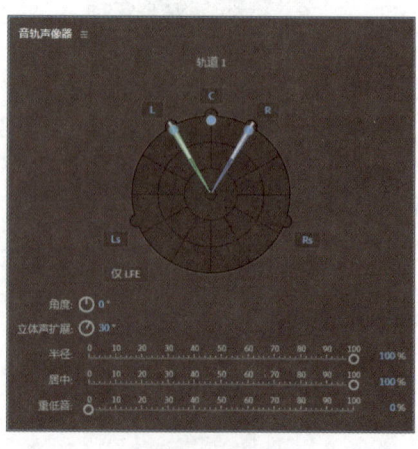

图 3-49

专家解读

如果用户的计算机声卡安装的是 2.1 声道，则在更改设置中只能设置左右声道。

3.4.2 设置声道环绕声

在【音轨声像器】面板中可以进行以下操作来设置环绕声场。

- 单击：在【音轨声像器】面板中单击 L、C、R、Rs 和 Ls 按钮，可以选择不同的环绕位置，如图 3-50 所示。
- 左右拖动：在面板中按下鼠标左键并左右拖动，可以改变声场的角度、音量的大小等参数，如图 3-51 所示。
- 上下拖动：按住鼠标上下拖动，可以实现对范围的设置，如图 3-52 所示。

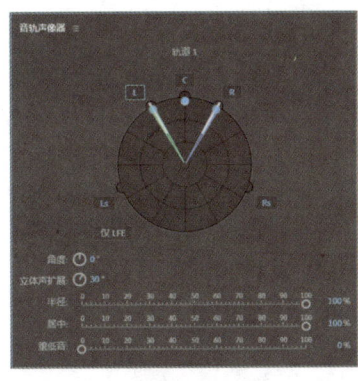 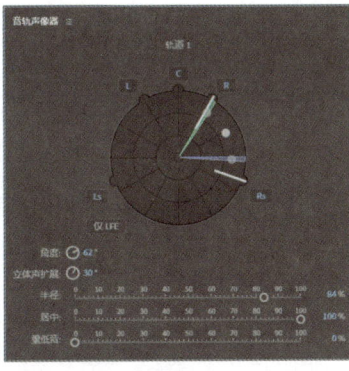 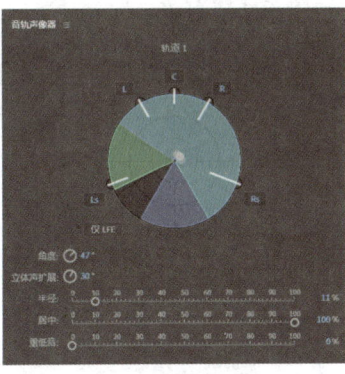

图 3-50　　　　　　　　图 3-51　　　　　　　　图 3-52

- 【角度】：控制环绕声音的来源角度。-90°来自左边，90°来自右边。
- 【立体声扩展】：确定立体声扩展的范围。0°和 -180°为最小的范围；-90°为最大的范围。
- 【半径】：控制声音环绕的范围。
- 【居中】：控制声音环绕到前面的领域。决定中心音频与左右音频的比例。
- 【重低音】：控制水平的音频发送到低音炮。

在一个轨道中添加音轨声场后，当前的轨道属性面板中会显示【音轨声像器】图标，如图 3-53 所示。

知识拓展

在一个轨道中添加音轨声场后，在当前的轨道属性面板中，使用鼠标右键单击【音轨声像器】图标，在弹出的快捷菜单中选择【打开音轨声像器面板】菜单项，也可以打开【音轨声像器】面板，从而进行环绕声场设置。

图 3-53

3.5 实战课堂——播放视频录制歌声

在 Adobe Audition 工作界面中，用户还可以在播放卡拉 OK 视频的同时，录制歌曲文件，从而给生活带来更多的乐趣。下面详细介绍播放卡拉 OK 视频时录制歌声的操作方法。

<< 扫码获取配套视频课程，本节视频课程播放时长约为 1 分 28 秒。

配套素材路径：配套素材\第3章
素材文件名称：背景-圣诞.mov

操作步骤 Step by Step

第1步 按下键盘上的 Ctrl+N 组合键，新建一个多轨项目文件，然后在【文件】面板中单击【导入文件】按钮，如图 3-54 所示。

第2步 弹出【导入文件】对话框，❶选择本例的卡拉 OK 视频素材，❷单击【打开】按钮，如图 3-55 所示。

图 3-54

图 3-55

第 3 章
录制单轨与多轨混音

第3步 将视频导入【文件】面板中,选择导入的视频文件,如图3-56所示。

第4步 按住鼠标左键并将其拖动至多轨编辑器中,此时显示一条【视频引用】轨道,如图3-57所示。

图3-56

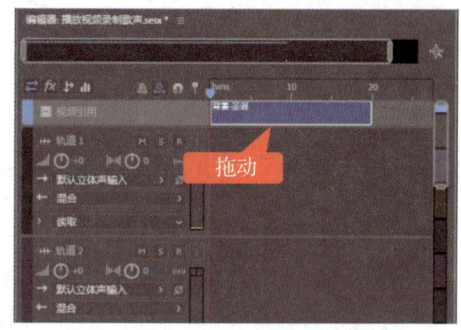

图3-57

第5步 在菜单栏中选择【窗口】→【视频】菜单项,如图3-58所示。

第6步 打开【视频】面板,在其中可以预览卡拉OK的视频画面,如图3-59所示。

图3-58

图3-59

第7步 单击轨道1中的【录制准备】按钮 R ,启用轨道录制功能,如图3-60所示。

第8步 此时【录制准备】按钮 R 呈红色显示,然后单击【录制】按钮 ● ,如图3-61所示。

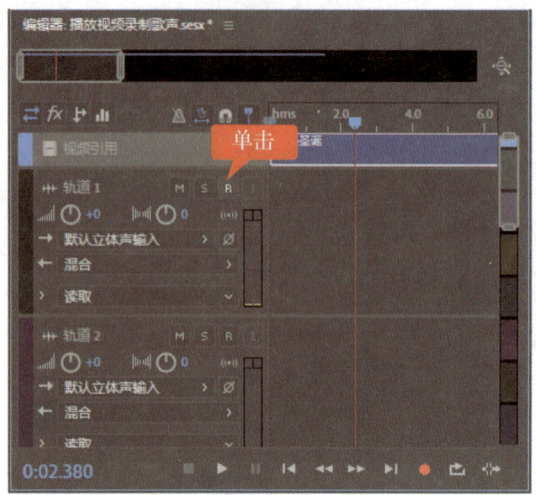

图 3-60

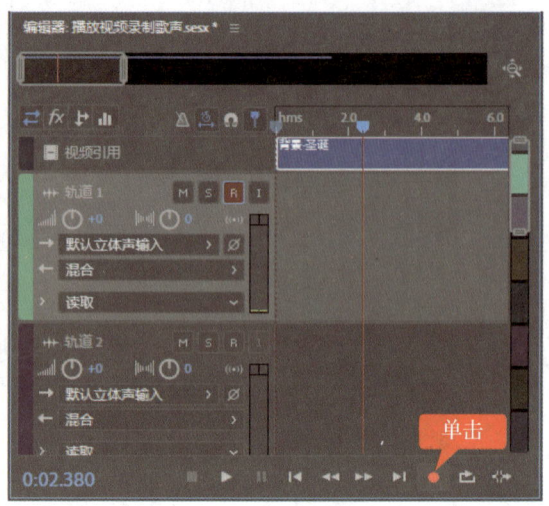

图 3-61

第 9 步 在录制的过程中，用户可以观看【视频】面板中的卡拉 OK 视频画面，然后唱出对应的歌曲，待歌曲录制完成后，单击【停止】按钮，在轨道 1 中可以查看刚录制的声音音波效果，如图 3-62 所示。

第 10 步 在菜单栏中选择【文件】→【导出】→【多轨混音】→【整个会话】菜单项，如图 3-63 所示。

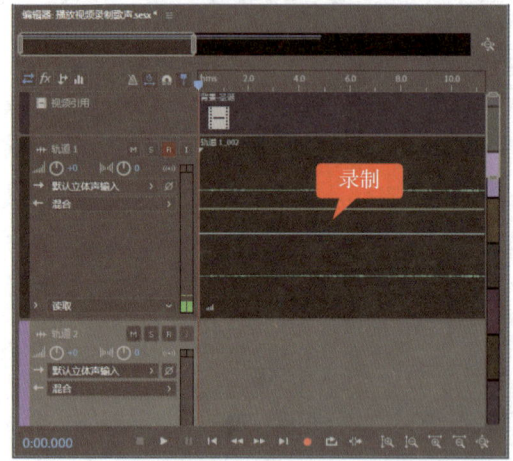

图 3-62

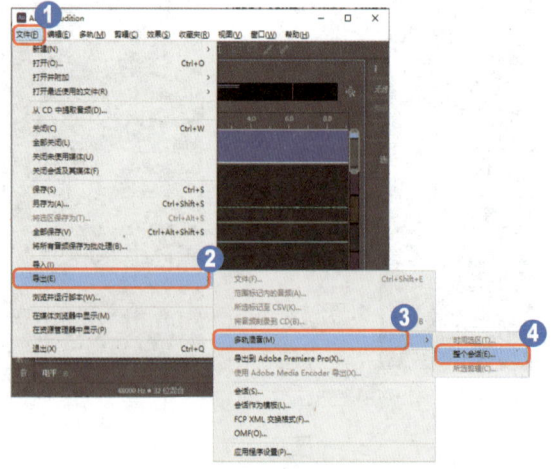

图 3-63

第 11 步　弹出【导出多轨混音】对话框，设置文件名、保存位置以及格式，单击【确定】按钮，即可完成播放卡拉 OK 视频时录制歌声的操作，如图 3-64 所示。

■ 指点迷津

　　在 Adobe Audition 工作界面中，不是所有的视频格式软件都支持，如果用户需要导入的视频格式软件不支持，可以使用其他视频格式转换软件，将视频格式转换为支持的格式，然后再将视频导入到 Adobe Audition 工作界面中。

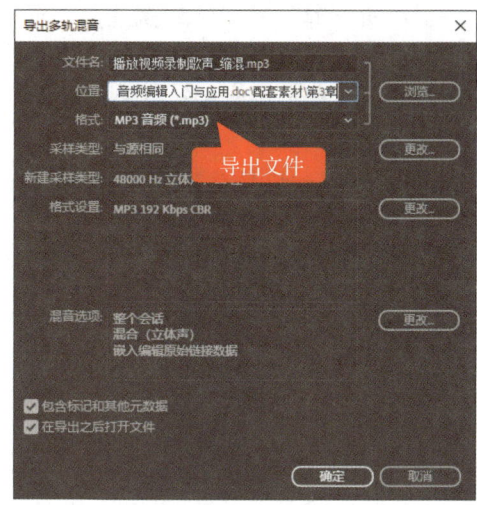

图 3-64

3.6　思考与练习

　　通过本章的学习，读者可以掌握录制单轨与多轨混音的知识以及一些常见的操作方法，本节将针对本章知识点进行相关知识测试，以达到巩固与提高的目的。

一、填空题

　　1. 使用计算机录制声音比较简单，如果用户对声音的音质要求不高，例如录制手机铃声，只需要一台具有声卡、_____和_____的普通计算机就可以完成。

　　2. 如果要录制来自电视机、电子琴等媒体设备发出的音频，还需要准备一条声源输入线，又称为_____。

　　3. _____是指从声源发出声音开始，到声音被录制的过程中，声音首先通过物理介质进行传播，然后被麦克风捕捉，再通过音频线传输到计算机中录制下来。

　　4. _____是指声音从发出到进入录音设备的整个过程中，声音始终没有经过物理介质传播，单纯依靠电子线路或是光纤等传播的录音方式。

　　5. _____可以在已有的波形文件中插入一个新的录制片段。在实际的工作中，如果对录制完成的声音中的某一部分不满意，可以将该部分选中，然后再进行补录。

二、判断题

　　1. 如果用户对声音音质要求较高，例如录制个人的演唱单曲，则需要购买一块价格比较昂贵的专业声卡、一个专业的电容话筒和话筒防喷罩、一个调音台、一对监听音箱或者

监听耳机，并保证这些设备正确连接。而且还需要在一个比较安静、回声较小的录音环境中完成。（　　）

2. 当用户将一个音频全部录制完成后，如果发现中间有音频片段录制出错了，则可以将录制出错部分再重新录制。（　　）

3. 用户可以一边播放背景音乐，一边用麦克风录制清唱的歌曲声音，即在清唱歌曲时，用音乐播放软件将背景音乐播放出来，就可以同时进行录音的操作了。（　　）

4. 在多轨编辑器中，可以通过加录将音频录制到多条音轨上。加录音轨时，先听之前录制的音轨，然后参与其中以创建复杂、分层的合成音轨。每个录音都将成为音轨上的新音频剪辑。（　　）

5. 用户可以在轨道 1 中插入伴奏，在轨道 2 中进行录音。单击【录制】按钮时，轨道 2 中的音频开始播放，与此同时，轨道 1 也会精确地同步开始录音。最后用户在合成的时候，将两个轨道中的音频混音成一个新的音频文件即可。（　　）

6. 使用 Adobe Audition 软件，除了能录制外部设备输入的声音外，还可以录制系统中的声音。如当前播放歌曲的声音、视频中的声音等。（　　）

三、简答题

1. 如何重新录制录错的音频？
2. 如何录制视频中的背景音乐与声音？

第 4 章

剪辑、编辑与修正音频

本章要点

- 选择与编辑音频
- 剪辑与复制音乐素材
- 标记音频
- 转换音频采样率和声道
- 零交叉与对齐

本章主要内容

本章主要介绍选择与编辑音频、剪辑与复制音乐素材、标记音频、转换音频采样率和声道、零交叉与对齐方面的知识与方法。通过本章的学习,读者可以掌握剪辑、编辑与修正音频方面的知识,为深入学习Adobe Audition 2022奠定基础。

4.1 选择与编辑音频

Adobe Audition 软件具有非常强大的音频编辑功能,经过合理处理和编辑过的音频素材,音质会更加完美。在 Adobe Audition 工作界面中,为用户提供了移动工具、切断所选剪辑工具、滑动工具、时间选择工具、框选工具、套索选择工具以及画笔选择工具来编辑音频文件。本节将详细介绍选择与编辑音频的相关知识及操作方法。

4.1.1 使用移动工具移动背景音乐

在 Adobe Audition 工作界面中,运用【移动工具】可以对音频文件进行移动操作。下面详细介绍使用【移动工具】的操作方法。

操作步骤 Step by Step

第1步 在工具栏中选择【移动工具】,在轨道1的第2段音频素材上单击鼠标左键,选择该素材,如图4-1所示。

第2步 在选择的音频素材上,按住鼠标左键并将其拖动至轨道2的开始位置,即可移动第2段音频素材,如图4-2所示。

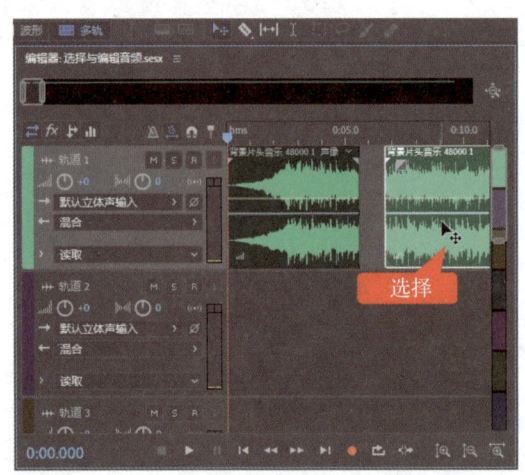

图 4-1

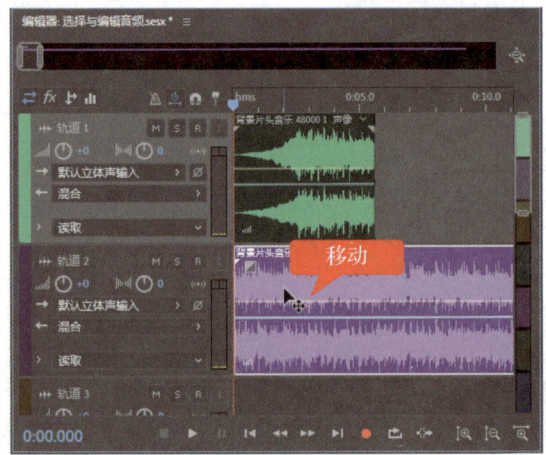

图 4-2

4.1.2 使用切断所选剪辑工具切割音频文件

在 Adobe Audition 工作界面中,使用【切断所选剪辑工具】可以将一段音频文件切割为几个部分,然后分别对各部分的音频进行编辑操作。下面详细介绍使用【切断所选剪辑工具】的操作方法。

第1步 在工具栏中选择【切断所选剪辑工具】，如图 4-3 所示。

第2步 在轨道 2 中，将鼠标指针移至音频素材的相应时间位置，单击鼠标左键，即可切割音频素材，此时音频素材的中间显示一条切割线，表示音频已被切割，如图 4-4 所示。

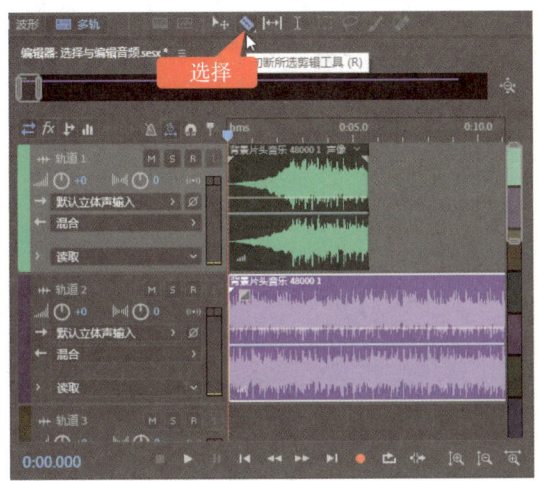

图 4-3

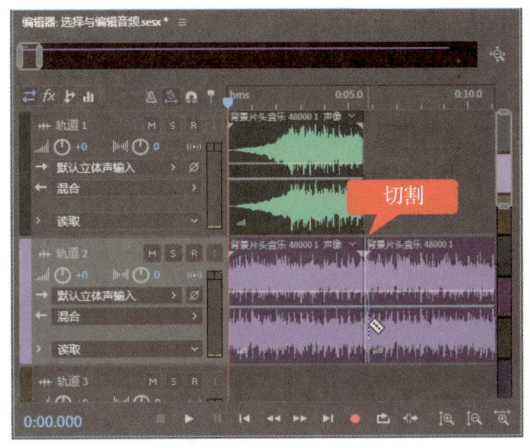

图 4-4

第3步 选择【移动工具】，选择切割的第 2 段音频，如图 4-5 所示。

第4步 将切割的第 2 段音频移动至轨道 1 音频的后面位置，即可移动切割的音频素材，如图 4-6 所示。

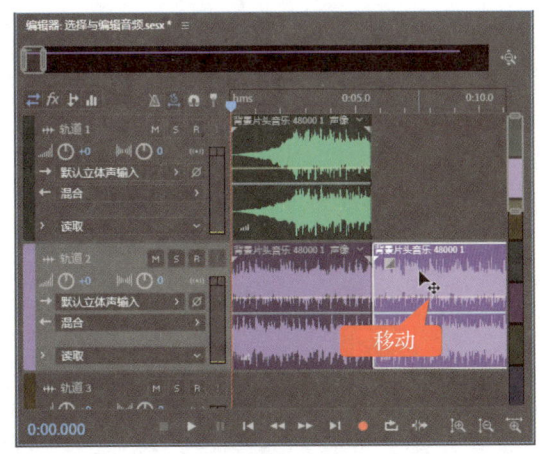

图 4-5

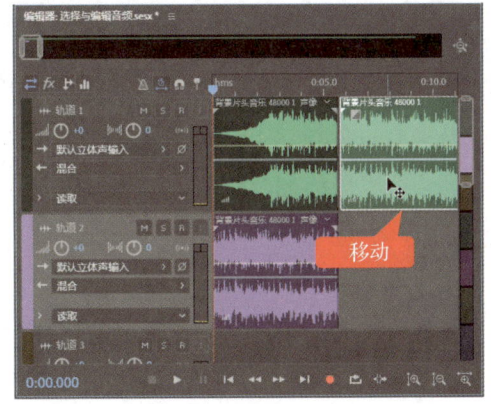

图 4-6

4.1.3 使用滑动工具移动音频文件

在 Adobe Audition 工作界面中，使用【滑动工具】可以移动音频文件中的内容，该

操作不会移动音频文件的整体位置。下面详细介绍使用【滑动工具】的操作方法。

操作步骤 Step by Step

第1步 在工具栏中选择【滑动工具】，将鼠标指针移动至音频素材上，此时鼠标指针呈形状，如图4-7所示。

第2步 按住鼠标左键并向右拖动，将隐藏的音频内容拖曳出来，音频文件的音波会有所变化，此时即可完成使用【滑动工具】的操作，如图4-8所示。

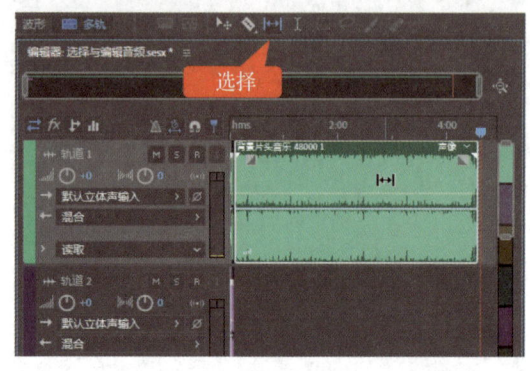

图 4-7

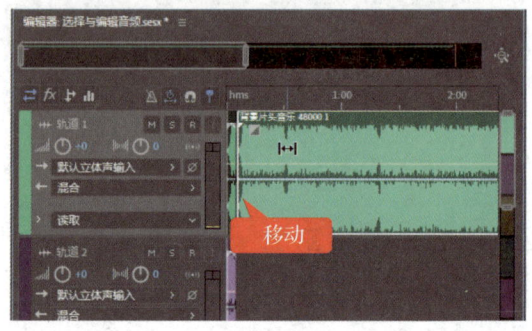

图 4-8

专家解读

在Adobe Audition工作界面中，【滑动工具】只能移动切割过的音乐文件的内容，对没有切割过的音乐文件无效。

4.1.4 使用时间选择工具选择音频区域

在Adobe Audition工作界面中，使用【时间选择工具】可以选择音频文件中需要编辑的部分。下面详细介绍使用【时间选择工具】的操作方法。

操作步骤 Step by Step

第1步 打开一段音频素材后，在工具栏中选择【时间选择工具】，如图4-9所示。

第2步 将鼠标指针移至音频轨道中的合适位置，按住鼠标左键并向右拖动，即可选择音频中的部分波形，如图4-10所示。

第 4 章
剪辑、编辑与修正音频

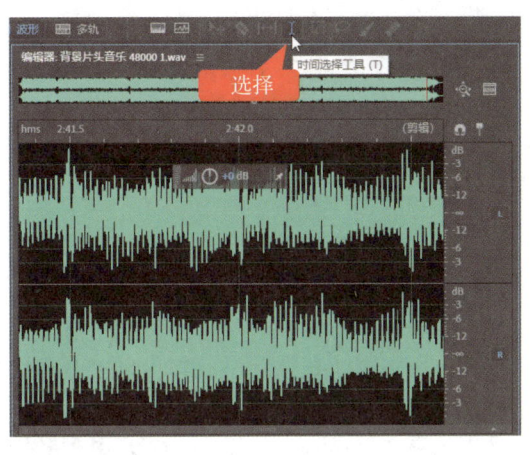

图 4-9

图 4-10

4.1.5 使用框选工具选择部分音频时间

在 Adobe Audition 工作界面中，使用【框选工具】可以以框选的方式选择音频文件中的部分时间。下面详细介绍使用【框选工具】的操作方法。

操作步骤　　　　　　　　　　　　　　　　　　　　　　　　　　　　　　　　Step by Step

第 1 步　在工具栏中单击【显示频谱频率显示器】按钮，切换至频谱频率显示状态，如图 4-11 所示。

第 2 步　在工具栏中选择【框选工具】，如图 4-12 所示。

图 4-11

图 4-12

77

第3步　将鼠标指针移动至音频频谱中合适的位置，按住鼠标左键并向右拖动，即可框选音频中的部分音频，如图4-13所示。

第4步　再次单击【显示频谱频率显示器】按钮，退出频谱频率显示状态，此时在【编辑器】面板中会显示刚刚选择的音频部分，如图4-14所示。

图4-13

图4-14

4.1.6 使用套索选择工具选择部分音频

在Adobe Audition工作界面中，使用【套索选择工具】可以以套索的方式选择音频文件中的部分音频。下面详细介绍使用【套索选择工具】的操作方法。

操作步骤　　　　　　　　　　　　　　　　　　　　　　　　　Step by Step

第1步　在工具栏中单击【显示频谱频率显示器】按钮，切换至频谱频率显示状态，如图4-15所示。

第2步　在工具栏中选择【套索选择工具】，如图4-16所示。

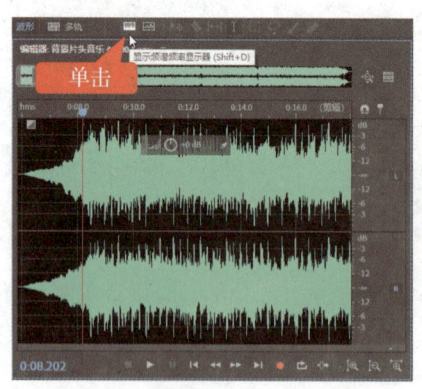

图4-15

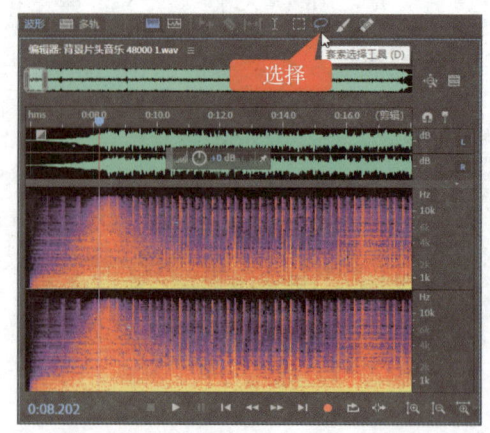

图4-16

第4章
剪辑、编辑与修正音频

第3步　将鼠标指针移动至音频频谱中合适的位置，按住鼠标左键并拖动，绘制一个封闭图形，然后释放鼠标左键，即可选择音频文件中的部分音频，如图 4-17 所示。

第4步　再次单击【显示频谱频率显示器】按钮，退出频谱频率显示状态，此时在【编辑器】面板中显示了刚刚选择的音频部分，如图 4-18 所示。

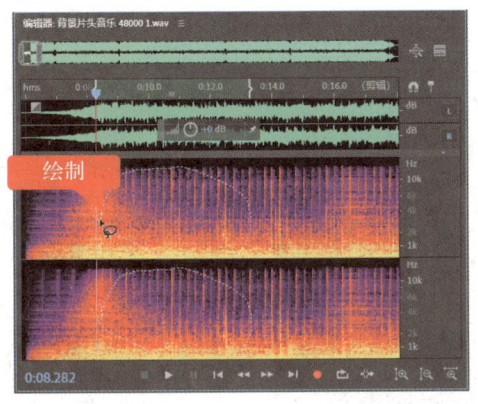

图 4-17

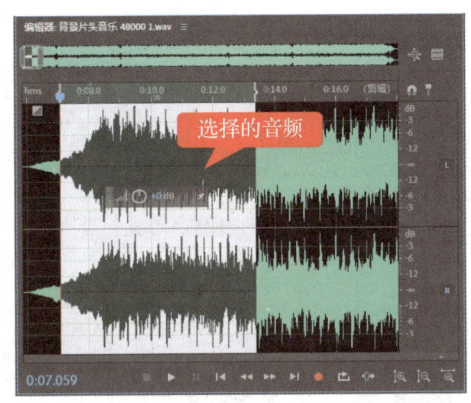

图 4-18

4.1.7　使用画笔选择工具选择并删除杂音

在 Adobe Audition 工作界面中，使用【画笔选择工具】可以选择音频中的杂音部分，然后将杂音部分的音频删除。下面详细介绍使用【画笔选择工具】的操作方法。

操作步骤　　　　　　　　　　　　　　　　　　　　　　　　　　　　Step by Step

第1步　在工具栏中单击【显示频谱频率显示器】按钮，切换至频谱频率显示状态，如图 4-19 所示。

第2步　在工具栏中选择【画笔选择工具】，如图 4-20 所示。

图 4-19

图 4-20

79

第3步 将鼠标指针移动至音频频谱中合适的位置，单击鼠标左键并拖动，绘制一条直线，然后释放鼠标左键，即可选择音频中的杂音部分，如图4-21所示。

第4步 再次单击【显示频谱频率显示器】按钮，退出频谱频率显示状态，此时在【编辑器】面板中显示了刚刚选择的杂音部分，如图4-22所示。

图 4-21

图 4-22

第5步 按下键盘上的Delete键，即可删除音频中的杂音部分，音波效果如图4-23所示。

■ 指点迷津

　　用户还可以在菜单栏中选择【编辑】→【工具】→【画笔选择】菜单项，或者按下键盘上的P键，快速切换至【画笔选择工具】。

图 4-23

4.2 剪辑与复制音乐素材

　　使用Adobe Audition软件，可以轻松地完成音频的编辑工作，并且可以随时进入编辑状态。复制是简化音频编辑工作的有效方式之一，在编辑音频的过程中，如果有相同的音频，就可以使用复制功能来避免重复的编辑工作。本节将详细介绍剪辑与复制音乐素材的相关知识及操作方法。

4.2.1 剪切音频

使用【剪切】命令，可以将音频文件中的某一片段移动到其他位置或其他的音频文件中。下面详细介绍剪切音频波形的操作方法。

操作步骤 *Step by Step*

第1步 选择准备进行剪切的音频波形，在菜单栏中选择【编辑】→【剪切】菜单项，如图 4-24 所示。

第2步 可以看到选择的音频波形已被剪切，然后选择准备进行粘贴的位置，如图 4-25 所示。

图 4-24

图 4-25

第3步 在菜单栏中选择【编辑】→【粘贴】菜单项，如图 4-26 所示。

第4步 可以看到已经将剪切的音频波形粘贴到选择的位置，这样即可完成剪切音频波形的操作，如图 4-27 所示。

图 4-26

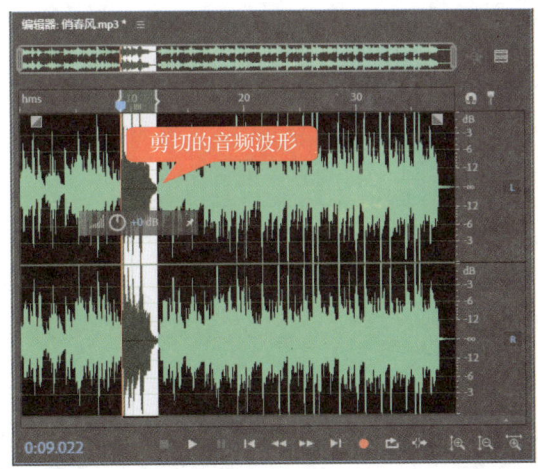

图 4-27

4.2.2 复制和粘贴音频

在编辑音频的过程中，常常需要复制一些音频波形，用户可以用软件的复制功能来操作。下面详细介绍复制、粘贴音频波形的操作方法。

操作步骤 Step by Step

第1步 使用【时间选择工具】选择准备进行复制的音频波形，在菜单栏中选择【编辑】→【复制】菜单项，如图4-28所示。

第2步 将时间指示器移动至准备进行粘贴的位置，在菜单栏中选择【编辑】→【粘贴】菜单项，如图4-29所示。

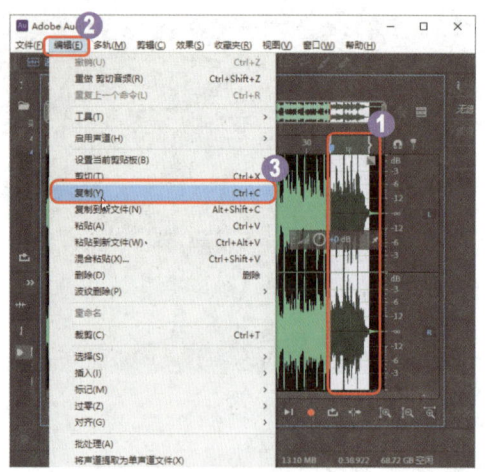

图 4-28

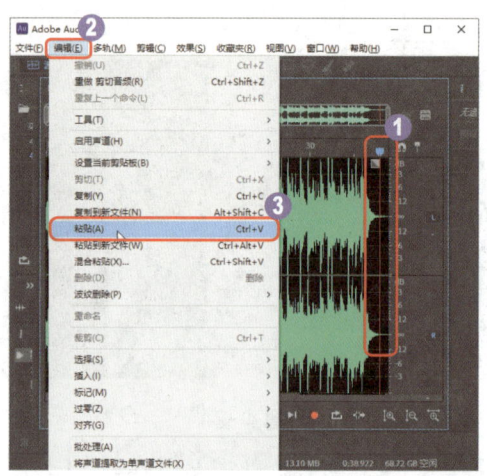

图 4-29

第3步 可以看到已经将选择的音频波形粘贴到指定的位置，这样即可完成复制、粘贴音频波形的操作，如图4-30所示。

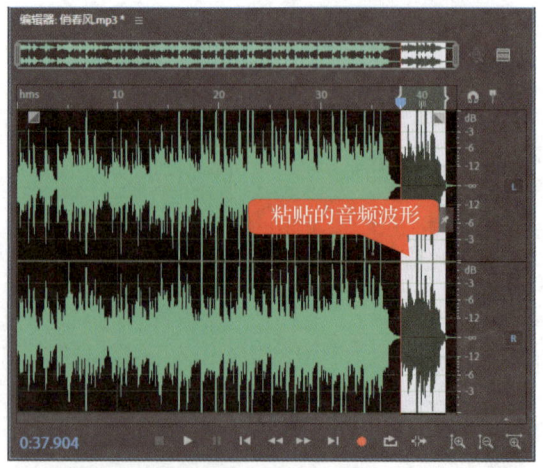

图 4-30

■ 指点迷津

用户还可以按下键盘上的 Ctrl+C 组合键进行复制，然后按下键盘上的 Ctrl+V 组合键进行粘贴。

4.2.3 混合式粘贴音频

在 Adobe Audition 工作界面中，混合式粘贴是指在已有的音频文件上进行音乐的粘贴操作，可以对音频部分属性进行混合修改。下面详细介绍混合式粘贴音频文件的操作方法。

操作步骤 Step by Step

第1步 使用【时间选择工具】选择一段音频波形，然后按下键盘上的 Ctrl+C 组合键复制，如图 4-31 所示。

第2步 在菜单栏中选择【编辑】→【混合粘贴】菜单项，如图 4-32 所示。

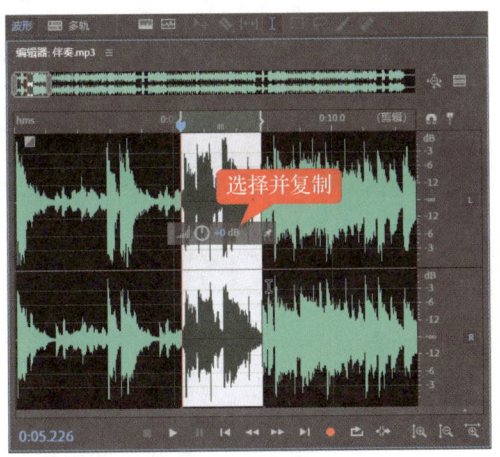

图 4-31

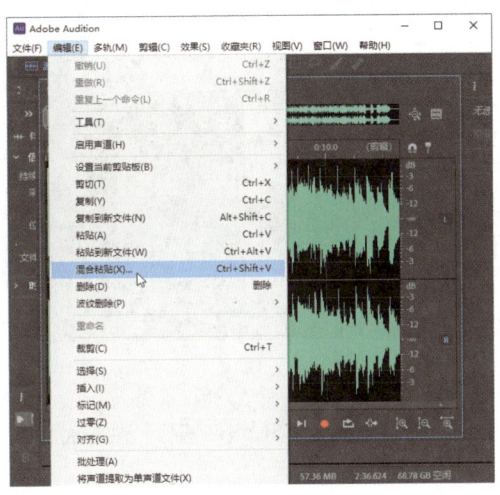

图 4-32

第3步 弹出【混合式粘贴】对话框，❶设置各项音量参数，❷选中【反转已复制的音频】复选框，❸设置完成后单击【确定】按钮，如图 4-33 所示。

第4步 即可对音频片段进行混合式粘贴操作，此时【编辑器】面板中音乐的音波会有所变化，如图 4-34 所示。

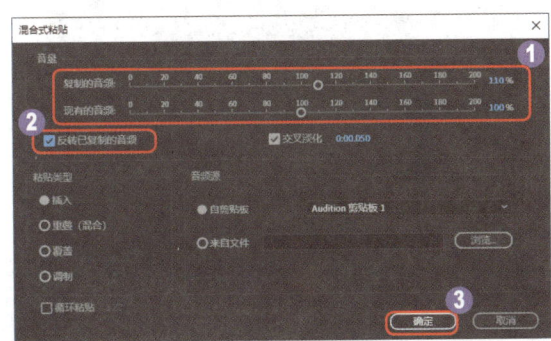

图 4-33

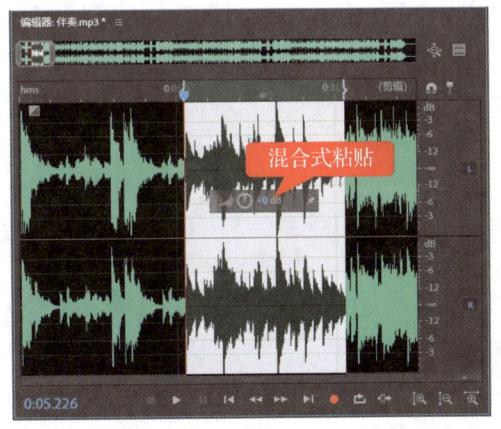

图 4-34

4.2.4 裁剪和删除音频

在菜单栏中选择【编辑】→【裁剪】菜单项，即可使用【裁剪】命令，【裁剪】命令和【删除】命令并不相同，使用【裁剪】命令并不会删除选区内的音频波形，而是将选区外的音频波形删除，保留选中的波形区域。图4-35所示为使用【裁剪】命令前后的音频波形效果。

图4-35

在进行音频编辑的过程中，常常需要删除音频中一些多余的片段。下面详细介绍删除音频波形的操作方法。

选择需要删除的音频波形区域，然后在菜单栏中选择【编辑】→【删除】菜单项，如图4-36所示。可以看到选择的音频波形区域已被删除，并且删除区域的前后波形会自动连接在一起，这样即可完成删除音频波形的操作，如图4-37所示。

图4-36

图4-37

4.3 标记音频

在 Adobe Audition 软件中，用户可以为时间线上的音频素材添加标记点，在编辑音频的过程中，可以快速地跳到上一个或者下一个标记点，来查看所标记的音频内容。本节将详细介绍标记音频文件的相关知识及操作方法。

4.3.1 标记音乐中需要重录的片段

在 Adobe Audition 软件中的音频位置，添加相应的音频标记，可以起到提示的作用，例如我们可以标记音乐中需要重录的片段。下面详细介绍添加提示标记的操作方法。

操作步骤 Step by Step

第1步 定位时间线的位置，在菜单栏中选择【编辑】→【标记】→【添加提示标记】菜单项，如图4-38所示。

第2步 可以看到在时间线位置处，已经添加了一个提示标记，这样即可完成添加提示标记的操作，如图4-39所示。

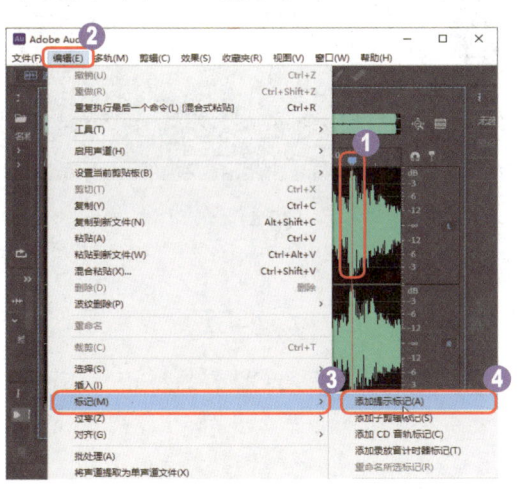

图 4-38

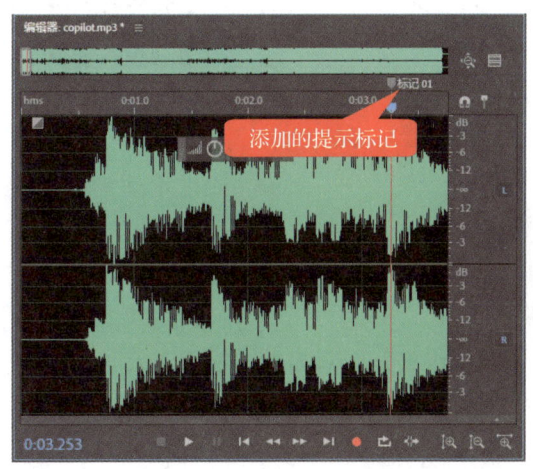

图 4-39

知识拓展

在定位时间线的位置后，按下键盘上的 M 键，可以快速添加一个提示标记。

4.3.2 添加子剪辑标记

使用 Adobe Audition 软件，通过【添加子剪辑标记】命令，可以在音频文件中添加子剪辑标记。下面详细介绍添加子剪辑标记的操作方法。

操作步骤 Step by Step

第1步 定位时间线的位置，在菜单栏中选择【编辑】→【标记】→【添加子剪辑标记】菜单项，如图 4-40 所示。

第2步 可以看到在时间线位置处，已经添加了一个子剪辑标记，这样即可完成添加子剪辑标记的操作，如图 4-41 所示。

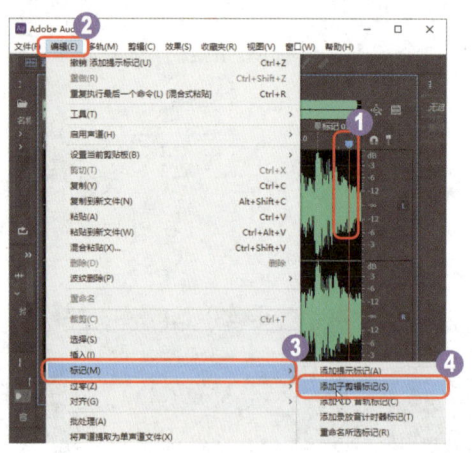

图 4-40

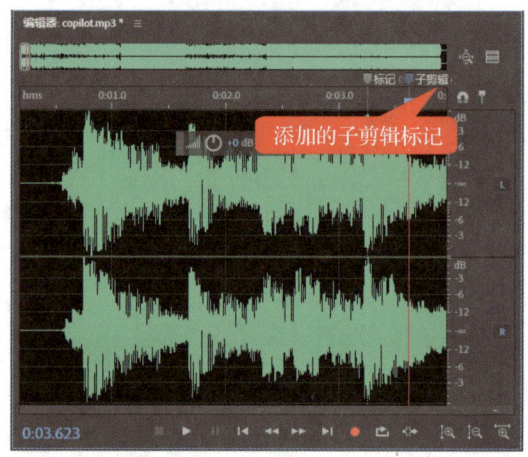

图 4-41

4.3.3 添加 CD 音轨标记

使用 Adobe Audition 软件，还可以根据需要在音频文件中添加 CD 音轨标记。下面详细介绍添加 CD 音轨标记的操作方法。

操作步骤 Step by Step

第1步 定位时间线的位置，在菜单栏中选择【编辑】→【标记】→【添加 CD 音轨标记】菜单项，如图 4-42 所示。

第2步 可以看到在时间线位置处，已经添加了一个 CD 音轨标记，这样即可完成添加 CD 音轨标记的操作，如图 4-43 所示。

第 4 章
剪辑、编辑与修正音频

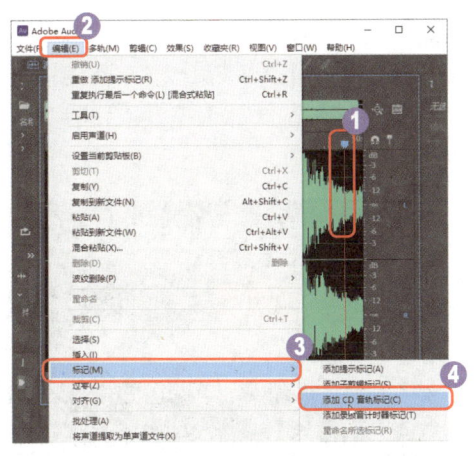

图 4-42

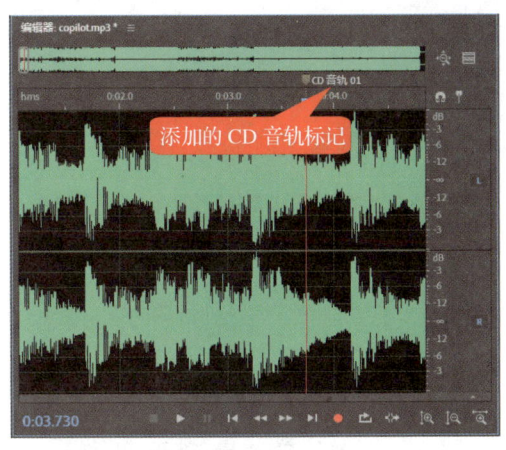

图 4-43

4.3.4 重命名标记信息

当用户在音频片段中添加标记后，还可以根据个人需要对标记的名称进行重命名操作，以便查找标记。下面详细介绍重命名选中标记的操作方法。

操作步骤　　　　　　　　　　　　　　　　　　　　　　　　　　Step by Step

第 1 步　在【编辑器】面板中，❶使用鼠标右键单击准备重命名的标记，❷在弹出的快捷菜单中选择【重命名标记】菜单项，如图 4-44 所示。

第 2 步　系统会自动打开【标记】面板，此时选择的标记名称呈可编辑状态，如图 4-45 所示。

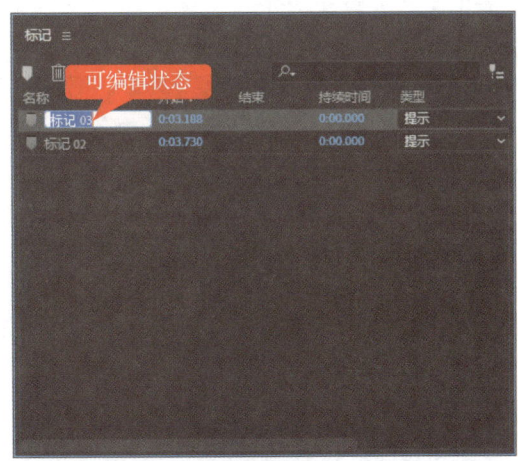

图 4-44

图 4-45

第3步 将标记名称更改为"音频高潮",然后按下键盘上的 Enter 键确认,如图 4-46 所示。

第4步 返回到【编辑器】面板中,可以看到选择的标记名称已被更改为"音频高潮",这样即可完成重命名选中标记的操作,如图 4-47 所示。

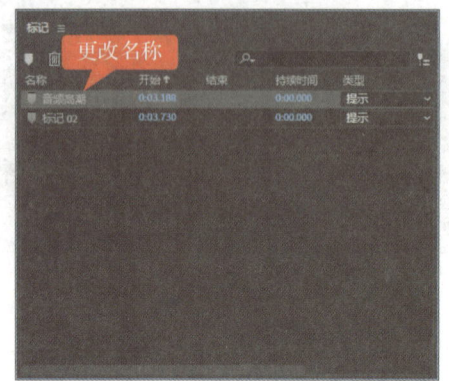

图 4-46

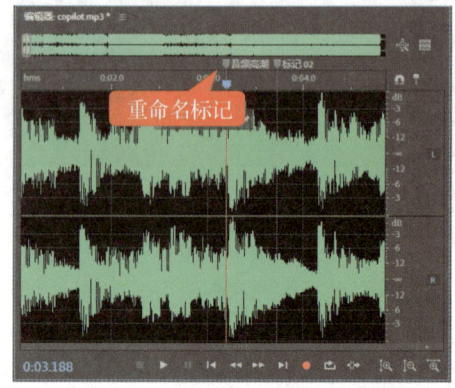

图 4-47

4.3.5 删除标记

如果用户不再需要音频片段中的某个标记,可以将该音频标记删除;如果用户不再需要音频素材中的所有标记,也可以一次性将所有的标记删除。下面详细介绍删除标记的操作方法。

操作步骤　　　　　　　　　　　　　　　　　　　　　　　　　　　　　　Step by Step

第1步 在【编辑器】面板中,❶使用鼠标右键单击准备删除的标记,❷在弹出的快捷菜单中选择【删除标记】菜单项,如图 4-48 所示。

第2步 可以看到选择的音频标记已被删除,这样即可完成删除选中标记的操作,如图 4-49 所示。

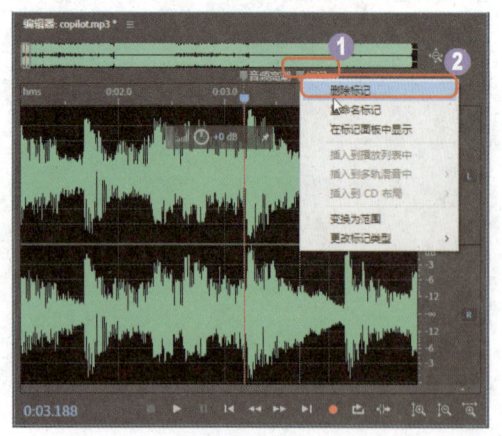

图 4-48

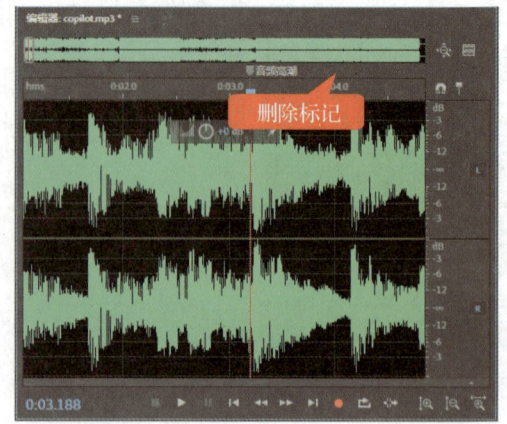

图 4-49

第 4 章
剪辑、编辑与修正音频

第3步 在一个音频中添加多个标记后，在菜单栏中选择【窗口】→【标记】菜单项，如图 4-50 所示。

第4步 打开【标记】面板，❶在该面板的空白位置处单击鼠标右键，❷在弹出的快捷菜单中选择【删除所有标记】菜单项，如图 4-51 所示。

图 4-50

图 4-51

第5步 在【标记】面板中可以看到所有的标记已全部删除，如图 4-52 所示。

第6步 返回到【编辑器】面板中，可以查看删除所有标记后的音频轨道，这样即可完成删除所有标记的操作，如图 4-53 所示。

图 4-52

图 4-53

知识拓展

用户可以在【标记】面板中，选择需要删除的标记，然后单击【删除所选标记】按钮 🗑，来删除选中的标记。还可以在选择要删除的标记后，按下键盘上的 Ctrl+O 组合键，快速删除音频标记。

4.3.6 课堂范例——巧用标记快速实现声音处理

在后期制作项目音频文件或者进行歌曲录制、处理的过程中，使用标记才能在音频编辑中实现准确地对编辑点进行操作。本例详细介绍巧用标记快速实现声音处理的方法。

<< 扫码获取配套视频课程，本节视频课程播放时长约为 1 分 14 秒。

配套素材路径：配套素材\第4章
素材文件名称：元宵欢.mp3

操作步骤 Step by Step

第1步 启动 Adobe Audition 软件，打开本例的素材文件"元宵欢.mp3"，使用【时间选择工具】 I 选择歌曲的一部分，然后按下键盘上的 F8 键，打上标记，如图 4-54 所示。

第2步 打开【标记】面板，在标记区域中，双击某一个标记点，例如这里双击"标记 01"，如图 4-55 所示。

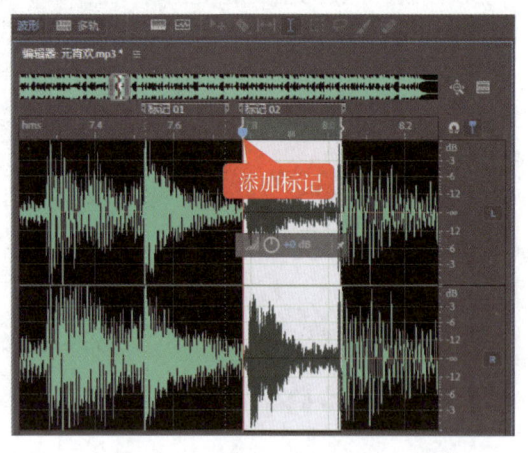

图 4-54

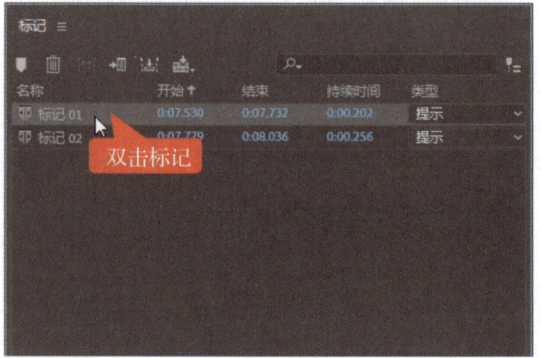

图 4-55

第3步 在【编辑器】面板中可以看到已经快速定位到标记上,这样即可快速选择我们需要的歌曲片段,如图4-56所示。

第4步 在【标记】面板中,❶使用鼠标框选多个标记,❷单击【合并所选标记】按钮,如图4-57所示。

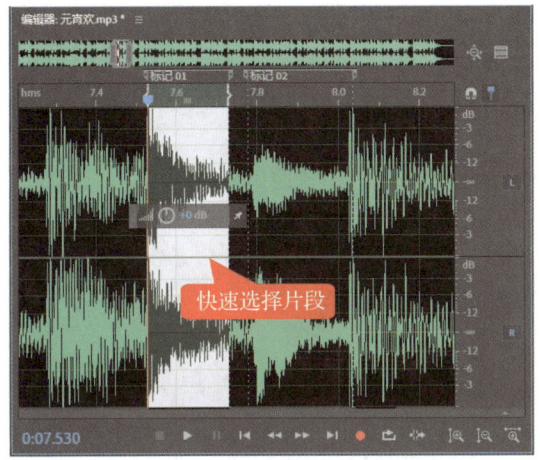

图4-56

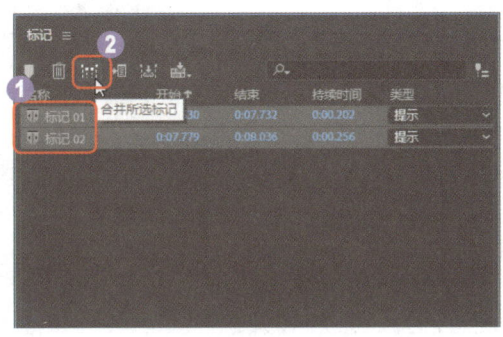

图4-57

第5步 此时可以看到已经将这两个标记合并为一个标记,并且该标记名称为"标记01",如图4-58所示。

第6步 在【编辑器】面板中,可以看到已经将之前的两个标记合并为一个标记,并且合成为一段音频,如图4-59所示。

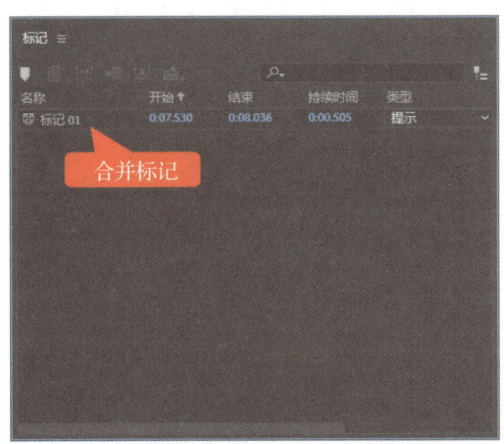

图4-58

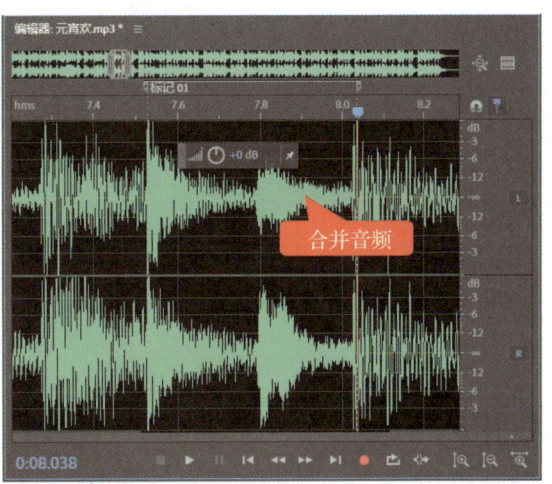

图4-59

第7步 在【标记】面板中，双击标记名称，就能选择该标记所在的片段，如图4-60所示。然后按下键盘上的Ctrl+C组合键进行复制。

第8步 定位时间线到准备粘贴的位置，然后按下键盘上的Ctrl+V组合键，即可快速将该段标记音频粘贴到我们想要的位置，如图4-61所示。

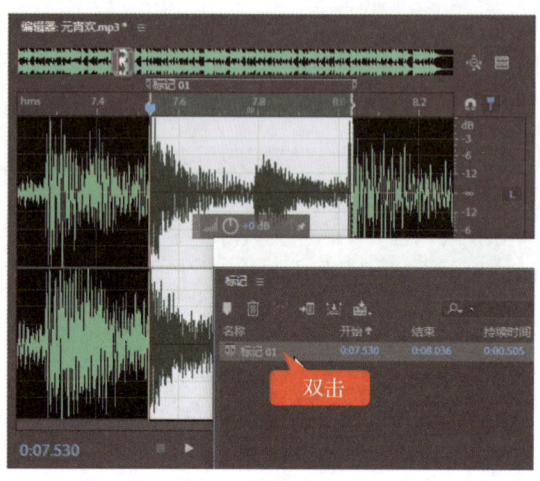

图 4-60

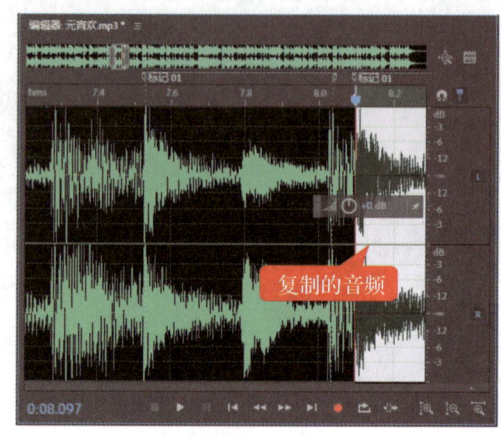

图 4-61

4.4 转换音频采样率和声道

在Adobe Audition工作界面中，如果音频素材的采样率或声道不符合要求，用户可以根据需要修改音频的采样率以及声道的类型。

4.4.1 转换音频采样率

在Adobe Audition工作界面中，默认状态下的采样率为44100Hz，如果该采样率无法满足用户需求，则可以根据实际需要来修改音频的采样率类型。下面详细介绍转换音频采样率的操作方法。

操作步骤 Step by Step

第1步 打开准备转换采样率的音频，在菜单栏中选择【编辑】→【变换采样类型】菜单项，如图4-62所示。

第2步 弹出【变换采样类型】对话框，❶设置【采样率】为48000Hz，❷单击【确定】按钮，如图4-63所示。

第4章
剪辑、编辑与修正音频

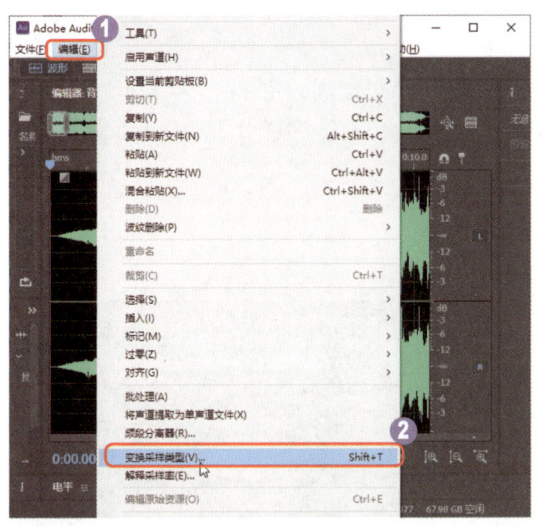

图 4-62

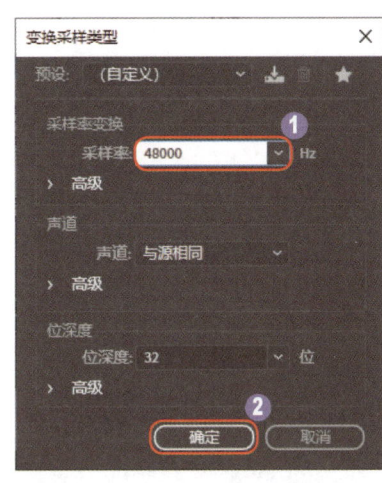

图 4-63

第3步 返回到软件主界面,可以看到转换进度,如图 4-64 所示。

第4步 稍等片刻,即可完成音频采样率的转换操作,如图 4-65 所示。

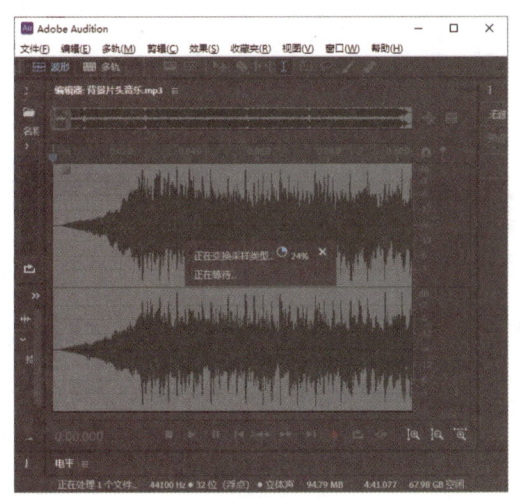

图 4-64

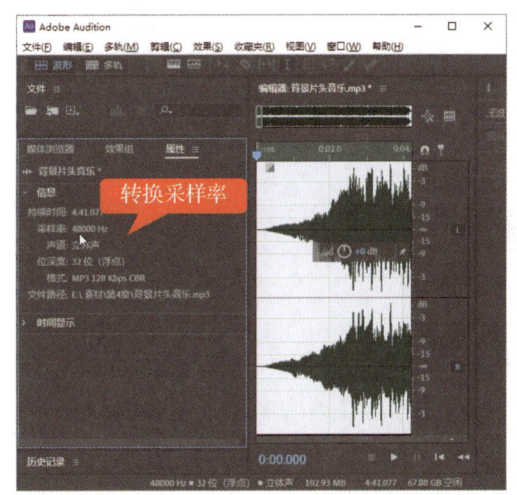

图 4-65

4.4.2 转换音频声道

在编辑音频的过程中,有些用户会对音频的声道有要求,此时可以在【变换采样类型】对话框中修改音频的声道类型。下面详细介绍转换音频声道的操作方法。

操作步骤　　　　　　　　　　　　　　　　　　Step by Step

第1步 在菜单栏中选择【编辑】→【变换采样类型】菜单项，弹出【变换采样类型】对话框，❶单击【声道】右侧的下拉按钮 ，❷在弹出的下拉列表中选择准备转换的音频声道类型，如选择5.1选项，❸单击【确定】按钮，如图4-66所示。

第2步 稍等片刻，即可完成音频声道的转换操作，此时【编辑器】面板中的音频音波会有所变化，如图4-67所示。

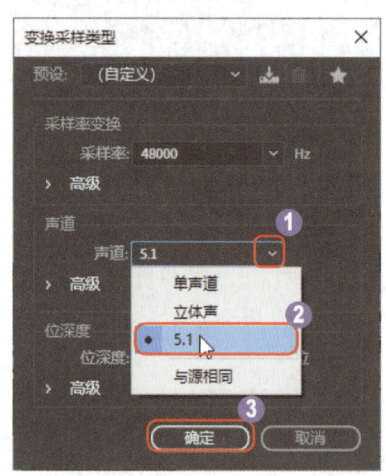

图 4-66

图 4-67

4.4.3　课堂范例——如何更改采样率变换质量

若发现采样率的质量不太好，想调整采样率质量的默认设置，该如何操作？本例将详细介绍更改采样率变换质量的操作方法。

＜＜ 扫码获取配套视频课程，本节视频课程播放时长约为 0 分 22 秒。

操作步骤　　　　　　　　　　　　　　　　　　Step by Step

第1步 启动 Adobe Audition 软件，在菜单栏中选择【编辑】→【首选项】→【数据】菜单项，如图4-68所示。

第2步 弹出【首选项】对话框，❶在采样率变换中调整采样率，拖动滑块即可设置采样率的质量大小，❷单击【确定】按钮，如图4-69所示。

94

第 4 章
剪辑、编辑与修正音频

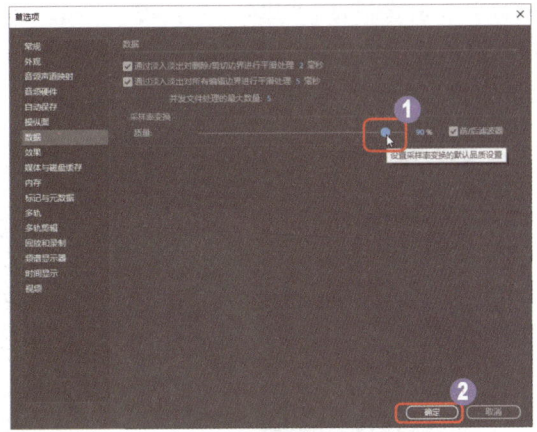

图 4-68

图 4-69

4.5 零交叉与对齐

在 Adobe Audition 工作界面中，用户除了可以对音频文件进行复制、粘贴、裁剪以及标记外，还可以对音频文件进行精确的调节与对齐操作。本节将详细介绍零交叉与对齐的相关知识及操作方法。

4.5.1 零交叉点

打开 Adobe Audition 工作界面，在一个规则的波形图中选择一个非完整周期的小波形，然后单击鼠标右键，在弹出的快捷菜单中选择【复制】菜单项，如图 4-70 所示。再在另外任意位置粘贴刚刚复制的波形，如图 4-71 所示。此时会发现粘贴过来的波形图发生了明显的变化，这是什么原因？其实就是我们选择的时候，没有按照零交叉点的位置进行选择。

图 4-70

图 4-71

95

声音在 Adobe Audition 中表现为一系列连续的波形曲线。曲线的定义需要坐标轴，纵坐标单位是分贝，中间那条红线是负无穷，往上下两边是 0。波形与红线的交点就是零交叉点，如图 4-72 所示。

图 4-72

关于零交叉点的选择，在 Audition 中有对应的快捷键，如图 4-73 所示。用户可以在平时操作的时候记住这几个快捷键。

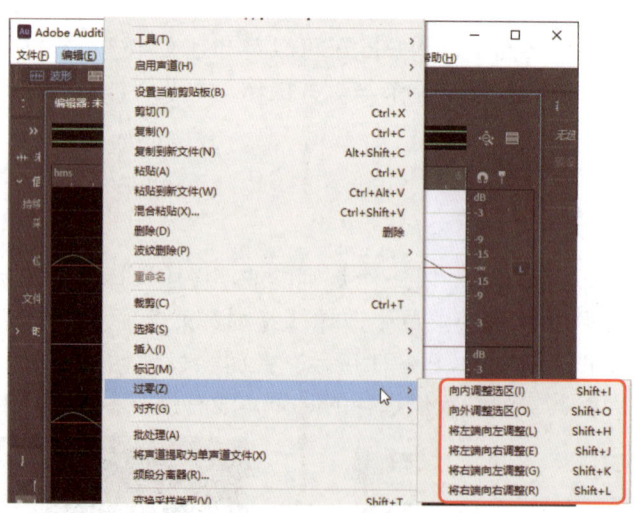

图 4-73

4.5.2 对齐到标记

在 Adobe Audition 工作界面中，使用【对齐到标记】命令可以对齐到音频标记。启用对齐到标记功能的方法很简单，用户只需在菜单栏中选择【编辑】→【对齐】→【对齐到标记】菜单项即可，如图 4-74 所示。

图 4-74

4.5.3 对齐到零交叉

在 Adobe Audition 工作界面中，使用【对齐到过零】命令，可以对齐到零交叉的精确位置。启用对齐到零交叉功能的方法很简单，用户只需在菜单栏中选择【编辑】→【对齐】→【对齐到过零】菜单项即可，如图 4-75 所示。

图 4-75

4.5.4 对齐到帧

在 Adobe Audition 工作界面中，使用【对齐到帧】命令，可以对齐到帧的精确位置。启用对齐到帧功能的方法很简单，用户只需在菜单栏中选择【编辑】→【对齐】→【对齐到帧】菜单项即可，如图 4-76 所示。

图 4-76

4.6 实战课堂——去除电视节目中插入的广告

在观看电视节目的时候，经常会遇到一些经典的对话和好玩的内容，此时很多用户会把这些音频录制下来，但是在录制的过程中，节目中总会出现令人厌烦的广告，这时就可以使用 Audition 软件将这些讨厌的广告去除，本例将详细介绍操作方法。

<< 扫码获取配套视频课程，本节视频课程播放时长约为 0 分 42 秒。

配套素材路径：配套素材\第4章
素材文件名称：电视节目.wav

> 操作步骤

Step by Step

第1步 打开素材文件"电视节目.wav",播放音频,找到广告开始与结束的时间,将音频中的广告全部选中,如图4-77所示。

第2步 在菜单栏中选择【编辑】→【删除】菜单项,如图4-78所示。

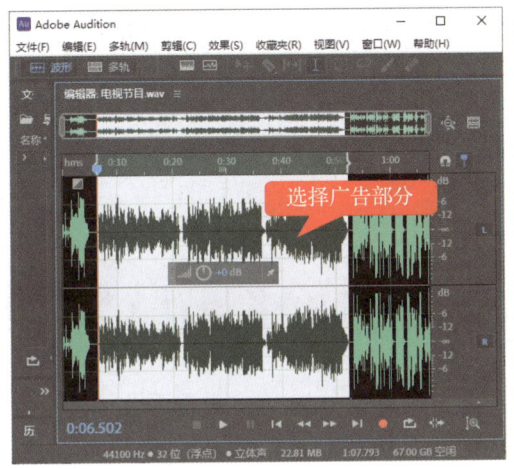

图 4-77

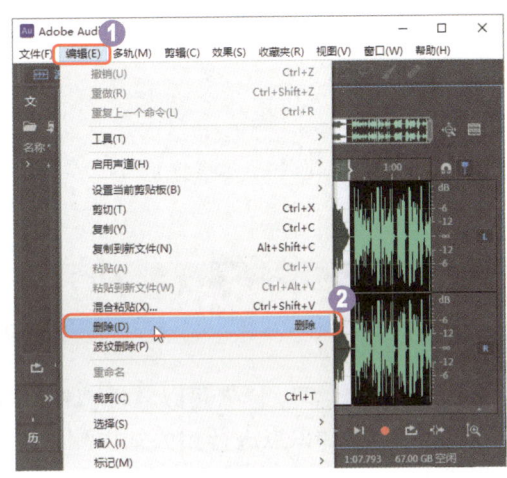

图 4-78

第3步 删除广告后,可以看到音频波形中出现空白区域,如图4-79所示。

第4步 使用相同的方法再次对音频进行调整,将删除广告后出现的空白区域彻底去除,如图4-80所示。

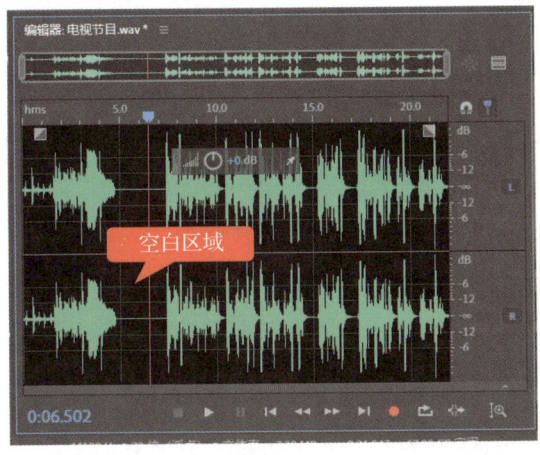

图 4-79

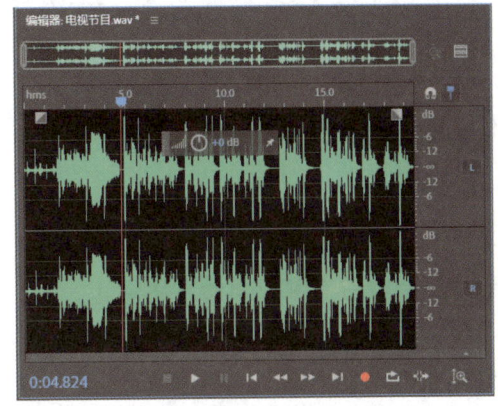

图 4-80

第 5 步 在菜单栏中选择【文件】→【另存为】菜单项，弹出【另存为】对话框，设置文件名、保存位置以及格式，单击【确定】按钮，即可完成去除电视节目中插入的广告的操作，如图 4-81 所示。

■ 指点迷津

对音频执行剪辑操作，一般会使用【时间选择工具】选择剪辑选区；使用【移动工具】移动音频的位置；使用【切断所选剪辑工具】对多轨中的音频进行分割；使用【滑动工具】调整音频播放的片段。

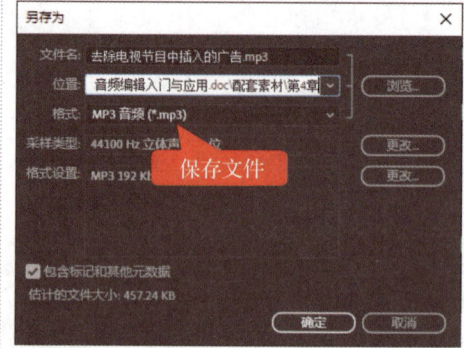

图 4-81

4.7 思考与练习

通过本章的学习，读者可以掌握剪辑、编辑与修正音频的知识以及一些常见的操作方法。本节将针对本章知识点进行相关知识测试，以达到巩固与提高的目的。

一、填空题

1. 在 Adobe Audition 工作界面中，运用_____可以对音频文件进行移动操作。
2. 在 Adobe Audition 工作界面中，使用_____可以将一段音频文件切割为几个部分，然后分别对各部分的音频进行编辑操作。
3. 在 Adobe Audition 工作界面中，使用_____可以选择音频文件中需要编辑的部分。
4. 使用_____命令，可以将音频文件中的某一片段移动到其他位置或其他的音频文件中。
5. 在 Adobe Audition 工作界面中，_____是指在已有的音频文件上进行音乐的粘贴操作，可以对音频部分属性进行混合修改。

二、判断题

1. 在 Adobe Audition 工作界面中，使用【滑动工具】可以移动音频文件中的内容，该操作不会移动音频文件的整体位置。（ ）
2. 在 Adobe Audition 工作界面中，使用【框选工具】可以以框选的方式选择音频中的部分时间。（ ）
3. 【裁剪】命令和【删除】命令并不相同，使用【裁剪】命令并不会删除选区外的音频波形，而是将选区内的音频波形删除，保留选中的波形区域。（ ）

三、简答题

1. 如何剪切音频片段？
2. 如何转换音频采样率？

第5章

多轨音频编辑与变调处理

本章要点

- 编辑多轨音频
- 使用效果器处理声音
- 编组多轨素材
- 伸缩变调处理多轨混音素材

本章主要内容

　　本章主要介绍编辑多轨音频、使用效果器处理声音、编组多轨素材方面的知识与技巧，以及伸缩变调处理多轨混音素材的方法。通过本章的学习，读者可以掌握多轨音频编辑与变调处理方面的知识，为深入学习Adobe Audition 2022奠定基础。

5.1 编辑多轨音频

一段优秀的多轨音频可以将音乐中的精彩之处展现在人们面前。在多轨编辑器中，对音频进行简单的编辑操作，可以使制作的音频更加符合用户的需求。本节将详细介绍编辑多轨音频的相关知识及操作方法。

5.1.1 设置轨道静音或单独播放

在多轨项目文件中，如果用户对某个轨道中的音频不满意，可以将其设置为静音；如果只想听到该轨道中的音频，还可以将其设置为单独播放。下面详细介绍设置轨道静音或单独播放的操作方法。

操作步骤 Step by Step

第1步 打开一个多轨项目文件，选择准备设置轨道静音的轨道1，然后单击【静音】按钮 M ，如图5-1所示。

第2步 可以看到轨道1中的音频颜色变为灰色，这样即可将轨道1中的音频设置为静音，如图5-2所示。

图 5-1

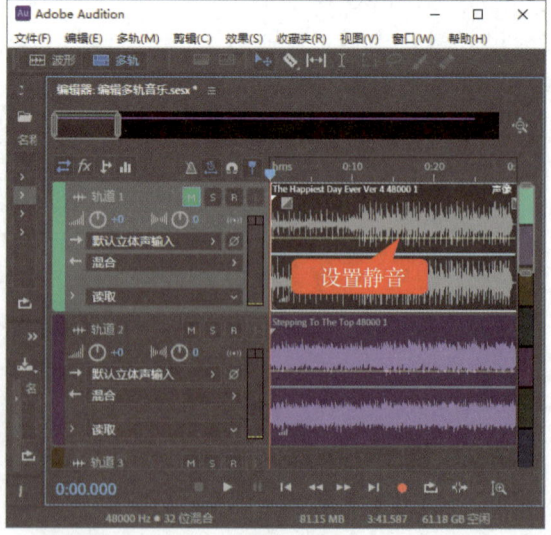

图 5-2

第3步 如果准备将轨道1设置为单独播放，可以单击轨道1中的【独奏】按钮 S ，如图5-3所示。

第4步 可以看到其他轨道中的音频颜色变为灰色，这样即可完成设置轨道1为单独播放，如图5-4所示。

第 5 章
多轨音频编辑与变调处理

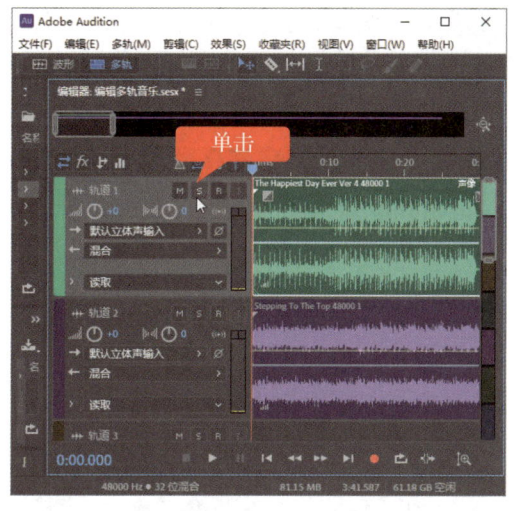

图 5-3

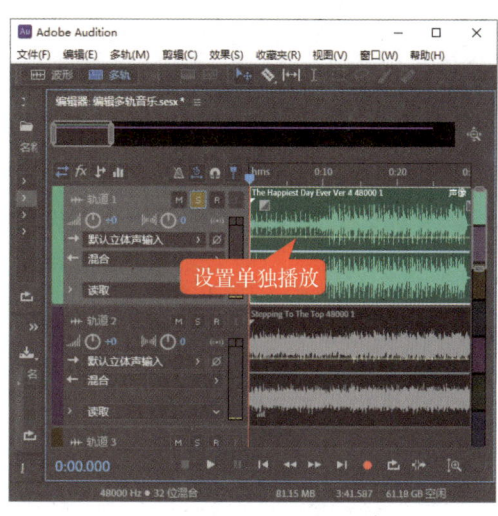

图 5-4

5.1.2 拆分并删除一段音频素材

使用 Adobe Audition 软件，运用【拆分】命令可以对多轨音频进行快速拆分操作，并且可以删除不想要的片段，下面详细介绍其操作方法。

操作步骤　　　　　　　　　　　　　　　　　　　　　　　　　　　Step by Step

第 1 步 在【编辑器】面板中，定位时间线以确定需要进行拆分的位置，如图 5-5 所示。

第 2 步 在菜单栏中选择【剪辑】→【拆分】菜单项，如图 5-6 所示。

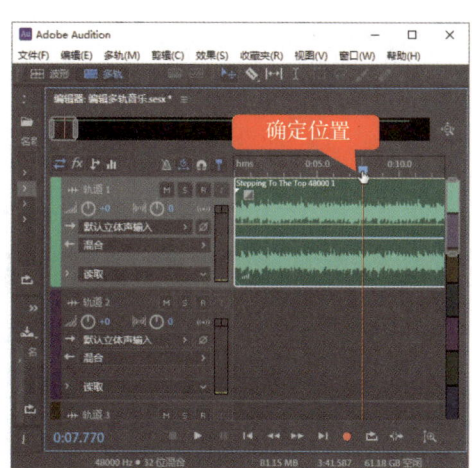

图 5-5

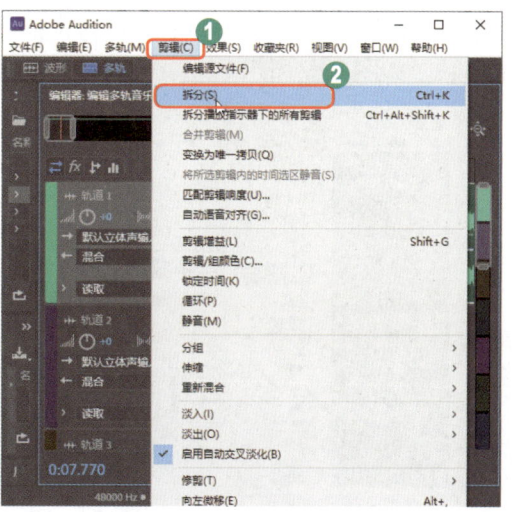

图 5-6

103

第3步 可以看到已经完成音频片段的拆分，选择拆分的后段音频，如图5-7所示。

第4步 按下键盘上的Delete键，即可删除拆分的音频片段，如图5-8所示。

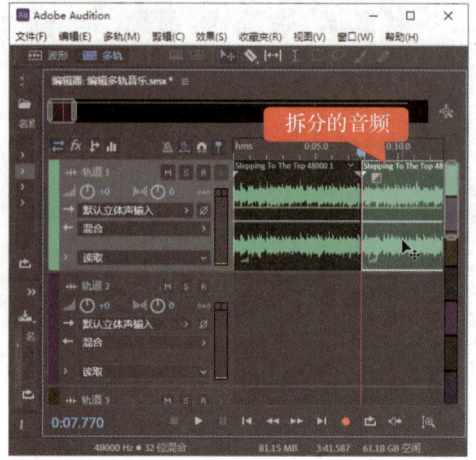

图 5-7

图 5-8

5.1.3 将音频素材进行响度匹配

使用 Adobe Audition 软件，用户可以对多轨中的音频素材进行响度匹配的操作。下面详细介绍其操作方法。

操作步骤 Step by Step

第1步 选中准备进行响度匹配的音频素材，在菜单栏中选择【剪辑】→【匹配剪辑响度】菜单项，如图 5-9 所示。

第2步 弹出【匹配剪辑响度】对话框，❶在【匹配到】下拉列表框中选择【峰值幅度】选项，❷设置峰值音量参数，❸单击【确定】按钮，如图 5-10 所示。

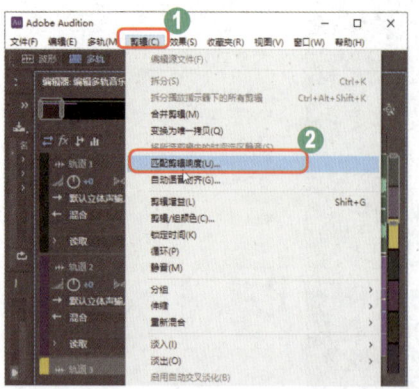

图 5-9

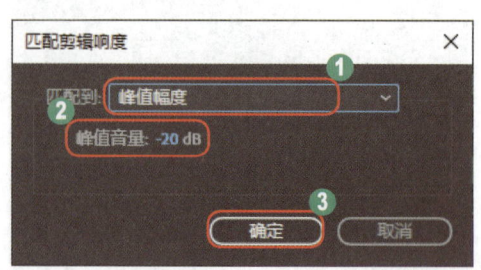

图 5-10

第 5 章
多轨音频编辑与变调处理

第 3 步 这样即可匹配素材音量，在轨道的左下角，将显示匹配响度的参数值，如图 5-11 所示。

图 5-11

■ 指点迷津

用户还可以在【剪辑】菜单下，按下键盘上的 U 键，快速打开【匹配剪辑响度】对话框。

5.1.4 将多轨音乐进行备份

使用 Adobe Audition 软件，用户可以将现有声轨中的音频转换为拷贝文件，作为备份的文件进行存储，从而方便再次编辑。下面详细介绍将多轨音频进行备份的操作方法。

操作步骤 Step by Step

第 1 步 选中准备进行备份的音频后，在菜单栏中选择【剪辑】→【变换为唯一拷贝】菜单项，如图 5-12 所示。

第 2 步 这样即可将多轨音频转换为拷贝文件，在【文件】面板中将显示一个转换为拷贝后的音频文件，如图 5-13 所示。

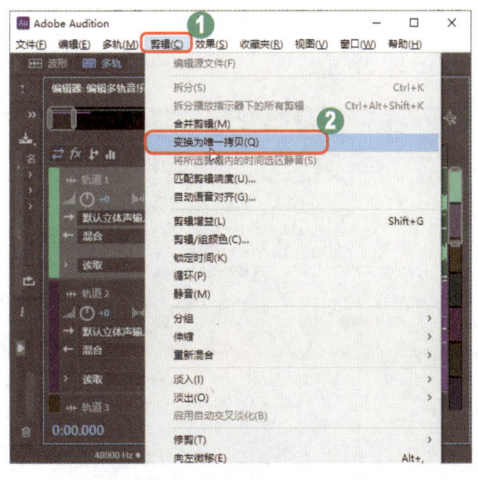

图 5-12

图 5-13

105

5.1.5 自动进行语音对齐

使用 Adobe Audition 软件，用户可以设置多条轨道中的音频自动进行语音对齐。下面详细介绍自动进行语音对齐的操作方法。

操作步骤 Step by Step

第1步 选择多条轨道中的音频素材后，在菜单栏中选择【剪辑】→【自动语音对齐】菜单项，如图 5-14 所示。

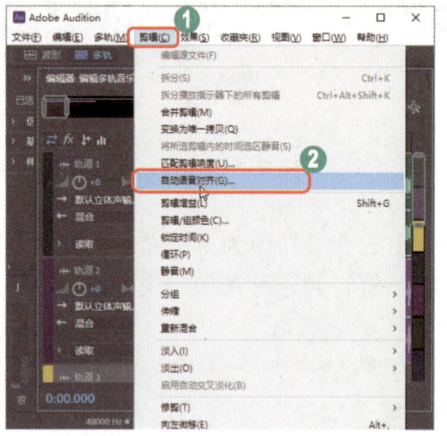

图 5-14

第2步 弹出【自动语音对齐】对话框，❶分别选择参考素材和参考声道，❷单击【确定】按钮，如图 5-15 所示。

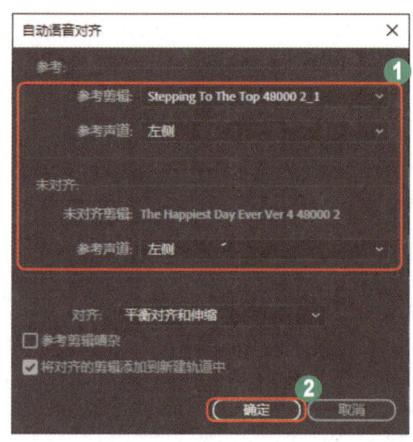

图 5-15

第3步 进入【正在对齐语音】界面，用户需要在线等待一段时间，如图 5-16 所示。

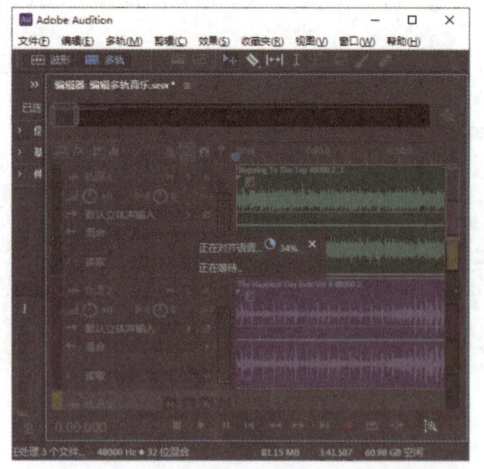

图 5-16

第4步 可以看到已经将选择的语音素材自动对齐，这样即可完成自动对齐语音的操作，如图 5-17 所示。

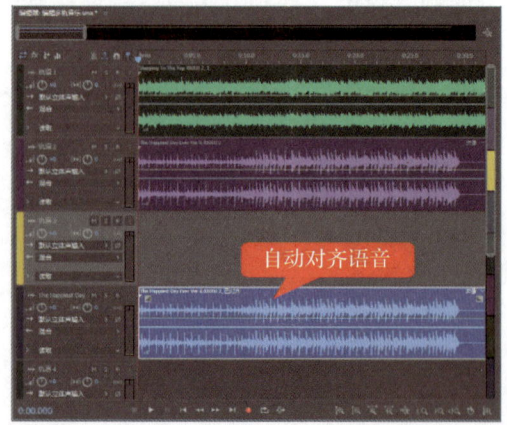

图 5-17

5.1.6 设置剪辑增益

使用 Adobe Audition 软件，用户可以通过【剪辑增益】命令设置素材的增益属性。下面详细介绍设置剪辑增益的操作方法。

操作步骤 Step by Step

第1步 打开一个多轨项目文件，选择一个准备进行增益的音频，如图 5-18 所示。

第2步 在菜单栏中选择【剪辑】→【剪辑增益】菜单项，如图 5-19 所示。

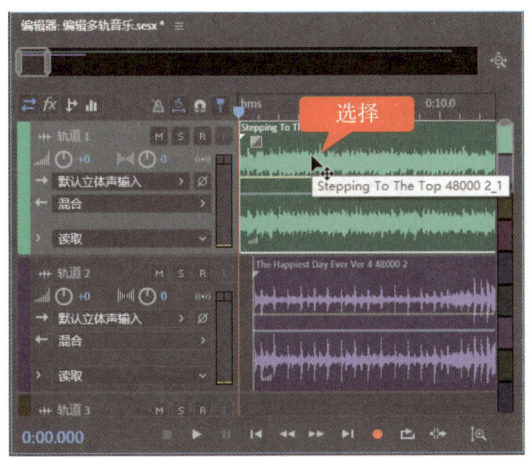

图 5-18

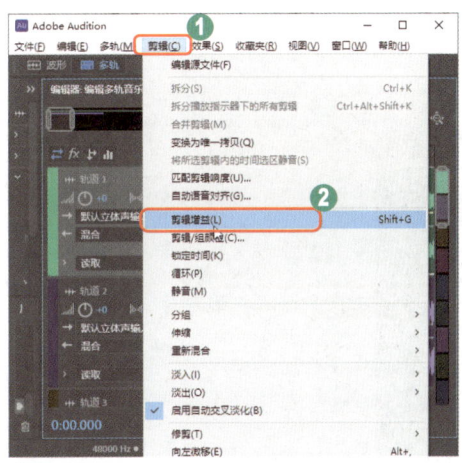

图 5-19

第3步 系统会打开【属性】面板，在【基本设置】选项组中，设置【剪辑增益】为 15dB，如图 5-20 所示。

第4步 这样即可设置音频素材的增益属性，在轨道 1 的左下方，显示了刚刚设置的增益参数 15dB，如图 5-21 所示。

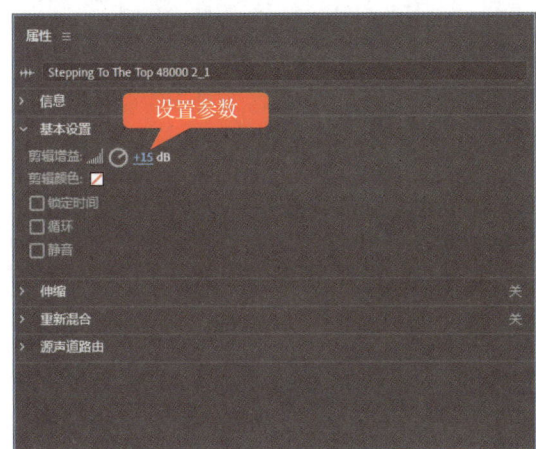

图 5-20

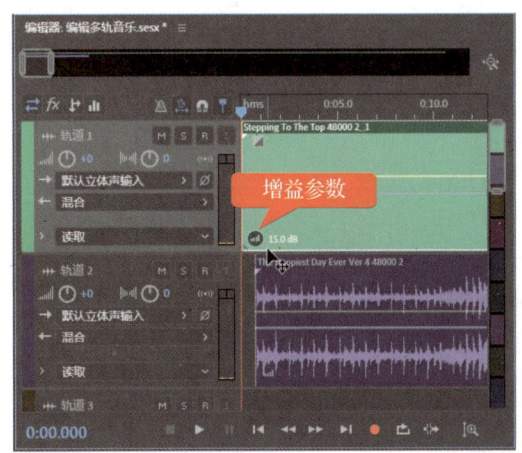

图 5-21

5.1.7 设置轨道素材颜色

当在多轨编辑器中创建的音频轨道过多时，有时会很难区分轨道中的音频片段，此时可以为各轨道素材设置颜色，以颜色来区分音频素材。下面详细介绍设置轨道素材颜色的操作方法。

操作步骤 Step by Step

第1步 选中准备进行颜色设置的轨道素材，在菜单栏中选择【剪辑】→【剪辑/组颜色】菜单项，如图5-22所示。

第2步 弹出【剪辑颜色】对话框，❶在【预定义的颜色】区域下方选择橙色，❷单击【确定】按钮，如图5-23所示。

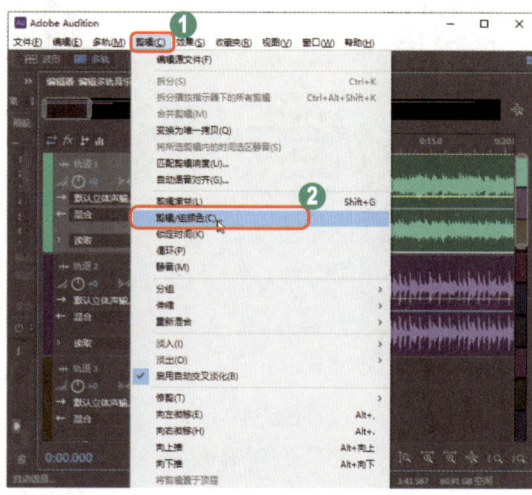

图5-22

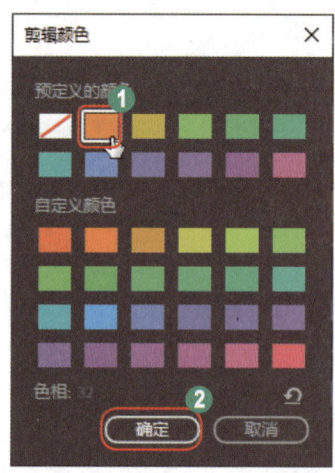

图5-23

第3步 轨道1中音频素材的颜色被设置为橙色，这样即可完成设置轨道素材颜色的操作，如图5-24所示。

■ **指点迷津**

如果用户对设置的颜色不满意，想恢复至默认状态，可以单击【剪辑颜色】对话框右下角处的 ↺ 按钮，将所有自定义颜色预设重置为默认值。

图5-24

5.1.8 锁定音频时间

使用 Adobe Audition 软件，用户可以通过锁定时间功能将音频素材锁定在音频轨道上，锁定后的音频素材不能进行移动操作。下面详细介绍锁定音频时间的操作方法。

操作步骤 Step by Step

第 1 步 选择一个准备锁定时间的音频，在菜单栏中选择【剪辑】→【锁定时间】菜单项，如图 5-25 所示。

第 2 步 这样即可锁定音频时间，此时轨道 1 左下角将显示一个锁定标记 🔒，如图 5-26 所示。

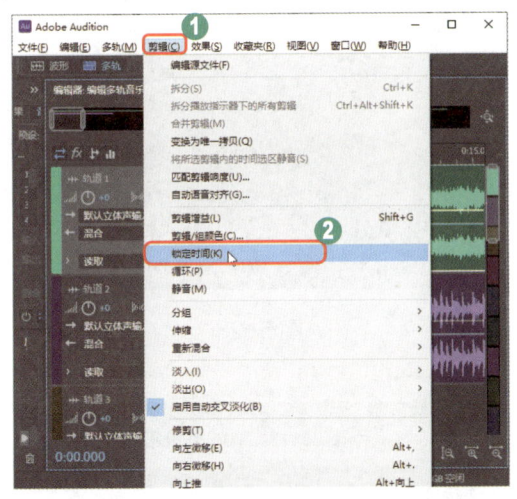

图 5-25

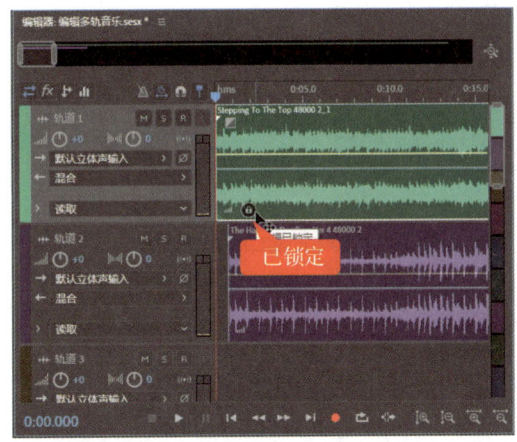

图 5-26

5.2 使用效果器处理声音

Adobe Audition 是一款专业的音频处理软件，其强大的处理功能还体现在各种丰富的效果器上，有了这些效果器可以更加容易地对音频进行处理，而且里面的效果都非常实用。本节将详细介绍使用效果器处理声音的相关知识及操作方法。

5.2.1 对音调进行自动更正

在录音棚或者其他条件下录制的音乐要进行编辑、调音的时候，经常会遇到要更正音调的情况。下面详细介绍对音调进行自动更正的操作方法。

操作步骤

第1步 打开准备更正音调的音频素材，在菜单栏中选择【效果】→【时间与变调】→【自动音调更正】菜单项，如图5-27所示。

第2步 弹出【效果-自动音调更正】对话框，❶设置【预设】为"细腻的人声更正"，❷设置【缩放】为"和声"，❸单击【应用】按钮，如图5-28所示。

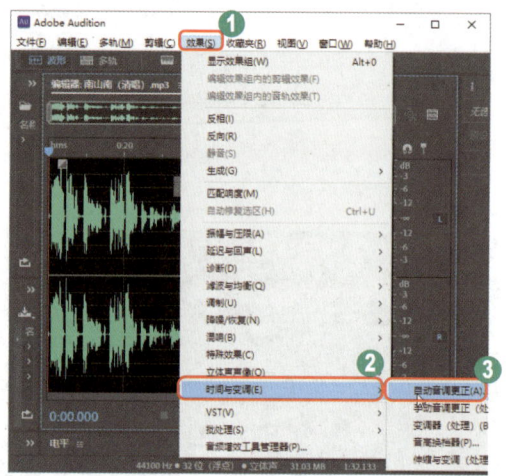

图 5-27

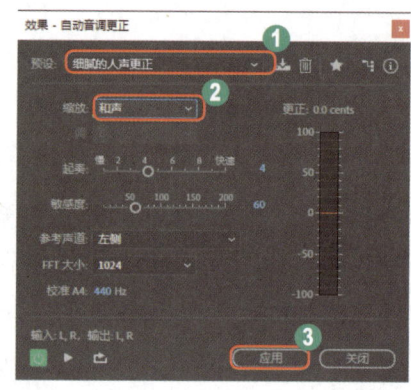

图 5-28

第3步 软件自行处理完成后，即可完成对音调进行自动更正的操作，如图5-29所示。

■ 指点迷津

在【效果-自动音调更正】对话框中，单击下方的【播放】按钮▶，可以预览播放应用的声音效果。

图 5-29

5.2.2 将女声变调为男声音质

在音频编辑的过程中，有时为了获得更好的音频效果，或者为了制作出富有个性的音频效果，经常会调整音频的音调和速度，而最常用的就是改变性别声音。下面详细介绍将女声变调为男声音质的操作方法。

第 5 章
多轨音频编辑与变调处理

操作步骤　Step by Step

第1步　打开准备处理声音的音频素材，在菜单栏中选择【效果】→【时间与变调】→【伸缩与变调（处理）】菜单项，如图5-30所示。

第2步　即可弹出【效果-伸缩与变调】对话框，❶将【预设】设置为"降调"，❷设置变调的详细参数，❸单击【应用】按钮，如图5-31所示。

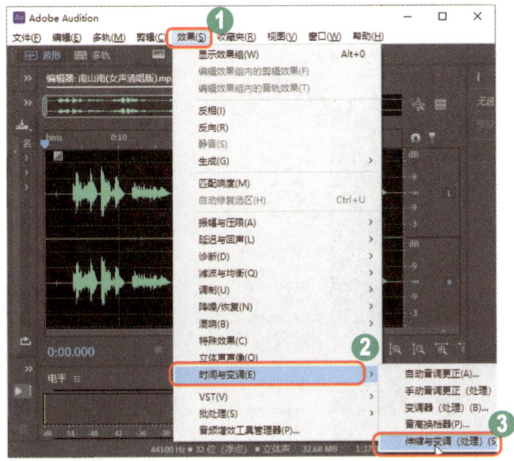

图 5-30

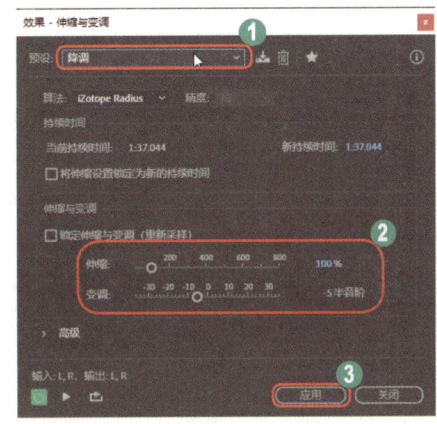

图 5-31

第3步　软件自行处理完成后，即可完成将女声变调为男声音质的操作，如图5-32所示。

■ **指点迷津**

在将女声变调为男声音质时，用户可以单击【播放】按钮▶，一边试听，一边调整详细的【伸缩】与【变调】参数，从而更加精准地调整音质。

图 5-32

5.2.3　课堂范例——将独唱声音制作成合唱

有时为了增加声音的厚度，常常会希望声音的层次多一些，Adobe Audition提供的"和声"效果器就可以非常容易地对人声进行润色，还可以将独唱处理成好像很多人合唱的效果。本例详细介绍将独唱声音制作成合唱的方法。

＜＜ 扫码获取配套视频课程，本节视频课程播放时长约为1分08秒。

111

配套素材路径：配套素材\第5章
素材文件名称：清唱.mp3

操作步骤　　　　　　　　　　　　　　　　　　　　　　　　Step by Step

第1步　打开素材文件"清唱.mp3"，按下空格键播放音频，使用【时间选择工具】，将音频的后半段波形选中，如图5-33所示。

第2步　在菜单栏中选择【效果】→【调制】→【和声】菜单项，如图5-34所示。

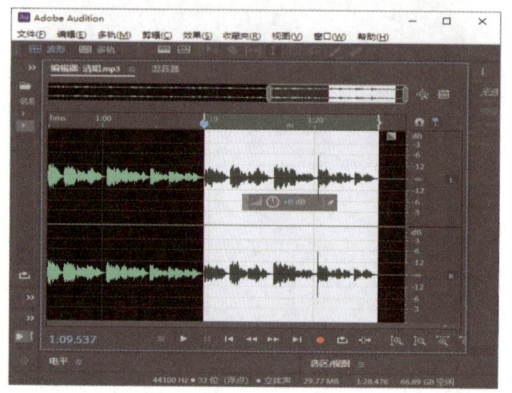

图5-33

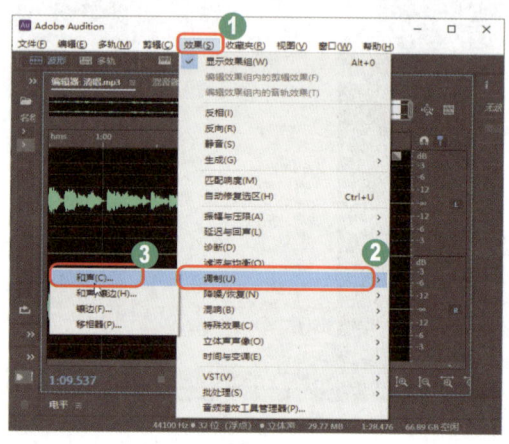

图5-34

第3步　弹出【效果-和声】对话框，❶设置【预设】为"10个声音"，❷设置【延迟时间】参数，并测试设置后的声音效果，如图5-35所示。

第4步　继续设置【延迟率】和【反馈】参数，测试设置后的声音效果，如图5-36所示。

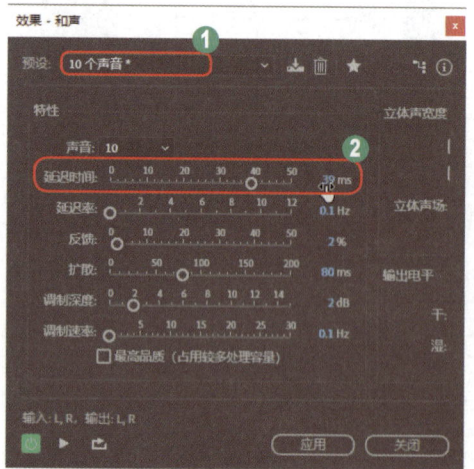

图5-35

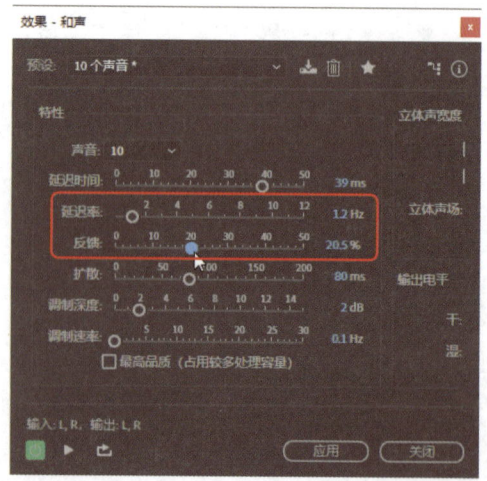

图5-36

第 5 步 根据需求设置其他参数，并设置【声音】数量为 5 个，如图 5-37 所示。

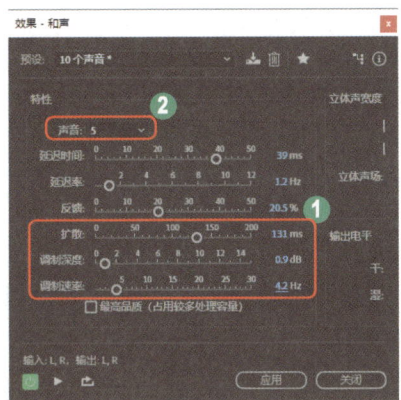

图 5-37

第 6 步 ❶选中【立体声宽度】选项下的【平均左右声道输入】复选框，❷单击【应用】按钮，如图 5-38 所示。

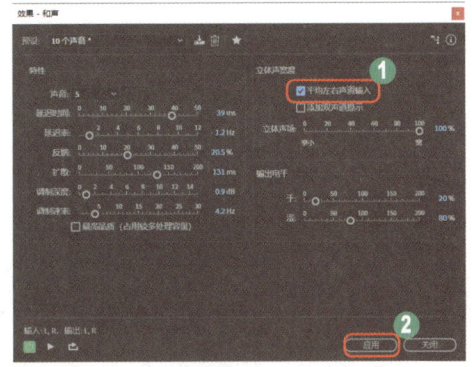

图 5-38

第 7 步 在处理音频的计算过程中，用户需要在线等待一段时间，待处理完成后，即可看到进行效果处理后的音波波形变化，如图 5-39 所示。

图 5-39

第 8 步 在菜单栏中选择【文件】→【另存为】菜单项，弹出【另存为】对话框，设置文件名、保存位置以及格式，单击【确定】按钮，即可完成将独唱声音制作成合唱声音的操作，如图 5-40 所示。

图 5-40

5.2.4 课堂范例——移除人声制作伴奏带

在 Adobe Audition 中，用户可以使用"人声移除"的方法来制作伴奏音乐。在现实生活中，这种方法既快捷又实用。下面详细介绍移除人声制作伴奏带的操作方法。

<< 扫码获取配套视频课程，本节视频课程播放时长约为 0 分 55 秒。

配套素材路径： 配套素材\第5章
素材文件名称： 原唱.mp3

操作步骤　　　　　　　　　　　　　　　　　　　　　　　　Step by Step

第1步 打开素材文件"原唱.mp3"，在音频的波形上双击鼠标左键，将波形全部选中，如图5-41所示。

第2步 在菜单栏中选择【效果】→【立体声声像】→【中置声道提取器】菜单项，如图5-42所示。

图5-41

图5-42

第3步 弹出【效果-中置声道提取】对话框，❶单击【预设】列表框右侧的下拉按钮，❷在弹出的下拉列表中选择【人声移除】选项，如图5-43所示。

第4步 按下键盘上的空格键进行音频测试，降低【中置频率】的数值，提高【宽度】的数值，然后单击【应用】按钮，如图5-44所示。

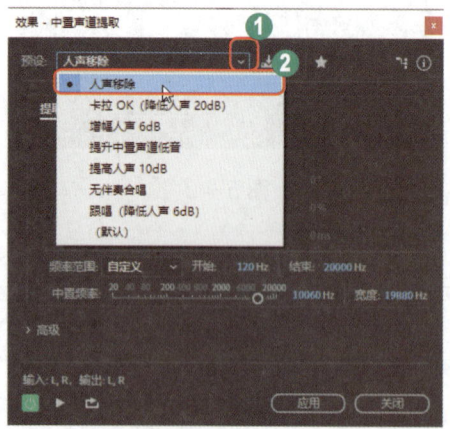

图5-43

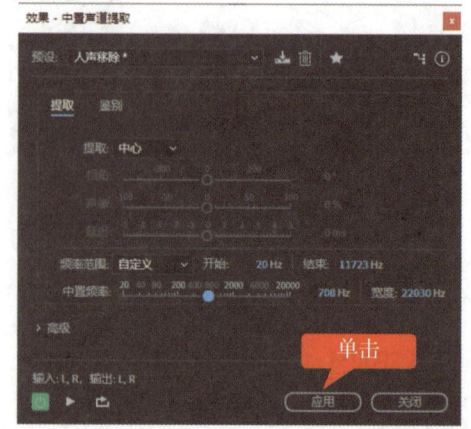

图5-44

第 5 章
多轨音频编辑与变调处理

第5步 返回到【编辑器】面板中，可以看到正在应用"中置声道提取"，用户需要在线等待一段时间，如图 5-45 所示。

第6步 在菜单栏中选择【文件】→【另存为】菜单项，弹出【另存为】对话框，设置文件名、保存位置以及格式，单击【确定】按钮，即可完成移除人声制作伴奏带的操作，如图 5-46 所示。

图 5-45

图 5-46

专家解读

使用这种方法虽然不能完全将人声移除，但是用作唱歌的伴奏音乐还是可以的，如果还想要更好的伴奏效果，可以使用"图示均衡器"继续将人声的频率降低，直到完全听不到为止，但这样也会使伴奏音乐丢失不少细节。

5.3 编组多轨素材

使用 Adobe Audition 软件，用户可以对多轨编辑器中的多个音频片段进行编组，这样方便一次性对多段音频进行相应的编辑操作。本节将详细介绍编组多轨素材的相关知识及操作方法。

5.3.1 将多段音频进行编组

使用 Adobe Audition 软件，用户可以通过【将剪辑分组】命令对多轨编辑器中的多段音频进行编组操作。下面详细介绍将多段音频进行编组的操作方法。

操作步骤

第1步 打开一个多轨项目文件，在【编辑器】面板中选择需要进行编组的音频片段，如图 5-47 所示。

第2步 在菜单栏中选择【剪辑】→【分组】→【将剪辑分组】菜单项，如图 5-48 所示。

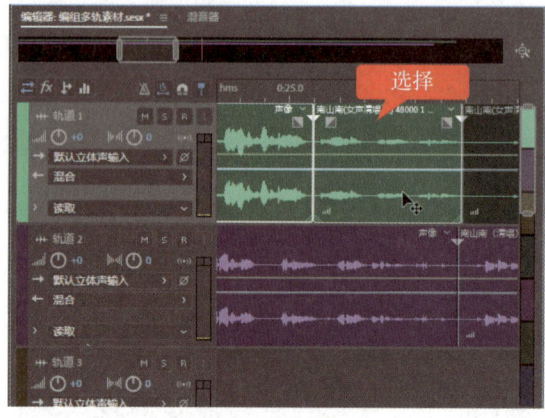

图 5-47

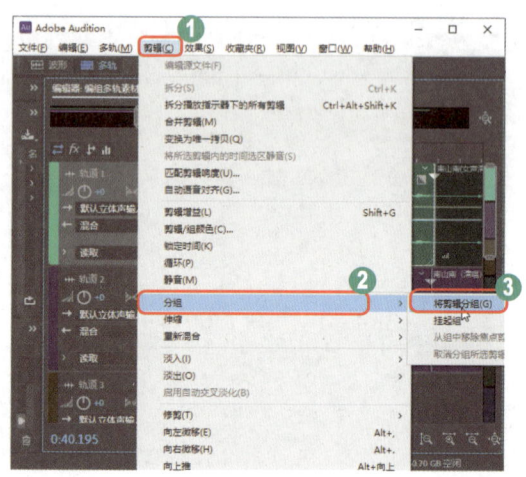

图 5-48

第3步 这样即可对多段音频进行编组处理，编组后的音频素材的左下角会显示一个编组标记 ⬛，如 5-49 所示。

■ 指点迷津

除了通过菜单命令外，用户还可以按下键盘上的 Ctrl+G 组合键，快速对音频素材进行编组处理。

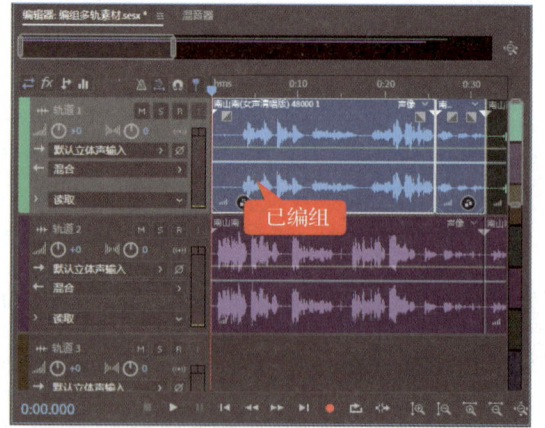

图 5-49

5.3.2 重新调整编组音频位置

使用 Adobe Audition 软件，对已经编组的音频素材可以进行挂起编组的操作，挂起编组的音频可以单独进行移动操作。下面详细介绍重新调整编组音频位置的操作方法。

第 5 章 多轨音频编辑与变调处理

操作步骤 Step by Step

第1步 打开一个多轨项目文件，在【编辑器】面板中选择编组后的音频素材，如图 5-50 所示。

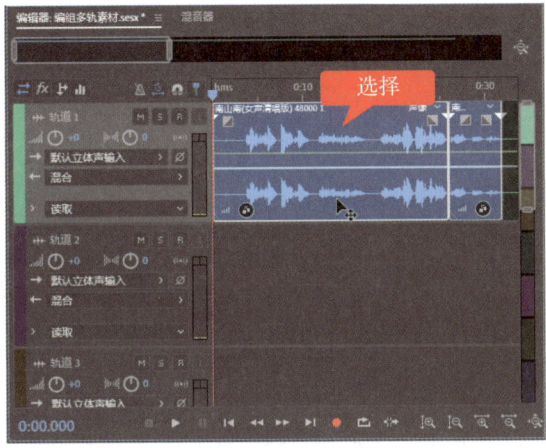

图 5-50

第2步 在菜单栏中选择【剪辑】→【分组】→【挂起组】菜单项，如图 5-51 所示。

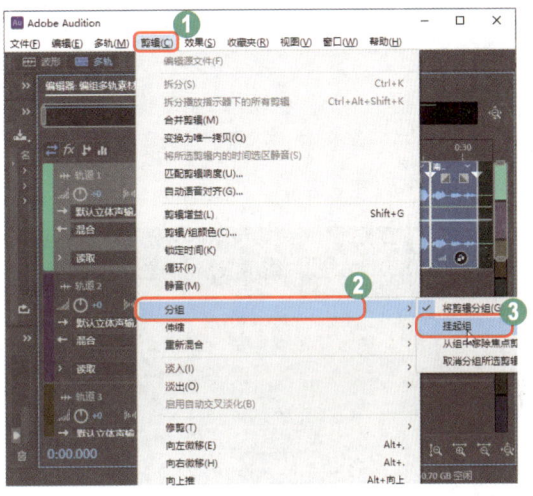

图 5-51

第3步 这样即可对已编组的音频素材进行挂起编组操作，然后可以单独选择其中的一段音频素材，如图 5-52 所示。

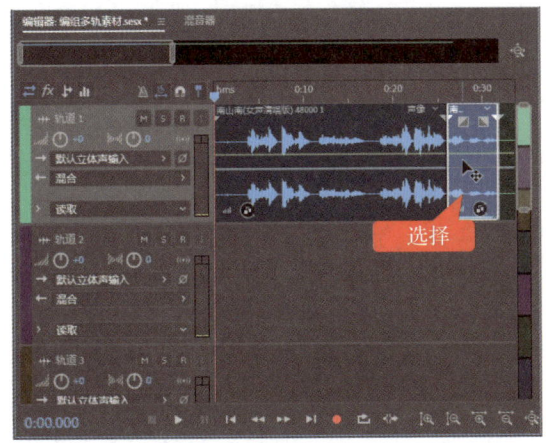

图 5-52

第4步 单击鼠标左键并向下拖动至轨道 2 中的合适位置，即可移动挂起编组内的音频片段，如图 5-53 所示。

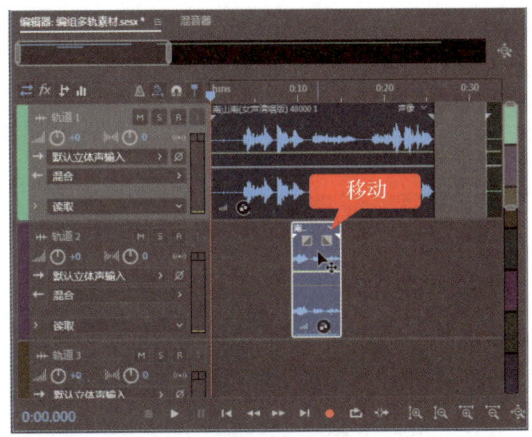

图 5-53

5.3.3 移除编组中的音频片段

使用 Adobe Audition 软件,用户可以根据需要从已经编组的音频片段中,移除选择的单个音频片段。下面详细介绍移除编组中的音频片段的操作方法。

操作步骤 Step by Step

第1步 打开一个多轨项目文件,在【编辑器】面板的轨道1中,选择已编组的音频素材,如图5-54所示。

第2步 在菜单栏中选择【剪辑】→【分组】→【从组中移除焦点剪辑】菜单项,如图5-55所示。

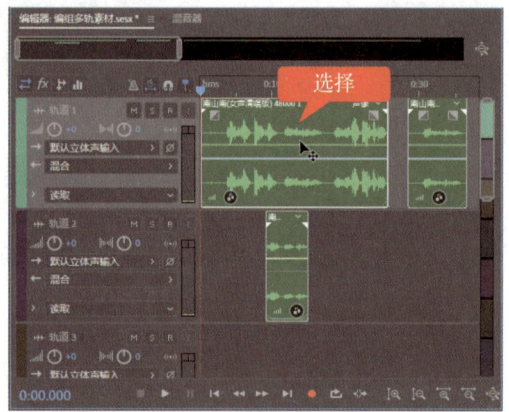

图 5-54

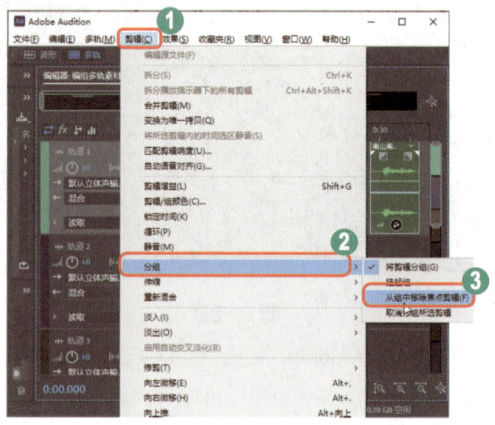

图 5-55

第3步 这样即可从编组中移除轨道1中选择的音频片段,此时该音频片段呈绿色显示,表示已经脱离了编组状态,如图5-56所示。

第4步 按下键盘上的 Delete 键删除选择的音频片段,然后选择轨道2中的音频片段,此时剩下的已编组的音频片段会被全部选中,如图5-57所示。

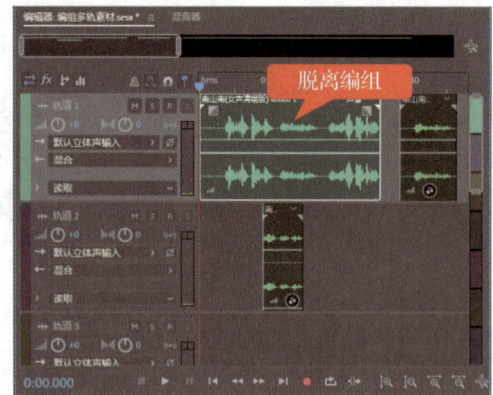

图 5-56

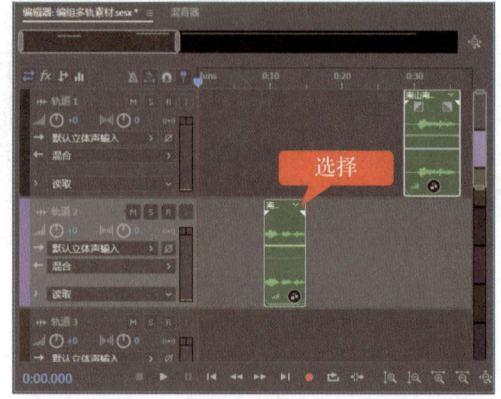

图 5-57

5.3.4 将音频片段编组解散

使用 Adobe Audition 软件，用户可以根据需要对已编组的音频片段进行解组操作。下面详细介绍将音频片段编组解散的操作方法。

操作步骤　Step by Step

第1步 打开一个多轨项目文件，选择轨道中已经编组的音频素材，如图 5-58 所示。

第2步 在菜单栏中选择【剪辑】→【分组】→【取消分组所选剪辑】菜单项，如图 5-59 所示。

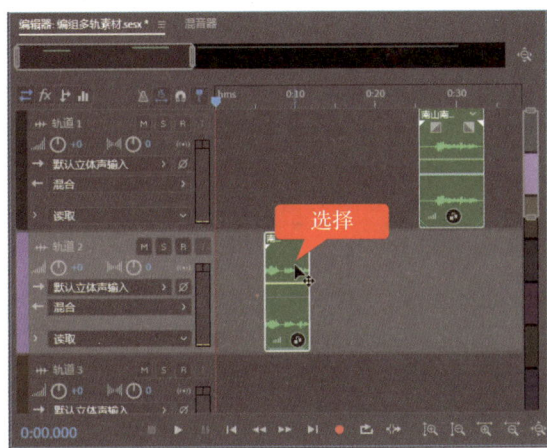

图 5-58

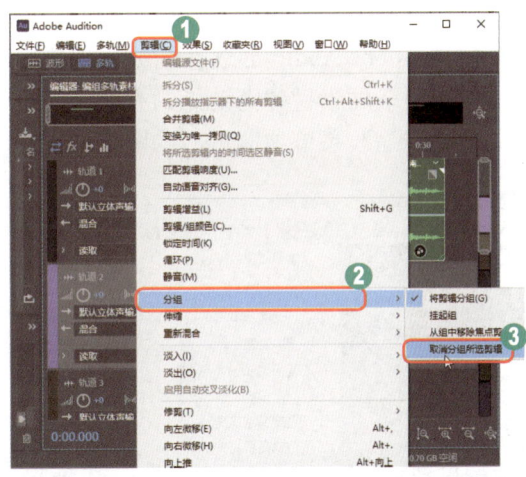

图 5-59

第3步 这样即可解散选中的音频素材，此时的音频素材可以单独选中，运用【移动工具】可以将轨道 2 中的音频片段向后进行移动操作，如图 5-60 所示。

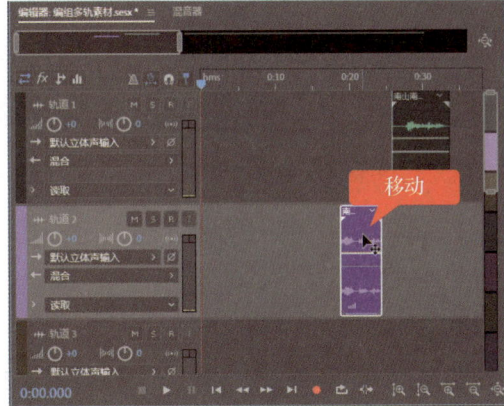

图 5-60

指点迷津

如果用户对音频素材不需要进行相同的操作了，就可以将音频素材解散。

5.4 伸缩变调处理多轨混音素材

在使用 Adobe Audition 软件的过程中，如果多轨混音中的音频片段长短不符合用户的需求，可以对音频素材进行伸缩变调处理。本节将详细介绍伸缩变调处理多轨混音素材的相关知识及操作方法。

5.4.1 启用全局剪辑伸缩

使用 Adobe Audition 软件，如果用户想对素材进行伸缩处理，就需要启用全局素材伸缩功能。启用全局素材伸缩功能的方法很简单，在菜单栏中选择【剪辑】→【伸缩】→【启用全局剪辑伸缩】菜单项即可，如图 5-61 所示。

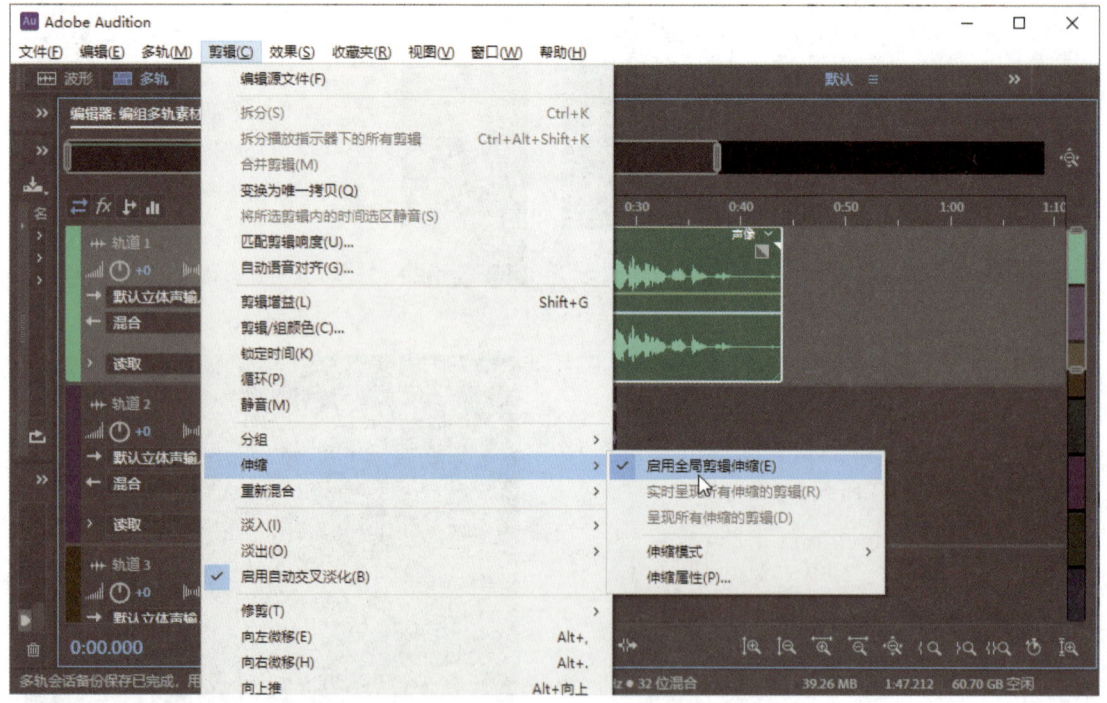

图 5-61

第 5 章 多轨音频编辑与变调处理

5.4.2 将剪辑时间调长一点

使用 Adobe Audition 软件，用户可以随心所欲地将音频的时间调长或调短，只需要通过鼠标拖动的方式即可完成操作。下面详细介绍将剪辑时间调长的操作方法。

操作步骤 Step by Step

第1步 打开一个多轨项目文件，在轨道 2 中，将鼠标指针移动至音频片段右上方的实心三角形处，此时鼠标指针呈双向箭头状，提示"伸缩"字样，如图 5-62 所示。

第2步 按住鼠标左键并向右拖动，至合适位置后，释放鼠标左键，即可将剪辑时间调长一点，如图 5-63 所示。

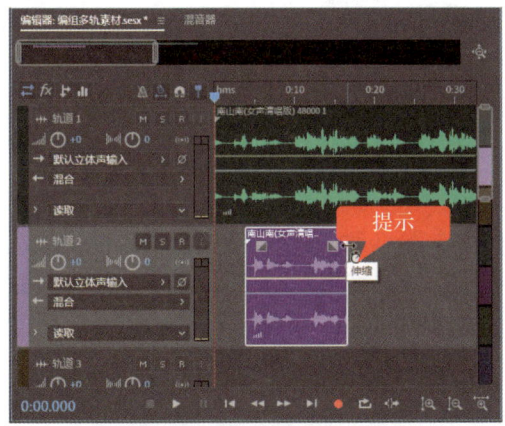

图 5-62

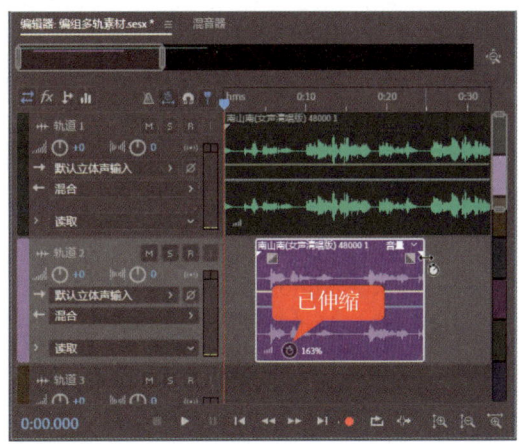

图 5-63

5.4.3 渲染全部伸缩素材

使用 Adobe Audition 软件，可以对已经过伸缩处理的素材进行渲染。下面详细介绍渲染全部伸缩素材的操作方法。

操作步骤 Step by Step

第1步 打开一个多轨项目文件，通过鼠标拖动的方式，对轨道 2 中的音频片段进行伸缩处理，如图 5-64 所示。

第2步 在菜单栏中选择【剪辑】→【伸缩】→【呈现所有伸缩的剪辑】菜单项，即可完成渲染全部伸缩素材的操作，如图 5-65 所示。

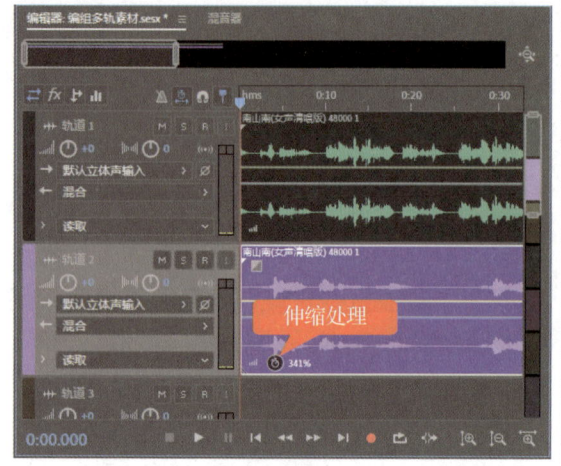
图 5-64

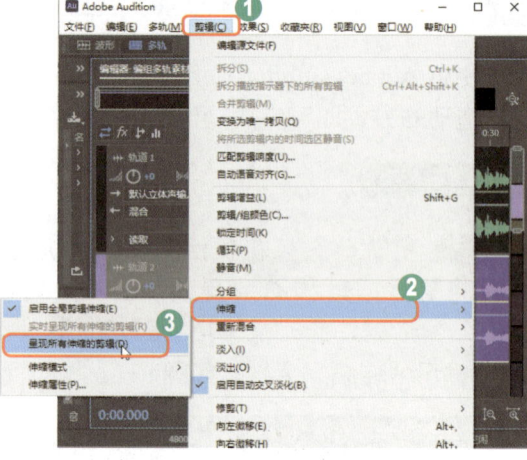
图 5-65

5.4.4 设置素材伸缩模式

在 Adobe Audition 工作界面中,素材的伸缩模式包括 3 种:关闭模式、实时模式和渲染模式。选择素材伸缩模式的方法很简单,在菜单栏中选择【剪辑】→【伸缩】→【伸缩模式】菜单项,在弹出的子菜单中,有 3 种素材伸缩模式供用户选择,如图 5-66 所示。

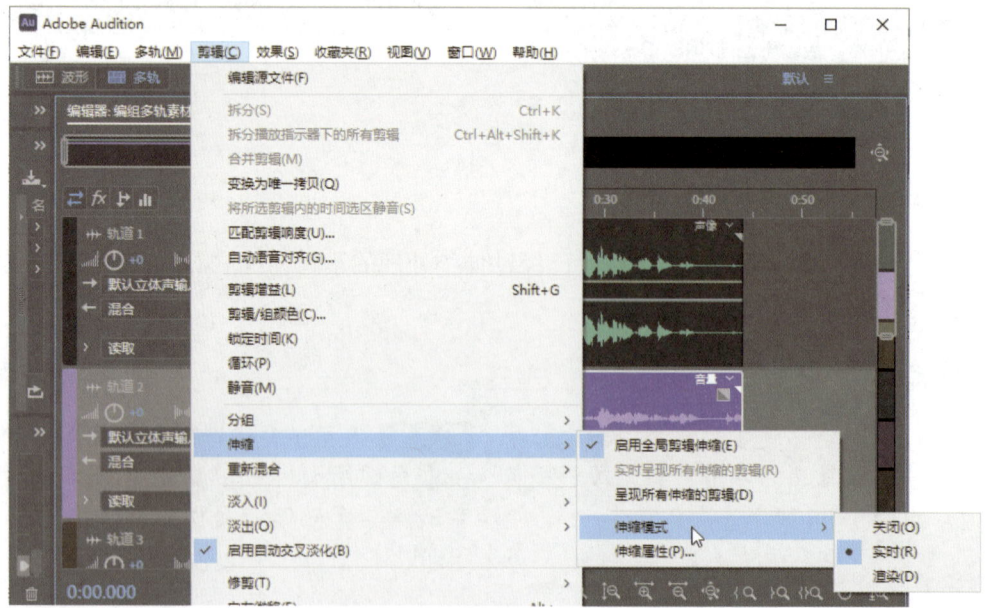
图 5-66

第 5 章
多轨音频编辑与变调处理

5.4.5 课堂范例——制作快速讲话伸缩变调效果

在我们的日常工作及生活中，经常会使用音频剪辑软件来处理文件，有时需要设置快速讲话伸缩变调效果。本例详细介绍使用 Adobe Audition 软件制作快速讲话伸缩变调效果的操作方法。

<< 扫码获取配套视频课程，本节视频课程播放时长约为 0 分 49 秒。

配套素材路径：配套素材\第5章
素材文件名称：清唱.mp3

操作步骤 Step by Step

第 1 步 打开素材文件"清唱.mp3"，将音频的波形全部选中，在菜单栏中选择【效果】→【时间与变调】→【伸缩与变调（处理）】菜单项，如图 5-67 所示。

第 2 步 弹出【效果-伸缩与变调】对话框，在【预设】下拉列表框中选择【快速讲话】选项，单击【应用】按钮，如图 5-68 所示。

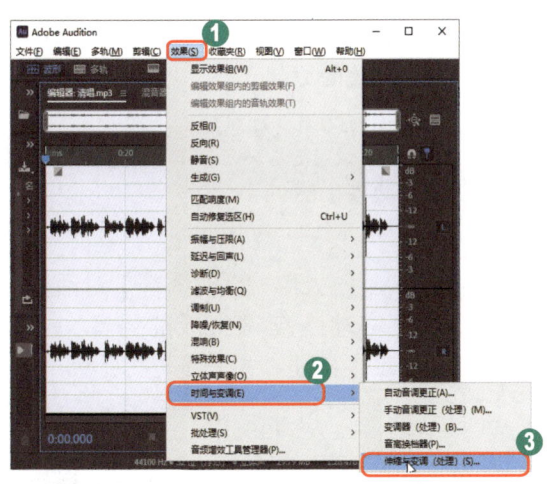

图 5-67

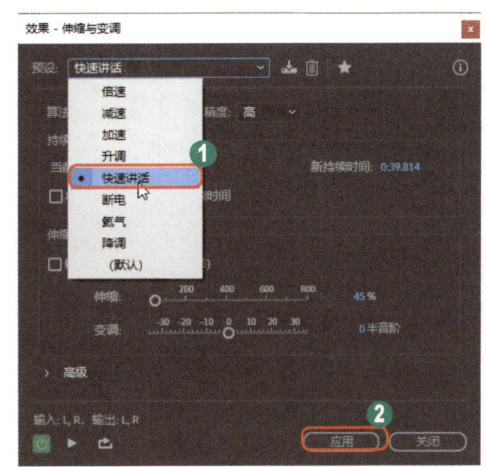

图 5-68

第 3 步 返回到【编辑器】面板中，可以看到正在进行伸缩与变调处理，用户需要在线等待一段时间，如图 5-69 所示。

第 4 步 在菜单栏中选择【文件】→【另存为】菜单项，弹出【另存为】对话框，设置文件名、保存位置以及格式，单击【确定】按钮，即可完成快速讲话伸缩变调效果的制作，如图 5-70 所示。

图 5-69

图 5-70

5.5 实战课堂——自制怪兽音效辅助直播

在短视频、直播行业中，出色的音效能使内容更具特色。本例详细介绍使用 Adobe Audition 软件自制怪兽音效的方法。

<< 扫码获取配套视频课程，本节视频课程播放时长约为 1 分 05 秒。

操作步骤

Step by Step

第 1 步 启动 Adobe Audition 软件，新建一个音频文件后，在菜单栏中选择【效果】→【生成】→【语音】菜单项，如图 5-71 所示。

第 2 步 弹出【效果 - 生成语音】对话框，❶在文本框中输入准备生成的语音文本，❷单击【确定】按钮，如图 5-72 所示。

图 5-71

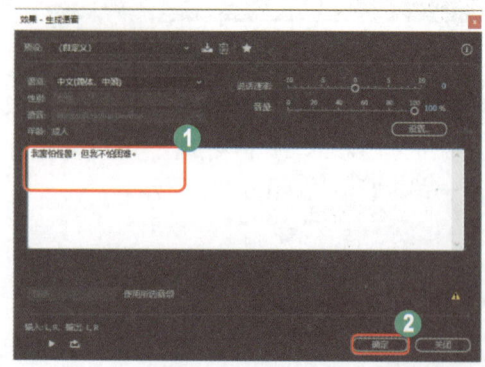

图 5-72

第 5 章
多轨音频编辑与变调处理

第 3 步 返回到【编辑器】面板中，可以看到生成的语音音波波形，接着在菜单栏中选择【效果】→【时间与变调】→【伸缩与变调（处理）】菜单项，如图 5-73 所示。

第 4 步 弹出【效果 - 伸缩与变调】对话框，❶设置【伸缩】的参数为 188，❷设置【变调】的参数为 -20，❸单击【应用】按钮，如图 5-74 所示。

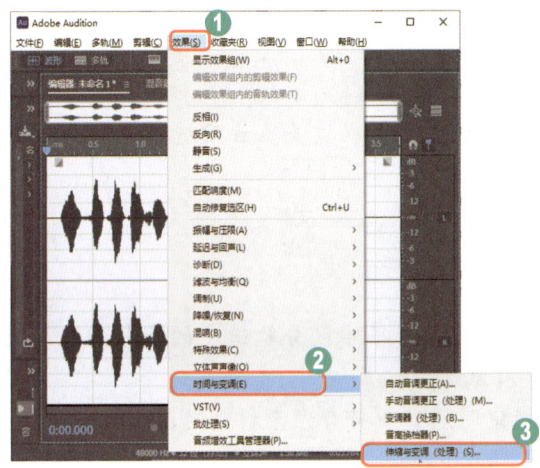

图 5-73

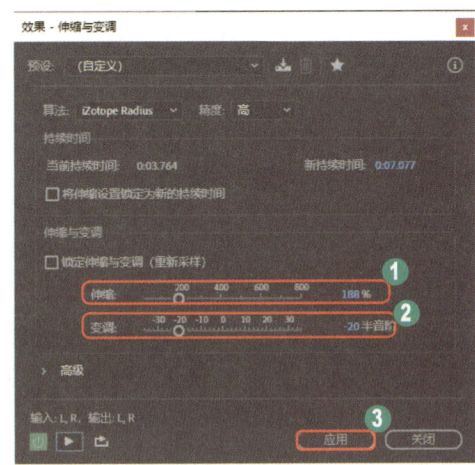

图 5-74

第 5 步 返回到【编辑器】面板中，可以看到正在进行伸缩与变调处理，用户需要在线等待一段时间，如图 5-75 所示。

第 6 步 在菜单栏中选择【文件】→【另存为】菜单项，弹出【另存为】对话框，设置文件名、保存位置以及格式，单击【确定】按钮，即可完成自制怪兽音效的操作，如图 5-76 所示。

图 5-75

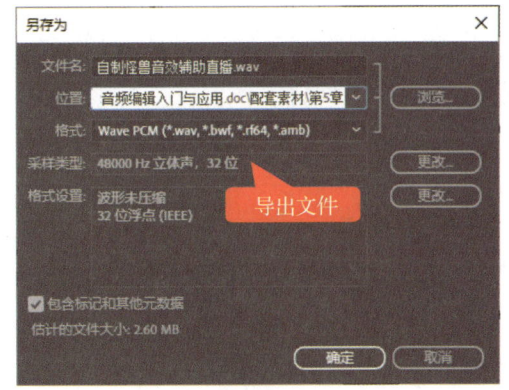

图 5-76

125

5.6 思考与练习

通过本章的学习，读者可以掌握多轨音频编辑与变调处理的基本知识以及一些常见的操作方法。本节将针对本章知识点进行相关知识测试，以达到巩固与提高的目的。

一、填空题

1. 使用 Adobe Audition 软件，运用【_____】命令可以对多轨音频进行快速拆分操作，并且可以快速删除不想要的片段。
2. 素材的伸缩模式包括3种：关闭模式、_____和_____。

二、判断题

1. 当在多轨编辑器中创建的音频轨道过多时，有时会很难区分轨道中的音频片段，此时可以为各轨道素材设置颜色，以颜色来区分音频素材。（ ）
2. 使用 Adobe Audition 软件，用户可以通过锁定时间功能将音频素材锁定在音频轨道上，锁定后的音频素材能进行移动操作。（ ）

三、简答题

1. 如何设置轨道素材颜色？
2. 如何将女声变调为男声音质？

第 6 章

制作音频素材的声音特效

本章要点

- 常用音效基本处理
- 设置淡入与淡出效果
- 声音降噪效果
- 使用【效果组】面板管理音效

本章主要内容

本章主要介绍常用音效基本处理、设置淡入与淡出效果和声音降噪效果方面的知识与技巧，在本章的最后还针对实际的工作需求，讲解了使用【效果组】面板管理音效的方法。通过本章的学习，读者可以掌握制作音频素材声音特效方面的知识，为深入学习Adobe Audition 2022奠定基础。

6.1 常用音效基本处理

在音频的制作和音效设计的过程中，波形的反转和前后反向处理，可以帮助用户实现特殊的音响效果。此外，静音处理也是一种重要的制作手段。本节将详细介绍常用音效基本处理的相关知识及操作方法。

6.1.1 反转声音文件

使用【反相】命令，可以改变当前选定音频波形的上下位置，在不改变音量、声相的前提下，使选定的音频波形以中心零位线为基准进行上下反转。下面详细介绍反转声音文件的操作方法。

操作步骤 Step by Step

第 1 步 启动 Adobe Audition 软件，打开一个音频素材，在菜单栏中选择【效果】→【反相】菜单项，如图 6-1 所示。

第 2 步 即可将音频波形进行反转处理，反转后的效果如图 6-2 所示。

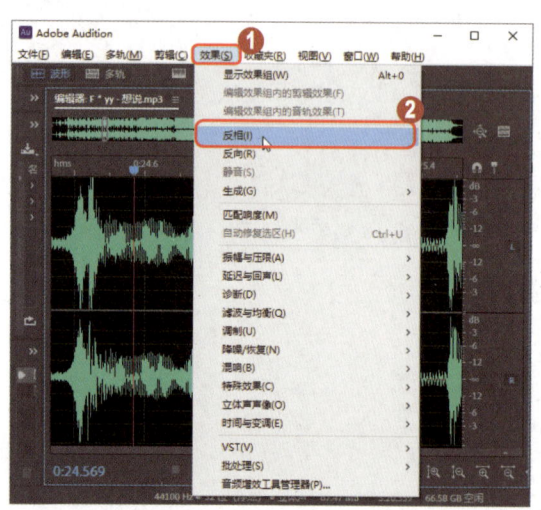

图 6-1

图 6-2

专家解读

反转功能一般都是应用在反转后效果无太大变化的音频上，有时为了得到特殊的音频效果，也会使用反转功能。

6.1.2 将声音倒过来播放

使用【反向】命令可以改变音频素材的前、后位置，将波形的前后顺序反向，实现反向播放的效果。下面详细介绍将声音倒过来播放的操作方法。

操作步骤　　　　　　　　　　　　　　　　　　Step by Step

第 1 步 打开一个音频素材，音频波形文件如图 6-3 所示。

第 2 步 在菜单栏中选择【效果】→【反向】菜单项，如图 6-4 所示。

图 6-3

图 6-4

第 3 步 可以看到波形文件已被前后反向，如图 6-5 所示。如果用户选择【反向】命令前在波形上创建了选区，将会单独前后反向该选区。

■ 指点迷津

在音效处理中，为了得到更好的混响效果，常常会将音频波形先前后反向，然后为音频加入效果器，最后再次将音频反向，得到最终的效果。

图 6-5

6.1.3 将录错的部分声音调为静音

使用【静音】命令，可以将所选择的音频波形的时间区域转换为真正的零信号的静音区，

被处理波形文件的时间长度不会发生变化。下面详细介绍将录错的部分声音调为静音的操作方法。

操作步骤　　　　　　　　　　　　　　　　　　　　Step by Step

第1步 打开一个音频素材，使用【时间选择工具】选中录错的部分音频波形，如图6-6所示。

第2步 在菜单栏中选择【效果】→【静音】菜单项，如图6-7所示。

图6-6

图6-7

第3步 可以看到已经对选中的波形进行静音处理，这样即可完成将录错的部分声音调为静音的操作，如图6-8所示。

■ 指点迷津

　　在音频编辑工作中，常常会需要将一个音频中的某一段剔除，但又需要这一段音频片段占据一定时间以便配合其他音频的播放，这时，用户就可以为其进行静音效果处理。

图6-8

6.1.4 为声音进行降噪处理

在录制环境中，电流信号干扰等因素都会产生不同的噪声，这些噪声会大大影响声音的质量，更会影响用户的使用，使用 Adobe Audition 软件可以轻松地消除这些噪声。下面详细介绍对声音进行降噪处理的操作方法。

操作步骤 Step by Step

【第1步】 打开一个音频素材，使用【时间选择工具】选中需要采集噪声样本的音频波形，在菜单栏中选择【效果】→【降噪/恢复】→【捕捉噪声样本】菜单项，如图6-9所示。

【第2步】 系统会弹出【捕捉噪声样本】对话框，提示用户"捕捉当前音频选区，并在下次降噪效果启动时作为使用噪声样本加载"，单击【确定】按钮，即可完成采集噪声样本的操作，如图6-10所示。

图6-9

图6-10

【第3步】 选中需要进行降噪的音频波形，然后在菜单栏中选择【效果】→【降噪/恢复】→【降噪（处理）】菜单项，如图6-11所示。

【第4步】 弹出【效果－降噪】对话框，❶拖动【降噪】滑块和【降噪幅度】滑块对整个音频波形进行降噪处理，❷单击【应用】按钮，如图6-12所示。

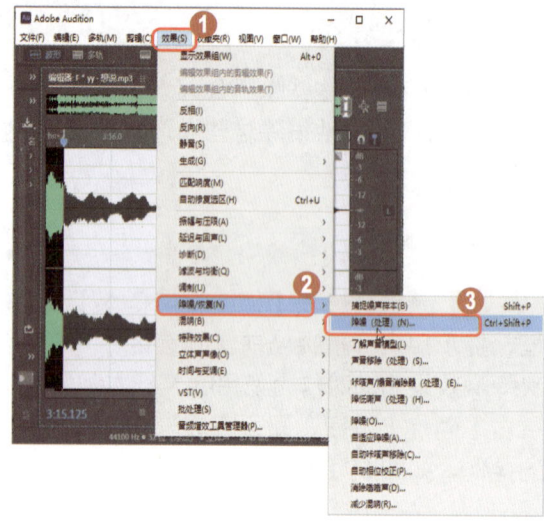

图 6-11

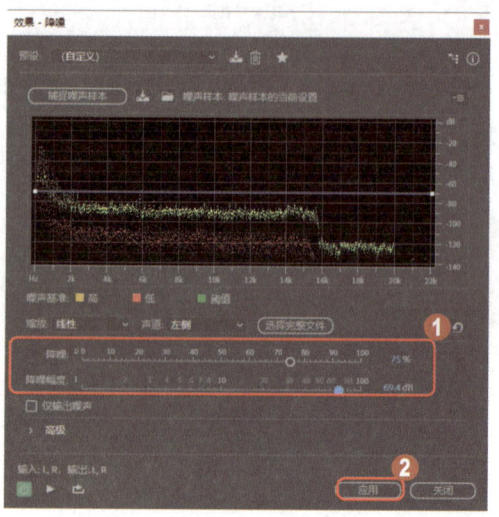

图 6-12

第5步 返回到【编辑器】面板中，可以看到已经对选中的音频波形进行降噪处理，此时的音频波形如图 6-13 所示。

■ 指点迷津

　　【效果-降噪】对话框中的【降噪幅度】是用来调整降噪的程度的，数值越大，降噪的程度越大。但是，降噪程度过大会影响原来音频的质量，出现失真的音频效果，因此要适当地设置降噪级别。

图 6-13

6.1.5　课堂范例——自动修复音乐中的失真部分

　　使用 Adobe Audition 软件中的【爆音降噪器（处理）】命令可以快速修复音乐中的失真部分。本例将详细介绍自动修复音乐中的失真部分的操作方法。

　　<< 扫码获取配套视频课程，本节视频课程播放时长约为 0 分 38 秒。

配套素材路径：配套素材\第6章
素材文件名称：失真.mp3

第 6 章
制作音频素材的声音特效

操作步骤 — Step by Step

第1步 打开素材文件"失真.mp3",在菜单栏中选择【效果】→【诊断】→【爆音降噪器(处理)】菜单项,如图 6-14 所示。

第2步 打开【诊断】面板,单击【扫描】按钮,系统会扫描歌曲中的爆音部分,如图 6-15 所示。

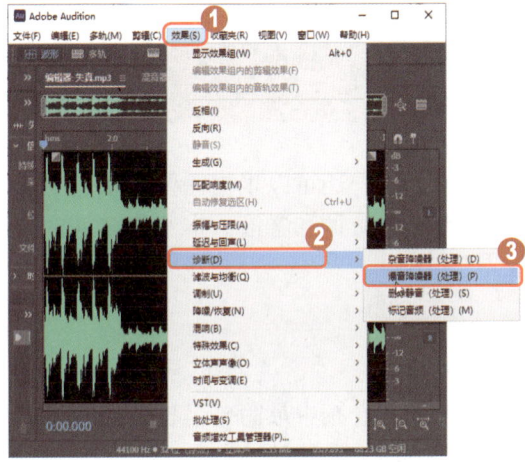

图 6-14

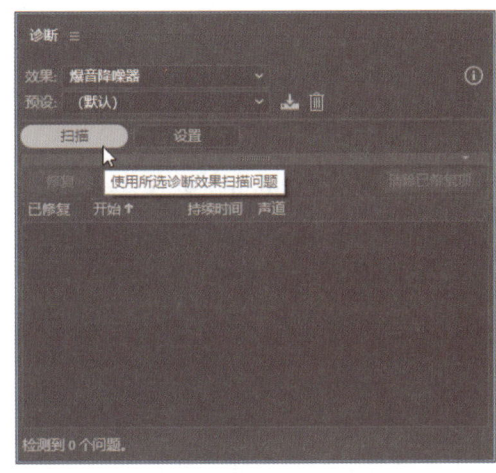

图 6-15

第3步 扫描结束后,系统提示检测到两个问题,单击【全部修复】按钮,如图 6-16 所示。

第4步 系统提示"两个问题已修复",如图 6-17 所示。

图 6-16

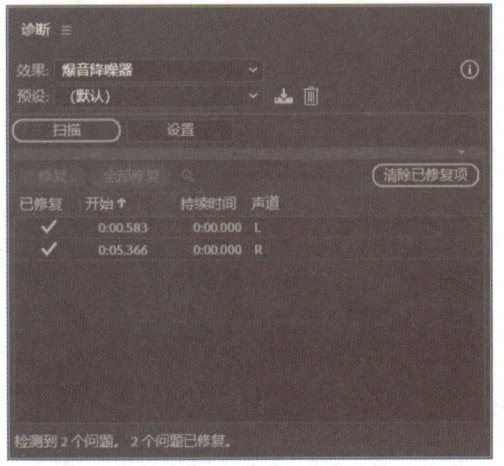

图 6-17

知识拓展

使用"自适应降噪"效果器，可以根据定义的降噪级别，实时地降低或移除背景声音中的隆隆声、风声等噪声。在菜单栏中选择【效果】→【降噪/恢复】→【自适应降噪】菜单项，即可弹出【效果-自适应降噪】对话框，从而进行自适应降噪的操作。

6.2 设置淡入与淡出效果

使用 Adobe Audition 软件，在多轨编辑器的轨道中，用户还可以根据需要为轨道中的音频素材设置淡入与淡出效果，使编辑后的音频播放起来更加协调和融洽。本节将详细介绍设置淡入与淡出效果的相关知识及操作方法。

6.2.1 将音频以淡入的方式开始播放

使用 Adobe Audition 软件编辑音频时，应用淡入效果是音频中最简单，也是最常用的效果。下面详细介绍将音频以淡入的方式开始播放的操作方法。

操作步骤 Step by Step

第 1 步 打开一个多轨项目文件，选择轨道 1 中的音频片段，如图 6-18 所示。

第 2 步 在菜单栏中选择【剪辑】→【淡入】→【淡入】菜单项，如图 6-19 所示。

图 6-18

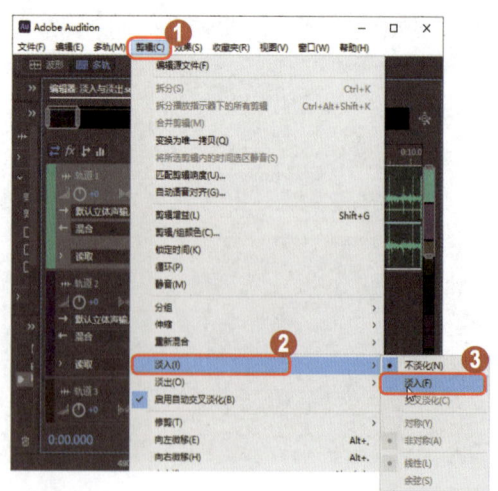

图 6-19

第 6 章
制作音频素材的声音特效

第3步 这样即可完成为轨道 1 中的音频文件添加淡入效果，从而将音频以淡入的方式开始播放，如图 6-20 所示。

■ 指点迷津

在轨道 1 中，有一条黄色的线，在黄色线上单击鼠标左键，添加关键帧，然后向下拖动关键帧的位置，即可手动设置音量的淡入效果。

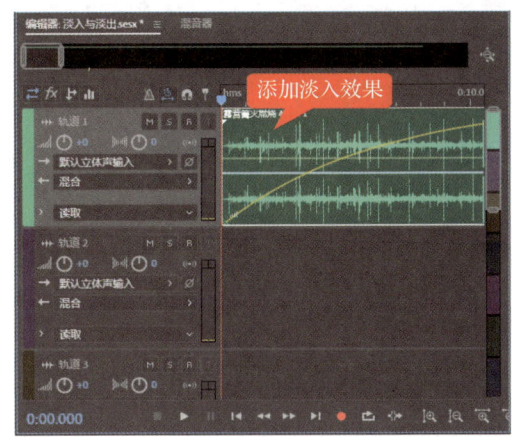

图 6-20

6.2.2 将音频以淡出的方式结束播放

使用 Adobe Audition 软件，用户不仅可以设置音频的淡入效果，还可以设置音频的淡出效果。下面详细介绍将音频以淡出的方式结束播放的操作方法。

操作步骤 Step by Step

第1步 打开一个多轨项目文件，选择轨道 1 中的音频片段，然后在菜单栏中选择【剪辑】→【淡出】→【淡出】菜单项，如图 6-21 所示。

第2步 这样即可为轨道 1 中的音频文件添加淡出效果，从而将音频以淡出的方式结束播放，如图 6-22 所示。

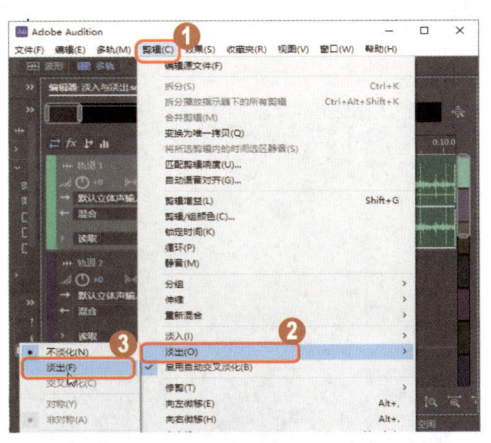

图 6-21

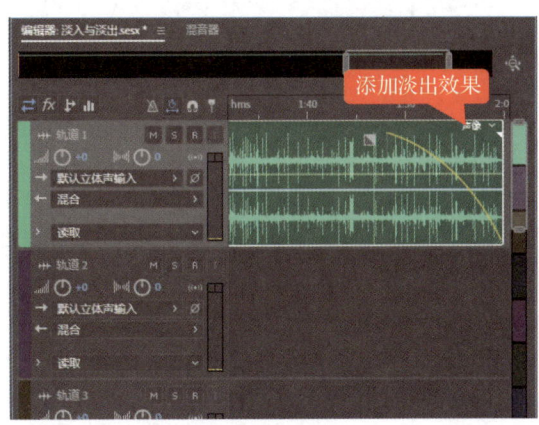

图 6-22

6.2.3 课堂范例——为两段音乐添加交叉淡化音效

使用 Adobe Audition 软件编辑音频文件时,用户还可以为音频启用自动淡化功能,使音频播放起来更加流畅。本例详细介绍为两段音乐添加交叉淡化音效的操作方法。

<< 扫码获取配套视频课程,本节视频课程播放时长约为 0 分 32 秒。

配套素材路径:配套素材\第6章

素材文件名称:为两段音乐添加交叉淡化音效.sesx

操作步骤　　　　　　　　　　　　　　　　　Step by Step

第1步　打开素材项目文件"为两段音乐添加交叉淡化音效 .sesx",可以看到有两段音频素材在轨道 1 中,如图 6-23 所示。

第2步　在菜单栏中选择【剪辑】→【启用自动交叉淡化】菜单项,即可启用自动交叉淡化功能,如图 6-24 所示。

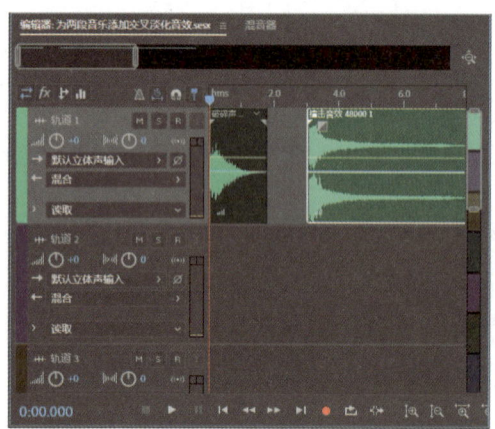

图 6-23

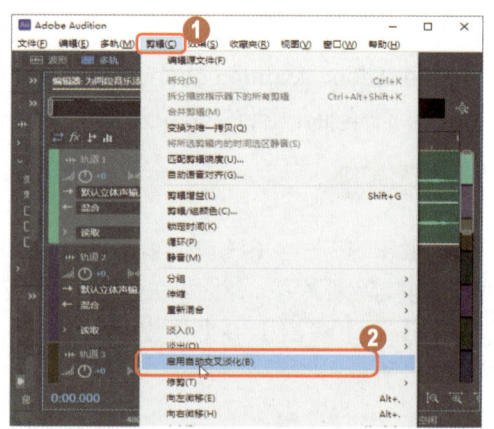

图 6-24

第3步　在轨道 1 中,拖动两段音频片段,使第 1 段音频的尾部和第 2 段音频的头部重合,重合段中会自动出现两条黄色曲线,即为交叉淡化曲线,这样即可为两段音乐添加交叉淡化音效,如图 6-25 所示。

■ 指点迷津

在使用交叉淡化功能时,一定要首先开启自动交叉淡化功能,否则就算拖动两段音频片段,首尾有重合段也不会有"交叉淡化"效果。

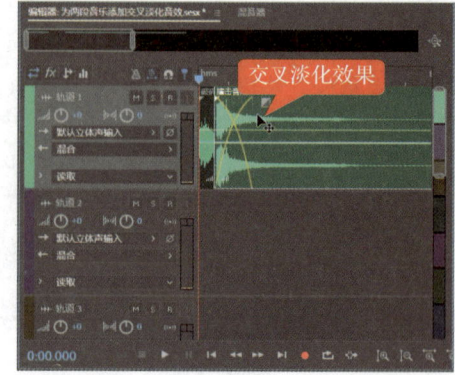

图 6-25

6.3 声音降噪效果

在录音的时候音频文件通常会有噪声，影响录音文件的声音效果和听觉效果，声音的很多细节也会被噪声所覆盖，此时就需要给录音文件降噪。本节将详细介绍声音降噪效果的相关知识及操作方法。

6.3.1 自动移除咔嗒声

"自动咔嗒声移除"效果器可以轻松移除音频中的咔嗒声。和其他的降噪方式相比，这种方法更为简单、易用。在菜单栏中选择【效果】→【降噪/恢复】→【自动咔嗒声移除】菜单项，即可弹出【效果-自动咔嗒声移除】对话框，如图6-26所示。

图 6-26

【效果-自动咔嗒声移除】对话框中主要选项的含义如下。
- 【阈值】：该选项决定了处理咔嗒声信号的范围，将参数值修改得越小，Audition软件处理得就越精细，但是速度也越慢。
- 【复杂性】：该选项决定了去除咔嗒声的复杂程度，较高的设置可以应用更多的处理，但会降低声音的品质。

6.3.2 消除嗡嗡声

声音中的嗡嗡声是音响设备的回声造成的。使用"消除嗡嗡声"效果器可以轻松地移除音频中的嗡嗡声。在菜单栏中选择【效果】→【降噪/恢复】→【消除嗡嗡声】菜单项，即可弹出【效果-消除嗡嗡声】对话框，如图6-27所示。

通过选择去除嗡嗡声的不同级别，可以去除不同程度的嗡嗡声。通过拖动【谐波斜率】滑块可以控制嗡嗡声的范围，也可以拖动嗡嗡声的曲线以便获得更好的降噪效果，如图6-28所示。

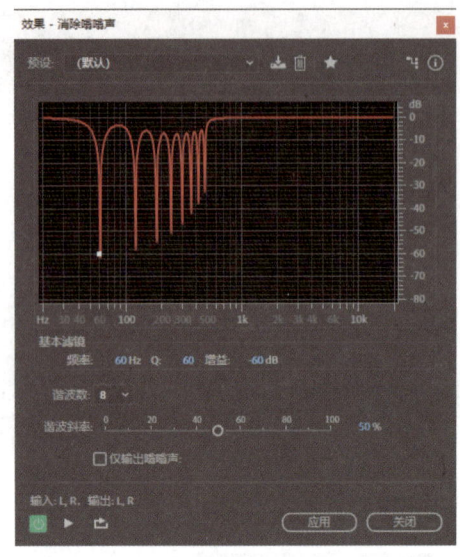 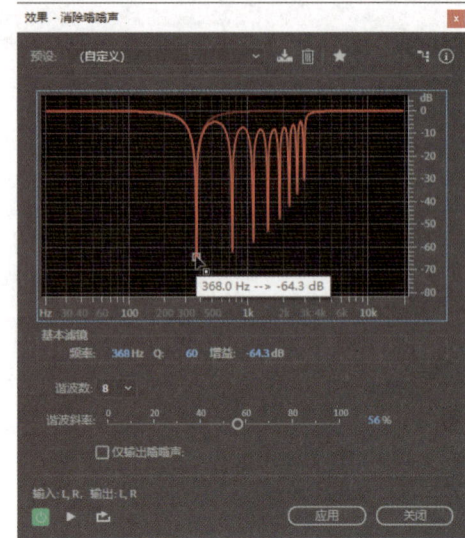

图 6-27　　　　　　　　　　　　　　图 6-28

【效果 - 消除嗡嗡声】对话框中主要选项的含义如下。
- 【频率】数值框：在该数值框中可以设置嗡嗡声的根音频率。如果不确定精确的频率，可以设置该数值后，预览音频。
- Q 数值框：在该数值框中可以设置根频率的宽度和上方的谐波。数值越大，影响的频率范围越窄；数值越小，影响的频率范围越宽。
- 【增益】数值框：在该数值框中可以设置嗡嗡声衰减的总量。
- 【谐波数】下拉列表框：在该下拉列表框中可以指定影响多少谐波频率。
- 【谐波斜率】滑块：拖动该滑块，可以改变谐波频率的衰减比率。
- 【仅输出嗡嗡声】复选框：选中该复选框，可以预览决定删除的嗡嗡声。

6.3.3　降低嘶声

"降低嘶声"效果器主要是针对嘶嘶声进行降噪处理。嘶嘶声常见于磁带、老式唱片以及一些质量不高的录音文件中，使用"降低嘶声"效果器可以在尽量不破坏原音频的基础上降低嘶嘶声。在菜单栏中选择【效果】→【降噪/恢复】→【降低嘶声（处理）】菜单项，即可弹出【效果 - 降低嘶声】对话框，如图 6-29 所示。

选择需要降低嘶声的波形，单击【捕捉噪声基准】按钮，即可进行噪声基准采集，如图 6-30 所示。

> 📝 **专家解读**
>
> 通过拖动【降噪基准】和【降噪幅度】滑块，可调节降噪程度，数值越大，降噪效果越好，同时对音频的影响也越大，建议多次试听，以便获得较好的降噪效果。

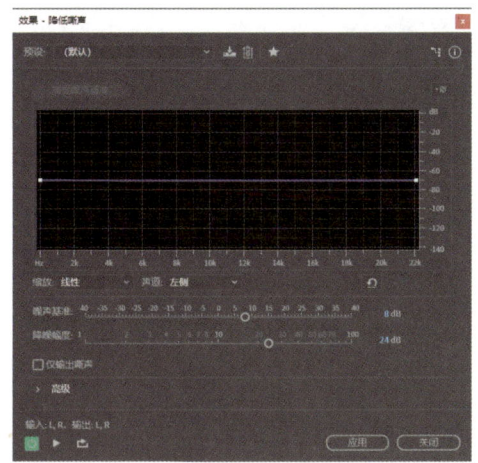
图 6-29

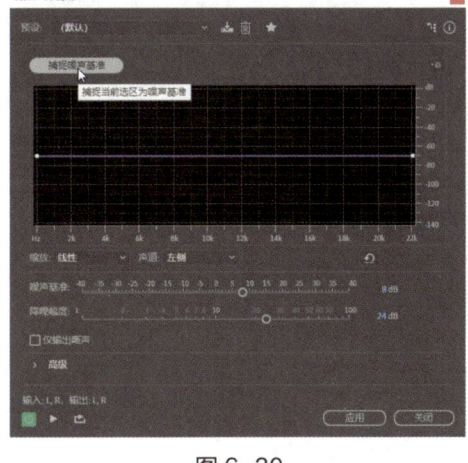
图 6-30

6.3.4 自动相位校正

使用"自动相位校正"效果器,可以自动校正立体声音频的左右声道。在菜单栏中选择【效果】→【降噪/恢复】→【自动相位校正】菜单项,即可弹出【效果-自动相位校正】对话框,如图 6-31 所示。

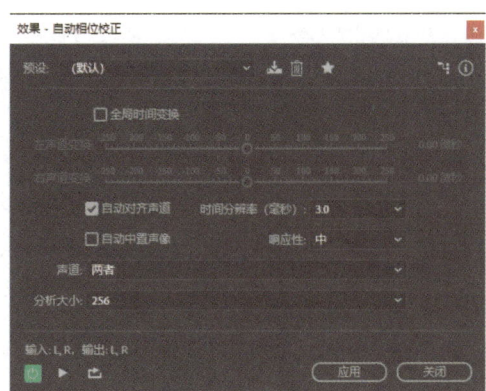
图 6-31

【效果-自动相位校正】对话框中主要选项的含义如下。

- 【全局时间变换】复选框:选中该复选框,可以激活【左声道变换】和【右声道变换】参数设置项。
- 【自动对齐声道】复选框:选中该复选框,可以将立体声的左、右声道进行居中位移。
- 【时间分辨率】下拉列表框:可以选择预设的时间精度,单位为毫秒。
- 【响应性】下拉列表框:可以选择处理的速度。

- 【声道】下拉列表框：有【仅左声道】、【仅右声道】和【两者】三个选项。
- 【分析大小】下拉列表框：在该下拉列表框中可以选择分析样本的数量。

6.3.5 课堂范例——消除口水声

一段音频的质量高与不高其中杂音占很重要的一个原因。在录音的时候，一大段一大段的念白，配音员中间难免会吞咽口水，产生一些口水声或其他杂音需要消除。本例详细介绍消除口水声的操作方法。

＜＜扫码获取配套视频课程，本节视频课程播放时长约为 0 分 47 秒。

配套素材路径：配套素材\第6章
素材文件名称：再别康桥.mp3

操作步骤 Step by Step

第1步 打开音频素材"再别康桥.mp3"，单击【显示频谱频率显示器】按钮，进入频谱频率显示状态，如图6-32所示。

第2步 ❶在工具栏中单击【污点修复画笔工具】按钮，❷试听音频素材，在有口水声的音频位置处单击并拖动鼠标到某个位置，将该口水声清除，如图6-33所示。

图 6-32

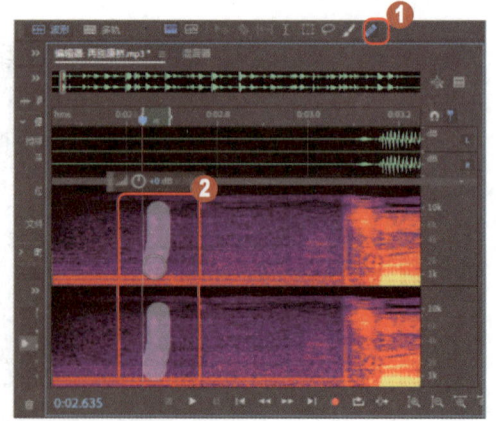

图 6-33

第3步 随后松开鼠标即可自动修复，此时已经将音频中的口水声去除了，如图6-34所示。

第4步 在菜单栏中选择【文件】→【另存为】菜单项，弹出【另存为】对话框，设置文件名、保存位置以及格式，单击【确定】按钮，即可完成消除口水声的操作，如图6-35所示。

第 6 章
制作音频素材的声音特效

图 6-34

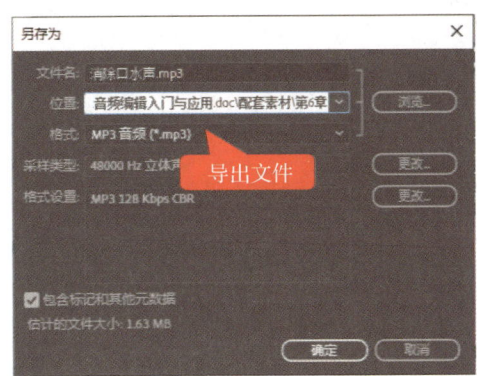

图 6-35

6.4 使用【效果组】面板管理音效

使用 Adobe Audition 软件，用户需要掌握效果组的基本操作，以便更好地运用效果组中的音频特效，从而应用效果器处理音频，制作出丰富的音频效果。此外，使用 Audition 软件的【效果组】面板，用户还可以对其中的相应效果器进行管理。

6.4.1 显示效果组

在 Adobe Audition 工作界面中，默认状态下，【效果组】面板是隐藏的，此时用户可以将【效果组】面板调整到窗口以方便操作。下面详细介绍显示效果组的操作方法。

操作步骤 Step by Step

第 1 步 在菜单栏中选择【效果】→【显示效果组】菜单项，如图 6-36 所示。

第 2 步 可以看到【效果组】面板已经显示出来了，这样即可完成显示效果组的操作，如图 6-37 所示。

图 6-36

图 6-37

6.4.2 一次性为素材添加多个声音特效

使用 Adobe Audition 软件的【效果组】面板，可以为同一个音频片段添加多个声音特效。下面详细介绍一次性为素材添加多个声音特效的操作方法。

操作步骤 Step by Step

第 1 步 在【效果组】面板中，❶选择【剪辑效果】选项卡，❷单击【预设】右侧的下拉按钮，❸在弹出的下拉列表中选择准备应用的效果选项，如图 6-38 所示。

第 2 步 可以看到多个声音特效已应用到剪辑中，并且在【编辑器】面板中，可以看到在音波左下角有一个 ⓕⓧ 标志，这样即可一次性为素材添加多个声音特效，如图 6-39 所示。

图 6-38　　　　　　　　　图 6-39

6.4.3 在音频中移除与添加多个声效

在 Adobe Audition 工作界面中，用户还可以编辑效果组中的声轨效果，使制作出的多轨音乐更加符合用户的需求。下面详细介绍在音频中移除与添加多个声效的操作方法。

操作步骤 Step by Step

第 1 步 切换到【效果组】面板，❶在准备删除的效果上单击鼠标右键，❷在弹出的快捷菜单中选择【移除所选效果】菜单项，用户也可以选择【移除全部效果】菜单项，从而将效果全部移除，如图 6-40 所示。

第 2 步 可以看到【效果组】面板中的多个效果已被移除，这样即可完成移除多个声效的操作，如图 6-41 所示。

第 6 章
制作音频素材的声音特效

图 6-40

图 6-41

第3步 单击效果器【切换开关状态】按钮右侧的向右按钮▶，在弹出的下拉菜单中可以选择准备添加的声音效果，如图 6-42 所示。

第4步 可以看到在【效果组】面板中已经添加了多个声音效果，这样即可完成添加多个声效的操作，如图 6-43 所示。

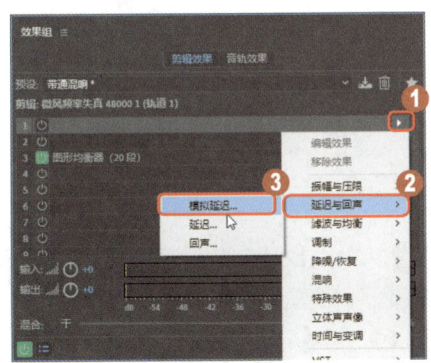

图 6-42

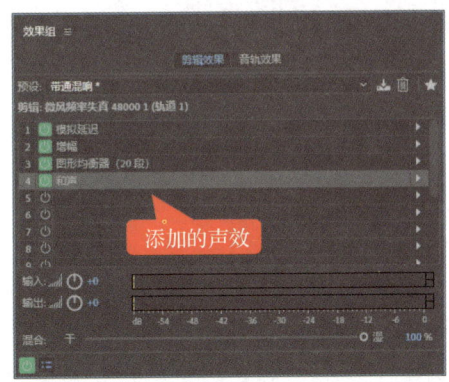

图 6-43

6.4.4 启用与关闭效果器

在【效果组】面板中，用户可以对添加的音频效果进行启用与关闭操作，使制作的音频声音更加流畅。下面详细介绍启用与关闭效果器的操作方法。

操作步骤 Step by Step

第1步 在【效果组】面板中，单击相应效果器前面的【切换开关状态】按钮 ⏻，此时该按钮呈灰色显示 ⏻，表示已关闭相应效果器，如图 6-44 所示。

第2步 再次在灰色的【切换开关状态】按钮 ⏻ 上单击鼠标左键，即可开启相应的效果器，此时该按钮呈绿色显示 ⏻，如图 6-45 所示。

143

图 6-44

图 6-45

6.4.5 收藏当前效果组

使用 Adobe Audition 软件，对于常用的效果器预设模式，用户可以进行收藏，这样在下一次使用时会更加方便。下面详细介绍收藏当前效果组的操作方法。

操作步骤 Step by Step

第1步 在【效果组】面板中，单击面板右侧的【将当前效果组保存为一项收藏】按钮 ★，如图 6-46 所示。

第2步 弹出【保存收藏】对话框，❶在文本框中输入准备收藏的名称，如"前奏音频特效"，❷单击【确定】按钮，如图 6-47 所示。

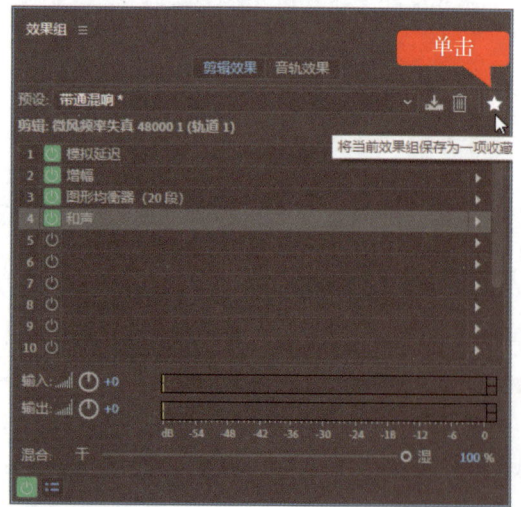

图 6-46

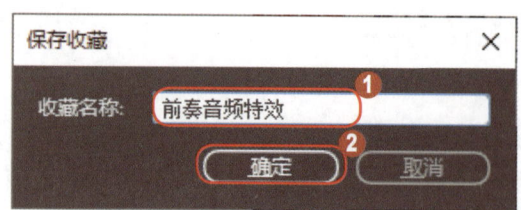

图 6-47

第 6 章
制作音频素材的声音特效

第 3 步 这样即可收藏当前效果组，在【收藏夹】菜单下，可以查看刚刚收藏的当前效果组，如图 6-48 所示。

■ 指点迷津

在 Adobe Audition 工作界面的【效果组】面板中，单击面板左下方的【切换所有效果的开关状态】按钮，即可对【效果组】面板中的所有效果器进行统一开关操作。

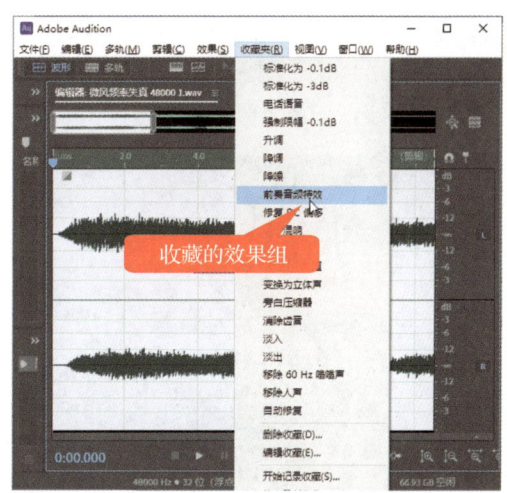

图 6-48

6.4.6 保存效果组为预设

使用 Adobe Audition 软件，用户可以将当前使用的效果组保存为预设效果组，方便以后进行调用。下面详细介绍保存效果组为预设的操作方法。

操作步骤
Step by Step

第 1 步 在【效果组】面板中，单击面板右侧的【将效果组保存为一个预设】按钮，如图 6-49 所示。

第 2 步 弹出【保存效果预设】对话框，❶在文本框中输入准备作为预设的名称，如"延迟回声"，❷单击【确定】按钮，如图 6-50 所示。

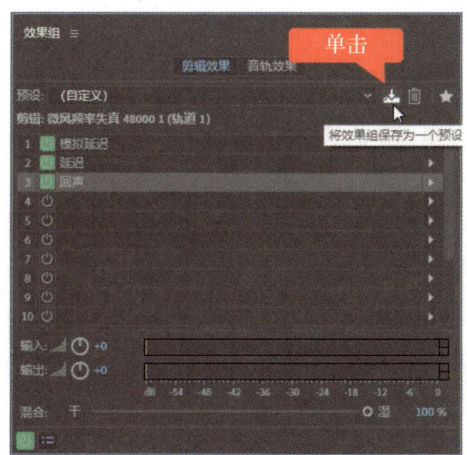

图 6-49

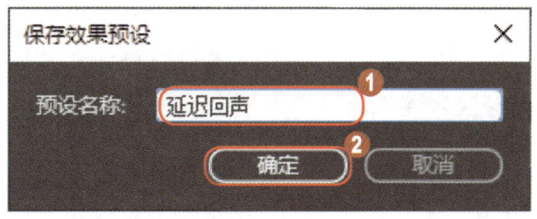

图 6-50

第3步 在【效果组】面板的【预设】下拉列表框中，可以看到预设名称已更改为刚保存的预设名称，如图 6-51 所示。

第4步 单击【预设】右侧的下拉按钮，在弹出的下拉列表中，用户可以查看刚保存的预设效果组，以后直接选中保存的预设效果组选项，即可应用其中的预设声音特效，如图 6-52 所示。

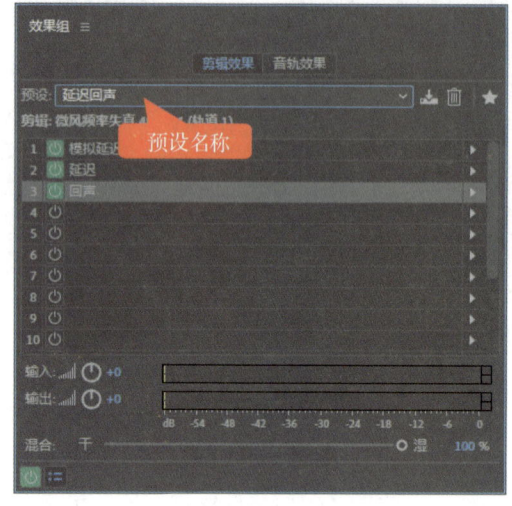

图 6-51

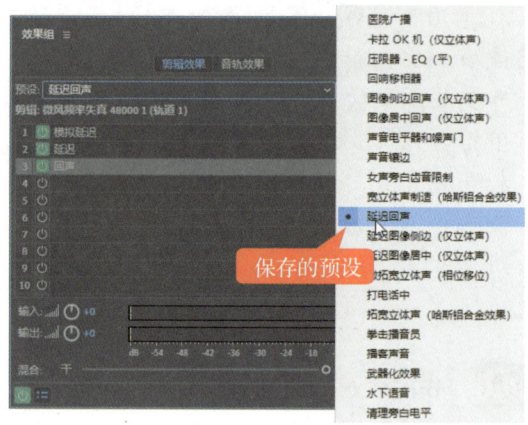

图 6-52

知识拓展

在【效果组】面板中，如果用户不再准备使用当前预设，此时可以对当前预设进行删除操作。单击【效果组】面板右侧的【删除预设】按钮 🗑，弹出 Audition 对话框，提示用户是否确定删除操作，单击【是】按钮，这样即可删除预设效果组，此时【预设】列表框右侧将显示"自定义"，表示当前效果组的预设已被删除。

6.5 实战课堂——增大演讲者的声音

生活中经常会因为各种需要录制演讲者的声音，但由于录音环境的限制，录制的声音音量往往不大，再加上环境一般比较嘈杂，导致最后录制的声音中演讲者的声音很小。使用本章学习的效果器可以非常方便地增大演讲者的声音，同时还可以消除环境噪声。下面详细介绍增大演讲者声音的操作方法。

＜＜ 扫码获取配套视频课程，本节视频课程播放时长约为 1 分 08 秒。

第 6 章
制作音频素材的声音特效

配套素材路径：配套素材\第6章
素材文件名称：演讲.wav

操作步骤　　　　　　　　　　　　　　　　　　　　　　Step by Step

第1步 打开素材文件"演讲.wav"，按下空格键播放音频，使用【时间选择工具】，将音量较低的波形选中，如图 6-53 所示。

第2步 在菜单栏中选择【效果】→【振幅与压限】→【标准化（处理）】菜单项，如图 6-54 所示。

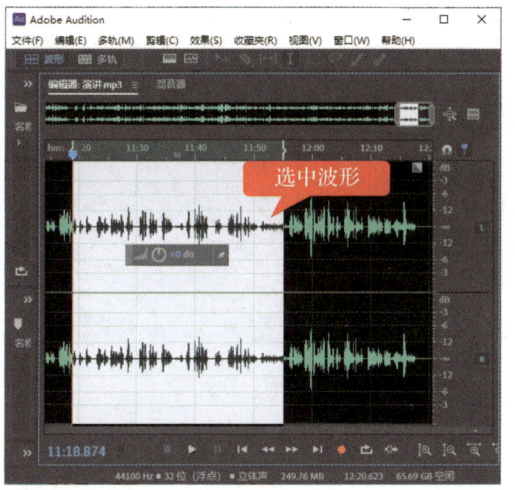

图 6-53

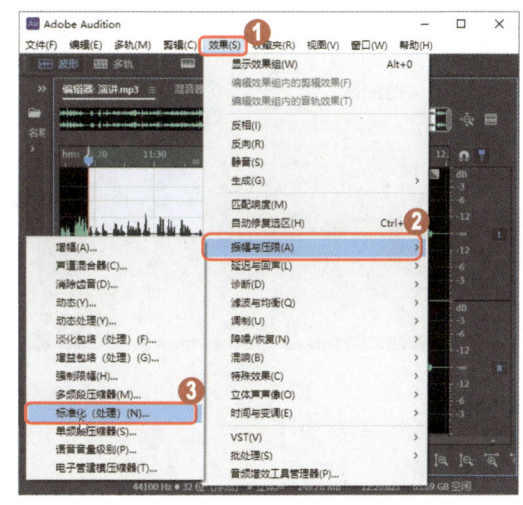

图 6-54

第3步 弹出【标准化】对话框，❶选中【标准化】复选框，并设置参数为 100%，❷单击【应用】按钮，如图 6-55 所示。

第4步 接着运用相同的方法，对音频中音量较小的位置进行"标准化"处理，如图 6-56 所示。

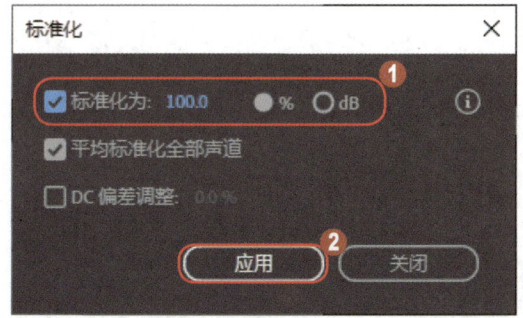

图 6-55

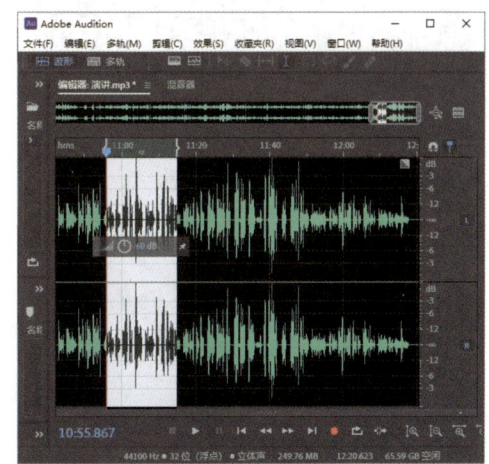

图 6-56

第 5 步 在【编辑器】面板中的波形上双击鼠标左键,选中所有音频,在菜单栏中选择【效果】→【振幅与压限】→【语音音量级别】菜单项,如图 6-57 所示。

第 6 步 弹出【效果－语音音量级别】对话框,设置【目标音量级别】和【电平值】均为最大值,并按下键盘上的空格键试听,如图 6-58 所示。

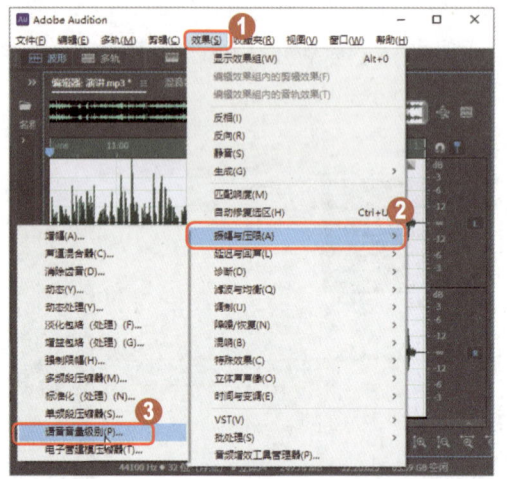

图 6-57

图 6-58

第 7 步 展开【高级】选项组,❶设置【压限器】和【噪声门】选项的参数,❷单击【应用】按钮,如图 6-59 所示。

第 8 步 观察波形的变化,如图 6-60 所示。通过以上步骤即可完成增大演讲者的声音的操作。

图 6-59

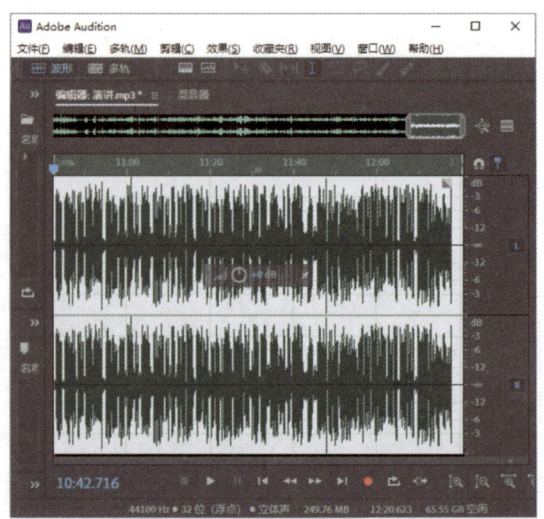

图 6-60

6.6 思考与练习

通过本章的学习，读者可以掌握制作音频素材的声音特效的基本知识以及一些常见的操作方法。本节将针对本章知识点进行相关知识测试，以达到巩固与提高的目的。

一、填空题

1. 使用【_____】命令，可以改变当前选定音频波形的上下位置，在不改变音量、声相的前提下，使选定的音频波形以中心零位线为基准进行上下反转。
2. 使用【_____】命令，可以将所选择的音频波形的时间区域转换为真正的零信号的静音区，被处理波形文件的时间长度不会发生变化。
3. 使用 Adobe Audition 软件中的【_____】命令可以快速修复音乐中的失真部分。
4. 【_____】效果器可以轻松移除音频中的咔嗒声。和其他的降噪方式相比，这种方法更为简单、易用。
5. 使用"_____"效果器，可以自动校正立体声音频的左右声道。

二、判断题

1. 使用【反相】命令可以改变音频素材的前、后位置，将波形的前后顺序反向，实现反向播放的效果。（　　）
2. 在录制环境中，电流信号干扰等因素都会产生不同的噪声，这些噪声会大大影响声音的质量，更会影响用户的使用，使用 Adobe Audition 软件可以轻松地消除这些噪声。（　　）
3. 声音中的嗡嗡声是因为音响设备的噪声造成的。（　　）

三、简答题

1. 如何对声音进行降噪处理？
2. 如何将录错的部分声音调为静音？

第 7 章

混合音效与翻唱人声处理

本章要点

- 添加与编辑混音轨道
- 合成、保存多轨混音
- 启用与设置音乐节拍器
- 让音质更加悦耳
- 制作声音延迟与回声效果
- 制作空间混响合成音效

本章主要内容

本章主要介绍添加与编辑混音轨道、合成/保存多轨混音、启用与设置音乐节拍器、让音质更加悦耳、制作声音延迟与回声效果方面的知识与技巧,在本章的最后还针对实际的工作需求,讲解了制作空间混响合成音效的方法。通过本章的学习,读者可以掌握混合音效与翻唱人声处理方面的知识,为深入学习Adobe Audition 2022奠定基础。

7.1 添加与编辑混音轨道

使用 Adobe Audition 软件编辑多轨音频素材之前，首先需要在【编辑器】面板中创建多条音频轨道，包括单声道音轨、5.1 音轨、双立体音轨、视频轨道等。本节将详细介绍添加与编辑混音轨道的相关知识及操作方法。

7.1.1 在音乐中添加一条单声道音轨

使用 Adobe Audition 软件，可以通过【添加单声道音轨】命令添加一条单声道音轨。下面详细介绍在音乐中添加一条单声道音轨的操作方法。

操作步骤 Step by Step

第 1 步 创建一个多轨项目文件后，在菜单栏中选择【多轨】→【轨道】→【添加单声道音轨】菜单项，如图 7-1 所示。

第 2 步 可以看到在【编辑器】面板中添加了一条单声道音轨，❶单击【默认立体声输入】下拉按钮，❷在弹出的下拉列表中选择【单声道】选项，❸在弹出的子选项中，用户可以根据需要选择相同的单声道输入设备，这样即可完成添加单声道音轨的操作，如图 7-2 所示。

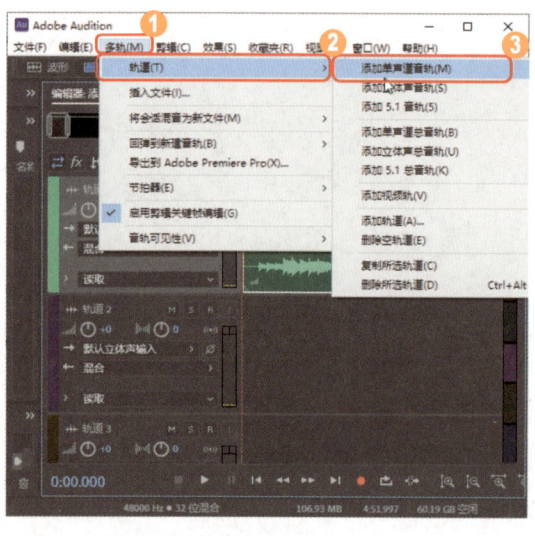

图 7-1

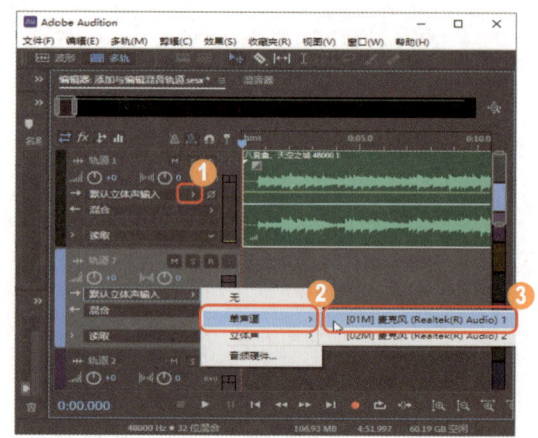

图 7-2

7.1.2 创建立体音轨的混音项目

使用 Adobe Audition 软件，可以通过【添加立体声音轨】命令添加一条立体声音轨。下

面详细介绍创建立体音轨的混音项目的操作方法。

操作步骤

第1步 创建一个多轨项目文件后，在菜单栏中选择【多轨】→【轨道】→【添加立体声音轨】菜单项，如图 7-3 所示。

第2步 可以看到在【编辑器】面板中添加了一条立体声音轨，这样即可完成创建立体音轨的混音项目的操作，如图 7-4 所示。

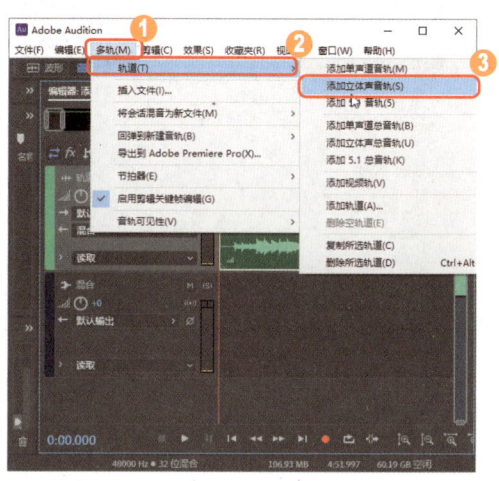

图 7-3

图 7-4

7.1.3 添加 5.1 音乐轨道

使用 Adobe Audition 软件，可以通过【添加 5.1 音轨】命令添加一条 5.1 音轨。下面详细介绍添加 5.1 音轨的操作方法。

操作步骤

第1步 创建一个多轨项目文件后，在菜单栏中选择【多轨】→【轨道】→【添加 5.1 音轨】菜单项，如图 7-5 所示。

第2步 可以看到在【编辑器】面板中添加了一条 5.1 音轨，❶单击【混合】下拉按钮，❷在弹出的下拉列表中选择 5.1 选项，❸在弹出的子选项中，选择【默认】选项，即可设置 5.1 环绕声输出方式，如图 7-6 所示。

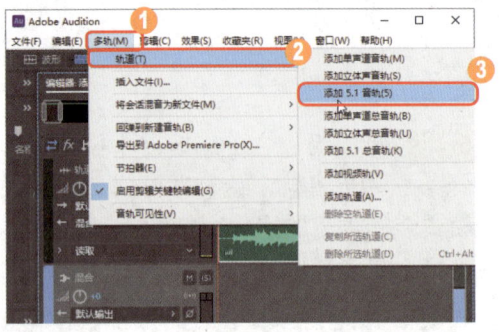
图 7-5

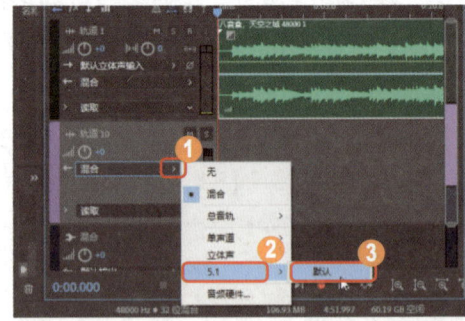
图 7-6

7.1.4 课堂范例——通过视频轨导入视频媒体文件

在视频轨中可以放置视频媒体文件，如果用户需要将视频导入 Adobe Audition 软件中，那么就需要添加视频轨。本例详细介绍通过视频轨导入视频媒体文件的方法。

<< 扫码获取配套视频课程，本节视频课程播放时长约为 0 分 30 秒。

配套素材路径：配套素材\第7章
素材文件名称：探索宇宙.mp4

操作步骤　　　　　　　　　　　　　　　　　　　　　　Step by Step

第 1 步 创建一个多轨项目文件后，在菜单栏中选择【多轨】→【轨道】→【添加视频轨】菜单项，如图 7-7 所示。

第 2 步 可以看到在【编辑器】面板中添加了一条名称为"视频引用"的视频轨，如图 7-8 所示。

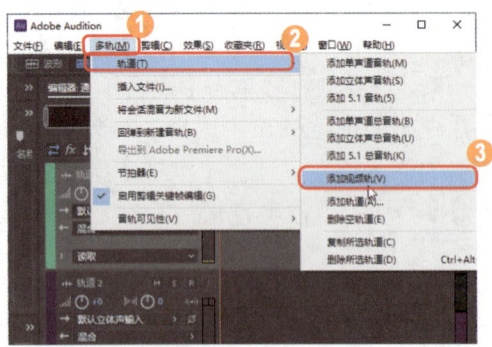
图 7-7

图 7-8

第 7 章
混合音效与翻唱人声处理

> **第 3 步** 打开本例的视频素材文件"探索宇宙 .mp4",然后将其拖曳到视频轨中,如图 7-9 所示。

> **第 4 步** 可以看到已经将视频添加到视频轨中,这样即可完成通过视频轨导入视频媒体文件的操作,如图 7-10 所示。

图 7-9

图 7-10

7.2 合成、保存多轨混音

使用 Adobe Audition 软件,用户可以将制作的多轨音乐文件混音为一个新的文件进行保存,对多段音乐进行合成、混音等操作。本节将详细介绍将多轨音频混音为新文件的相关知识及操作方法。

7.2.1 保存多轨音乐的混音项目

在多轨音频中,用户可以选中音频中的部分时间选区,然后将这部分的时间混音为新的文件进行保存。下面详细介绍保存多轨音乐的混音项目的操作方法。

操作步骤 Step by Step

> **第 1 步** 使用【时间选择工具】选择需要混音为新文件的时间选区,如图 7-11 所示。

> **第 2 步** 在菜单栏中选择【多轨】→【将会话混音为新文件】→【时间选区】菜单项,如图 7-12 所示。

图 7-11

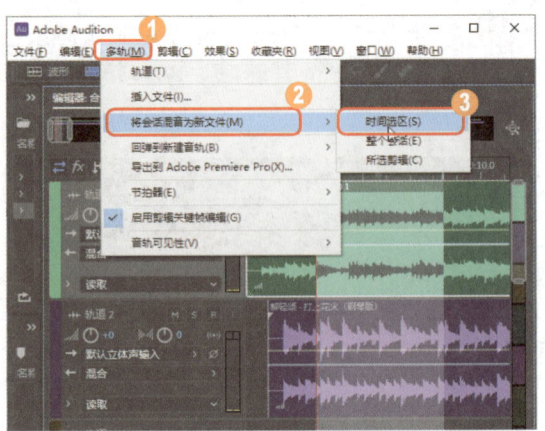

图 7-12

第3步 等待一段时间后，在【编辑器】面板中，可以看到已经将选区内的多轨音频文件混音为一个新的单轨音频文件，如图 7-13 所示。

■ 指点迷津

除了使用上述方法可以将时间选区混音为新文件外，还可以在选中【多轨】菜单后，依次按下键盘上的 M、S 键快速执行该命令。

图 7-13

7.2.2 合并多段音频为新文件

使用 Adobe Audition 软件，用户可以将选中的音轨中的所有音频片段混音到新建的音轨中。下面详细介绍合并多条音轨中的多段音频的操作方法。

■ 操作步骤 Step by Step

第1步 打开一个多轨项目文件，选择轨道1，如图 7-14 所示。

第2步 在菜单栏中选择【多轨】→【回弹到新建音轨】→【所选轨道】菜单项，如图 7-15 所示。

第 7 章
混合音效与翻唱人声处理

图 7-14

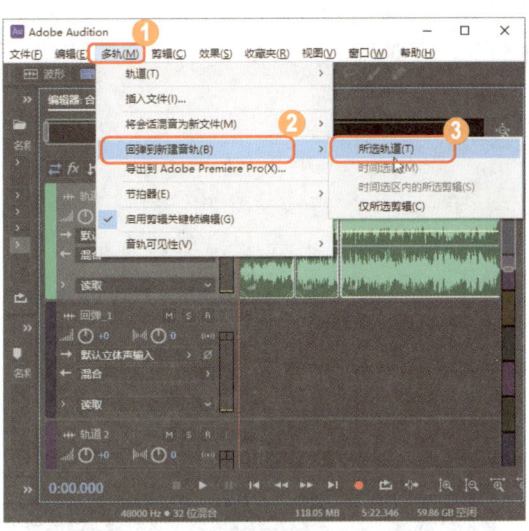

图 7-15

第3步 可以看到已经将选中的音轨音频合并到新建的音轨中，这样即可完成合并多段音频为新文件的操作，如图 7-16 所示。

■ 指点迷津

用户还可以在选中【多轨】菜单后，依次按下键盘上的 B、T 键，快速对选中的音轨音频进行内部缩混。

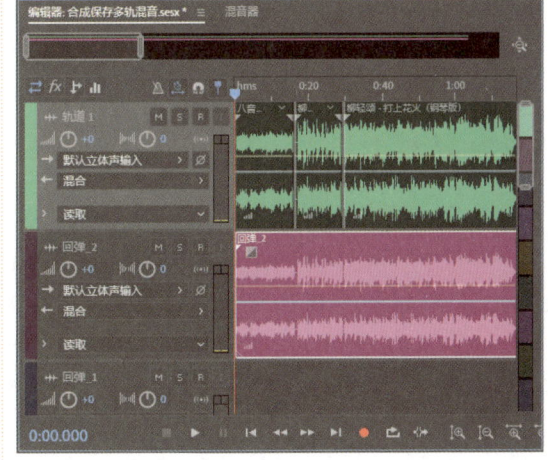

图 7-16

7.2.3 课堂范例——合并多段音乐作为铃声

在 Adobe Audition 软件中，用户可以将时间选区中选中的素材进行回弹混音，而时间选区内没有选中的素材则不进行回弹混音。本例详细介绍合并多段音乐作为铃声的操作方法。

<< 扫码获取配套视频课程，本节视频课程播放时长约为 0 分 29 秒。

配套素材路径：配套素材\第7章
素材文件名称：合并多段音乐作为铃声.sesx

操作步骤　　　　　　　　　　　　　　　　Step by Step

第1步 打开素材项目文件"合并多段音乐作为铃声.sesx",在【编辑器】面板中,使用【时间选择工具】在多段音轨中选中需要进行回弹混音的时间选区,如图7-17所示。

第2步 在菜单栏中选择【多轨】→【回弹到新建音轨】→【时间选区内的所选剪辑】菜单项,如图7-18所示。

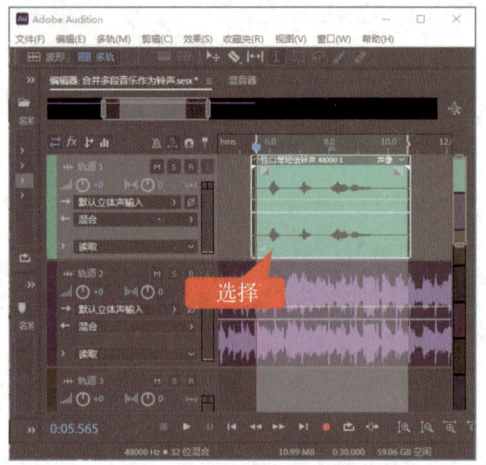

图 7-17

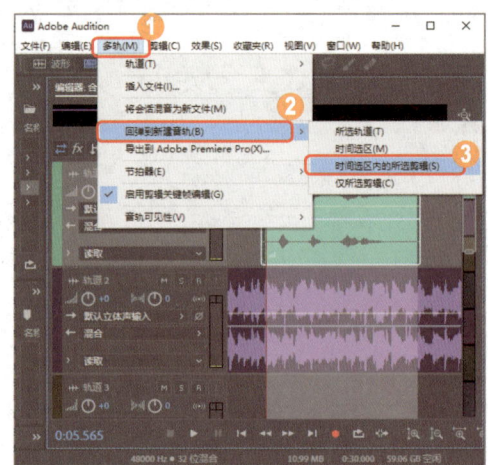

图 7-18

第3步 可以看到已经将选中的时间选区内的多段音频片段混音到新建的音轨中,这样即可完成合并多段音乐作为铃声的操作,如图7-19所示。

■ 指点迷津

用户还可以在【多轨】菜单下,依次按下键盘上的B键、S键,快速将时间选区内的多段音频进行缩混。

图 7-19

7.3 启用与设置音乐节拍器

使用 Adobe Audition 软件进行多轨音频制作时，用户还可以设置音频的节拍器，从而丰富制作的音频效果。本节将详细介绍启用与设置多轨节拍器的相关知识及操作方法。

7.3.1 启用节拍器

使用 Adobe Audition 软件制作多轨音频时，如果用户对音乐的节奏感不强，在编辑多轨音频时可以开启节拍器来帮助用户对准音频的节奏。下面介绍启用节拍器的方法。

操作步骤 Step by Step

第1步 打开一个多轨项目文件，在菜单栏中选择【多轨】→【节拍器】→【启用节拍器】菜单项，如图 7-20 所示。

第2步 在【编辑器】面板中，可以看到显示出一条节拍器轨道，这样即可完成启用节拍器的操作，如图 7-21 所示。

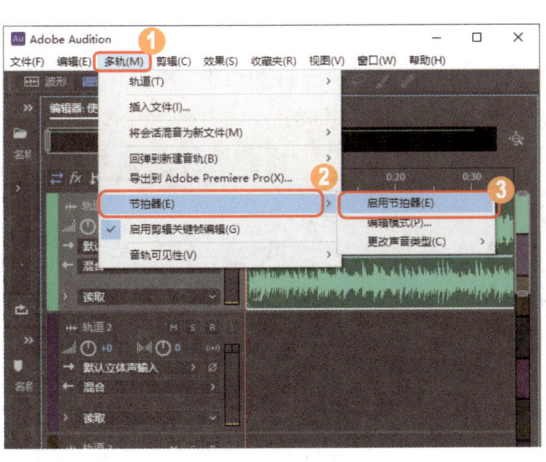

图 7-20

图 7-21

7.3.2 设置节拍器

在 Adobe Audition 工作界面中，提供了多种节拍器的声音供用户选择。如果用户对当前节拍器的声音不满意，可以对节拍器的声音进行设置。

设置节拍器声音的方法很简单，用户只需在菜单栏中选择【多轨】→【节拍器】→【更改声音类型】菜单项，然后在弹出的子菜单中，根据个人需要选择相应的节拍器声音即可，如图 7-22 所示。

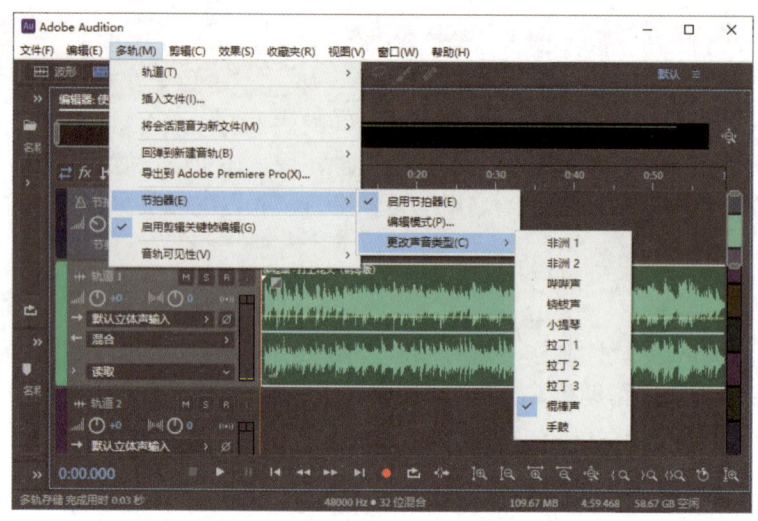

图 7-22

> **专家解读**
>
> 用户还可以在选中【多轨】菜单后,依次按下键盘上的 E、E 键,快速启用节拍器。

7.4 让音质更加悦耳

在 Adobe Audition 工作界面中,【振幅与压限】效果组中大致有增幅、声道混合器、消除齿音、强制限幅等效果器,可用于单轨波形编辑器。本节将详细介绍使用这些效果让音质更加悦耳的相关方法。

7.4.1 使用增幅效果制造广播级声效

在 Adobe Audition 软件中,增幅效果器常用于提升或衰减音频素材的信号。下面详细介绍使用增幅效果制造广播级声效的操作方法。

操作步骤 Step by Step

第1步 打开一段音频素材,在菜单栏中选择【效果】→【振幅与压限】→【增幅】菜单项,如图 7-23 所示。

第2步 弹出【效果-增幅】对话框,❶单击【预设】右侧的下拉按钮,❷在弹出的下拉列表中选择【+10dB 提升】选项,如图 7-24 所示。

第 7 章
混合音效与翻唱人声处理

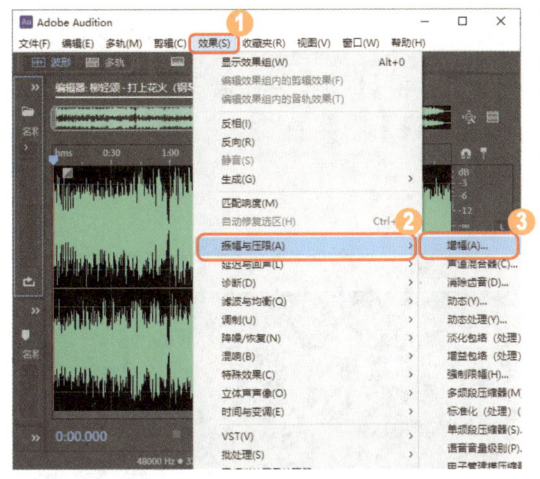

图 7-23

图 7-24

第 3 步 在【增益】选项组中将显示相应的预设参数，表示将音频的音量提升 10dB，单击【应用】按钮，如图 7-25 所示。

第 4 步 这样即可提升音频的音量效果，此时【编辑器】面板中的音频音波将被放大，如图 7-26 所示。

图 7-25

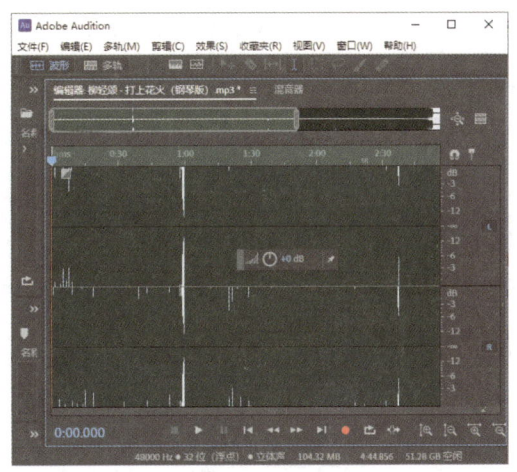

图 7-26

7.4.2 改变声音左右声道的音质

声道混合器可以改变立体声或环绕声声道的平衡，还可以明显改变声音位置、纠正不匹配的音量或解决相位问题。下面详细介绍改变声音左右声道音质的操作方法。

161

操作步骤

第1步 打开一段音频素材，在菜单栏中选择【效果】→【振幅与压限】→【声道混合器】菜单项，如图7-27所示。

第2步 弹出【效果-通道混合器】对话框，单击【预设】右侧的下拉按钮，如图7-28所示。

图7-27

图7-28

第3步 在弹出的下拉列表中选择【互换左右声道】选项，如图7-29所示。

第4步 单击【应用】按钮后即可交换音频的左右声道，在【编辑器】面板中可以查看音频的音波效果，如图7-30所示。

图7-29

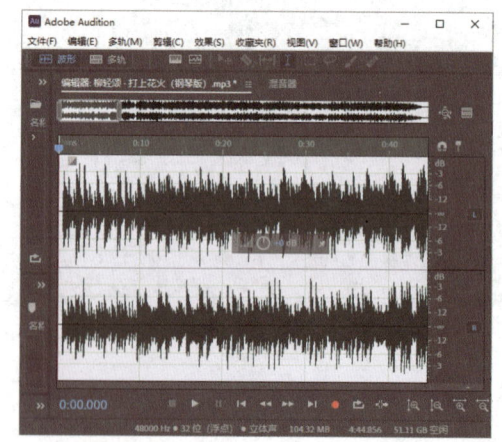

图7-30

7.4.3 消除齿音

消除齿音效果器可以删除在语音与演奏中可能听到的扭曲高频的齿音。歌手在演唱时本来就有比较强烈的唇齿音，显得非常刺耳及尖锐，这时候就可以使用DeEsser预设将过于强

第 7 章
混合音效与翻唱人声处理

烈的唇齿音进行适当的衰减。下面详细介绍消除齿音的操作方法。

操作步骤　　　　　　　　　　　　　　　　　　　Step by Step

第1步 打开一段音频素材，在菜单栏中选择【效果】→【振幅与压限】→【消除齿音】菜单项，如图 7-31 所示。

第2步 弹出【效果 - 消除齿音】对话框，❶单击【预设】右侧的下拉按钮，❷在弹出的下拉列表中选择【低声 DeEsser】选项，如图 7-32 所示。

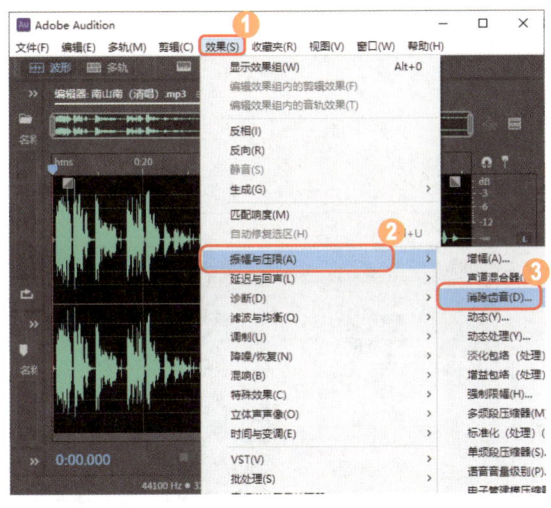

图 7-31

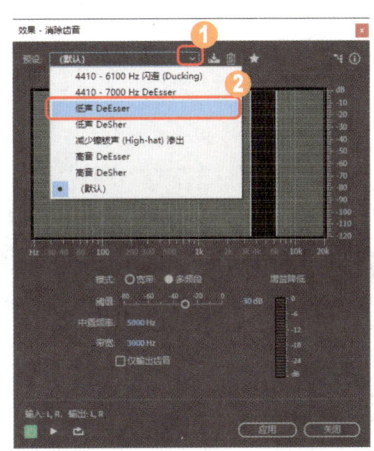

图 7-32

第3步 ❶向左拖动【阈值】选项右侧的滑块，直至参数显示为 -40dB，❷单击【应用】按钮，如图 7-33 所示。

第4步 这样即可消除音频中的齿音，在【编辑器】面板中可以看到音频的音波有所变化，如图 7-34 所示。

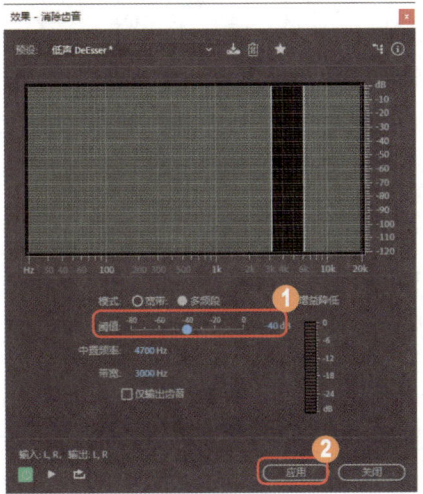

图 7-33

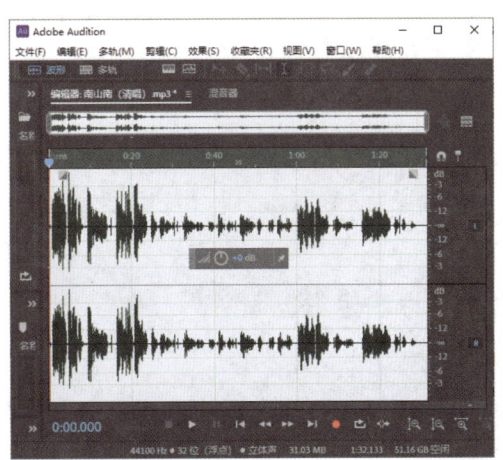

图 7-34

163

7.4.4 应用强制限幅防止翻唱的声音失真

强制限幅效果器可以大幅衰减在指定门限以上增强的音频，通常情况下它与输入提升一起应用，是增加整体音量而避免失真的一种技术。下面详细介绍应用强制限幅防止翻唱的声音失真的操作方法。

操作步骤 Step by Step

第1步 打开一段音频素材，在菜单栏中选择【效果】→【振幅与压限】→【强制限幅】菜单项，如图7-35所示。

第2步 弹出【效果-强制限幅】对话框，❶单击【预设】右侧的下拉按钮，❷在弹出的下拉列表中选择【限幅-.1dB】选项，如图7-36所示。

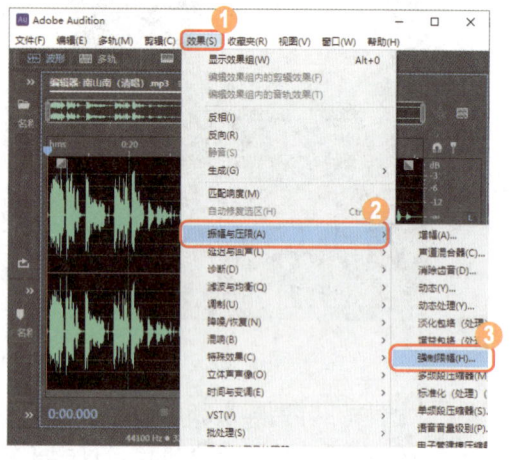

图7-35

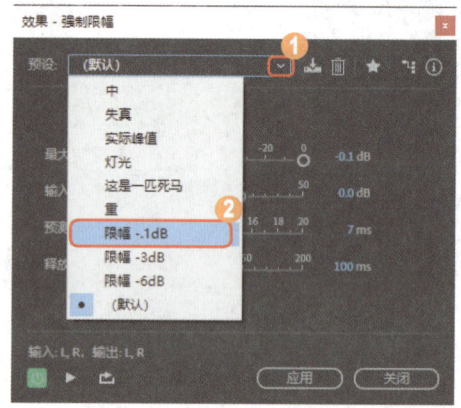

图7-36

第3步 在对话框下方将显示【限幅-.1dB】预设的相关参数，单击【应用】按钮，如图7-37所示。

第4步 这样即可使用强制限幅效果器处理音频素材，在【编辑器】面板中可以查看处理后的音频音波效果，如图7-38所示。

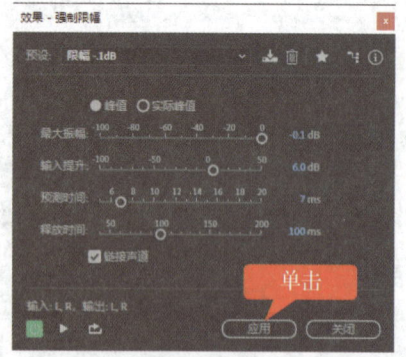

图7-37

图7-38

7.4.5 应用多频段压缩器独立压缩不同频段的声音

多频段压缩器可以独立压缩 4 个不同的频段，因为每个频段通常包含独特的动态内容，所以多频段压缩器是音频处理软件特别强大的工具。下面详细介绍使用多频段压缩器的方法。

操作步骤 Step by Step

第 1 步 打开一段音频素材，在菜单栏中选择【效果】→【振幅与压限】→【多频段压缩器】菜单项，如图 7-39 所示。

第 2 步 弹出【效果-多频段压缩器】对话框，在下方拖动左边第 1 个滑块的位置，调整第 1 个声音频段的参数，如图 7-40 所示。

图 7-39

图 7-40

第 3 步 运用同样的方法，向下拖动其他 3 个滑块的位置，调整各声音频段的参数，然后单击【应用】按钮，如图 7-41 所示。

第 4 步 这样即可对不同的声音频段进行压缩处理，在【编辑器】面板中可以查看处理后的音频音波效果，如图 7-42 所示。

图 7-41

图 7-42

7.4.6 平均标准化全部声道的声音

标准化效果器可以设置文件或选择项的峰值电平，当音频标准化到100%时，可获得数字音频的允许最大振幅为0dBFS。下面详细介绍使用标准化效果器的操作方法。

操作步骤 Step by Step

第1步 打开一段音频素材，在菜单栏中选择【效果】→【振幅与压限】→【标准化（处理）】菜单项，如图7-43所示。

第2步 弹出【标准化】对话框，❶分别选中【标准化为：100.0】复选框和【平均标准化全部声道】复选框，❷单击【应用】按钮，如图7-44所示。

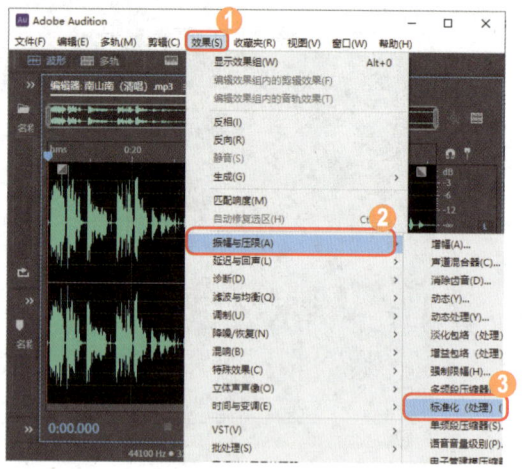

图7-43

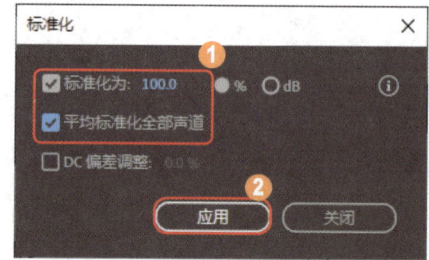

图7-44

第3步 这样即可标准化处理音频的波形，在【编辑器】面板中可以查看音频的音波效果，如图7-45所示。

■ **指点迷津**

在Audition工作界面中，用户还可以依次按下键盘上的Alt键、S键、A键、N键，快速执行【标准化（处理）】命令。

图7-45

7.5 制作声音延迟与回声效果

在 Adobe Audition 软件中，延迟是原始信号的复制，间隔毫秒后再次出现。回声与原始音频的间隔比较长，因此可以清楚地分辨出原始信号与回声信号。在音频中加入延迟与回声是渲染环境气氛常用的一种方法。本节将详细介绍制作声音延迟与回声效果的相关知识及方法。

7.5.1 使用模拟延迟制作出峡谷回声音效

在 Adobe Audition 软件中，模拟延迟效果器可以模拟老式的硬件延迟效果器的声音，这个独特的选项适用于特性失真和调整立体声扩展。下面详细介绍使用模拟延迟制作出峡谷回声音效的操作方法。

操作步骤 Step by Step

第1步 打开一段音频素材，在菜单栏中选择【效果】→【延迟与回声】→【模拟延迟】菜单项，如图 7-46 所示。

第2步 弹出【效果 - 模拟延迟】对话框，❶单击【预设】右侧的下拉按钮，❷在弹出的下拉列表中选择【峡谷回声】选项，如图 7-47 所示。

图 7-46

图 7-47

第3步 在对话框下方将显示【峡谷回声】预设的相关参数，单击【应用】按钮，如图 7-48 所示。

第4步 这样即可使用模拟延迟制作出峡谷回声音效。在【编辑器】面板中，用户可以单击【播放】按钮，试听音乐效果，如图 7-49 所示。

图 7-48

图 7-49

7.5.2 使用延迟效果制作磁带回响声效

延迟效果器是通过对原始声音的重复播放,产生回声感或声场感,可以对各类乐器、人声等起到润色和丰富的作用。下面详细介绍使用延迟效果制作磁带回响声效的操作方法。

操作步骤　　　　　　　　　　　　　　　　　　　　　　　　　　　　　Step by Step

第1步 打开一段音频素材,在菜单栏中选择【效果】→【延迟与回声】→【延迟】菜单项,如图 7-50 所示。

第2步 弹出【效果-延迟】对话框,❶单击【预设】右侧的下拉按钮,❷在弹出的下拉列表中选择【磁带回响】选项,如图 7-51 所示。

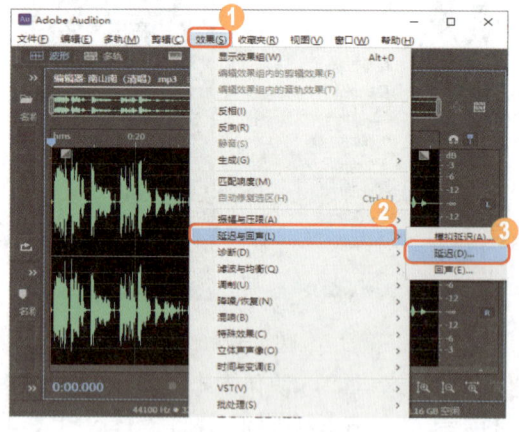
图 7-50

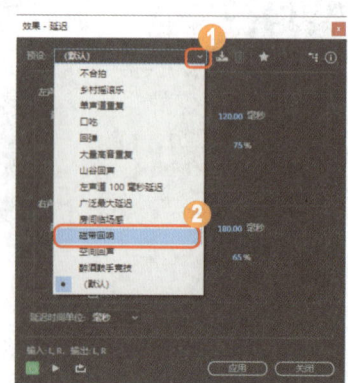
图 7-51

第 7 章
混合音效与翻唱人声处理

第 3 步　在对话框下方将显示【磁带回响】预设的相关参数，单击【应用】按钮，如图 7-52 所示。

第 4 步　这样即可使用延迟效果器处理音频。在【编辑器】面板中，用户可以单击【播放】按钮，试听音乐效果，如图 7-53 所示。

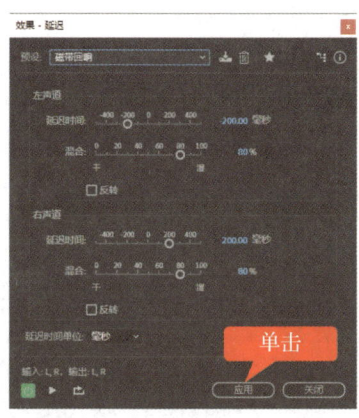

图 7-52

图 7-53

7.5.3 制作回声效果

回声效果器可以在声音中添加一系列重复的、衰减的回声。下面详细介绍制作回声效果的操作方法。

操作步骤　　　　　　　　　　　　　　　　　　　　　　　　　　　　　Step by Step

第 1 步　打开一段音频素材，在菜单栏中选择【效果】→【延迟与回声】→【回声】菜单项，如图 7-54 所示。

第 2 步　弹出【效果 - 回声】对话框，❶单击【预设】右侧的下拉按钮，❷在弹出的下拉列表中选择【左侧回声加强】选项，如图 7-55 所示。

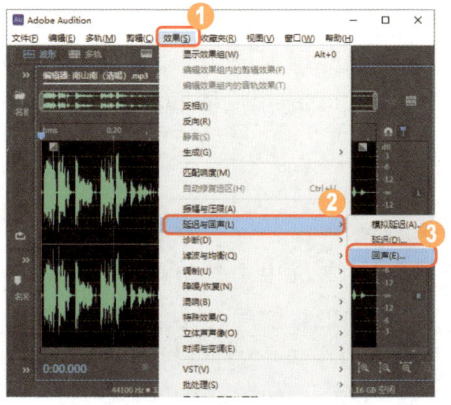

图 7-54

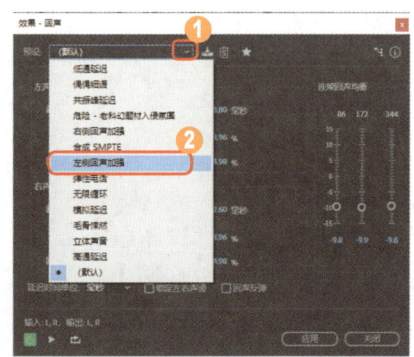

图 7-55

169

第3步　在对话框下方将显示【左侧回声加强】预设的相关参数，单击【应用】按钮，如图7-56所示。

第4步　这样即可使用回声效果器处理音频，在【编辑器】面板中用户可以单击【播放】按钮▶，试听音乐效果，如图7-57所示。

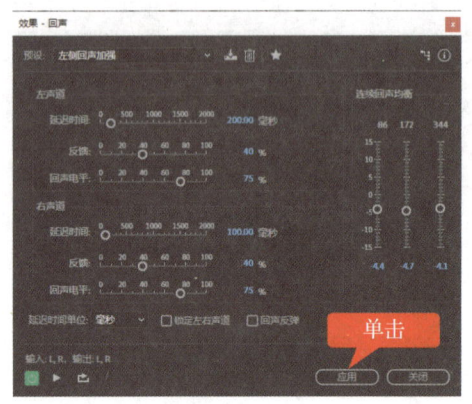

图 7-56

图 7-57

7.6 制作空间混响合成音效

使用 Adobe Audition 软件，用户还可以制作空间混响合成音效。例如，使用均衡器特效让播音更有磁性，使用和声模拟多种人声，使用完全混响音效模拟环境制作混响音效。本节将详细介绍这些音效的制作方法以及相关知识。

7.6.1 使用均衡器特效让播音更有磁性

使用均衡器可以让我们找准音色，将音质提升到一个更高的层次。熟练掌握这个工具之后，能将人声与音乐更完美地结合，提高音乐混音级别。使用图形均衡器（20段）效果器可以提升或削减音频中20段之间的音频频段。下面详细介绍使用均衡器特效让播音更有磁性的操作方法。

操作步骤 Step by Step

第1步　打开一段音频素材，在菜单栏中选择【效果】→【滤波与均衡】→【图形均衡器（20段）】菜单项，如图7-58所示。

第2步　即可弹出【效果－图形均衡器（20段）】对话框，❶单击【预设】右侧的下拉按钮，❷在弹出的下拉列表中选择【适度的低音】选项，如图7-59所示。

第 7 章
混合音效与翻唱人声处理

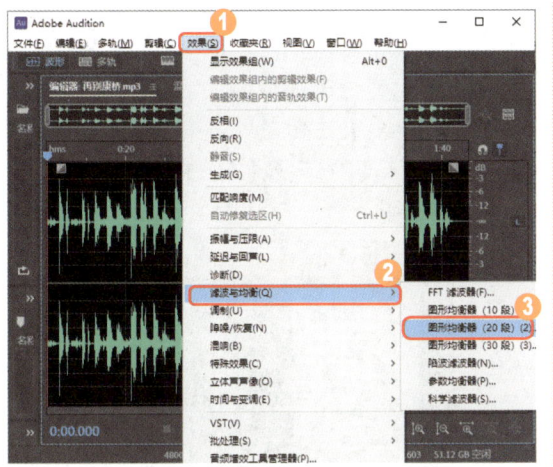

图 7-58

图 7-59

第 3 步 在对话框下方将显示【适度的低音】预设的相关参数，单击【应用】按钮，如图 7-60 所示。

第 4 步 这样即可使用均衡器特效让播音更有磁性，在【编辑器】面板中可以查看处理后的音频音波效果，如图 7-61 所示。

图 7-60

图 7-61

7.6.2 使用和声模拟多种人声

和声效果器通过增加多个有少量回馈的短小延时模拟多种人声或乐器同时回放，产生丰富的声音特效。下面详细介绍使用和声效果器的操作方法。

171

操作步骤

第1步 打开一段音频素材，在菜单栏中选择【效果】→【调制】→【和声】菜单项，如图7-62所示。

第2步 即可弹出【效果-和声】对话框，❶单击【预设】右侧的下拉按钮，❷在弹出的下拉列表中选择【10个声音】选项，如图7-63所示。

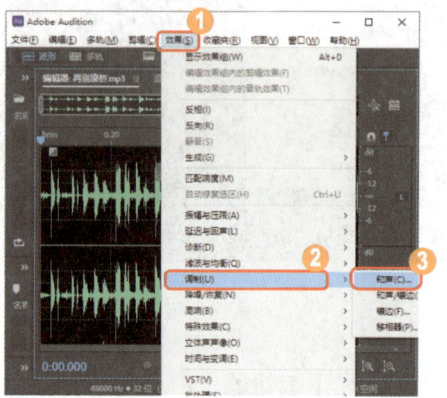

图7-62

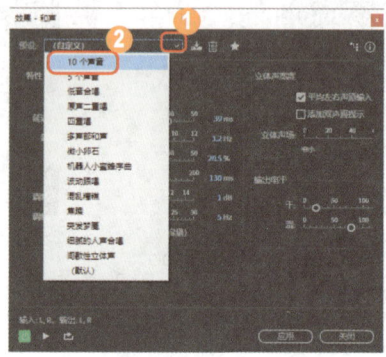

图7-63

第3步 在对话框下方将显示【10个声音】预设的相关参数，单击【应用】按钮，如图7-64所示。

第4步 这样即可使用和声效果器处理音频，在【编辑器】面板中可以查看处理后的音频音波效果，如图7-65所示。

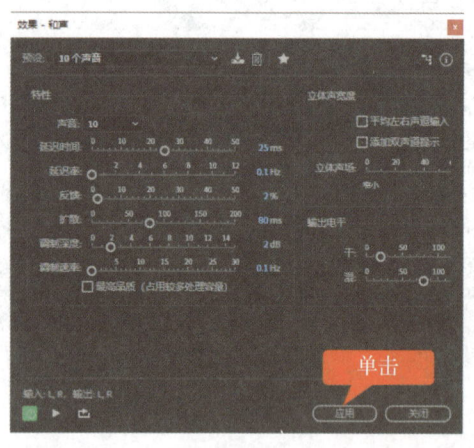

图7-64

图7-65

7.6.3 使用完全混响音效模拟环境制作混响音效

混响效果是音频处理过程中非常重要的效果，如果能合理利用混响效果，就能为作品增色很多。完全混响效果器是以卷积为基础，避免铃声、金属声与其他人为声音痕迹的效果。

第 7 章 混合音效与翻唱人声处理

下面详细介绍使用完全混响效果器模拟环境制作混响音效的操作方法。

操作步骤　　　　　　　　　　　　　　　　　　　　Step by Step

第 1 步 打开一段音频素材，在菜单栏中选择【效果】→【混响】→【完全混响】菜单项，如图 7-66 所示。

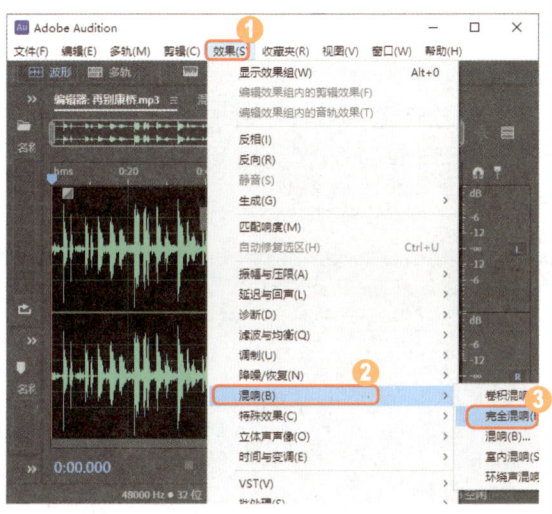

图 7-66

第 2 步 弹出【效果 – 完全混响】对话框，❶单击【预设】右侧的下拉按钮，❷在弹出的下拉列表中选择【中型音乐厅（热烈）】选项，如图 7-67 所示。

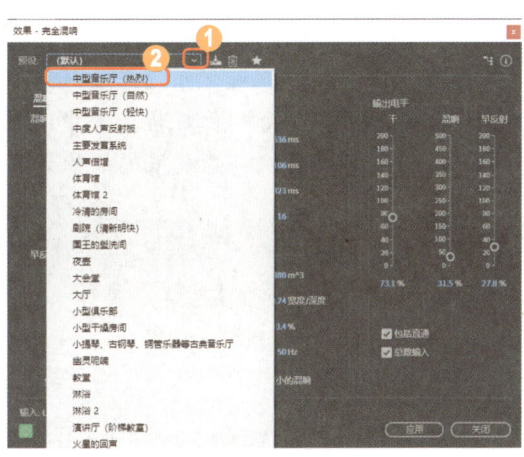

图 7-67

第 3 步 在对话框下方将显示【中型音乐厅（热烈）】预设的相关参数，单击【应用】按钮，如图 7-68 所示。

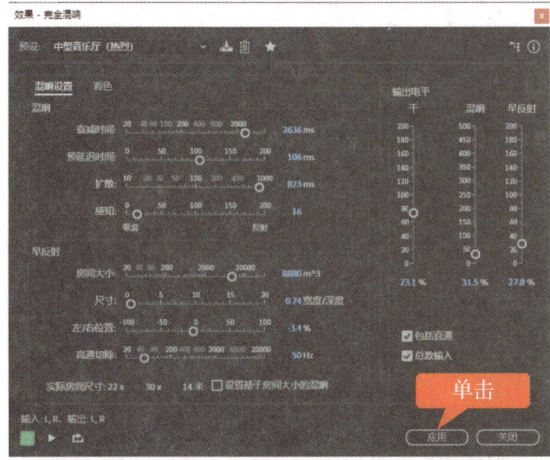

图 7-68

第 4 步 这样即可使用完全混响效果器处理音频，在【编辑器】面板中，用户可以单击【播放】按钮，试听音乐效果，如图 7-69 所示。

图 7-69

专家解读

除了使用上面介绍的方法可以执行【完全混响】命令外，用户还可以依次按下键盘上的 Alt 键、S 键、B 键、F 键，快速执行该命令。

7.7 实战课堂——制作对讲机声音效果

用户可以通过对均衡器参数进行设定，从而得到丰富的声音效果，例如制作日常生活中经常听到的对讲机声音效果。本例详细介绍制作对讲机声音效果的操作方法。

<< 扫码获取配套视频课程，本节视频课程播放时长约为 1 分 08 秒。

配套素材路径：配套素材\第7章
素材文件名称：清唱.wav

操作步骤　　　　　　　　　　　　　　　　　　　　Step by Step

第1步 在"波形编辑"模式下，打开素材文件"清唱.wav"，在【编辑器】面板的波形中双击鼠标左键，将整个波形全部选中，如图 7-70 所示。

第2步 在菜单栏中选择【效果】→【滤波与均衡】→【参数均衡器】菜单项，如图 7-71 所示。

图 7-70

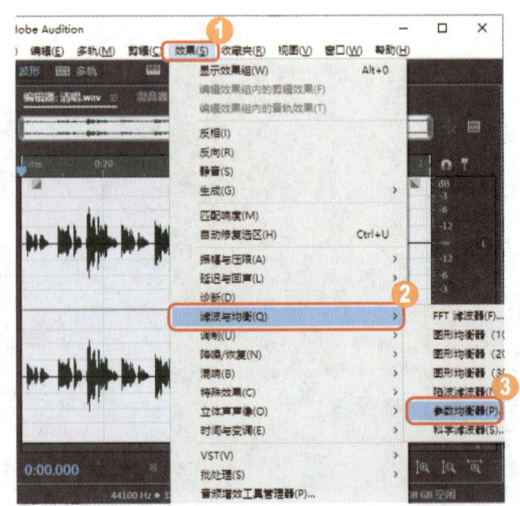

图 7-71

第3步 弹出【效果-参数均衡器】对话框，将下方的控制点关闭，只保留1和2，如图7-72所示。

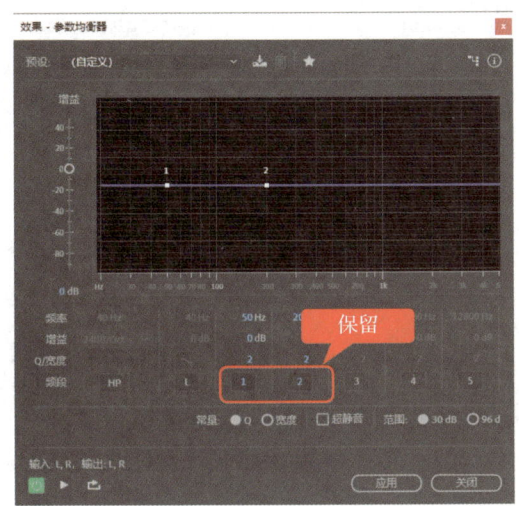

图 7-72

第4步 设置1号控制点的【频率】为336Hz、【增益】为-22dB、【Q/宽度】为2，如图7-73所示。

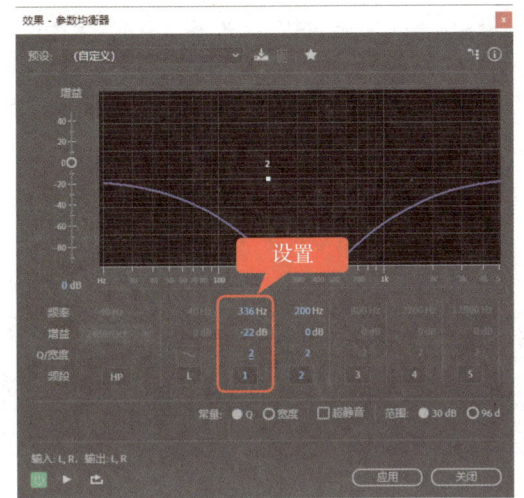

图 7-73

第5步 设置2号控制点的【频率】为2400Hz、【增益】为44dB、【Q/宽度】为4，如图7-74所示。

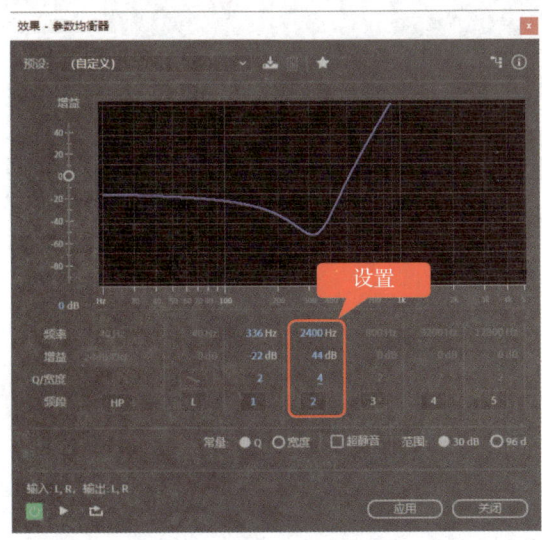

图 7-74

第6步 拖动对话框左侧的【增益】滑块，调整主增益值为-15dB，单击【应用】按钮，如图7-75所示。

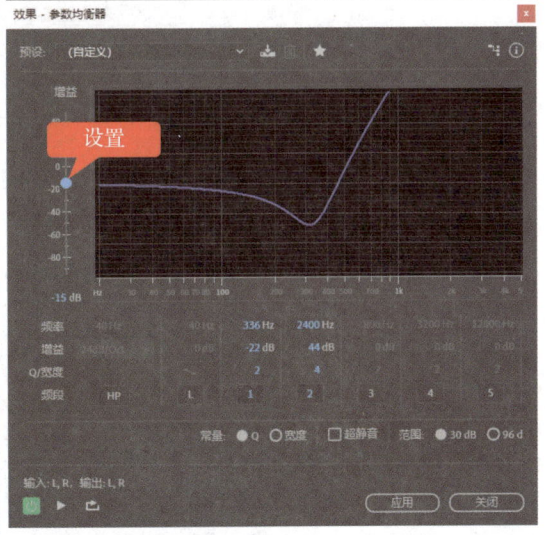

图 7-75

第 7 步　稍等片刻，在【编辑器】面板中可以查看处理后的波形，如图 7-76 所示。

第 8 步　在菜单栏中选择【文件】→【另存为】菜单项，如图 7-77 所示。

图 7-76

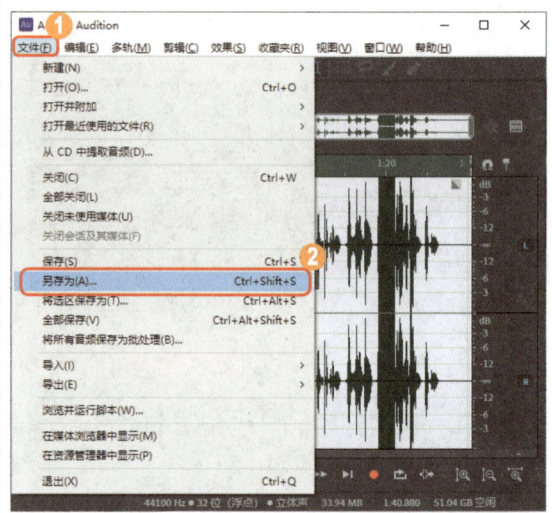

图 7-77

第 9 步　弹出【另存为】对话框，设置文件名、保存位置以及格式，单击【确定】按钮，即可完成制作对讲机声音效果的操作，如图 7-78 所示。

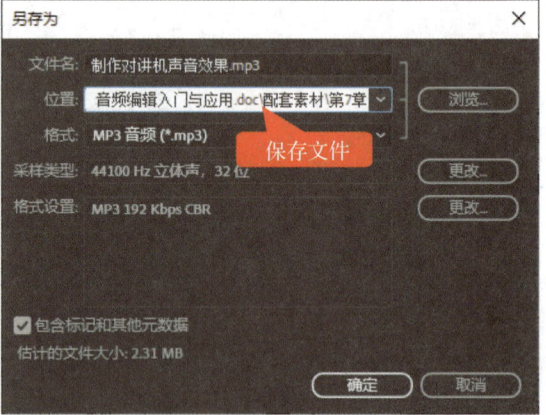

图 7-78

■ 指点迷津

　　音频的均衡处理是一个需要耐心的操作过程，无论多么熟练的工作人员，都不可能一次得到满意的音频效果，因此初学者需要不断地进行调整，了解并理解不同参数的作用。

7.8　思考与练习

　　通过本章的学习，读者可以掌握混合音效与翻唱人声处理的基本知识以及一些常见的操作方法。本节将针对本章知识点进行相关知识测试，以达到巩固与提高的目的。

一、填空题

1. 使用 Adobe Audition 软件，可以通过【_____】命令添加一条单声道音轨。
2. 使用 Adobe Audition 软件，可以通过【_____】命令添加一条立体声音轨。
3. 使用 Adobe Audition 软件，可以通过【_____】命令添加一条 5.1 音轨。
4. 使用 Adobe Audition 软件制作多轨音频时，如果用户对音乐的节奏感不强，可以在编辑多轨音频时开启_____来帮助对准音频的节奏。
5. 设置节拍器声音的方法很简单，用户只需在菜单栏中选择【多轨】→【节拍器】→【_____】菜单项，然后在弹出的子菜单中根据个人需要选择相应的节拍器声音即可。
6. 在 Adobe Audition 软件中，_____常用于提升或衰减音频素材的信号。
7. _____可以改变立体声或环绕声声道的平衡，也可以明显改变声音位置、纠正不匹配的音量或解决相位问题。
8. _____可以大幅衰减在指定门限以上增强的音频，通常情况下它与输入提升一起应用，是增加整体音量而避免失真的一种技术。
9. _____是通过对原始声音的重复播放，产生回声感或声场感。

二、判断题

1. 在视频轨中可以放置视频媒体文件，如果用户需要将视频导入 Adobe Audition 软件，那么就需要添加视频轨。（ ）
2. 在多轨音频中，用户可以选中音频中的部分时间选区，然后将这部分的时间混音为新的文件进行保存。（ ）
3. 使用 Adobe Audition 软件，用户不能将已选中的音轨中的所有音频片段混音到新建的音轨中。（ ）
4. 在 Adobe Audition 软件中，用户可以将时间选区中选中的素材进行回弹混音，而时间选区内没有选中的素材则不进行回弹混音。（ ）
5. 多频段压缩器可以独立压缩 6 个不同的频段，因为每个频段通常包含独特的动态内容，所以多频段压缩器是音频处理软件特别强大的工具。（ ）
6. 标准化效果器可以设置一个文件或选择部分的峰值音量，当标准化音频为 100% 时，达到数字化音频允许的最大振幅为 0dBFS。（ ）
7. 在 Adobe Audition 软件中，延迟效果器可以模拟老式的硬件延迟效果器的声音，这个独特的选项适用于特性失真和调整立体声扩展。（ ）
8. 和声效果器通过增加多个有少量回馈的短小延时模拟多种人声或乐器同时回放，产生丰富的声音特效。（ ）

三、简答题

1. 如何合并多段音频为新文件?
2. 如何改变声音左右声道的音质?

第 8 章

输出音频与分享音乐文件

本章要点

- 输出音频文件
- 设置输出区间与类型
- 分享音乐至新媒体平台

本章主要内容

本章主要介绍输出音频文件和设置输出区间与类型方面的知识与技巧，在本章的最后还针对实际的工作需求，讲解了分享音乐至新媒体平台的方法。通过本章的学习，读者可以掌握输出音频与分享音乐文件方面的知识，为深入学习Adobe Audition 2022奠定基础。

8.1 输出音频文件

通过 Adobe Audition 提供的输出功能，用户可以将编辑完成的音频输出成各种格式的音频文件。本节将详细介绍输出音频文件的相关知识及操作方法。

8.1.1 输出 MP3 格式的音频

MP3 格式的音频在网络中是最常用的格式，它能够以高音质、低采样对数字音频文件进行压缩。下面详细介绍输出 MP3 音频文件的操作方法。

操作步骤 Step by Step

第1步 打开一段音频素材，在菜单栏中选择【文件】→【导出】→【文件】菜单项，如图 8-1 所示。

第2步 弹出【导出文件】对话框，单击【位置】右侧的【浏览】按钮，如图 8-2 所示。

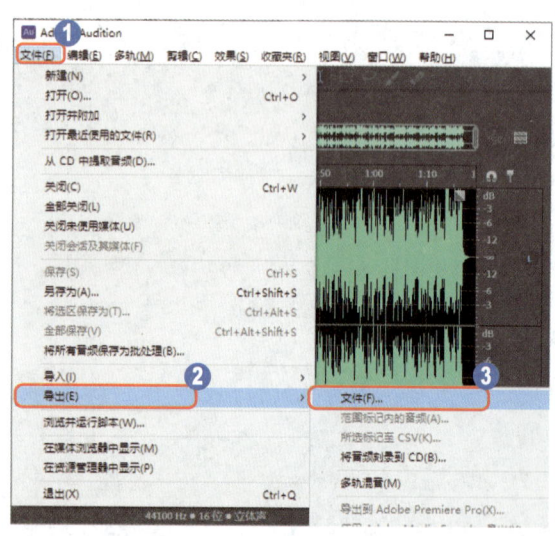

图 8-1

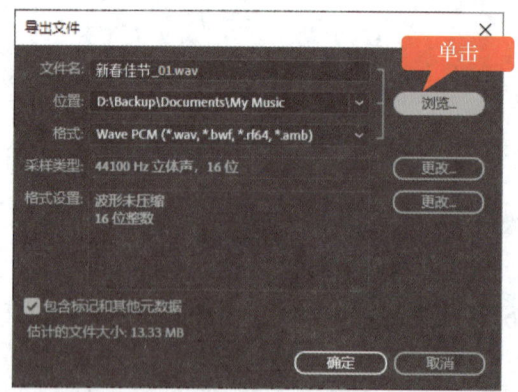

图 8-2

第3步 弹出【另存为】对话框，❶设置文件的导出文件名和导出位置，❷单击【保存】按钮，如图 8-3 所示。

第4步 返回到【导出文件】对话框，在【位置】右侧的文本框中显示了刚刚设置的文件保存位置，❶单击【格式】右侧的下三角按钮，❷在弹出的下拉列表中选择【MP3 音频】选项，如图 8-4 所示。

第 8 章
输出音频与分享音乐文件

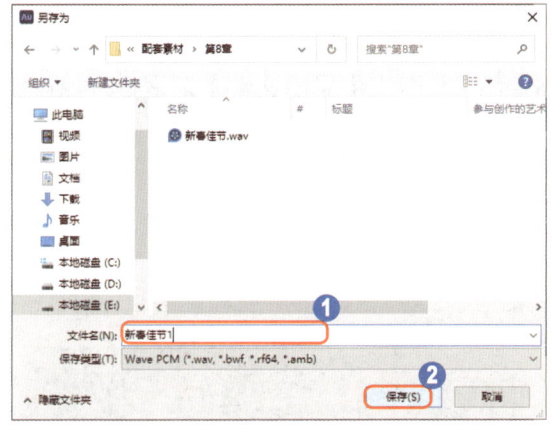

图 8-3

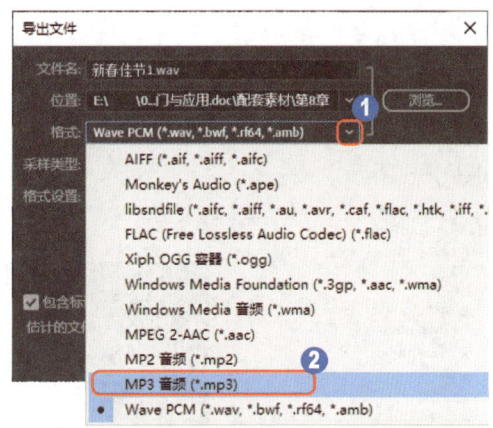

图 8-4

第 5 步 单击【确定】按钮，即可将音频文件输出为 MP3 格式，如图 8-5 所示。

■ 指点迷津

使用 Audition 软件，用户还可以按下键盘上的 Ctrl+Shift+E 组合键，快速弹出【导出文件】对话框。

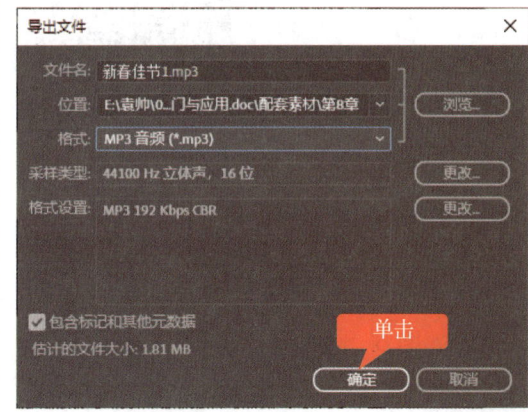

图 8-5

知识拓展

不同版本的 Adobe Audition 存储格式不同，高版本的软件可以兼容低版本的软件，但低版本的软件不能兼容高版本的软件。

8.1.2 输出 WAV 格式的音频

WAV 格式音频的音质与 CD 相差无几，但 WAV 文件对存储空间需求比较大，因为 WAV 文件的本身容量比较大。下面详细介绍输出 WAV 格式音频文件的操作方法。

181

操作步骤

第 1 步 打开一段音频素材,在菜单栏中选择【文件】→【导出】→【文件】菜单项,如图 8-6 所示。

第 2 步 弹出【导出文件】对话框,❶设置音频文件的文件名和输出位置,❷单击【格式】右侧的下三角按钮,如图 8-7 所示。

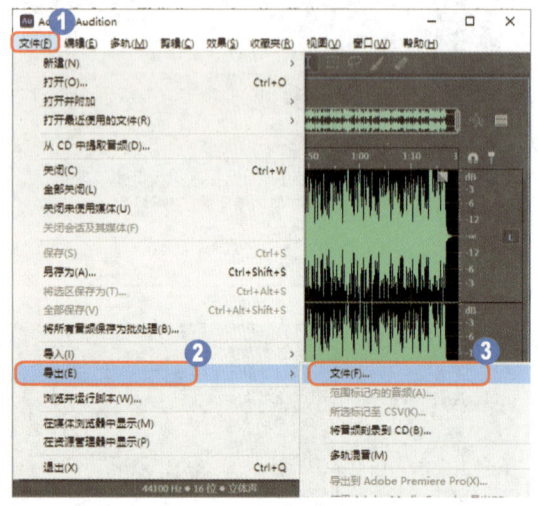

图 8-6

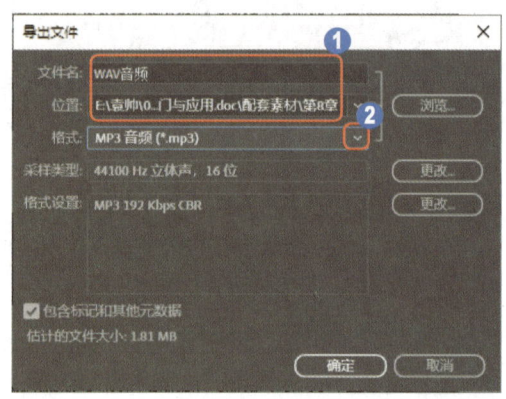

图 8-7

第 3 步 在弹出的下拉列表中选择 Wave PCM 选项,如图 8-8 所示。

第 4 步 单击【确定】按钮,即可输出 WAV 格式的音频文件,如图 8-9 所示。

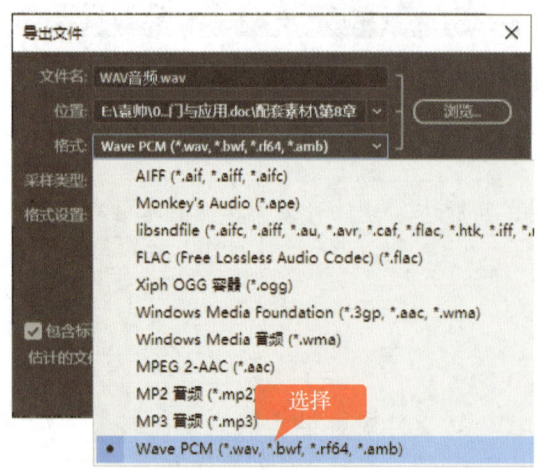

图 8-8

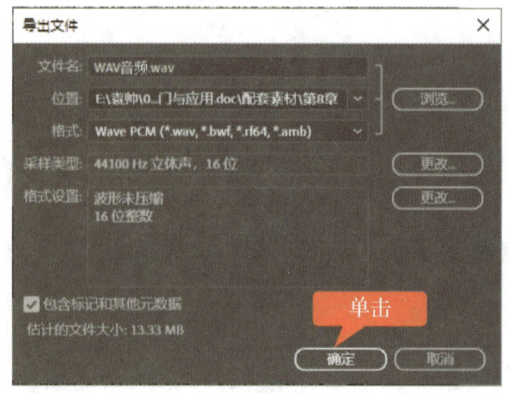

图 8-9

8.1.3 输出 AIFF 格式的音频

AIFF（audio interchange file format，音频交换文件格式）是一种音频文件格式，经常应用于个人电脑及其他电子音响设备以存储音频（波形）的数据。下面详细介绍输出 AIFF 音频文件的操作方法。

操作步骤　　　　　　　　　　　　　　　　　　　　　Step by Step

第1步 打开一段音频素材，在菜单栏中选择【文件】→【导出】→【文件】菜单项，弹出【导出文件】对话框，❶设置音频文件的文件名和输出位置，❷单击【格式】右侧的下三角按钮，❸在弹出的下拉列表中选择 AIFF 选项，如图 8-10 所示。

第2步 单击【确定】按钮，即可输出 AIFF 格式的音频文件，如图 8-11 所示。

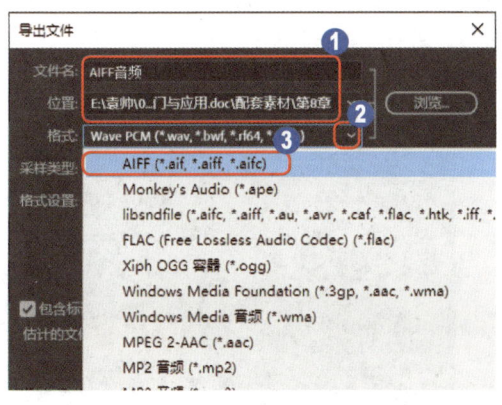

图 8-10

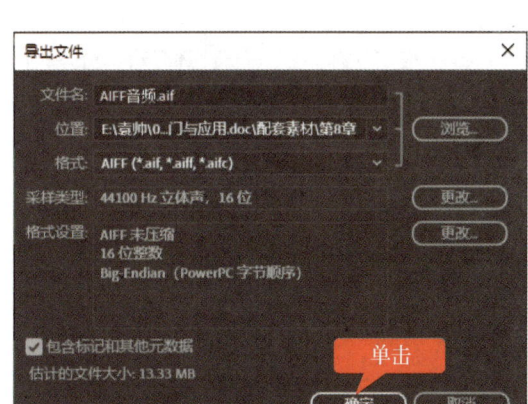

图 8-11

8.1.4 重设音频输出采样类型

使用 Adobe Audition 软件输出音频文件时，用户还可以转换音频文件的采样类型，使制作的音频更加符合用户的需求。下面详细介绍重设音频输出采样类型的操作方法。

操作步骤　　　　　　　　　　　　　　　　　　　　　Step by Step

第1步 在菜单栏中选择【文件】→【导出】→【文件】菜单项，弹出【导出文件】对话框，单击【采样类型】右侧的【更改】按钮，如图 8-12 所示。

第2步 弹出【变换采样类型】对话框，❶单击【采样率】右侧的下三角按钮，❷在弹出的下拉列表中选择 48000 选项，如图 8-13 所示。

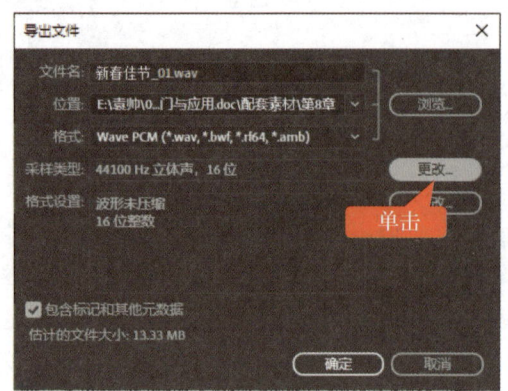

图 8-12

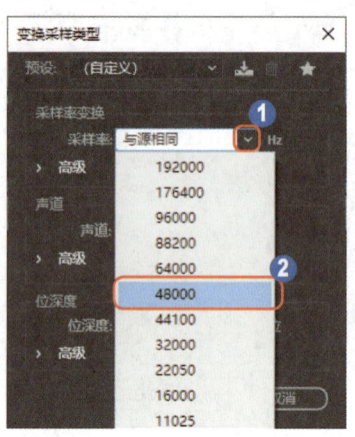

图 8-13

第3步 单击【确定】按钮,返回到【导出文件】对话框,其中显示了刚刚设置的音频采样类型,如图 8-14 所示。

第4步 设置音频导出的格式为 MP3,单击【确定】按钮即可开始转换音频的采样类型,并导出音频文件,如图 8-15 所示。

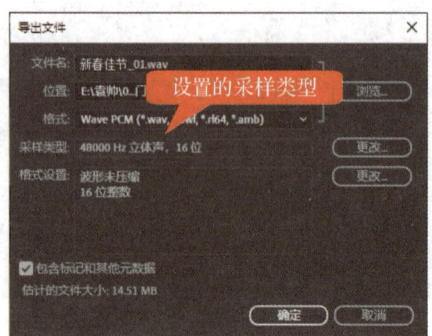

图 8-14

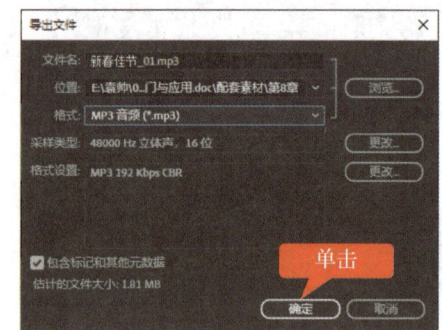

图 8-15

8.1.5 重设音频输出的格式

使用 Adobe Audition 软件,如果音频输出的现有格式无法满足用户的需求,则可以针对音频的输出格式进行修改。下面详细介绍重设音频输出格式的操作方法。

操作步骤 Step by Step

第1步 打开一段音频素材,在菜单栏中选择【文件】→【导出】→【文件】菜单项,如图 8-16 所示。

第2步 弹出【导出文件】对话框,单击【格式设置】右侧的【更改】按钮,如图 8-17 所示。

第 8 章
输出音频与分享音乐文件

图 8-16

图 8-17

第3步 弹出【MP3 设置】对话框，❶单击【比特率】右侧的下三角按钮，❷在弹出的列表中选择 320 kbps（44100Hz）选项，❸单击【确定】按钮，如图 8-18 所示。

第4步 返回到【导出文件】对话框，其中显示了刚刚设置的音频格式，单击【确定】按钮即可开始转换并导出音频文件，如图 8-19 所示。

图 8-18

图 8-19

📝 **专家解读**

在【导出文件】对话框中，若取消选中【包含标记和其他元数据】复选框，则导出的音频中不包括添加的各类标记数据。

185

8.2 设置输出区间与类型

使用 Adobe Audition 软件进行音频输出时，用户还可以输出多轨编辑器中的音频混音文件。本节将详细介绍设置输出区间与类型输出多轨混音文件的相关知识及操作方法。

8.2.1 输出规定时间内的音频选区

在多轨编辑器中，如果用户对某一小段音频比较喜欢，希望单独输出，可以使用 Audition 软件提供的"输出时间选区音频"功能来输出多轨混音文件。

操作步骤 Step by Step

第1步 打开一个多轨项目文件，在多轨编辑器中选择准备输出的音频选区，在菜单栏中选择【文件】→【导出】→【多轨混音】→【时间选区】菜单项，如图 8-20 所示。

第2步 弹出【导出多轨混音】对话框，单击【位置】右侧的【浏览】按钮，如图 8-21 所示。

图 8-20

图 8-21

第3步 弹出【导出多轨混音】对话框，❶设置文件的名称和导出位置，❷单击【保存】按钮，如图 8-22 所示。

第4步 返回到【导出多轨混音】对话框，单击【确定】按钮即可开始导出时间选区内的多轨混音文件，如图 8-23 所示。

第 8 章
输出音频与分享音乐文件

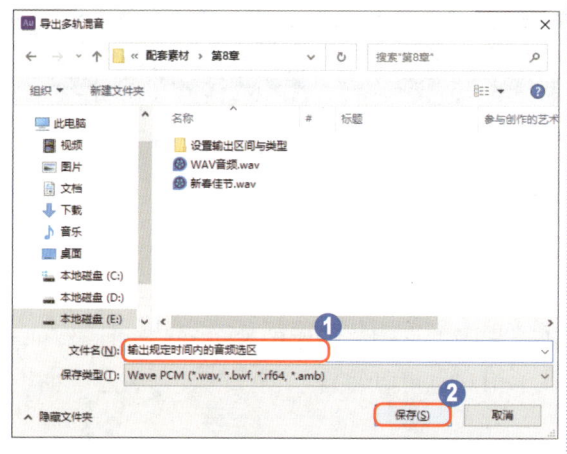

图 8-22

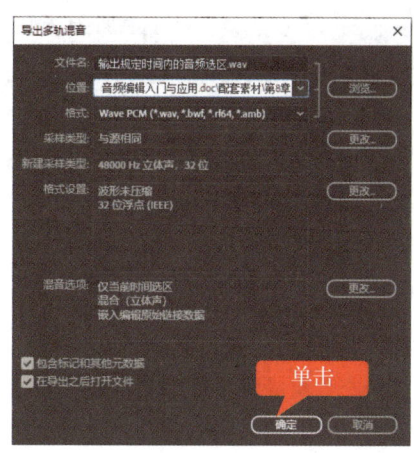

图 8-23

8.2.2 合成输出整个项目的音频

使用 Adobe Audition 软件，用户还可以输出多轨编辑器中的整个项目文件。下面详细介绍输出整个项目文件的操作方法。

操作步骤 Step by Step

第 1 步 打开一个多轨项目文件，在菜单栏中选择【文件】→【导出】→【多轨混音】→【整个会话】菜单项，如图 8-24 所示。

第 2 步 弹出【导出多轨混音】对话框，❶在其中设置文件的名称与导出位置，❷单击【确定】按钮即可导出整个项目文件中的音频片段，如图 8-25 所示。

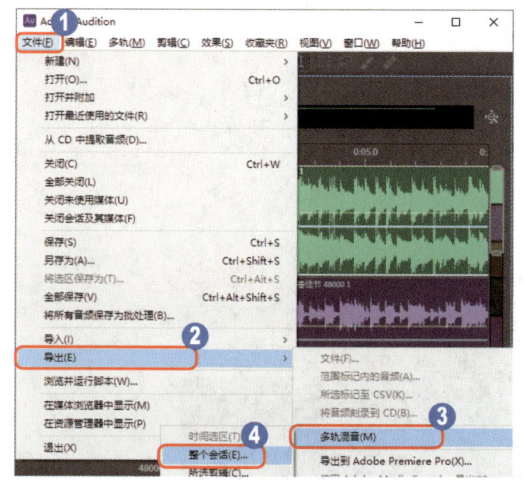

图 8-24

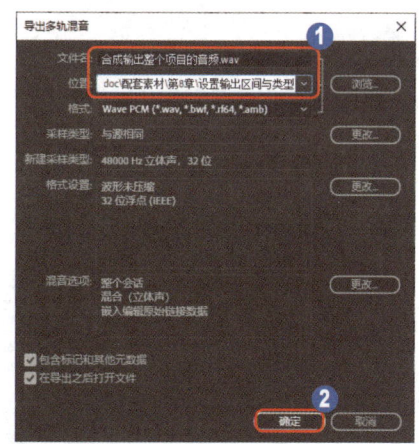

图 8-25

187

8.3 分享音乐至新媒体平台

在这个移动互联网时代，使用 Adobe Audition 软件输出文件后，用户还可以将制作的音乐分享至一些新媒体平台上。本节将详细介绍分享音乐至新媒体平台的相关知识及操作方法。

8.3.1 将音乐分享至音乐网站

中国原创音乐基地是一个数字音乐网站，其汇集了大量网络歌手的原创音乐歌曲及翻唱歌曲，提供了大量歌曲的伴奏以及歌词免费下载，用户也可以将自己创作的音乐或者歌曲上传到该网站。下面详细介绍其操作方法。

操作步骤 Step by Step

第1步 打开"中国原创音乐基地"网页，注册并登录账号，用户可以查看登录的详细信息，如图 8-26 所示。

图 8-26

第2步 在页面的右上角单击【上传】按钮，在弹出的下拉列表中选择【上传原创】选项，如图 8-27 所示，然后根据页面的具体提示进行操作，即可上传用户制作的原创音乐文件。

图 8-27

8.3.2 将音乐上传至微信公众平台

微信公众平台是腾讯公司在微信的基础上新增的新媒体平台。微信公众平台实现了信息通知、用户连接和用户管理的功能,可以与用户互动。下面详细介绍将音乐上传至微信公众平台的操作方法。

操作步骤 Step by Step

第1步 打开并登录微信公众平台,在页面左侧选择【内容与互动】→【素材库】→【音频】选项,进入微信公众平台的【音频】管理页面,单击【上传音频】按钮,如图 8-28 所示。

图 8-28

第2步 弹出【上传音频】对话框,单击【上传文件】按钮,如图 8-29 所示。

第3步 弹出【打开】对话框,❶选择准备上传的音频素材,❷单击右下角的【打开】按钮,如图 8-30 所示。

图 8-29

图 8-30

第4步　返回到【上传音频】对话框，❶设置音频素材的标题，❷设置音频素材的分类，❸单击【保存】按钮，如图8-31所示。

图 8-31

第5步　返回到【音频】管理页面，可以看到刚刚选择的音频素材已被添加到音频素材库中，这样即可完成将音乐上传至微信公众平台的操作，如图8-32所示。

图 8-32

8.3.3　课堂范例——在微信公众平台发布音频

　　微信公众号后台可以上传电脑中的音频，用户可以将使用 Adobe Audition 软件制作好的音频保存到电脑中，然后将其上传，发布到微信公众平台。

　　<< 扫码获取配套视频课程，本节视频课程播放时长约为 0 分 59 秒。

第8章 输出音频与分享音乐文件

操作步骤　　Step by Step

第1步 进入微信公众平台首页后，在【新的创作】区域下方单击【图文消息】按钮，进入微信公众号的图文编辑界面，定位插入音频的位置后，单击上方的【音频】按钮，如图8-33所示。

图 8-33

第2步 弹出【选择音频】对话框，在这里可以看到有两种选择音频的方式。切换到【素材库】选项卡后，用户可以直接选择素材库中的音频进行发布，也可以单击右上角的【上传音频】按钮，上传本地的音频文件，最后单击【确定】按钮，如图8-34所示。

图 8-34

第3步 返回到图文编辑界面，可以看到已经将选择的音频添加到文章中，单击下方的【群发】→【发布】按钮，即可进行发布，如图8-35所示。

191

图 8-35

如果要使用的音频格式不是微信公众平台要求的格式，那么就需要对格式进行转换，我们也可以使用格式工厂转换音频格式，如图 8-36 所示。

图 8-36

8.4 思考与练习

通过本章的学习，读者可以掌握输出音频与分享音乐文件的基本知识以及一些常用的操作方法。本节将针对本章知识点进行相关测试，以达到巩固与提高的目的。

一、填空题

1. MP3 格式在网络中是最常用的音频格式，它能够以_____、_____对数字音频文件进行压缩。
2. WAV 格式音频的音质与 CD 相差无几，但 WAV 格式文件对_____需求比较大，因为 WAV 文件本身比较大。
3. 在多轨编辑器中，如果用户对某一小段音频比较喜欢，希望单独输出，则可以使用 Audition 软件提供的"_____"功能。

二、判断题

1. AIFF（audio interchange file format，音频交换文件格式）是一种音频文件格式，经常应用于个人电脑及其他电子音响设备以存储音频（波形）的数据。　　　　　　　（　）
2. 使用 Adobe Audition 软件输出音频文件时，用户不可以转换音频文件的采样类型。
　　　　　　　　　　　　　　　　　　　　　　　　　　　　　　　　　　　　　（　）

三、简答题

1. 如何输出 WAV 格式的音频文件？
2. 如何重设音频输出采样类型？
3. 如何输出规定时间内的音频选区？

第 9 章

电商短视频平台音频应用案例

- 录制专业的个人音乐单曲
- 为电商广告短视频配音

学习完前面几章的知识后,接下来就可以试着录制专业的个人音乐单曲,为电商广告短视频配音了。通过本章的学习,读者可以掌握电商短视频平台音频应用方面的知识,从而深入学习Adobe Audition 2022软件的精髓,快速成为音乐制作达人。

9.1 录制专业的个人音乐单曲

使用 Adobe Audition 软件，用户可以录制自己的音乐专辑，在录制音乐文件之前，首先需要设置项目效果，并掌握实例操作流程等，希望读者学完本章以后能够录制出精彩、专业的歌曲文件。

<< 扫码获取配套视频课程，本节视频课程播放时长约为 2 分 26 秒。

配套素材路径：配套素材\第9章
素材文件名称：录制专业的个人音乐单曲.sesx

9.1.1 播放伴奏开始录制歌曲

使用 Adobe Audition 软件创建一个多轨项目文件后，可以在其中一个轨道中添加伴奏音频，在另一个轨道中录制自己的歌声。本例事先准备好了一个多轨项目文件，用户将其打开就可以边听伴奏边录制自己的歌声了。下面详细介绍其操作方法。

操作步骤　　　　　　　　　　　　　　　　　　　　　　　　　　Step by Step

第1步 打开素材项目文件"录制专业的个人音乐单曲.sesx"，在轨道1中的音频为音乐伴奏，单击轨道2中的【录制准备】按钮 R ，如图 9-1 所示。

第2步 此时【录制准备】按钮 R 呈红色显示，然后单击【编辑器】面板下方的【录制】按钮 ● ，如图 9-2 所示。

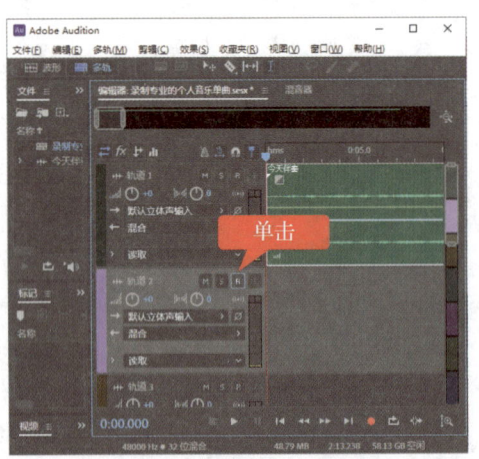

图 9-1

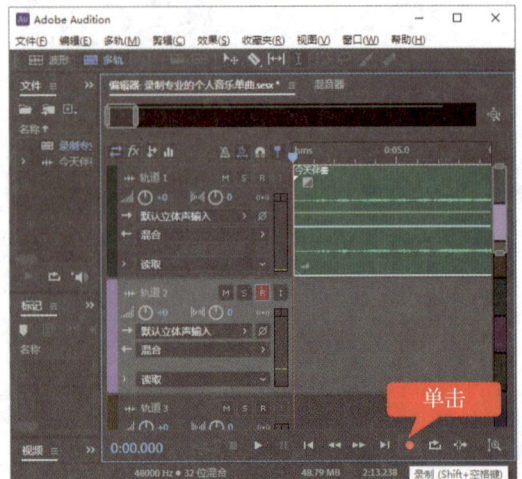

图 9-2

第 9 章
电商短视频平台音频应用案例

第3步 轨道1中的音乐开始播放，与此同时，轨道2也会精确地同步开始录音，用户可以根据素材音乐伴奏清唱歌曲，如图9-3所示。

第4步 录制完成后单击【停止】按钮■，即可在轨道2中显示录制的音乐音波，如图9-4所示。

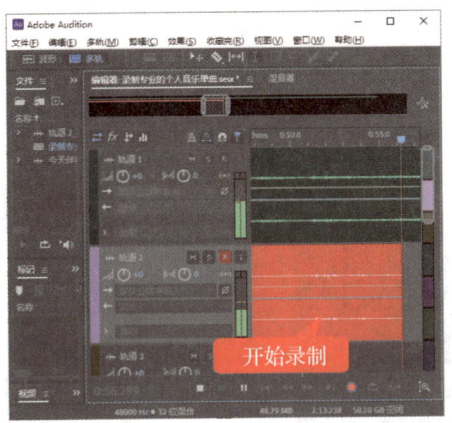

图 9-3

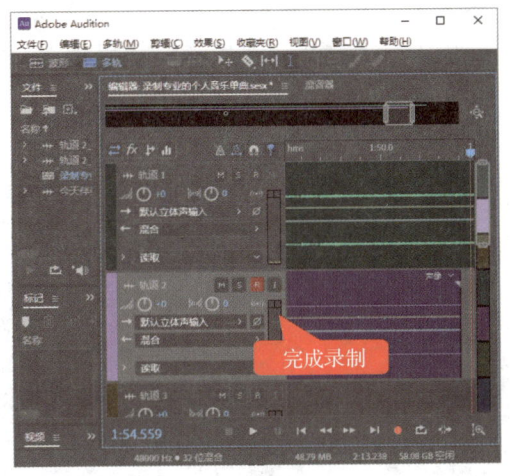

图 9-4

第5步 在菜单栏中选择【文件】→【导出】→【多轨混音】→【整个会话】菜单项，如图9-5所示。

第6步 弹出【导出多轨混音】对话框，设置文件名、保存位置以及格式，单击【确定】按钮，即可完成播放伴奏录制歌声的操作，如图9-6所示。

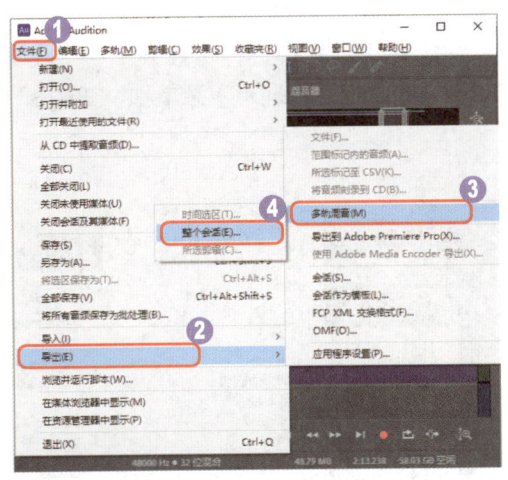

图 9-5

图 9-6

9.1.2 对歌曲进行降噪处理

在录制歌曲的过程中，经常会将外部的杂音一起录入，此时就需要对歌曲文件进行降噪

处理，消除歌曲中的噪声。下面详细介绍其操作方法。

操作步骤

第1步 打开刚刚录制保存的音频，使用【时间选择工具】选中需要采集噪声样本的音频波形，如图9-7所示。

第2步 在菜单栏中选择【效果】→【降噪/恢复】→【捕捉噪声样本】菜单项，即可完成采集噪声样本的操作，如图9-8所示。

图 9-7

图 9-8

第3步 按下键盘上的 Ctrl+A 组合键全选整段音频波形，如图9-9所示。

第4步 在菜单栏中选择【效果】→【降噪/恢复】→【降噪（处理）】菜单项，如图9-10所示。

图 9-9

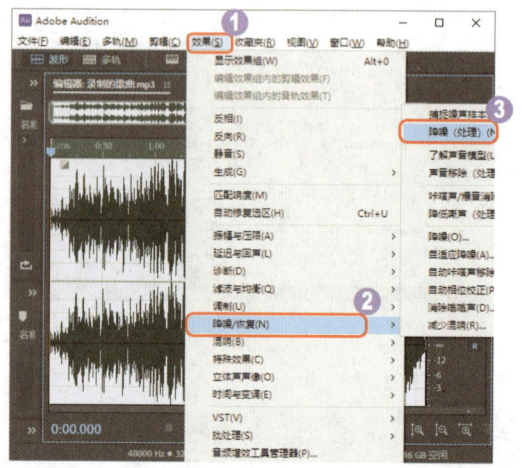

图 9-10

第 9 章
电商短视频平台音频应用案例

第5步 弹出【效果－降噪】对话框，❶拖动【降噪】滑块和【降噪幅度】滑块对整个音频波形进行降噪处理，❷单击【应用】按钮，如图 9-11 所示。

第6步 返回【编辑器】面板，可以看到已经对选中的音频波形进行降噪处理，此时的音频波形如图 9-12 所示。降噪后的声音音质效果更佳。

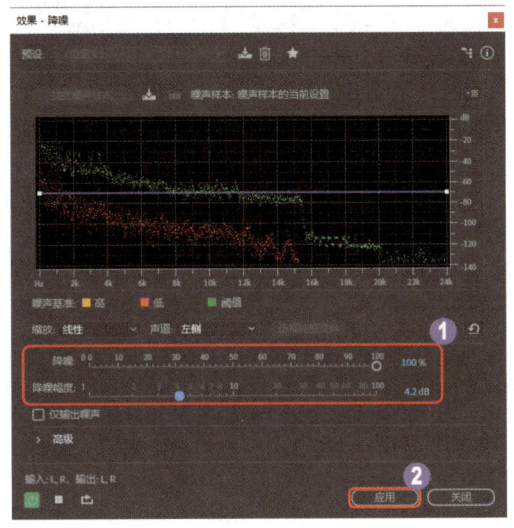

图 9-11

图 9-12

专家解读

在【效果—降噪】对话框中，用户还可以在上方窗格中的曲线上添加相应的关键帧，并调整关键帧的位置来设置降噪的参数。

9.1.3 调整歌曲的声音振幅

使用 Adobe Audition 软件，还可以调整歌曲的声音振幅，将音量调整至合适的大小。下面详细介绍其操作方法。

操作步骤　　　　　　　　　　　　　　　　　　　　　Step by Step

第1步 打开刚刚录制保存的音频，按下键盘上的 Ctrl+A 组合键全选整段音频波形，在【编辑器】面板的【调节振幅】数值框中输入 10，如图 9-13 所示。

第2步 按下 Enter 键确认，即可调整声音的音量振幅，在【编辑器】面板中可以查看修改后的歌曲音波大小，如图 9-14 所示。

图 9-13

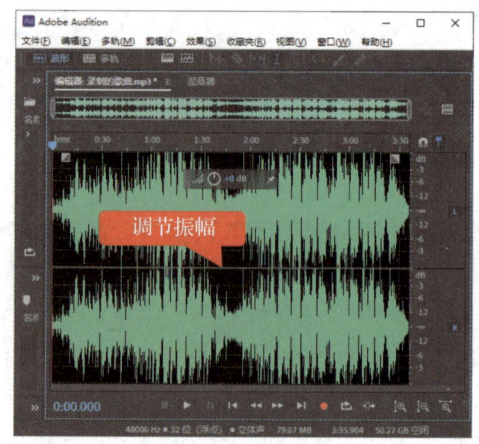

图 9-14

9.2 为电商广告短视频配音

短视频是指能够通过新媒体平台传播的时长较短的影片，特别符合现代年轻人的口味。电商广告短视频不仅需要录制视频，还需要进行后期的配音，这样制作的短视频才是完整的。本例将详细介绍为电商广告短视频配音的方法。

<< 扫码获取配套视频课程，本节视频课程播放时长约为 4 分 56 秒。

配套素材路径：配套素材\第9章

素材文件名称：电商广告视频.mp4、背景音乐.mp3、电商广告短视频配音.mp3

9.2.1 新建多轨旁白配音文件

要为电商短视频配音，首先需要新建一个多轨会话文件。下面详细介绍新建多轨旁白配音文件的操作方法。

操作步骤　　　　　　　　　　　　　　　　　　　　　　　　　　Step by Step

第1步 在 Adobe Audition 的菜单栏中，选择【文件】→【新建】→【多轨会话】菜单项，如图 9-15 所示。

第2步 弹出【新建多轨会话】对话框，❶在【会话名称】文本框中输入项目文件的名称，如"电商广告短视频配音"，❷设置文件保存位置，❸单击【确定】按钮，如图 9-16 所示。

第 9 章
电商短视频平台音频应用案例

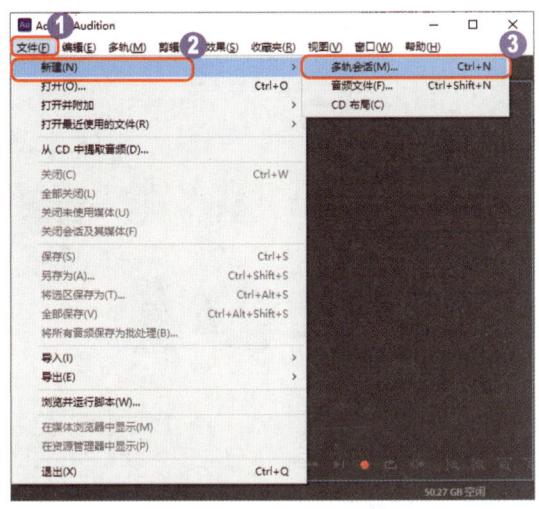

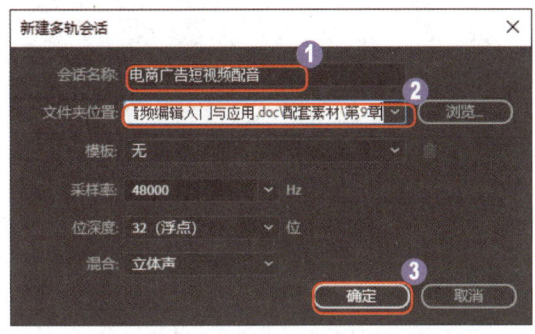

图 9-16

图 9-15

第3步 新建一个空白的多轨会话文件后，用户就可以进行插入视频、录制语音旁白、添加背景音乐文件等操作了，如图9-17所示。

■ 指点迷津

　　用户还可以按下键盘上的 Ctrl+N 组合键，快速打开【新建多轨会话】对话框，以完成创建多轨合成项目文件。

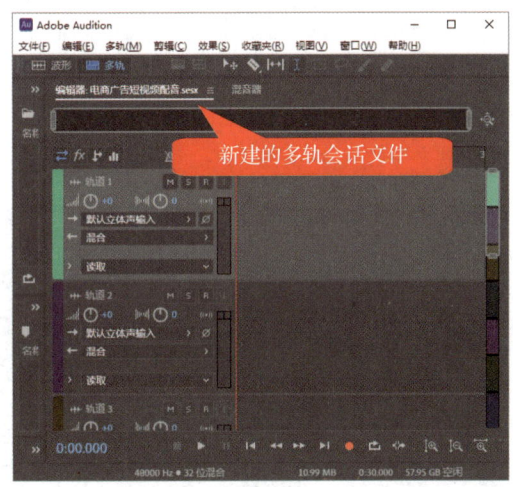

图 9-17

9.2.2 将短视频素材导入多轨项目文件

　　在为短视频配音之前，我们还需要将短视频导入多轨项目文件中。下面详细介绍其操作方法。

操作步骤　　　　　　　　　　　　　　　　　　　　　　　　　　　　　Step by Step

第1步 创建多轨会话文件后，在【文件】面板中单击【导入文件】按钮，如图9-18所示。

第2步 弹出【导入文件】对话框，❶选择本例的视频素材"电商广告视频.mp4"，❷单击【打开】按钮，如图9-19所示。

201

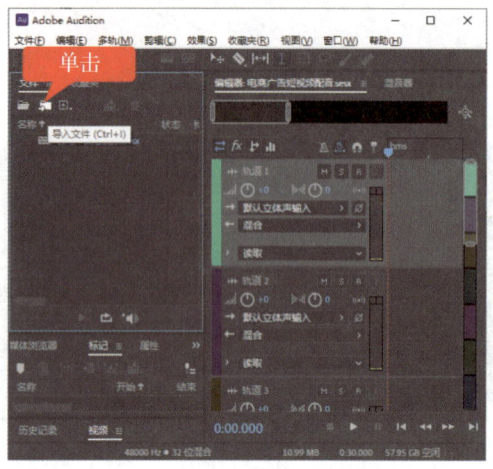

图 9-18

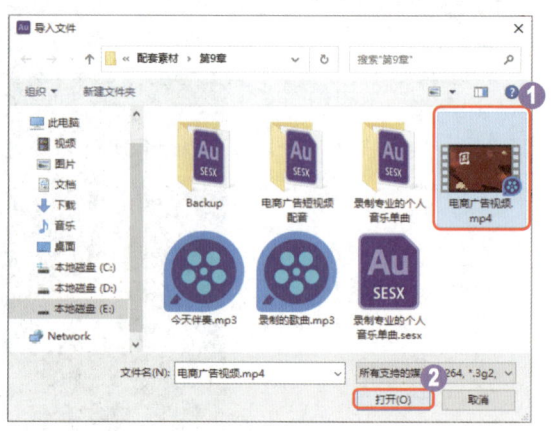

图 9-19

第 3 步 将短视频文件导入【文件】面板后，选择导入的短视频文件，按住鼠标左键并将其拖曳到界面右侧的【编辑器】面板中，完成视频文件的添加，如图 9-20 所示。

第 4 步 在菜单栏中选择【窗口】→【视频】菜单项，打开【视频】面板，在【编辑器】面板中单击下方的【播放】按钮▶，即可开始播放短视频文件。在【视频】面板中可以预览视频画面效果，如图 9-21 所示。

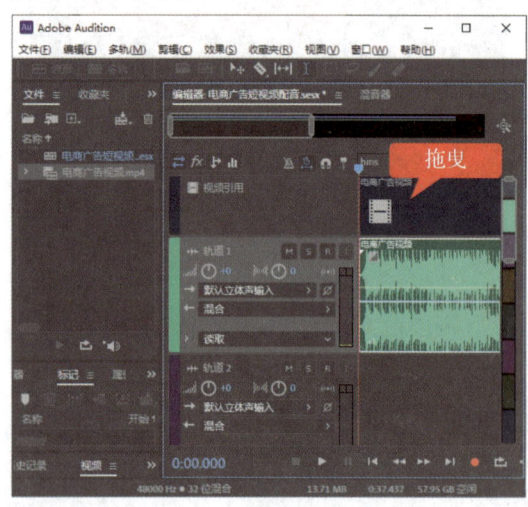

图 9-20

图 9-21

9.2.3 录制短视频画面的旁白声音

将短视频素材添加到【编辑器】面板后，用户就可以开始录制短视频画面的旁白声音了。下面详细介绍其操作方法。

第 9 章 电商短视频平台音频应用案例

操作步骤 Step by Step

第1步 单击轨道 2 中的【录制准备】按钮 R，此时【录制准备】按钮 R 呈红色显示，然后单击【编辑器】面板下方的【录制】按钮 ●，如图 9-22 所示。

第2步 此时轨道 1 中的音乐开始播放，与此同时，轨道 2 也会精确地同步开始录音，可以根据视频声音画面同步录制旁白声音，如图 9-23 所示。

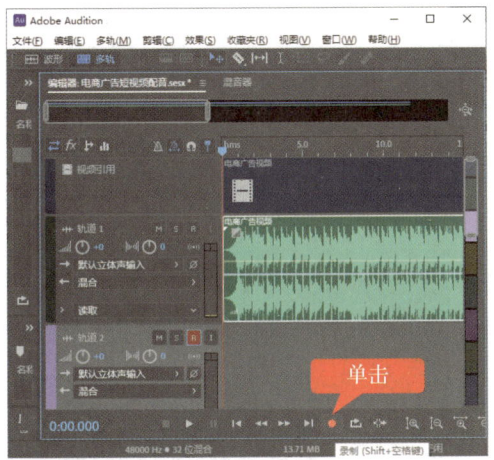

图 9-22

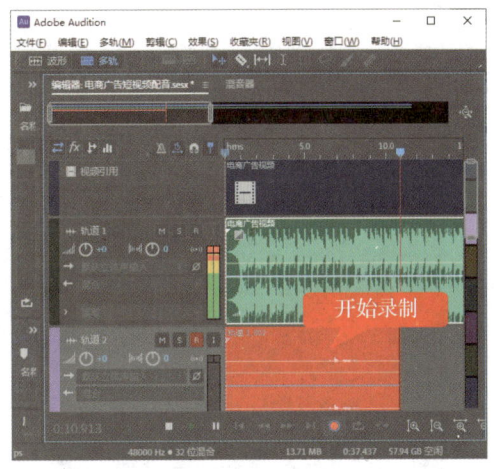

图 9-23

第3步 录制完成后单击【停止】按钮 ■，即可在轨道 2 中显示录制的音频音波，如图 9-24 所示。

第4步 再次单击轨道 2 中的【录制准备】按钮 R，使该按钮呈灰色显示，然后单击【播放】按钮 ▶，此时可以试听录制的语音旁白效果，同时还可以在【视频】面板中查看画面，如图 9-25 所示。

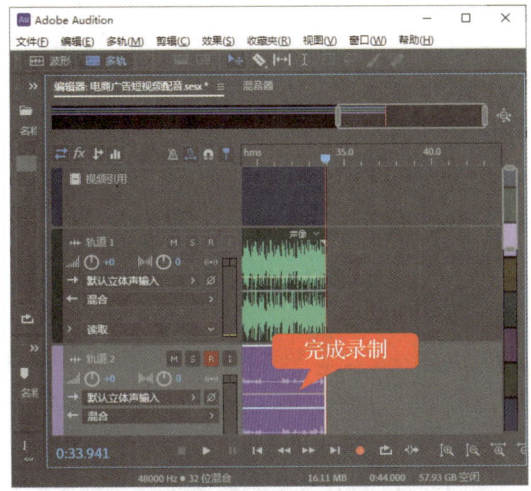

图 9-24

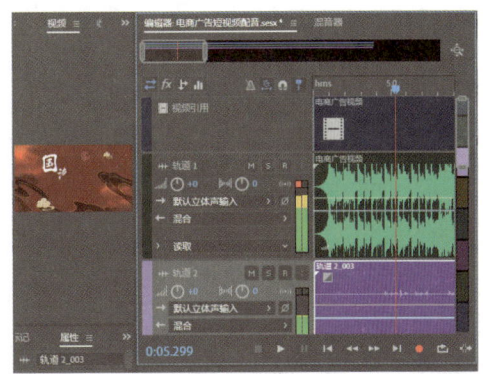

图 9-25

9.2.4 为视频画面添加背景音乐

为短视频添加语音旁白后,如果视频自带的音乐不符合广告效果,或者短视频没有背景音乐,用户可以添加一首与短视频相匹配的背景音乐,这样会使短视频画面更具吸引力。下面详细介绍其操作方法。

操作步骤 Step by Step

第1步 使用【移动工具】选中轨道1中的音频,并按下键盘上的Delete键,将该轨道中的音频删除,如图9-26所示。

第2步 在【文件】面板中单击【导入文件】按钮,如图9-27所示。

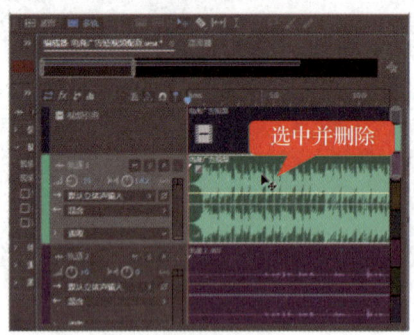

图9-26

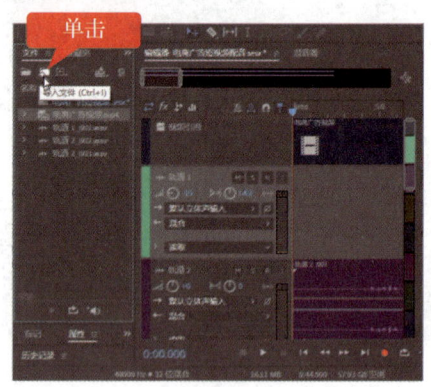

图9-27

第3步 弹出【导入文件】对话框,❶选择本例的音频素材"背景音乐.mp3",❷单击【打开】按钮,如图9-28所示。

第4步 将背景音乐文件导入【文件】面板后,选择导入的音频文件,按住鼠标左键并将其拖曳到界面右侧【编辑器】面板的轨道1中,即可完成添加背景音乐的操作,如图9-29所示。

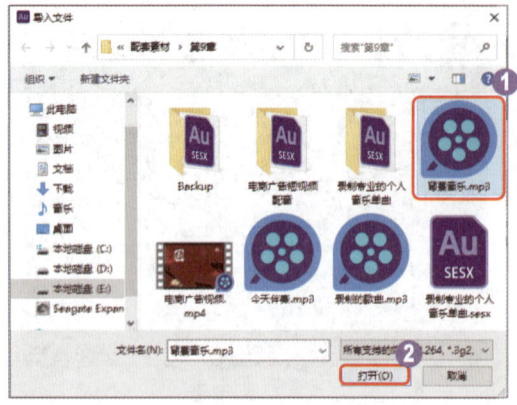

图9-28

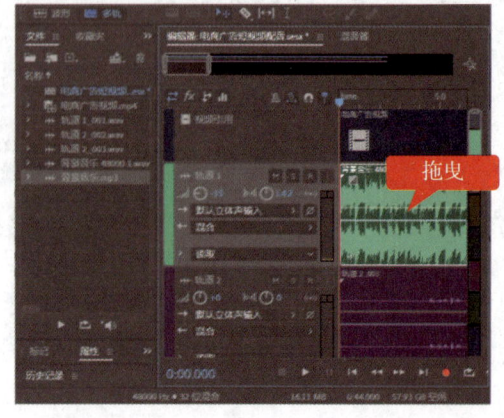

图9-29

9.2.5 合成配音与短视频

为短视频录制好语音旁白并添加了背景音乐后,我们需要将多轨音频输出,以及与短视频画面进行合成。下面详细介绍其操作方法。

操作步骤 Step by Step

第1步 在菜单栏中选择【文件】→【导出】→【多轨混音】→【整个会话】菜单项,如图9-30所示。

第2步 弹出【导出多轨混音】对话框,设置文件名、保存位置以及格式,单击【确定】按钮,即可输出多轨音频文件,如图9-31所示。

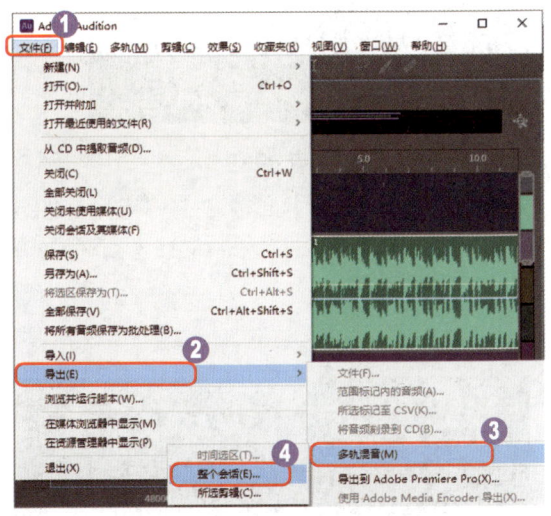

图9-30

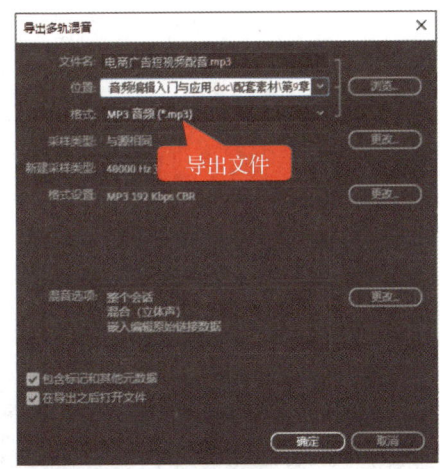

图9-31

第3步 下面的操作需要用户启动Adobe Premiere Pro 2020软件,新建一个名为"合成电商短视频配音"的项目文件,并选择【文件】→【新建】→【序列】菜单项,新建一个序列,然后选择【文件】→【导入】菜单项,弹出【导入】对话框,❶选择本例的素材文件"电商广告视频.mp4""电商广告短视频配音.mp3",❷单击【打开】按钮,如图9-32所示。

第4步 将选中的素材文件导入【项目】面板后,将文件"电商广告视频.mp4"拖曳到【时间轴】面板的V1轨道中,并单击鼠标右键,在弹出的快捷菜单中选择【取消链接】菜单项,如图9-33所示。

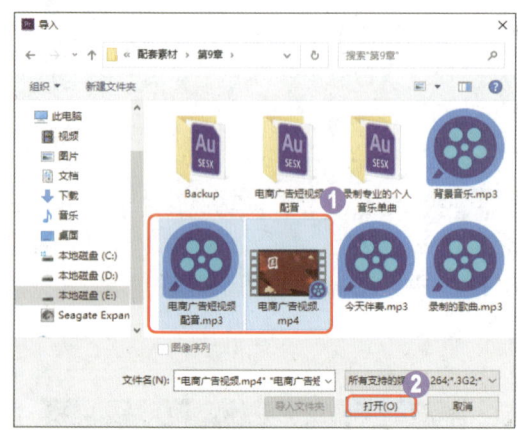

图 9-32

图 9-33

第5步 使用【选择工具】▶选中 A1 轨道上的音频文件，按下键盘上的 Delete 键将其删除，如图 9-34 所示。

第6步 将【项目】面板中的"电商广告短视频配音.mp3"文件拖曳到 A1 轨道中，如图 9-35 所示。

图 9-34

图 9-35

第9章 电商短视频平台音频应用案例

第7步 在【节目监视器】面板中单击【播放】按钮，即可预览视频效果，如图9-36所示。

第8步 在菜单栏中选择【文件】→【导出】→【媒体】菜单项，如图9-37所示。

图 9-36

图 9-37

第9步 弹出【导出设置】对话框，在【导出设置】选项组中设置【格式】为H.264、【预设】为"匹配源 – 高比特率"，单击【输出名称】右侧的"序列01.avi"超链接，如图9-38所示。

第10步 弹出【另存为】对话框，设置视频文件的保存位置和文件名，单击【保存】按钮，如图9-39所示。

图 9-38

图 9-39

第11步 返回到【导出设置】对话框，单击对话框右下角的【导出】按钮，如图9-40所示。

第12步 弹出【编码 序列 01】对话框，开始导出编码文件，并显示导出进度，等待一段时间后即可导出短视频，如图9-41所示。

图9-40

图9-41

附录　Adobe Audition 快捷键索引

项目名称	快 捷 键
新建多轨合成项目	Ctrl + N
新建音频文件	Ctrl + Shift + N
打开文件	Ctrl + O
关闭文件	Ctrl + W
保存文件	Ctrl + S
另存为文件	Ctrl + Shift + S
选区另存为	Ctrl + Alt + S
全部保存	Ctrl + Shift + Alt + S
导入文件	Ctrl + I
导出文件	Ctrl + Shift + E
刻录音频到 CD	Ctrl + B
退出	Ctrl + Q
移动工具	V
切断所选剪辑工具	R
滑动工具	Y
时间选择工具	T
框选工具	E
套索选择工具	D
画笔选择工具	P
撤销	Ctrl + Z
重做	Ctrl + Shift + Z
重复执行上次的操作	Ctrl + R
启用所有声道	Ctrl + Shift + B
启用左声道	Ctrl + Shift + L
启用右声道	Ctrl + Shift + R
剪切	Ctrl + X
复制	Ctrl + C
复制为新文件	Ctrl + Alt + C
粘贴	Ctrl + V
粘贴为新文件	Ctrl + Alt + V
混合式粘贴	Ctrl + Shift + V
删除	Delete

项目名称	快 捷 键
裁剪	Ctrl + T
全选	Ctrl + A
振幅统计	Ctrl + Alt + A
选择已选中声轨内下一个素材	Alt + →
取消全选	Ctrl + Shift + A
清除时间选区	G
转换采样类型	Shift + T
添加标记	M
添加 CD 轨道标记	Shift + M
删除选中标记	Ctrl + 0
删除所选标记	Ctrl + Alt + 0
移动指示器到下一处	Ctrl + →
移动指示器到前一处	Ctrl + ←
编辑原始资源	Ctrl + E
键盘快捷键	Alt + K
选区向内调节	Shift + I
选区向外调节	Shift + O
从左侧向左调节	Shift + H
从左侧向右调节	Shift + J
从右侧向左调节	Shift + K
从右侧向右调节	Shift + L
启用吸附	S
添加立体声轨	Alt + A
添加立体声总线声轨	Alt + B
删除选中轨道	Ctrl + Alt + Backspace
拆分	Ctrl + K
素材增益	Shift + G
编组素材	Ctrl + G
挂起编组	Ctrl + Shift + G
修剪到时间选区	Alt + T
向左微移	Alt + ,
向右微移	Alt + .
自动修复选区	Ctrl + U

附录
Adobe Audition 快捷键索引

续表

项目名称	快 捷 键
采集噪声样本	Shift + P
降噪	Ctrl + Shift + P
进入多轨编辑器	0
进入波形编辑器	9
进入 CD 编辑器	8
频谱频率显示	Shift + D
放大（时间）	=
缩小（时间）	-
重置缩放（时间）	\
全部缩小（所有坐标）	Ctrl + \
显示 HUD	Shift + U
信号输入表	Alt + I
最小化	Ctrl + M
显示与隐藏编辑器	Alt + 1
显示与隐藏效果组	Alt + 0
显示与隐藏文件面板	Alt + 9
显示与隐藏频率分析面板	Alt + Z
显示与隐藏电平表面板	Alt + 7
显示与隐藏标记面板	Alt + 8
显示与隐藏匹配音量面板	Alt + 5
显示与隐藏元数据面板	Ctrl + P
显示与隐藏混音器面板	Alt + 1
显示与隐藏相位表面板	Alt + X
显示与隐藏属性面板	Alt + 3
显示与隐藏选区 / 视图控制	Alt + 6

思考与练习答案

第 1 章

一、填空题

1. 音频质量
2. 音频采样率
3. 波形声音文件
4. 调音台

二、判断题

1. 对
2. 对
3. 错
4. 对

三、简答题

1. 在菜单栏中选择【编辑】→【批处理】菜单项,打开【批处理】面板,在面板左上方单击【添加文件】按钮,弹出【导入文件】对话框,选择需要进行批处理转换格式的音频素材文件,单击【打开】按钮。返回到【批处理】面板中,在其中可以看到已经添加了刚刚选择的音频文件,单击【导出设置】按钮,弹出【导出设置】对话框,单击【格式】下拉按钮,在弹出的下拉列表中选择【MP3 音频】选项。

在【位置】文本框的右侧单击【浏览】按钮,弹出【选取位置】对话框,在其中选择音频文件转换之后的存储位置,单击【选择文件夹】按钮。

返回到【导出设置】对话框,可以看到完成设置的转换格式以及存储路径,单击【确定】按钮。

返回到【批处理】面板中,单击右下方的【运行】按钮。

执行操作之后,开始批处理转换音频文件的格式,待转换完成后,在该面板中显示"完成"字样,这样即可完成批处理转换音频格式的操作。

2. 启动 Adobe Audition 软件,打开一个多轨混音项目文件,在想要提取音频的轨道 1 中,单击要选择的音频波形,并单击鼠标右键,在弹出的快捷菜单中选择【变换为唯一副本】菜单项,此时,在【文件】面板中自动添加了一个音频文件。

双击该音频文件,在菜单栏中选择【文件】→【另存为】菜单项,即可完成音频的提取。

第 2 章

一、填空题

1. 另存为新工作区
2. 重置为已保存的布局
3. 单轨
4. 【显示频谱频率显示器】
5. 【显示频谱音调显示器】
6. 数值框
7. 【放大(振幅)】

二、判断题

1. 对
2. 对

3. 错
4. 对
5. 对
6. 错

三、简答题

1. 在 Adobe Audition 菜单栏中，选择【窗口】→【工作区】→【编辑工作区】菜单项，弹出【编辑工作区】对话框，选中准备删除的工作区，单击【删除】按钮，再单击【确定】按钮。执行操作后，即可删除选择的工作区，在【工作区】子菜单中，刚才删除的工作区已经不存在了。

重置工作区的方法很简单，只需在菜单栏中选择【窗口】→【工作区】→【重置为已保存的布局】菜单项，即可对工作区进行重置操作，还原至工作区初始状态。

2. 在【编辑器】面板的右下方单击【全部缩小（所有坐标）】按钮。

此时，可以看到已经缩短音频显示的时间，并显示全部的音频波形，这样即可完成查看全部音频波形文件的操作。

第 3 章

一、填空题

1. 麦克风、扬声器
2. 音频线
3. 外录
4. 内录
5. 穿插录音

二、判断题

1. 对
2. 对

3. 错
4. 对
5. 错
6. 对

三、简答题

1. 启动 Adobe Audition 软件，打开素材"晚安（清唱版）.mp3"，单击【时间选择工具】按钮，在【编辑器】面板中，选择需要重新录制的音频部分。

在【调整振幅】按钮上，单击鼠标左键并向下拖动，使该部分成为静音。

在【编辑器】面板的下方单击【录制】按钮，即可开始录音，用户只需将出错的音频部分再重新录制，音频录制完成后，单击【停止】按钮，停止录制，在【编辑器】面板中显示了重新录制的音频音波。

2. 在 Windows 系统的任务栏中，用鼠标右键单击【音量】图标，在弹出的快捷菜单中选择【声音】菜单项，打开【声音】对话框，选择【录制】选项卡。

在空白位置处单击鼠标右键，在弹出的快捷菜单中选择【显示禁用的设备】菜单项。

在【立体声混音】设备上单击鼠标右键，在弹出的快捷菜单中选择【启用】菜单项。

可以看到【立体声混音】设备已经显示"准备就绪"，单击【确定】按钮。

在菜单栏中选择【编辑】→【首选项】→【音频硬件】菜单项，打开【首选项】对话框，将【默认输入】更改为【立体声混音 (Realtek High Definition Audio)】。

单击轨道 1 中的【录制准备】按钮，使其呈红色显示。

使用播放软件播放本例的素材文件"Dance.mp4"，然后在 Adobe Audition 软件的【编辑器】面板中单击【录制】按钮

，即可开始进行录制。

录制完成后，单击【编辑器】面板下方的【停止】按钮，即可完成录制该歌曲的操作。

在菜单栏中选择【文件】→【导出】→【多轨混音】→【整个会话】菜单项，弹出【导出多轨混音】对话框，设置文件名、保存位置以及格式，单击【确定】按钮，即可完成录制视频中的背景音乐与声音的操作。

第 4 章

一、填空题

1. 【移动工具】
2. 【切断所选剪辑工具】
3. 【时间选择工具】
4. 【剪切】
5. 混合式粘贴

二、判断题

1. 对
2. 对
3. 错

三、简答题

1. 选择准备进行剪切的音频波形，在菜单栏中选择【编辑】→【剪切】菜单项，可以看到选择的音频波形已被剪切，然后选择准备进行粘贴的位置。

在菜单栏中选择【编辑】→【粘贴】菜单项，可以看到已经将剪切的音频波形粘贴到选择的位置处，这样即可完成剪切音频波形的操作。

2. 打开准备转换音频采样率的音频文件，在菜单栏中选择【编辑】→【变换采样类型】菜单项，弹出【变换采样类型】对话框，设置【采样率】为48000Hz，单击【确定】按钮。

返回到软件主界面，可以看到显示的转换进度。

稍等片刻，即可完成音频采样率的转换操作。

第 5 章

一、填空题

1. 拆分
2. 实时模式、渲染模式

二、判断题

1. 对
2. 错

三、简答题

1. 选中准备进行颜色设置的轨道素材，在菜单栏中选择【剪辑】→【剪辑/组颜色】菜单项，弹出【剪辑颜色】对话框，在【预定义的颜色】区域下方选择橙色，单击【确定】按钮。

轨道1中的音频素材颜色被设置为橙色，这样即可完成设置轨道素材颜色的操作。

2. 打开准备进行处理的音频素材，在菜单栏中选择【效果】→【时间与变调】→【伸缩与变调（处理）】菜单项，即可弹出【效果-伸缩与变调】对话框，将【预设】设置为"降调"，设置变调的详细参数，单击【应用】按钮。

软件自行处理完成后，即可完成将女声变调为男声音质的操作。

第 6 章

一、填空题

1. 反相
2. 静音
3. 爆音降噪器
4. 自动咔嗒声移除
5. 自动相位校正

二、判断题

1. 错
2. 对
3. 错

三、简答题

1. 打开一个音频素材，使用【时间选择工具】选中需要采集噪声样本的音频波形，在菜单栏中选择【效果】→【降噪/恢复】→【捕捉噪声样本】菜单项，系统会弹出【捕捉噪声样本】对话框，提示用户"捕捉当前音频选区，并在下次降噪效果启动时作为使用噪声样本加载"，单击【确定】按钮，即可完成采集噪声样本的操作。

选中需要进行降噪的音频波形，然后在菜单栏中选择【效果】→【降噪/恢复】→【降噪（处理）】菜单项，弹出【效果-降噪】对话框，拖动【降噪】滑块和【降噪幅度】滑块对整个音频波形进行降噪处理，单击【应用】按钮。

返回到【编辑器】面板中，可以看到已经对选中的音频波形进行降噪处理。

2. 打开一个音频素材，使用【时间选择工具】选中录错的部分音频波形，在菜单栏中选择【效果】→【静音】菜单项，可以看到已经对选中的波形进行静音处理，这样即可完成将录错的部分声音调为静音的操作。

第 7 章

一、填空题

1. 添加单声道音轨
2. 添加立体声音轨
3. 添加 5.1 声轨
4. 节拍器
5. 更改声音类型
6. 增幅效果器
7. 声道混合器
8. 强制限幅效果器
9. 延迟效果器

二、判断题

1. 对
2. 对
3. 错
4. 对
5. 错
6. 对
7. 错
8. 对

三、简答题

1. 打开一个多轨项目文件，选择轨道 1。在菜单栏中选择【多轨】→【回弹到新建音轨】→【所选轨道】菜单项，可以看到已经将选中的声轨音频合并到新建的声轨中，这样即可完成合并多段音频为新文件的操作。

2. 打开一段音频素材，在菜单栏中选择【效果】→【振幅与压限】→【声道混合器】

菜单项，弹出【效果-通道混合器】对话框，单击【预设】右侧的下拉按钮，在弹出的下拉列表中选择【互换左右声道】选项。

单击【应用】按钮后即可交换音频的左右声道，在【编辑器】面板中可以查看音频的音波效果。

第8章

一、填空题

1. 高音质、低采样类型
2. 存储空间
3. 输出时间选区音频

二、判断题

1. 对
2. 错

三、简答题

1. 打开一段音频素材，在菜单栏中选择【文件】→【导出】→【文件】菜单项，弹出【导出文件】对话框，设置音频文件的文件名和输出位置，单击【格式】右侧的下三角按钮，在弹出的下拉列表中选择 Wave PCM 选项。

单击【确定】按钮，即可将音频文件输出为 WAV 格式。

2. 在菜单栏中选择【文件】→【导出】→【文件】菜单项，弹出【导出文件】对话框，单击【采样类型】右侧的【更改】按钮，弹出【变换采样类型】对话框，单击【采样率】右侧的下三角按钮，在弹出的下拉列表中选择 48000 选项。

单击【确定】按钮，返回到【导出文件】对话框，其中显示了刚刚设置的音频采样类型。

设置音频导出的格式为 MP3，单击【确定】按钮即可开始转换音频的采样类型，并导出音频文件。

3. 打开一个多轨项目文件，在多轨编辑器中选择准备输出的音频选区，在菜单栏中选择【文件】→【导出】→【多轨混音】→【时间选区】菜单项，弹出【导出多轨混音】对话框，单击【位置】右侧的【浏览】按钮，弹出【导出多轨混音】对话框，设置文件的名称和导出位置，单击【保存】按钮。

返回到【导出多轨混音】对话框，单击【确定】按钮，即可开始导出时间选区内的多轨混音文件。